ENCYCLOPÉDIE-RORET

FLEURISTE
ARTIFICIEL.

AVIS.

Le mérite des ouvrages de l'*Encyclopédie-Roret* leur a valu les honneurs de la traduction, de l'imitation et de la *contrefaçon*. Pour distinguer ce volume, il porte la signature de l'Éditeur.

L'éditeur de cet ouvrage se réserve le droit de le faire traduire dans toutes les langues. Il poursuivra, en vertu des lois, décrets et traités internationaux, toutes contrefaçons et outes traductions faites au mépris de ses droits.

Le dépôt légal de cet ouvrage a été fait dans le cours du mois de décembre 1853, et toutes les formalités prescrites par les traités ont été remplies dans les divers États avec lesquels la France a conclu des conventions littéraires.

MANUELS-RORET.

NOUVEAU MANUEL COMPLET

DU

FLEURISTE

ARTIFICIEL

OU

L'ART D'IMITER D'APRÈS NATURE

TOUTE ESPÈCE DE FLEURS,

En papier, batiste, mousseline et autres étoffes de coton; en gaze, taffetas, satin, velours; de faire des fleurs en or, argent, chenille, plumes, paille, baleine, cire, coquillage; les autres fleurs de fantaisie, les fruits artificiels, et contenant tout ce qui est relatif au commerce des fleurs;

SUIVI DE

L'ART DU PLUMASSIER,

PAR M^{me} CELNART.

Nouvelle Édition, augmentée et ornée de Planches.

PARIS,
A LA LIBRAIRIE ENCYCLOPÉDIQUE DE RORET,
rue Hautefeuille, 12.
1854.

FLEURISTE.

INTRODUCTION.

L'art de fabriquer les fleurs artificielles est maintenant porté en France à un tel degré de perfection, qu'il semble en être originaire; néanmoins, l'invention en est due aux Italiens qui, les premiers en Europe, se sont occupés de cette agréable fabrication. Ils employèrent d'abord des rubans de diverses couleurs, qu'ils frisaient ou pliaient sur des fils de laiton pour imiter la nature, dont ils étaient loin d'atteindre la vérité. Les plumes, la gaze d'Italie, les cocons du ver à soie, leur servirent ensuite. Cette première matière est souple et délicate, mais, pour suppléer aux couleurs qui ne sont point naturelles à nos climats, il fallait la teindre, et l'on ne réussissait que bien imparfaitement à obtenir la nuance et la vivacité nécessaires. Aussi alors, comme de nos jours, les plumes ne purent fournir que des fleurs de fantaisie, dont le nombre est encore fort limité. Plus heureux à cet égard, les sauvages de l'Amérique méridionale composent avec ces matériaux des bouquets admirables, qui rendent, avec une vérité frappante, les fleurs du

pays ; les moindres oiseaux leur fournissant les couleurs les plus variées et les plus éclatantes.

La gaze d'Italie était encore plus facile à mettre en œuvre, mais les fleurs qu'elle produisait étaient ternes, épaisses, et l'usage ne s'en est point conservé. Quant aux cocons du ver à soie, les Italiens s'en servent toujours avec beaucoup d'avantage, et le couvrent de *Fiescoline*, et Gênes est renommé pour ses charmants produits en ce genre. Il est surprenant que les fleuristes français n'aient pas encore adopté cette matière, car nulle autre ne prend et ne conserve aussi bien la teinture, nulle autre n'offre ce duvet fin et cette molle transparence qui imitent assez bien le velouté, et, selon l'expression italienne, la *morbidesse* de la fleur naturelle ; de plus, elle a la propriété de résister longtemps à l'action du soleil. J'invite donc mes lectrices à tenter un essai dont le succès est assuré. La moelle de certains joncs, et celle du sureau, pourraient encore avantageusement leur servir, car les missionnaires nous apprennent, dans leurs *Lettres édifiantes et curieuses*, que les dames chinoises font de très jolies fleurs artificielles avec la moelle du bambou. Le père d'Entrecolles donne de longs détails sur les fleurs faites en Chine, avec une sorte de sureau nommé *tong-zao*. En France, il y a quarante ans, on employait successivement le taffetas pour les feuillages, et la batiste fine pour les pétales ; alors les fleurs étaient infiniment plus chères que de nos jours. A cette époque, un, ou plutôt le seul fleuriste habile, fit, dit-on, avec des pellicules d'œufs, une rose dont les pétales offraient dans leur disposition le chiffre de la reine Marie-Antoinette : il en fit hommage à cette princesse. C'est à ce fabricant que l'on doit le papier gazé, qui fournissait un feuillage très naturel ; et qu'on a

abandonné sans motif. Ce fleuriste, qui perfectionna beaucoup l'art des fleurs artificielles, s'appelait *Wendzel*. A la même époque, madame de Genlis se fit remarquer par le talent avec lequel elle imitait les petites fleurs de nos champs. Ses essais en ce genre excitèrent l'admiration de Buffon, et je me propose de faire connaître en détail les procédés qu'elle employait.

Mais longtemps avant Wendzel et madame de Genlis, le sieur Seguin du Gevaudan se livra, à Paris, à l'imitation des fleurs; il employait le parchemin pour pétales, les soies de sanglier pour tiges, la colle d'Allemagne pour l'apprêt.

Aujourd'hui il serait difficile de nommer les fleuristes qui ont acquis une juste réputation; il le serait également de décrire ici toutes les matières qu'ils font servir à leurs agréables manipulations, car tout ce qui tombe sous leurs mains les aide à rendre la nature. Les fabriques les plus renommées sont à Paris et à Lyon. A dater du 1er novembre on y travaille environ six mois pour l'intérieur; le reste de l'année on expédie pour la Russie et l'Allemagne : les plus belles fleurs se vendent dans le premier pays et les plus communes dans le second.

Indépendamment des fabricants qui trouvent dans l'art du fleuriste des bénéfices assurés; indépendamment des nombreuses ouvrières, des enfants auxquels cet art donne des moyens d'existence, il offre encore aux dames un agréable passe-temps; et l'ouvrage qui le décrit doit convenir également aux manufacturières et aux amateurs. J'espère que ce Manuel atteindra ce double but, et remplira la lacune qui existe dans la littérature technologique. Il n'existe en effet, sur l'art attrayant que je vais décrire, aucun ouvrage spécial. Ferlier, qui l'avait entrepris, s'est borné à

décrire la fabrication de la rose des quatre saisons ; M. Rolland a consacré environ trente lignes à l'art du fleuriste artificiel dans l'*Encyclopédie méthodique*, et les procédés employés pour imiter les fleurs n'occupent pas plus de dix pages dans le *Dictionnaire de Technologie*. Pour réparer cet oubli, j'ai employé beaucoup de temps à recueillir dans les ateliers de nombreux matériaux, et j'espère aujourd'hui pouvoir livrer au public un ouvrage complet.

A cet effet, je crois devoir le diviser en trois parties. La première traite de *l'atelier* : elle contient la description détaillée des outils, des matériaux, des couleurs, des apprêts, des soins à prendre pour maintenir tout en ordre. La seconde traite des *opérations* : elle indique la manière de préparer les diverses parties des fleurs, tiges, feuilles, étamines, pistils, pétales, etc., et les procédés reçus pour les peindre, les monter ; elle traite aussi de l'apprentissage, de la direction des travaux, du magasin, et par conséquent de l'étalage, de l'emballage des fleurs, de la manière de les remonter, de les rafraîchir, ainsi que de tout ce qui concerne le commerce. La troisième partie comprend les *applications* ou *exemples* : elle donne d'amples détails, 1° sur les fleurs de toilette ; 2° les fleurs de vase et celles d'église ; 3° les fleurs exotiques ; 4° les fleurs de fantaisie ; 5° les fleurs d'or et d'argent ; 6° les fleurs en paille ; enfin les fleurs en chenille et les fleurs en plumes viennent dans une quatrième partie, comprenant les *accessoires*. Autant qu'il est possible d'y parvenir, à raison du brevet d'invention qu'a pris son inventeur, cette partie décrit aussi les fleurs en baleine, ainsi que les fleurs en cire ; elle se termine par le Vocabulaire de tous les termes propres à l'art du fleuriste.

Dans l'impossibilité de décrire en particulier chaque fleur,

j'ai détaillé dans la deuxième partie les procédés généraux, et dans la troisième j'ai apporté plusieurs exemples. Les ouvrières sauront tirer parti des premiers, et les dames n'auront qu'à suivre mot à mot les seconds.

PREMIÈRE PARTIE.

DE L'ATELIER.

CHAPITRE PREMIER.

DES OUTILS DU FLEURISTE.

Lorsque j'ai donné quelques notions sur cet art dans le *Manuel des Demoiselles* de l'*Encyclopédie-Roret*, j'ai caché à cette classe de lectrices l'appareil d'un atelier qui les aurait fort effarouchées; mais aujourd'hui, et lorsque j'adresse spécialement cette première partie aux fabricantes, cette délicatesse n'est plus de saison. Je vais donc, au contraire, autant qu'il me sera possible, leur faire voir et toucher tous les instruments nécessaires à la fabrication des fleurs.

De la Table.

Dans l'atelier, vaste, bien éclairé, et convenablement chauffé en hiver par un poêle, doit se trouver une table alongée, semblable aux tables à écrire en usage dans les écoles; elle sera placée de manière à ce que les ouvrières puissent le mieux et le plus longtemps y voir clair. Il est à désirer que cette table soit pourvue de tiroirs à compartiments, afin qu'on y puisse mettre les diverses petites parties de fleurs que l'on prépare en quantité, telles que les pétales, les petites tiges, les étoiles ou petites corolles, comme celles du *pensez-à-moi*, des chatons du noisetier; les petites feuilles, comme celles du myrte, des bruyères; les petits globules de solanum et autres semblables; les

folioles, les feuilles non montées, et généralement toutes les petites parties de fleurs que l'on ne peut point accrocher encore. Il est bon que la table soit couverte d'une toile cirée, afin de pouvoir enlever aisément par le lavage les taches qu'y mettent ordinairement les colles, couleurs, etc.

Du Porte-tringles ou Porte-fleurs.

Cet instrument doit se trouver au milieu de la table, et dans toute sa longueur. Il présente, comme l'indique son nom, de légères tringles de fer auxquelles on accroche, par le bout de la tige un peu recourbée, les parties de fleurs à mesure qu'on les prépare (voyez *fig. 1.*), et même les boutons entiers. Le porte-fleurs se pose sur la table, où il doit y en avoir plusieurs : mais il y en a d'autre sorte qui sont fixés dans la table même. Au lieu des branches à crochets du premier pour porter les tringles, celui-ci présente une arcade arrondie, *fig. 2*, répétée trois ou cinq fois suivant la longueur de la table, *fig. 2, a a a*. Les arcades, formées d'une tringle de fer arrondie, et grosses à peu près comme le petit doigt, sont d'abord percées d'un trou au tiers environ de leur hauteur, à partir de la table, et d'un autre trou aux deux tiers. On passe dans ces trous, qui correspondent exactement d'une arcade à l'autre, une ficelle bien torse et fortement serrée, *b b*. C'est après cette espèce de cordeau tendu que s'accrochent les fleurs et parties de fleurs. Ce porte-fleurs, moins élégant que le premier, a sur lui deux avantages ; il est plus économique et plus solide surtout, puisque la base des arcades est introduite et fixée dans des trous faits à la table au moyen d'un écrou attaché à vis en dessous. Le premier convient aux dames, le second aux fabricants. Quelquefois les arcades en fer sont remplacées par deux montants en bois réunis au sommet par une traverse ; leurs extrémités inférieures, amincies en tenon, entrent dans la table, et sont fixées par-dessous par une clef semblable à celles des poupées d'un tour.

Des Plombs ou Porte-bobines.

C'est un instrument analogue à celui dont se servent les tisserands pour faire tourner librement leurs fils. Il se com-

posé d'une tige de fer du diamètre de 4 à 5 millimètres, haute d'environ 16 centimètres, et plantée dans un massif de plomb ou de bois, dont l'épaisseur est de 3 à 5 centimètres et le diamètre de 5 centimètres et demi à 7 cent. On embroche sur la tige une grande bobine garnie de soie plate ou de laiton; puis on place quelquefois à l'extrémité de cette tige une virole, qui empêche la bobine de sortir lorsqu'on la tourne rapidement (*fig.* 3). Cette virole, c, est inutile lorsque la bobine est dépassée de beaucoup par la tige; et dans beaucoup d'ateliers on se dispense de la placer : il serait pourtant convenable de le faire. La bobine doit toujours tourner librement quand on retire la soie. Lorsqu'elle garnit le plomb, il prend en quelques ateliers le nom de *rocher* : dans d'autres c'est la bobine même, lorsqu'elle est très alongée, qui reçoit cette dénomination ; enfin quelques fabricants appellent ainsi le plomb, qu'il soit ou non garni de bobines. Les dames qui travaillent pour leur plaisir, et qui recherchent l'élégance des instruments, pourront se procurer des plombs dont la base sera en bois peint, ou présentera un vase en fer poli ou une masse carrée embellie de bas reliefs; la virole offrira aussi quelque agréable figure, comme une flèche, une petite fleur, etc. Les plombs sont en grand nombre sur la table. Lorsque le soir on quitte l'ouvrage, ou lorsqu'on n'a plus besoin pour l'instant de la soie que portent quelques-uns d'entre eux, il faut, pour la préserver de la poussière, couvrir le plomb d'un sac de toile ou de papier renversé. Il y a des plombs à tige très longue sur laquelle on peut enfiler plusieurs bobines.

Ces deux outils, le *porte-fleurs* et le *plomb*, sont communs à tous les ateliers; mais d'autres adoptent encore des instruments dont le but est le même; et lorsqu'on fabrique en grand, ces instruments offrent un supplément utile ; tels sont les *suspensoirs*, les *sébiles à sable*, qui se rapprochent du premier, et les *boîtes à bobines*, qui peuvent avantageusement remplacer le second.

Du Suspensoir.

Figurez-vous un plateau de bois, épais d'environ 1 centimètres et demi à 3 quelquefois circulaire, et porté sur trois pieds arrondis, en un mot, parfaitement semblable à

ces plateaux de bois noirci sur lesquels posent les verres bombés qui garantissent du contact de l'air les vases, flambeaux et autres objets précieux. Ce plateau porte cinq ou six tiges en fer hautes de 16 à 22 centimètres, et de la grosseur d'une aiguille à tricoter les jupons de laine (*fig. 4*). Au tiers de la hauteur de ces tiges, à partir du plateau, est un cercle formé par un fil de laiton, qui va d'une tige à l'autre après avoir tourné autour d'elles, *d* : après ce cercle on accroche de petites fleurs, boutons etc. Un second cercle pareil, *e*, est au-dessus du premier; mais plus serré que celui-ci, il rapproche les branches, et rend le sommet du suspensoir plus étroit que la base : la distance de l'un à l'autre est d'environ 5 centimètres, et les tiges s'élèvent au-dessus du dernier de 15 à 17 millimètres : il se trouve souvent un troisième cercle au suspensoir. Pour que le suspensoir puisse être transporté commodément, il doit être pourvu d'une poignée *f*. Cette poignée se compose d'une tige de fer une fois plus forte que celles qui supportent les cercles de laiton, et plus longue d'environ 5 centimètres et quelques millimètres. Cette tige, ou branche, est plantée au milieu du plateau, et solidement maintenue au-dessous par son extrémité inférieure; l'autre extrémité s'enfonce dans une poignée en bois, arrondie, et peinte de la couleur du plateau. Il me semble que cet instrument, susceptible de recevoir divers ornements et d'être confectionné avec légèreté, conviendrait mieux aux dames que tout autre porte-fleurs.

De la sébile à sable.

Ce petit instrument est bien simple, mais il ne faut rien omettre dans la description des outils : les plus insignifiants en apparence ont aussi leur nécessité. Celui-ci est tout uniment une sébile remplie de sable, dans laquelle on enfonce les petits fils de fer qui portent les petits paquets d'étamines, les boutons, les petites fleurs destinées à être montées en paquets, comme les violettes, les œillets de mai, etc. On est dispensé alors de tourner en crochet l'extrémité des tiges, ce qui abrège toujours un peu le temps. On peut remplir de sable des boîtes, des cartons plats; mais la sébile est préférable, parce qu'elle tient moins de place et qu'elle a plus de solidité.

De la Boîte à bobine.

Dans quelques ateliers on se sert de cette boîte, fort en usage chez les passementiers. C'est tout bonnement une boîte alongée, en bois, d'une moyenne grandeur, et peu profonde : mais elle n'a point de couvercle. Au milieu de deux des côtés opposés s'élève une tige de fer, ou de bois, haute de 8 à 11 centimètres, qui porte à son extrémité supérieure un anneau. Ces anneaux sont destinés à soutenir une petite broche de fer sur laquelle on enfile une bobine (*fig.* 5, *g*). Pour cela, dans un de ces anneaux on passe la broche de fer, qui est terminée par une petite boule à l'extrémité qui se trouve en dehors de cet anneau ; l'autre extrémité de cette broche se termine en pointe, ou seulement est privée de boule : c'est cette extrémité que l'on introduit dans la bobine. Cela fait, comme cette broche est plus longue que l'intervalle qu'offre les deux tiges sur lesquelles elle doit porter, on la repousse un peu du côté de la boule, puis l'on entre la pointe dans le second anneau. La partie excédante empêche que la broche ne sorte lorsqu'on fait tourner la bobine ; mais pour plus de sûreté, il est bon d'y mettre une virole, comme il a été expliqué dans la description du plomb ordinaire. Voici les avantages que cette boîte me semble avoir sur cet instrument bien plus usité ; la bobine ainsi placée horizontalement tourne plus rapidement ; en prenant à la main la petite boule, surtout si elle est remplacée par une poignée, on peut, en la tournant, garnir promptement la bobine, dont le trou en ce cas doit être juste avec la broche de fer ; enfin la boîte qui est au-dessous de la broche peut remplacer le petit carton que doit avoir chaque ouvrière, pour mettre les diverses parties si délicates qu'elle travaille ; si la boîte était partagée en un ou deux compartiments, l'avantage serait encore plus grand. Ce serait un moyen assuré de faire régner sur la table des fleuristes l'ordre et la propreté que l'exercice de cet art semble quelquefois exclure ; ce serait éviter la multitude, l'encombrement de ces boîtes, cartes repliées, enveloppes de papier qui produisent la confusion. La *fig.* 5 représente cet instrument garni de la bobine.

De la Pince ou Brucelles.

Les fleuristes ne prennent jamais les fleurs, et leurs diverses parties, avec le doigt, crainte de les froisser désagréablement ; ils se servent de la *pince* ou *brucelles*, instrument bien simple, et qui néanmoins leur rend des services continuels. C'est avec la pince que l'on saisit toutes les parties des fleurs, qu'on les dispose, les place, les étale, qu'on les relève ou les incline dans une direction convenable, d'après la nature et le goût ; c'est avec la pince qu'on appointe, contourne, dresse l'extrémité inférieure ou supérieure de certains pétales, qu'on écarte ou rapproche les étamines. En tenant la pince sur le côté, on en fait usage pour tracer des raies ou des stries sur les pétales de quelques fleurs, comme le lis, la paquerette ; enfin la tête alongée et mince de cet outil se trempe dans la colle, et sert à coller les parties délicates des fleurs. Il est long d'environ 14 centimètres, et présente deux petites branches élastiques et plates, *fig.* 6, *h h*, écartées l'une de l'autre à un bout, soudées ensemble à l'autre extrémité *i* appelée la *tête*. Il y a des brucelles dont les branches sont l'une concave, l'autre convexe, quoique droites sur la longueur ; elles sont moins usitées que les premières.

Chaque ouvrière doit avoir ses brucelles à elle, car l'atelier n'en fournit pas ; elles doivent toujours se trouver sur la table, auprès de chaque boîte ou carton de travail. Elles se vendent chez les quincailliers, selon leur poli, depuis 35 centimes jusqu'à 2 fr. 50 centimes.

Des Châssis à apprêter.

Ces châssis ou métiers servent à étendre les étoffes que l'on veut gommer et teindre : ils servent aussi à l'apprêt des soies et des fils. Il doit s'en trouver dans l'atelier de diverses grandeurs, afin que l'on puisse tendre commodément les étoffes de largeur différentes. Ces châssis, assez semblables à ceux dont se servent les teinturiers, dégraisseurs et apprêteurs, sont de trois espèces : la première a des montants garnis d'une lisière ou bande doublée en très grosse toile : ses traverses sont percées de trous ; la seconde a également, aux montants comme aux traverses, une li-

gne de crochets de fer; la troisième a des montants à surface plane garnis de pointes droites, et aux traverses des crochets ou des trous.

Quel qu'il soit, le châssis se compose de deux montants de bois de hêtre, de chêne ou de tout autre bois dur, et de deux traverses moins fortes. Pour un grand châssis, les montants seront chacun de 5 centimètres carrés, et hauts de 1 mètre 20 à 1 mètre 80. A la réserve de 11 centimètres à chaque extrémité, on place sur un des côtés de chacun de ces montants, ou la lisière solidement clouée, ou bien des petits clous à crochet plantés à 3 centimètres l'un de l'autre, et dont la pointe regarde le côté opposé de l'autre montant; ou bien enfin tout-à-fait sur la surface de chaque montant, près du bord intérieur, des pointes droites dirigées également à droite. A trois centimètres au-dessous de la lisière des crochets ou des clous, une mortaise haute d'à peu près 8 centimètres, ouverte de 9 millimètres, est creusée en haut et en bas de chaque montant. La *fig.* 7 représente les montants garnis de lisière, ou toile; la *fig.* 8 les montants garnis de crochets; la *fig.* 9 les montants garnis de pointes droites. Tous trois sont plats et assez pareils; mais on remarquera que les crochets ne sont pas tout-à-fait plantés sur le bord ou vive-arête du montant; il y a un centimètre et demi de distance entre eux et cette vive-arête.

Comme les mortaises enlèvent 22 centimètres sur la hauteur du montant, il doit avoir 1 mètre 50 pour une étoffe de 1 mètre 20, et 2 mètres 16 centimètres pour une étoffe de 1 mètre 80 centimètres. Il est très bon d'avoir des châssis qui présentent seulement la moitié de cette grandeur.

Ces montants ne forment, comme je l'ai dit plus haut, qu'une partie de châssis; il faut encore les traverses : ce sont deux planchettes d'environ 8 centimètres de large et de 1 centimètre et demi d'épaisseur. Lorsqu'on doit y passer des cordons pour tirer l'étoffe, ainsi que je l'expliquerai plus bas, elles sont percées d'une ligne de trous sur toute la longueur; cette ligne se fait à 3 centimètres de l'un des bords, et 2 centimètres environ de distance se trouvent entre chaque trou. La *fig.* 10 représente ces traverses trouées.

Quand au contraire on veut accrocher l'étoffe après les

traverses, elles reçoivent, comme les montants, à 1 centimètre et demi de la vive-arête, une rangée de crochets, à la réserve de 8 centimètres à chaque extrémité. La nécessité d'introduire ces deux extrémités dans les mortaises des montants, explique cette réserve. Ces traverses à crochets sont moins commodes que les précédentes, parce qu'on ne peut les faire glisser dans la mortaise que jusqu'au premier crochet, et que par conséquent elles ne peuvent se prêter à la largeur de l'étoffe, tandis que les traverses trouées coulent librement dans la mortaise jusqu'au point qu'exige le plus ou moins de largeur de l'étoffe tendue : aussi sont-elles préférées généralement. La *fig.* 11 met sous les yeux les traverses à crochets. Au-dessus du premier et du dernier crochet de chaque traverse, est percé un trou pour enfoncer la cheville, qui sert à fixer la traverse et le montant. Tout ce que j'ai dit relativement aux traverses à crochets, s'applique aux traverses à pointes droites.

Pour monter le métier on tient debout un des montants, et on glisse dans la mortaise du haut une des traverses, de manière que la garniture de cette partie et celle du montant, quelles qu'elles soient, se trouvent en regard. On place de même l'autre traverse dans la mortaise du bas, puis encore le second montant en regard du premier, ce qui forme un encadrement représenté par la figure 12. Cet encadrement se resserre à raison de la largeur de l'étoffe, quand les traverses sont à trous. On pose les traverses et les montants ensemble au moyen de chevilles qui passent dans le montant et la traverse, à l'endroit de la mortaise, ou dans la traverse seulement en dehors du châssis.

Ces châssis n'ont jamais de pieds, et on les applique tantôt contre la muraille, tantôt sur une chaise ; tantôt on les accroche, par l'une des traverses, à une très grosse pate, crochet en fer, ou cheville fichée dans le mur. Il va sans dire qu'ils se placent ainsi étant couverts d'étoffe tendue, car autrement on ne les laisse point former encadrement ; on les démonte, et l'on met les traverses et montants en tas, soit dans quelque coin de l'atelier, soit sur des supports en bois appliqués à cet effet, à une certaine hauteur, sur la muraille.

Des Emporte-pièces.

Ces utiles instruments se nomment presque toujours *fers* dans les ateliers : cette dénomination y est tellement en usage, que, pour désigner les pétales de la même fleur, mais inégaux en grandeur, comme ceux de la rose, du pivoine, on dit pétales du 1er, du 2e, du 3e, du 4e *fer*. Ces numéros vont en descendant, c'est-à-dire que les premiers indiquent les plus grands objets. Quoique très usitée, cette dénomination ne me semble pas heureuse ; elle ne donne pas tout d'un coup l'idée de la destination de l'outil, comme le fait le nom d'*emporte-pièce*, ou celui de *découpoir*. Le numérotage dont je viens de parler s'applique également aux feuilles.

L'emporte-pièce, ou découpoir, est un outil en fer brut, ayant un manche aplati à son extrémité supérieure, afin que le marteau puisse bien s'y appliquer ; sa longueur est de 11 à 14 centimètres. Il présente à sa base une partie creuse et renflée, dont les bords saillants et tranchants reproduisent exactement, en coupant, la forme des pétales ou des feuilles dont ils doivent rendre les moindres dentelures, *fig.* 13. Lorsque le découpoir marque des feuilles de grande dimension, surtout quand elles sont alongées comme celles du laurier, des tulipes, jacinthes, et toutes celles des fleurs nommées *liliacées* en botanique ; ou presque aussi longues et plus étroites, telles que celles de l'orge, de l'avoine, de toutes les plantes dites *graminées* dans le même langage, cet instrument doit être percé d'un petit trou vers le bord de sa partie creuse, *fig.* 14 *j* ; on introduit alors dans ce trou l'*anneau d'emporte-pièce*, petite tige de laiton ou fil de fer que termine une boucle *fig.* 15 : ce léger outil sert à pousser hors de l'emporte-pièce la partie d'étoffe qui est demeurée entre ses bords. Dès que la feuille reste ainsi dans le découpoir et n'en sort point lorsqu'on agite cet instrument, il faut faire usage de l'anneau, afin de ne presque jamais toucher les feuilles en ce cas.

Non-seulement chaque espèce de fleur exige un découpoir particulier pour ses pétales, et un autre pour ses feuilles ; mais comme la grandeur et la forme des premières

varient souvent dans les grosses fleurs, telles que la grenade, l'œillet, la rose, et dans les fleurs irrégulières, telles que les gesses ou pois de senteur, l'acacia, la pensée, et une multitude d'autres, il en résulte qu'il faut avoir autant de découpoirs qu'il se trouve de pétales différents. D'autre part, chacun sait que les feuilles qui sont placées à la base d'une plante, celles qui s'élèvent sur la tige, et enfin le feuillage qui entoure immédiatement la fleur, ou ses boutons, diffèrent de grandeur comme de nuances ; par conséquent le fleuriste doit être muni d'autant de découpoirs qu'il se rencontre de feuilles diverses. Qu'on songe en outre aux divisions du calice, plus ou moins grandes dans la même plante, selon que cette partie entoure la fleur principale, les boutons fleuris ou boutons naissans, les folioles plus ou moins développées qui accompagnent quelques espèces, et pour chacune desquelles il faut un découpoir particulier ; qu'on se rappelle les demi-feuilles, les petites pointes de feuillage, souvent situées à la naissance des feuilles, et que les botanistes nomment *bractées*, l'on verra alors quelle multitude d'emporte-pièces il faut nécessairement avoir dans un atelier bien monté ; heureusement le prix en est peu élevé. Ces instruments se trouvent chez les quincailliers. Ils coûtent infiniment moins cher en les achetant d'occasion chez les ferrailleurs. Pour qu'ils découpent rapidement, on en frotte de temps en temps les bords avec un peu de savon sec. La petite tige de la feuille, ou pédoncule, est ordinairement reproduite par le découpoir.

Du Billot et du Plateau de plomb.

Le billot, le plateau de plomb, et le paillasson, ou coussin de paille placé sous celui-ci, composent l'appareil nécessaire à l'usage des emporte-pièces. Il se place ordinairement dans un endroit écarté de l'atelier, par exemple, devant une fenêtre, et le plus loin possible des travailleuses, afin qu'elles soient moins incommodées du marteau. Dans quelques ateliers, le billot est remplacé par une sorte de banc en bois, très fort, élevé d'à peu près 50 centimètres (*voy.* la *fig.* 16, qui fait voir ce banc supportant le paillasson et le plomb); mais il vaut mieux employer un billot de même hauteur, formé d'orme dit tortillard, ou d'un

tronçon d'arbre pris très près de la racine. Sur ce billot se place le paillasson qui sert à amortir les coups retentissants du marteau ; sa hauteur est de 14 à 17 centimètres, et sa largeur doit dépasser de 5 à 8 centimètres, la circonférence du billot (voy. *fig.* 17); *k k* est le billot, *l l* le paillasson. Les chaînes de paille, très serrées, qui composent ce dernier doivent être liées entre elles avec de fortes ficelles, et revêtues d'une très grosse toile fortement tendue ; il est bon d'entourer ce paillasson d'un cercle de bois pareil à celui des tamis, afin qu'il ait plus de solidité.

Sur le paillasson se place et demeure *le plateau de plomb*, que l'on désigne simplement sous le nom de *plomb* ; et, sans que j'aie besoin de le faire remarquer, on voit que c'est le moyen de ne point se comprendre, puisqu'on doit confondre à chaque instant ce *plomb* avec celui qui sert à porter les bobines. Ce plateau, ordinairement carré, est formé de neuf parties de plomb, deux parties d'étain et une demi-partie de régule ; mélange bien préférable au plomb pur. Il couvre toute la surface du paillasson, et présente une épaisseur de 5 à 8 centimètres environ. Les dames fleuristes remplacent cet appareil, en posant une feuille épaisse de plomb sur une forte bûche de chêne bien sec, ou sur un billot de cuisine : *m m* de la *fig.* 17 montre le plomb placé sur le paillasson. Je conseille d'avoir plusieurs plateaux de plomb : en voici le motif. Les découpoirs y laissent diverses empreintes, qu'il faut effacer comme je vais l'expliquer bientôt, ce qui demande assez de temps. Or, lorsque l'ouvrage est pressé, et qu'il faut fournir sans interruption des pétales et feuilles découpés aux fleuristes, l'ouvrier chargé de ce soin n'y pourrait suffire s'il lui fallait fréquemment aplanir le plateau de plomb : il faut qu'il puisse le renouveler, sauf ensuite à effacer les empreintes dans un moment opportun.

Des Marteaux.

Deux espèces de marteaux sont nécessaires dans l'atelier, qui les fournit aux ouvriers : l'un est un marteau dont la tête est haute d'environ 14 centimètres : cette tête est en quelque sorte une courte et grosse barre de fer, du diamètre de 5 à 6 centimètres, arrondie à ses deux extrémités,

afin de frapper alternativement les découpoirs de l'une et de l'autre, *fig.* 18. On préfère, en beaucoup d'ateliers, un maillet assez semblable à ceux des tailleurs de pierre. Cet instrument haut d'à peu près 22 centimètres, offre, aux deux bouts, une surface plane d'un diamètre de 11 à 14 centimètres : il a l'avantage de frapper mieux d'aplomb, et de conserver davantage les têtes des outils; quoique plus gros, il est moins lourd que le marteau précédent, il exige par conséquent qu'on frappe plus fort. La seconde espèce de marteau est employée pour aplanir le plateau de plomb sur lequel les découpoirs laissent une multitude d'empreintes. Avec la tête acérée et plane des deux bouts de ce marteau, on frappe légèrement le plomb, jusqu'à ce qu'on ait fait disparaître ces marques, opération qui est plus longue que difficile. L'on ne recommence à découper qu'après avoir parfaitement uni la surface du plateau de plomb. Outre ces épais marteaux, il est bon d'avoir un ou deux marteaux ordinaires, pour raccommoder les outils lorsqu'ils viennent à se déranger.

Des Mandrins à gaufrer.

Le découpage des feuilles et des pétales n'est qu'une opération préliminaire pour arriver à l'imitation de la nature : il faut ensuite les gaufrer pour rendre les nervures, les plissements légers, les agréables courbures que ces organes présentent toujours plus ou moins. Le gaufrage s'obtient de deux manières : la plus simple est celle qui sert à creuser ou contourner les pétales des roses, des fleurs de cerisier, de pêcher, du bouton d'or, de l'aubépine, et d'une infinité de fleurs; il en est même très peu dont la corolle se gaufre autrement, ainsi que les calices; mais les feuilles gaufrées ainsi sont très rares. Ce mode de gaufrage se désigne ainsi par le mot *bouler*, parce qu'en effet on se sert de boules pour l'obtenir. Ces boules sont les mandrins qui vont nous occuper.

Cet instrument est composé, 1° d'une poignée, ou plutôt d'un manche de bois; 2° d'une tige de fer enfoncée par un bout dans ce manche, et terminée à l'autre bout par une boule de fer poli, *fig.* 19. Le diamètre de cette tige est d'environ 8 millimètres et sa longueur de 14 à 17 centimètres. Il faut nécessairement en avoir un très grand

nombre de diverses dimensions, d'après la longueur des pétales et le degré plus ou moins fort de la courbure qu'ils doivent recevoir. L'assortiment d'une douzaine de mandrins se nomme *jeu* : ils se distinguent par leur grosseur progressive ; le premier est la *boule d'épingle*, assez semblable à la tête d'une très forte épingle ; le second, la boule de 5 millimètres de diamètre, et ainsi de suite, jusqu'à peu près 5 centimètres. Le mandrin de 7 millimètres sert principalement pour les arcignes ou folioles des calices ; ceux de 15 à 20 millimètres pour les pétales de boutons de rose, les pétales intérieurs de cette fleur, du pavot, ceux de l'œillet, etc. ; les mandrins de 2 cent. et demi à 5 centimètres pour les pétales extérieurs des grosses fleurs, le camelia, le dahlia ; celui de 5 centimètres ne sert que pour les grandes malvacées et les grosses fleurs de vase et d'église ; la boule d'épingle courbe, les très petites fleurs analogues au spiréa, au myosotis annuel, ou *pensez-à-moi*, à la fleur de mouron, etc. Il est des personnes qui se servent de boules de buis ; mais ces boules sont moins commodes, parce qu'on ne peut les chauffer légèrement, ce qui rend la gaufrure plus solide et plus prompte. Toutefois cette variation indique aux dames qu'elles peuvent, au besoin, remplacer les mandrins par les boules qui terminent les grosses aiguilles à tricoter les jupons, les têtes d'émail de quelques épingles et des étuis de diverses grosseurs, ainsi que les extrémités de moules à faire le filet. Des gaufres à repassage seraient encore fort utiles. Outre le mandrin que représente la *fig.* 19 (*n* étant la boucle, *o* la tige, *p* le manche), il en est d'autres de toutes façons : la *fig.* 20 en montre un de forme conique ; la *fig.* 21, un de forme cylindrique comme un étui ; enfin, la *fig.* 22 représente un mandrin aplati en forme de prisme : le fleuriste artificiel doit en avoir l'assortiment le plus complet. La *fig.* 23 représente le mandrin à crochet, qui donne une courbure un peu alongée. On doit avoir des mandrins à crochet qui présentent plusieurs stries.

Des Pelotes.

Pour faire agir convenablement les mandrins, il faut les appuyer sur une pelote un peu plus longue et plus dure que

les pelotes de toilette. Cette pelote, d'une longueur de 25 à 27 centimètres, et d'une largeur de 20 à 22, est en son de froment bien foulé renfermé dans du coutil; elle est souvent médiocrement dure; et lorsqu'il convient d'accroître sa dureté, on étend dessus un morceau de toile, percale ou calicot, que l'on tire bien et que l'on fixe avec des épingles: il va sans dire que cette toile doit être toujours d'une extrême propreté. Dès que le coutil cesse de l'être, on le recouvre de cette toile, lors même que l'on n'aurait nul besoin de rendre l'instrument plus dur.

Beaucoup de fleuristes préfèrent à la pelote une plaque, ou petit plateau de liége, haute de 13 millimètres environ, longue de 14 centimètres et large de 11; cette plaque est revêtue d'une étoffe de coton, percaline, calicot, indienne, ainsi qu'on le juge à propos: il faut seulement éviter que la couleur de cette étoffe ne se rapproche de celle des pétales que l'on contourne dessus. On doit avoir dans l'atelier un ample assortiment de ces plaques et de pelotes, afin qu'au besoin chaque ouvrière en ait, et ne soit pas obligée, quand l'ouvrage presse, de recourir à diverses manœuvres pour se procurer la dureté convenable: il faut qu'on puisse choisir de suite la pelote qui convient.

Des Gaufroirs.

En commençant la description des mandrins à gaufrer, j'ai dit qu'ils donnaient le gaufrage le plus simple; il me reste à décrire le gaufrage le plus composé: celui-ci s'obtient au moyen d'instruments nommés *gaufroirs*, *gaufrans*, et quelquefois *gaufriers*.

Ces gaufroirs sont aussi de deux sortes: les *gaufroirs à poignée* et les *gaufroirs à presse*. Les premiers étant les plus simples, je commencerai par eux la description, après avoir toutefois indiqué comment on parvient à prendre l'empreinte de la feuille qu'ils doivent parfaitement retracer.

Supposé que l'on ait à imiter une fleur exotique, et que l'on soit privé du gaufrier nécessaire pour rendre exactement son feuillage, il faut préparer ce gaufroir; alors on s'occupe, avant tout, de prendre l'empreinte de la feuille. Pour y parvenir, on huile légèrement cette feuille, et on la dépose dans le fond d'un verre, et si elle est très large,

dans une assiette ; elle doit être placée de manière à présenter le dessus ou la face supérieure. On verse sur cette feuille quelques gouttes d'eau, puis on la saupoudre légèrement de plâtre fin ; l'eau délie le plâtre qui, en séchant, prend exactement les dentelures et les nervures de la feuille. Quand il est bien sec, on renverse le verre ou l'assiette, et l'on fait ainsi doucement tomber la feuille et son moule de plâtre sur une feuille de papier posée sur la table : l'huile dont on avait enduit la feuille permet de l'enlever, et le moule en plâtre reste seul. Alors, avec un poinçon léger, ou un petit ciseau, on découpe la dentelure, en abattant avec délicatesse les parties excédantes qu'a laissées le plâtre ; on livre ensuite ce moule au fondeur en cuivre, qui doit rendre exactement la feuille qu'il reproduit.

Voici un autre procédé pour parvenir au même but. La feuille est placée sur du sable fin, humide, dans sa position naturelle, ayant en dessus la face supérieure : il faut qu'elle soit dans le sable de manière à bien être supportée. Alors, avec un large pinceau, on la recouvre d'une couche légère de cire et de poix de Bourgogne fondue par la chaleur ; on enlève ensuite la feuille et on la plonge dans l'eau froide ; la cire durcie permet qu'on en sépare la feuille sans altérer sa forme ; on place ensuite dans le sable, le moule de cire, comme on avait d'abord placé la feuille ; on le recouvre de plâtre fin et gâché clair, en ayant soin de faire pénétrer dans tous les interstices du moule, le plâtre au moyen d'un petit pinceau. On laisse ensuite sécher à demi le plâtre, puis on le détache de la cire. Ce procédé, qui a l'inconvénient de faire prendre deux moules au lieu d'un, est d'une exécution bien moins facile et moins sûre que le précédent. On pourrait se dispenser de répéter le moule en plâtre.

Il faut indispensablement avoir autant de gaufroirs divers qu'il y a de feuilles différentes ; ils correspondent nécessairement aux découpoirs. Pour faire un bouquet de roses, il faut ordinairement cinq gaufroirs différents ; et pour imiter le rosier chargé de fleurs, il en faut huit : c'est là ce qu'on appelle le *grand-assortiment*. Toutes les autres fleurs ou plantes, dont les feuilles sont gaufrées, et qui sont innombrables, demandent des collections analogues, toujours de degrés en degrés, depuis la plus petite feuille jusqu'à la plus grande. Ces collections sont indispensables pour imiter

parfaitement la gradation naturelle du feuillage : ce serait une économie bien mal entendue de n'avoir pas en ce genre le nécessaire, car l'on se trouverait arrêté à chaque instant. On peut cependant se borner, en commençant, aux gaufroirs des fleurs les plus usuelles, telles que la rose, la fleur d'oranger, les jasmins, les œillets, et plusieurs autres. A mesure que la fabrication s'étend, il faut forcément s'assortir. Un gaufroir ne contient la figure de plusieurs feuilles que dans le cas où elles sont de petite dimension ; ainsi le même gaufroir présente deux feuilles naissantes de rose, etc. (Le feuillage étroit et fort petit de quelques fleurs, se gaufre autrement.) Cette répétition de feuilles n'économise que le temps. Au reste je vais indiquer le moyen d'avoir en quelque sorte les gaufroirs à moitié prix.

De quelque espèce que soit le gaufroir, il se compose de deux parties distinctes : l'une, semblable à l'extérieur à la partie inférieure d'une tabatière ronde ou alongée ; l'autre, semblable au couvercle libre de cette boîte. Cette première partie, nommée *cuvette*, est creusée à l'intérieur, et au fond du léger enfoncement qu'elle présente on voit en creux la figure de la feuille à gaufrer, *fig.* 24. Elle est ordinairement en cuivre comme la seconde partie qui la couvre, et qui porte le dessin de la feuille en relief. Voici maintenant l'économie promise. On rassemble une certaine quantité de rognures de papier, et spécialement du papier brouillard ; on les laisse tremper dans l'eau jusqu'à ce qu'elles produisent ce que les cartonniers appellent *pâte de papier pourri* ; en exprimant l'eau de cette pâte on lui donne l'épaisseur qu'on désire. On prend ensuite de la colle de gants, et on la mélange bien avec la pâte précédente ; on en met une quantité suffisante pour que le mélange soit d'une consistance un peu ferme. Si l'on manque de colle de gants, on peut y suppléer par la colle forte ordinaire, à laquelle on joint assez d'eau pour qu'elle ait, étant refroidie, la consistance de gelée. On termine par couper de l'étoupe avec des ciseaux, en brins de 5 à 7 millimètres, et on les joint au mélange pour en bien lier les parties : ce qui n'en exige qu'une assez petite quantité. La pâte bien battue, et bien exactement mêlée, on en fait une boule de la grosseur environ d'un verre ordinaire, mais à moitié moins haute ; on en forme une masse alongée comme une

boîte ou tabatière de moyenne grandeur : quelquefois aussi on lui donne la forme d'une moitié de pomme. On laisse ensuite sécher convenablement cette préparation ; puis on enfonce dedans, avec force, la partie supérieure du gaufroir, appelé spécialement *gaufroir* ou *gaufrant*. La figure en relief que porte ce gaufrant s'empreint dans cette masse de pâte, y pénètre toujours de plus en plus à mesure que les deux parties sont comprimées au moyen de la presse dont la description va suivre bientôt. Il en résulte que la masse pâteuse ne tarde point à devenir une véritable cuvette, avec un enfoncement terminé par la figure de la feuille en creux, et ses rebords comme une boîte. La substance qui la compose devient tellement compacte et dure que, lorsque cette cuvette est peinte en noir, on la croirait formée de bois peint de cette couleur. Ses avantages sont : 1° l'économie : ce peu de pâte est bien loin de coûter aussi cher qu'une cuvette de cuivre ; 2° la légèreté : elle est très peu pesante ; 3° enfin la solidité : loin que l'usage l'altère, il ne fait que la perfectionner ; tandis que la pression de deux empreintes de cuivre l'une contre l'autre les altère bientôt.

Le gaufrant, haut d'environ 3 centimètres et massif, entre exactement dans le creux de la cuvette, de telle sorte qu'une petite partie de son épaisseur s'emboîte entre les rebords de celle-ci. La *fig.* 25 représente le plan du gaufrant renversé. A la partie supérieure de ce gaufrant une poignée en fer doit être attachée au moyen de deux vis placées à égale distance. Cette poignée, *fig.* 26, se compose de trois parties : q est la lame de fer dont la circonférence, égale à celle du gaufrant, se fixe sur sa surface supérieure ; r est la tige qui part du milieu de la lame ; s le manche ou poignée. Ces deux dernières parties sont, la première en fer, l'autre en bois, comme le manche des plus gros mandrins.

Sur l'un des côtés du gaufrant, à droite ou à gauche, il n'importe, est un trou rond percé plus ou moins profondément ; t, *fig.* 25, l'indique. Dans ce trou à vis on introduit la *broche de gaufroir* ; cet instrument, *fig.* 27, est absolument semblable à un mandrin à gaufrer, si ce n'est qu'au lieu d'être terminé par une boule, il l'est par une vis. Il

sert à soutenir le gaufrant pour le faire chauffer, et empêche qu'on ne se brûle les doigts en touchant cet outil.

Quand le gaufrant est chaud et qu'on a placé une feuille dans la cuvette, on ferme le gaufroir, c'est-à-dire que l'on met le gaufrant sur la cuvette. Cet appareil ainsi posé sur un établi, ou table très solide (le premier vaut mieux), en se tenant debout pour avoir plus de force, on prend la poignée à deux mains, et on appuie dessus le plus fortement possible pendant une minute environ. On laisse ensuite le gaufroir fermé pendant quelques instants, pour que la feuille prenne bien la forme convenable, puis on la retire pour en gaufrer de nouvelles de la même façon. Beaucoup plus souvent, au lieu de recourir à cette pression fatigante, on donne un ou deux coups de marteau.

Le gaufroir à presse beaucoup plus en usage que le précédent, est absolument pareil, à l'exception de la poignée en fer; aussi lorsqu'il est fermé a-t-il exactement la figure d'une boîte, *fig.* 28. Cette figure représente le gaufroir avec cuvette en pâte de carton; la *fig.* 28 *bis*, le gaufroir tout en cuivre. Mais, dira-t-on, le premier a été annoncé comme le plus simple, et pourtant il l'est moins que le second. Cela est vrai, mais l'usage de ce dernier exige un tel appareil qu'on ne s'attache pas à la simplicité de sa forme.

De la Presse.

Voici l'instrument indispensable au gaufroir qui nous occupe maintenant; c'est le plus important et le plus compliqué des outils du fleuriste. Le lecteur voudra bien en suivre avec attention les détails; cet instrument, que l'on nomme aussi *balancier*, a pour objet d'exercer une forte pression, au moyen d'une très forte vis perpendiculaire, *fig.* 29, *a*. Pour être maintenue dans cette situation, la vis est soutenue par une forte arcade *b* en fer fixée solidement dans un établi. Les deux extrémités inférieures de cette arcade pénètrent dessous l'établi et sont retenues au moyen d'un écrou. A peu près à la moitié de sa hauteur, l'arcade est partagée par une traverse en fer *c*. Au milieu de cette barre, se trouve un gros anneau en fer *d*, taraudé, à travers lequel passe l'extrémité inférieure de la vis, extrémité qui se termine par un tas de fer *e*.

Occupons-nous maintenant de la partie supérieure de la vis; l'arcade qui la soutient est maintenue au moyen d'un trou taraudé f, dans lequel elle passe, suivant qu'on fait plus ou moins monter et descendre la vis; tantôt elle s'élève au-dessus de l'arcade de moitié de sa hauteur, tantôt elle pénètre entièrement par le trou taraudé sur lequel alors s'applique exactement le collet de la vis. L'extrémité supérieure se termine par un balancier g en fer poli : une boule le charge à chaque extrémité; il est en outre muni d'un levier h servant à faire mouvoir la presse. Ce levier coudé, et en forme de poignée, se trouve à moitié de la partie du balancier située entre la boule terminale et l'extrémité supérieure de la vis. Voici maintenant l'usage de cette presse. Lorsqu'on veut gaufrer une feuille, on la place toute découpée dans le gaufroir que l'on referme exactement. On place sur l'établi i, immédiatement au-dessous du tas de fer e qui termine l'extrémité inférieure de la vis, un tas de fer j un peu plus large et mobile : le gaufroir est posé sur ce tas; alors l'ouvrier, debout, prend de la main droite le levier h, donne un tour de droite à gauche; la vis descend et presse fortement le gaufroir entre les deux tas de fer. On imprime alors un mouvement en sens contraire, la vis remonte, la pression cesse; on retire le gaufroir, on l'ouvre, et on en retire la feuille parfaitement conforme à la nature. Nul doute que ce mode de gaufrage ne soit préférable au précédent pour la vérité de l'imitation et le fini du travail; mais il est beaucoup plus lent. Pour empêcher la presse de tourner accidentellement, et par conséquent de heurter ou blesser, après s'en être servi on l'arrête au moyen d'une ficelle attachée à la partie du balancier non pourvue du levier; cette ficelle s'accroche par une boule après un clou voisin. On maintient la presse en bon état, en frottant de temps à autre la vis avec du saindoux, du vieux-oing, de l'huile ou tout autre corps graisseux.

Il se trouve encore dans l'atelier des presses de moins grande dimension que celle-ci : quoique assez semblables, elles sont moins compliquées. La *fig.* 30 représente une *petite presse*. La vis perpendiculaire y est soutenue de même par une forte arcade en fer kk; mais d'une part cette arcade n'a point de traverse; comme la vis est peu longue, le trou taraudé de l'arcade suffit pour la maintenir dans une

position exactement perpendiculaire. Ce n'est point un balancier qui termine l'extrémité de la partie supérieure, mais une arcade libre *n n*, qui, plus grande et moins forte que la première arcade, ne s'enfonce point comme elle dans l'établi ; elle est plus courte, et chacune de ses extrémités présente une poignée *o o* qui sert à faire manœuvrer la machine : cette arcade libre n'est autre chose qu'un levier courbé parallèlement à l'arcade fixe ; *p p* est l'établi sur lequel est fixée cette presse, qui se gouverne absolument comme la précédente, si ce n'est qu'il est inutile de l'arrêter.

Des petits instruments divers.

Les instruments qu'il me reste à décrire sont très simples, principalement ceux qui doivent encore se trouver sur la table. Ce sont d'abord, pour chaque ouvrière, de petits cartons plats allongés, sans couvercle, dans lesquels se mettent les petites parties des fleurs ; d'autres petits cartons, ou boîtes des pelotes ; quelques poinçons, des ciseaux ordinaires, des verres ordinaires, de petits pots à pommade pour mettre les différentes espèces de colle.

Il faut aussi avoir des sacs en toile grossière fermant à coulisses, pour serrer les cotons, filasses, etc. ; des boîtes en bois pour les fils de fer, de très gros ciseaux pour diviser ces fils, des tablettes en planches légères recouvertes de tapis sur lesquels on étale les pétales lorsqu'ils sont peints ; une ou plusieurs loupes pour juger de la vérité d'imitation des anthères, stigmates, et autres organes qui s'apprécient difficilement à l'œil nu.

Des instruments à couleurs.

Je réunis sous ce titre les bocaux, bouteilles, fioles, pots, soucoupes, entonnoirs, spatules, godets, molettes, broyons, capsules, pinceaux, éponges, brosses, plats creux, cuvettes ou terrines en grès. Presque tous ces objets doivent se trouver en grand nombre dans l'atelier.

Les cinq premiers articles de cette nomenclature ne demandent pas de détails ; je dirai seulement qu'on doit, autant que possible, les choisir en verre et en faïence blancs,

afin d'y mieux voir les couleurs. Les entonnoirs qui servent à introduire les couleurs liquides dans des bouteilles, doivent aussi être en verre blanc, parce qu'il est des couleurs auxquelles nuirait le ferblanc. Les spatules, semblables à celles dont se servent les pharmaciens, sont employées à délayer et tourner les couleurs ; elles seront de même matière que les entonnoirs.

Des Godets.

On nomme ainsi de très petits vases, assez semblables aux pots à pommade qu'emploient les parfumeurs, mais beaucoup moins profonds et plus épais, ce qui leur donne l'apparence d'une sorte de creux formé dans une petite masse. Lorsque le creux est bien arrondi, et la masse carrée, *fig.* 31, le godet est ce qu'il y a de mieux, parce qu'alors il a de l'aplomb, et ne cède pas de côté et d'autre quand on y broie les couleurs. Les godets en forme de soucoupe ou d'assiette offrent au contraire cette oscillation.

On fait des godets en faïence, verre, porcelaine, cristal. Le choix de ces matières est indifférent, pourvu qu'elles soient de couleur blanche. Plusieurs godets peuvent être réunis ensemble ; ainsi la *fig.* 32 représente une plaque de faïence épaisse, dans laquelle on a rapproché ces creux formant godets.

Ces instruments servent aux fleuristes comme aux peintres, pour contenir les couleurs liquides, pour en préparer les mélanges, ou pour les broyer lorsqu'elles sont en pains. Avant qu'ils fussent connus, on se servait de coquilles qu'on faisait préalablement bouillir assez longtemps, afin de les empêcher d'altérer ou de noircir les couleurs. Mes lectrices peuvent tenter cette économie, mais je ne la leur conseille pas.

Les godets doivent être multipliés dans l'atelier, car il faut en consacrer plusieurs à chaque couleur. La raison en est simple, il est évident que le changement continuel de ces vases entraînerait beaucoup de perte de matière et de temps. Quand les godets cessent de servir, on ne les vide pas ; on les range l'un à côté de l'autre, et on les couvre d'une petite bande de carton de largeur convenable.

Des Molettes.

On les nomme aussi *broyons*, parce qu'elles servent aux peintres pour broyer les couleurs, soit dans les godets, soit sur un carré de glace dépolie; soit enfin sur les capsules dont nous ferons bientôt mention ; néanmoins, cette seconde dénomination se donne ordinairement à une espèce de petite molette arrondie à son extrémité inférieure. La molette ordinaire est aplatie au contraire. Les molettes en verre blanc ou coloré, sont de beaucoup préférables aux molettes de marbre blanc.

Les *capsules*, dont je crois pouvoir me dispenser de donner la figure, servent encore aux fleuristes comme aux peintres pour déposer leurs couleurs. Ces instruments, qui ressemblent assez au fond d'un verre, sont en verre blanc, faïence ou porcelaine ; il y en a aussi à très petits rebords, en forme de soucoupes, et qui se confondent alors avec certains godets.

Des Pinceaux.

Les fleuristes font usage de trois espèces de pinceaux : 1° de pinceaux larges et plats, appelés pour cette raison en *queue de morue* ; ils sont en poil de blaireau pour les couleurs fines; 2° de pinceaux ayant aussi à peu près la forme des précédents, mais un peu moins aplatis : ceux-ci sont en crin et en soies de cochon ; ils sont employés pour les couleurs moins délicates; 3° de très petits pinceaux en queue de *petit-gris* ; ce sont ceux dont on se sert en miniature. Ils sont nécessaires pour rendre les nervures d'un vert différent, comme dans les feuilles de capucine, ou pour imiter les nuances délicates, les taches légères et pointillées, les couleurs tranchées des œillets, tulipes, iris, giroflées jaunes, et de beaucoup d'autres fleurs. Il est important de bien choisir ces derniers pinceaux : on y parviendra en les trempant dans un verre d'eau pure et en les secouant fortement : s'ils présentent alors une seule pointe conique, bien lisse, ferme et bien unie, ils sont bons ; mais si, au contraire, leur extrémité se tord, se divise ; si en ne formant qu'une pointe unique, elle tend à s'aplatir, il faut absolument les re-

jeter; avant de s'en servir on fera bien de réitérer cette épreuve.

Il est indispensable d'avoir un pinceau non-seulement pour chaque couleur, mais souvent pour chaque nuance de couleur. On sent aisément quel pitoyable effet produirait dans une couleur verte un pinceau précédemment imbibé de rouge, même quand il aurait séché, et quel dégât ferait une queue de morue bien teinte de violet dans une nuance lilas.

Des Eponges et Brosses.

Les fleuristes se servent de grosses et petites éponges ; les premières servent à mettre l'empois dans les étoffes, les secondes, de la grosseur seulement d'une prune, s'emploient pour colorer les épines de quelques tiges, les bords de quelques pétales, ou pour en adoucir et mélanger la couleur : celles-ci doivent être très fines.

Quelques brosses rondes à peigne pour nettoyer les emporte-pièces ; des brosses ordinaires fines pour battre les étoffes, et enfin les *brosses de buffle*, sont nécessaires aux fleuristes. Ces dernières brosses sont un peu singulières ; elles ont la forme d'une étroite et courte latte, emmanchée, sur laquelle est clouée par les deux bouts une lanière de peau de buffle. Cette lanière est de même largeur, et, le manche excepté, de même longueur ; ces brosses servent à la fois à nettoyer les gaufroirs et à enlever sur les étoffes teintes la poussière colorante qui pourrait y demeurer.

Je terminerai cette nomenclature exacte des outils utiles au fleuriste, en disant que les vases et terrines dans lesquels on lavera les molettes, soucoupes, assiettes, et autres ustensiles de couleurs, doivent être toujours en grès, parce que les couleurs ne s'y attachent pas. Enfin je dirai qu'il est bon d'avoir des pinces ordinaires pour contourner et diviser les gros fils de fer ; un étau ordinaire, et plusieurs limes pour raccommoder au besoin les outils, principalement les découpoirs, que le choc répété du marteau détériore fréquemment.

CHAPITRE II.

DES MATÉRIAUX.

Outre l'indication des matériaux nécessaires aux fleuristes, ce chapitre a pour but de conseiller l'usage des provisions, les achats en gros, en un mot d'engager à se faire un petit magasin de tous les objets qu'exige la fabrication des fleurs. C'est le moyen d'économiser le temps, les frais, la peine, et par conséquent d'accroître considérablement le gain.

Des Etoffes.

Des fleuristes emploient presque continuellement la batiste fine et demi-fine : ce sera donc l'étoffe dont ils auront le plus. Il devra se trouver dans l'atelier de la batiste ordinaire, c'est-à-dire blanche, et de la batiste teinte de diverses couleurs. La batiste écrue peut servir à quelques corolles, mais le cas est rare, et l'on ne doit en avoir que très peu. Il ne faut pas que le tissu soit trop serré, car la couleur ne pénétrerait que difficilement dans la batiste. Les batistes employées par le fleuriste doivent se payer de 12 à 16 francs le mètre.

Le jaconas, la percale fine, la batiste d'Écosse (espèce de batiste en coton), la mousseline, la gaze de coton fine et serrée peuvent suppléer à la batiste, lorsqu'elles sont apprêtées convenablement ; elles sont mêmes préférables pour certaines fleurs : ainsi pour la rose des quatre saisons, la mousseline doit être choisie. Les plantes dont les pétales ont au contraire assez d'épaisseur, veulent de la percale. Mais généralement le jaconas est de meilleur usage ; cette étoffe, souple, fine, peu serrée, supplée très bien à la batiste, lorsqu'elle est de belle qualité : elle s'apprête très facilement et coûte infiniment moins. Il faudra donc en avoir abondamment, dans toutes les grosseurs. Le même conseil s'ap-

plique à la batiste d'Ecosse : les mousselines, percales, etc., peuvent être en moindre quantité.

Le linon-batiste fait de très belles fleurs, mais à raison de sa transparence et de son prix élevé, on s'en sert rarement ; les organdis fournissent des fleurs agréables, mais ils sont difficiles à manier. Il est bon cependant qu'il s'en trouve quelque peu dans l'atelier pour les fleurs de fantaisie, les roses pompons etc.

La gaze d'Italie sert pour les fleurs communes ; on emploie même à cet effet le calicot fin, le taffetas de doublure. Un fleuriste qui entend son état, ne dédaigne pas de faire préparer un peu de ces fleurs grossières : leur débit est assuré pour la province, et les apprenties trouveront à s'exercer sur elles. D'ailleurs les fleurs de vases, celles d'église s'en accommoderont bien ; il y aura donc dans l'atelier de la gaze d'Italie et du calicot, mais en petite quantité : la première fait aussi les tiges.

Le crêpe ordinaire sert aux fleurs de fantaisie ; le crêpe lisse peut servir à toutes les fleurs très fines. Le satin est de rigueur pour certaines corolles, comme la scabieuse, et toutes les fleurs à reflets brillants et à pétales comme vernissés. Le velours s'emploie pour les pensées, les oreilles d'ours et autres corolles naturellement veloutées. Il va sans dire qu'il n'est pas nécessaire d'avoir beaucoup de ces étoffes à la fois.

Le fleuriste doit s'approvisionner de taffetas vert émeraude, fin et léger, dit *taffetas à rideaux*, qui fournit de très jolis feuillages : il se vend gommé ou non gommé. Si l'on doit y mettre (comme il arrive souvent) une nouvelle nuance de vert, il vaut mieux le prendre non gommé, parce qu'on ne le tendra qu'une fois sur le châssis pour les deux opérations. Le gros de Naples, du même vert, dit ordinairement *beau vert* dans les ateliers ; l'étoffe appelée *quinze-seize*, font de très belles feuilles, principalement quand celles-ci sont longues et non dentelées, comme celles des tulipes, jacinthes, impériales, ou plus ou moins épaisses. Il faut toutefois que l'envers de ces étoffes n'empâte pas le gaufroir ; ce que l'on obtient en les frottant souvent et fortement en dessous.

Je terminerai cette liste d'étoffes en appelant l'attention des fleuristes sur le *cotpali* et la *palmirienne*, espèces de

nouvelles mousselines de soie; elles me semblent devoir très bien réussir pour un grand nombre de pétales et presque toutes les tiges.

Des Papiers.

L'emploi de cette matière est de très moderne invention, car il y a environ cinquante ans qu'elle était inconnue dans la fabrication des fleurs. Maintenant qu'on en fait beaucoup d'usage, le fleuriste doit avoir en provision, 1° du papier double, des trois nuances de vert, savoir: vert-jaune, beau-vert ou vert clair, et vert foncé. Ce papier, que les marchands de fantaisie et les papetiers vendent 25 à 30 centimes la feuille, est tout apprêté; on s'en sert pour les feuilles communes et les fortes tiges: c'est le papier coquille vélin mieux préparé, et plus cher lorsqu'il commença à paraître. Il faut choisir le plus beau, lors même qu'il serait plus coûteux. Il y a environ quinze ans, ce papier reçut une amélioration très heureuse, qui consistait à le doubler d'une gaze faisant l'envers de la feuille: cette gaze très légère, en soie, peut être appliquée par le fleuriste; elle donnait au papier le nom de *papier gazé*. L'usage en est abandonné, et c'est bien à tort, car c'était peut-être l'unique moyen d'imiter les pores de certaines feuilles; c'était aussi celui de rendre ces parties de feuillage qui, dépouillées par les insectes de leur substance colorante, ne présentent plus qu'un délicat réseau à jour. Cette imitation n'est point à dédaigner, et je la conseille aux fleuristes. Puisque sur un arbuste ou un bouquet, on nous montre le feuillage naissant, puis développé graduellement, les feuilles brisées, les tiges coupées, pourquoi ne pas nous présenter quelques feuilles altérées? Le papier gazé, plus naturel, est aussi plus solide, et convient principalement aux grands feuillages: j'engage mes lectrices à le préparer et à s'en servir.

Il faut encore, au fabricant de fleurs artificielles, du papier vernissé pour rendre certains feuillages, tels que celui de l'olivier, de divers œillets, des lauriers, des myrthes, etc. Ce vernissage se donne, tantôt en enduisant le papier d'une couche de blanc d'œuf qu'on a laissé vieillir deux ou trois jours dans un vase, ou battu avec quelques gouttes du

suc laiteux de l'euphorbe ; tantôt il s'obtient en promenant sur le papier un pinceau trempé de colle forte très peu épaisse, ou imbibé d'une dissolution très forte de gomme arabique. Pour les feuillages indiqués ci-dessus, et pour ceux de beaucoup d'arbustes et plantes exotiques, le fleuriste artificiel emploiera avec beaucoup d'avantage le papier ciré ainsi que le papier vernissé de M. Bochon. Je donnerai la recette de ces deux sortes de papiers à l'article *Apprêts*.

Il se sert du papier doré et du papier argenté pour les fleurs d'or et d'argent, mais il n'y a nulle nécessité à en faire provision : aussi je n'en parlerai qu'en traitant de ces dernières fleurs. Le papier *pétale*, papier de couleur pour la corolle, est de bien mauvais goût. Les fabricants de fleurs se servent encore de papier serpente vert (papier de soie) pour garnir les tiges. Le papier serpente blanc battu sert à faire les boutons naissants des roses et autres grosses fleurs ; il sert également à préparer les boutons plus développés des fleurs de moins grande dimension. Le papier glacé de différents verts sert pour les tiges luisantes ; on pourrait aussi l'employer pour les feuillages vernissés, mais il faut qu'ils soient très minces, ce qui arrive rarement : ce papier glacé se vend chez tous les papetiers.

Les fleuristes emploient aussi pour les tiges du papier couleur de bois non luisant : il se vend seulement 5 centimes la feuille. Le papier à lettre, divisé en très petites languettes avec les ciseaux, sert à quelques-uns d'eux à faire le centre de certaines fleurs de fantaisie, des étamines. A l'exposition on voyait une sorte de papier de riz, nommé *riz-peper's*, importé récemment de la Chine, et propre à la fabrication des fleurs. Comme il n'est pas encore bien connu, je ne puis en conseiller que l'essai.

Des Fils.

Je réunis sous ce titre tous les *brins* qu'exige la fabrication des fleurs, soit coton, fil, soie, laine, en un mot, tout brin filé.

Le coton à broder au plumetis, de tous numéros et de toute espèce, c'est-à-dire tors, demi-tors, et quelquefois, mais rarement, retors, sert à faire des étamines, les pistils, ou quelques centres particuliers de fleurs. Les fleuristes

devront l'acheter par demi-kilogramme, chez les fabricants de coton filé et non filé, qui le vendent en gros, et par conséquent moins cher. Ce coton se teint de diverses couleurs ; ainsi, pour les fleurs communes, on devra employer du coton en petites pelotes de toutes couleurs, qui, au demi-kilogramme, ne reviennent quelquefois qu'à un centime environ la pelote : c'est le moyen de s'épargner le travail de la teinture ; mais ce coton, qui manque de souplesse et d'éclat, ne peut presque jamais servir pour les fleurs soignées. Le coton plat à tricoter n'est pas d'un usage fréquent.

Le fil blanc ordinaire à coudre, plat ou tors, surtout dans les numéros fins, est employé comme le coton ; on le gomme plus souvent que celui-ci, mais il est rare qu'on le teigne. Il est préférable, lorsqu'il s'agit d'étamines et de pistils à filet et styles grêles. Il faut l'acheter en gros, et en avoir une grande quantité, ainsi que du coton : il se vend, à Paris, dans les magasins de mercerie en gros.

Deux sortes de soie sont nécessaires aux fleuristes : la soie plate et la soie torse ; mais la première est d'un usage plus général et plus habituel. Les fleuristes, comme je l'ai dit en parlant des plombs, en couvrent des bobines placées à demeure devant elles, car cette soie leur sert à monter, à garnir toutes les fleurs et toutes les diverses parties des fleurs : les exceptions à cet égard sont bien rares. Il va donc de soi qu'une matière si usuelle doit être en ample provision dans l'atelier ; aussi convient-il de l'acheter au demi-kilogramme chez les marchands en gros, qui ne vendent pas autre chose. A Paris, on les trouve spécialement dans les rues Saint-Denis et Saint-Martin. Quelques fleuristes nomment cette soie *floche*. La soie plate, qui ne doit être ni trop grosse ni trop fine, est ordinairement beau vert, et beaucoup de fleuristes n'en prennent jamais d'autre couleur. Il me semble cependant qu'il se rencontre bien des occasions où les deux autres nuances de vert (vert-jaune et vert foncé) seraient fort utiles : par exemple, pour garnir et monter les feuilles naissantes, la première nuance devrait être de rigueur, et la seconde pour les feuilles très développées, puisqu'enfin l'exacte imitation de la fleur veut que la teinte des tiges soit assortie à celle du feuillage. Par

la même raison, je conseille aux fleuristes d'avoir aussi de la soie couleur bois de diverses nuances.

Dans un atelier bien monté, il doit se trouver aussi de la soie plate noire pour les fleurs de deuil; de la soie blanche pour les fleurs en argent, et de la soie jaune dorée pour les fleurs en or; mais la quantité de ces dernières soies ne sera pas bien considérable.

La soie torse, blanche, ou jaune clair, très fine, est utile pour certaines étamines et certains pistils; mais la soie écrue, en brins, est de beaucoup préférable. Elle seule imite convenablement la délicatesse, la raideur de ces organes délicats : elle a absolument la même teinte que ceux qui sont colorés en jaune. Son usage me paraît indispensable pour les fleurs fines, et celles qui sont presque entièrement composées d'étamines et pistils, telles que le réséda, les spirées, les millepertuis, etc. Cette soie sera donc achetée au demi-kilogramme comme la soie plate, et chez les mêmes marchands.

La laine représente les étamines, ou plutôt les fleurons et demi-fleurons des fleurs composées, telles que la scabieuse et autres semblables. On l'emploie aussi à imiter les petites marguerites de jardin. Il suffit d'avoir de la laine brune, rose, rouge, violette, blanche, ou d'un vert jaune un peu clair. La provision en sera légère. On teint et on gomme la laine très rarement.

Du Coton cardé, Filasse.

Les fleuristes doivent véritablement avoir des masses de coton cardé, car elles en font continuellement usage. Presque toutes les tiges en sont revêtues; presque tous les boutons en sont formés; le centre d'une multitude de fleurs et de fruits est également fait en coton semblable. On l'achètera donc au demi-kilogramme chez les marchands de coton en gros. On le teint souvent en jaune ou en vert. La filasse sert aux mêmes usages, spécialement pour les grosses tiges; quelquefois même on l'emploie à imiter des étamines dont le filet est presque imperceptible; mais le coton cardé est habituellement préféré. On aura par conséquent beaucoup moins de filasse.

Du Canepin.

C'est une peau très blanche et très fine qui remplace le papier serpente lorsqu'il est question des boutons des fleurs superfines C'est, en quelque sorte, l'épiderme de la peau de chevreau ou d'agneau chamoisée. Le canepin est d'un assez fréquent emploi, car on en fait, 1° tous les boutons de fleurs, de fleurs blanches, telles que la tubéreuse, le seriuga, le jasmin, le myrte, la fleur d'oranger, la clématite, etc., 2° les boutons de toute espèce de roses, de grenade, et tous ceux que l'on veut former avec délicatesse, et teindre d'une belle couleur; 3° on l'emploie aussi à recouvrir certaines tiges. Cette matière a encore le privilége de présenter une certaine fermeté : aussi est-elle en usage pour la fabrication des fruits artificiels.

A la place de canepin, qui ne s'emploie que pour les fleurs d'un prix élevé, les fleuristes font usage de la peau blanche de gants, plus ou moins fine; c'est par parenthèse avec cette peau qu'ils confectionnent ces paquets de boutons d'oranger, à tige en spirale métallique, qui se vendent beaucoup. Il faut donc avoir au moins autant de cette peau que de canepin.

Des Matériaux divers.

Dans l'impossibilité de réunir sous un nom générique une quantité d'objets employés par le fabricant de fleurs, je leur consacre cet article sous cette vague dénomination. C'est d'abord de la ficelle de diverses grosseurs, torse ou demi-torse, dont on se sert dans beaucoup de bons ateliers à la place de coton cardé, quand la tige est un peu forte. C'est ensuite du très petit ruban taffetas léger, de l'espèce nommée ordinairement *faveur*, mais un peu plus étroit. Ce ruban, que l'on choisit dans les trois nuances de vert, et dans les couleurs bois, est employé dans les mêmes ateliers, au lieu du papier à tige. On doit, en effet, le préférer pour monter les guirlandes, les gros bouquets, les arbustes, et mes lectrices feront bien de s'en pourvoir en l'achetant à la pièce chez les merciers en gros.

Je rappelle ici le conseil que j'ai donné dans l'introduction, relativement aux cocons du ver à soie, et j'y joins celui de se procurer de la moelle de petit jonc; car rien n'est si

propre à imiter le pistil cotonneux des grosses malvacées, et de beaucoup d'autres fleurs. Cette moelle servirait aussi à préparer une quantité de petits globules.

Des globules de verre creux, allongés ou sphériques, sont encore nécessaires aux fleuristes pour imiter les fruits; soit qu'ils veuillent les argenter, les dorer ou leur conserver leurs couleurs naturelles. Ces globules imitent ainsi les olives, raisins, groseilles, cassis, etc.

Des paquets de crins blancs ou jaunâtres sont indispensables, car c'est avec eux que l'on fait les *glumes* ou barbes des épis. Il faut les choisir de couleur claire, afin de pouvoir leur donner facilement, par la teinture, la nuance convenable au degré de maturité de l'épi.

Des parties de Fleurs naturelles.

Ce serait une duperie de s'efforcer de rendre les parties que l'on peut emprunter à la plante naturelle, et d'ailleurs assez souvent l'imitation en serait impossible. Ainsi lorsqu'on doit faire un rosier, et que nécessairement il doit porter des épines et des aiguillons plus ou moins forts, il faut, sur ses branches, coller solidement des épines et des aiguillons naturels. Avez-vous à imiter la rose dite *mousseuse*? il est clair que vous n'avez qu'à enlever délicatement, avec la pointe d'un canif, l'écorce légère d'une tige naturelle, et à la placer sur la tige artificielle. Mais encore ce moyen n'est praticable qu'en été; les roses mousseuses sont rares et chères, il vaut donc mieux se procurer de belle mousse, bien fine, bien luisante, de nuances semblables à la mousse de la fleur, et en coller délicatement les brins. Ces exemples expliqueront pourquoi je conseille de s'approvisionner de capsules de fruits naturels, comme celle du chêne; de calices, qui se conservent en se desséchant, comme celui de certains œillets; de petites oranges vertes, d'immortelles jaunes et amarantes, du duvet de plusieurs roseaux : du grand jonc, etc., comme aussi des épis séchés de l'herbe que l'on appelle vulgairement *queue de renard*, et qui est de l'espèce des alopécures. On la trouve, à Paris, chez les herboristes, et dans les champs un peu secs;

Des Fils de fer.

L'emploi des fils de fer ne varie pas : dans chaque atelier ils servent à préparer des branches et tiges de toutes façons d'après leur grosseur, mais en revanche, presque dans chaque établissement on leur donne un nom différent. Là, comme il est naturel de le faire, on les distingue en *fil de fer cru* et en *fil de fer cuit*. Ici, le premier se nomme *fil de fer poli*, et le second spécialement *fil de fer*. Plusieurs fabricants et marchands appellent le fil de fer non cuit, *carcasse, sept, trait*. Cette dernière dénomination est en usage principalement à Lyon.

Quoi qu'il en soit, ces fils de fer sont numérotés d'après leurs grosseurs successives, c'est-à-dire que le degré de finesse s'accroît à mesure que les numéros diminuent, et que le n° 1 indique le fil le plus gros : il y a douze grosseurs différentes dans les numéros les plus fins, et dix seulement dans les autres. Ces fils sont en rouleaux, et se vendent au demi-kilo, chez les quincailliers, à Paris; en province, souvent chez les marchands de fer. Vous en aurez toujours en grand nombre, soit fil cru, soit fil cuit, mais plus dans le premier genre. Comme vous aurez bien plus fréquemment l'occasion de préparer des tiges menues que de fortes branches, vous prendrez plus de fil de fer dans les fins que dans les gros numéros.

Des Laitons.

Les laitons sont presque toujours très fins, car ils servent à faire les plus légères tiges ou pédoncules des folioles, ce que l'on nomme *enfiler* ou *coller les feuilles*. Ils se débitent en rouleaux comme les fils de fer, mais les uns et les autres ne doivent pas rester roulés; les fleuristes ont soin de les étirer, et de les diviser en plusieurs parties, selon la longueur convenable aux tiges diverses.

Il y a deux sortes de laiton : le laiton ordinaire, ou fil de cuivre, que l'on appelle *laiton gris*, et qui serait mieux nommé *laiton nu*, car l'autre laiton, qui lui est opposé, est dit *laiton couvert*. Ce laiton est en effet revêtu d'une sorte de cordonnet de soie. Il y en a de toutes les nuances pour assortir aux tons différents du feuillage; mais comme ce lai-

ton s'emploie principalement pour attacher les feuilles naissantes, on se sert plus communément du vert clair, quoique le beau vert soit aussi fort en usage. Le laiton couvert s'appelle aussi *cannetille recouverte*, ou seulement *cannetille* dans beaucoup d'ateliers. Ce dernier laiton est ordinairement mis sur des bobines courtes et larges; il se vend à la bobine ou au poids chez les merciers en gros. Les fleuristes auront en quantité des deux espèces de laiton.

Des Gommes et matières à coller.

Ils doivent encore avoir en provision de la gomme arabique, gomme adragant, de la colle de poisson, de la colle forte, de la colle de gants : une quantité de manipulations diverses, dont nous parlerons plus tard, nécessite l'emploi de ces divers objets. Ils feront très bien de les acheter en gros chez les épiciers-droguistes de la rue des Lombards, à Paris, ou en province, dans les magasins semblables.

Il leur faut également un approvisionnement considérable d'amidon et de riz pour l'apprêt des étoffes; et pour fournir aux diverses colles employées continuellement, les fleuristes auront quelques hectolitres de farine de froment. La colle de farine de riz que l'on emploie au Japon pour les cartonnages délicats, et qui est si blanche et si solide, leur conviendrait parfaitement : quelques sacs des farines de riz de M. Duvergier seront utiles dans l'atelier pour travailler aux fleurs fines.

CHAPITRE III.

DES COULEURS.

Les fleuristes, dont les principaux secrets sont l'adresse et la patience, parlent de l'emploi de leurs couleurs comme d'une science occulte. Lorsqu'on aura lu ce chapitre attentivement, on saura à quoi s'en tenir sur ces prétendus mystères.

Couleurs rouges.

Le *bois de Brésil*, le *carmin*, le *carthame* ou *rose en tasse*, le *carmin de garance*, la *laque-garance*, sont les couleurs employées pour obtenir toutes les nuances du rouge, depuis le pourpre jusqu'au rosé.

Bois de Brésil. Les couleurs rouges produites par le bois de Brésil, manquent de fraîcheur ; mais on les obtient avec facilité. On fait bouillir cette substance, pendant environ deux heures, dans une quantité d'eau proportionnée à la nuance que l'on désire ; on passe la décoction, et on l'avive avec quelques gouttes d'acide sulfurique. On peut, au lieu de le faire bouillir, faire tremper pendant quelques jours le bois de Brésil dans de l'esprit de vin.

On peut employer aussi une décoction de bois de Brésil dans du vinaigre blanc.

Une petite portion de sel de tartre, de potasse, même de savon ordinaire, fait passer au pourpre le rouge de la décoction de bois de Brésil. Si l'un de ces alcalis est en trop forte dose, le rouge devient violet. Un peu d'alun, ajouté à la décoction, précipite au fond du vase une laque d'un beau rouge cramoisi, que l'on augmente en mettant un peu de sel de tartre ou autre alcali. Les acides employés à forte dose font tourner la dissolution au jaune.

D'après ces détails le fleuriste jugera quelle substance il devra ajouter à la décoction du bois de Brésil pour obtenir diverses nuances. Pour le trempage des pétales (*voy.* plus bas, Chap. v, Part. II), il commencera par tremper le pétale dans de l'eau mélangée très légèrement de la substance choisie (d'alcali, par exemple), s'il veut obtenir des teintes pourpres ; il trempera ensuite le pétale dans la dissolution pure, et le rincera dans l'eau précédente. Cet exemple servira pour tous les cas d'avivages particuliers.

Carmin. C'est une des couleurs dont les fleuristes font le plus d'usage. Pour rougir diverses parties délicates, comme le bord des feuilles de rosier, un côté des tiges du géranium, ils se contentent de délayer le carmin avec de l'eau, au moment même de s'en servir. Pour y tremper les fleurs d'un rose vif et frais, comme le laurier-rose, le carmin se délaie avec une eau légèrement alcaline : le sel de tartre est l'al-

cali préféré. Selon que l'on met plus ou moins de carmin dans la teinture, on obtient la nuance désirée. Quand on le met tremper huit jours avant de s'en servir, il devient beaucoup plus beau. Il vaut mieux acheter du carmin en petits morceaux qu'en poudre.

Le *carthame*, ou *rose en tasse* (*carthamus tinctorius*). Cette couleur, due à la fleur de carthame, se vend en tablettes à bas prix, et s'emploie à froid, parce que la chaleur en détruirait le coloris. On peut l'avoir liquide en la dissolvant dans l'esprit de vin, qui acquiert une belle couleur rose; c'est ce qu'on appelle *rose en liqueur*. En faisant chauffer cette teinture, on lui donne une teinte orangée. Les alcalis produisent le même effet; les acides rendent la couleur d'un rouge plus vif et plus pur. Lorsqu'ils veulent *tremper en rose*, les fleuristes mettent dans la teinture de carthame une très petite portion d'alcali pour obtenir cette nuance orangée qui, extrêmement faible, ne change rien à la nature de la couleur, car elle teint les pétales en rose pur. Il est important de ne point forcer la dose, ce qu'indique un *dicton* d'atelier, *le trop d'alcali tue le rose*.

Le sel de tartre, l'alcali volatil, la dissolution du premier dans l'eau, sont les alcalis employés ordinairement.

L'alcali ne sert qu'à faire *tourner* le carthame, c'est l'acide qui doit l'aviver, de nuance en nuance, jusqu'à la couleur cerise; mais, comme je l'ai indiqué précédemment, ce n'est point dans la teinture que se met l'acide, c'est dans l'eau qui mouille le pétale avant et après son immersion dans la couleur : à cet effet, cette eau se nomme *eau d'avivage*.

La crème de tartre, en très petite quantité, le vinaigre, le jus de citron sont les acides en usage pour cette opération : le dernier est de beaucoup préférable aux autres : toutefois comme son fréquent emploi serait onéreux, parce qu'il ne faut souvent que deux gouttes de suc, et que le citron est perdu, on peut le remplacer par l'acide citrique. Celui-ci se vend à l'état de sel; on le trouve aussi liquide, sous le nom de *dissolution concentrée d'acide acétique*. En trempant d'abord dans une légère décoction de rocou, puis dans un bain de carthame, on obtient le ponceau ou couleur de feu. Il va sans dire qu'en quittant le bain de carthame, le pétale doit passer dans l'eau acidulée.

Pour avoir une couleur de chair extrêmement tendre, on rince dans l'eau très légèrement savonneuse.

Le carmin de garance. C'est une couleur d'un rouge vif, qui est due à M. Mérimée, il la retire de la garance. Elle est extrêmement solide ; on l'emploie comme le carmin ordinaire ; sa nuance, très belle, est un peu violacée, et convient très bien pour tremper les fleurs d'un rouge analogue à celui des giroflées rouges : on s'en sert aussi très avantageusement pour peindre les pétales au pinceau, comme la rose, le pivoine blanc, panaché, rouge. Ce carmin se vend en écailles, tout gommé ; mêlé avec la gomme-gutte il forme les teintes orangées ; avec le bleu de Prusse, il donne plusieurs nuances de violet. Enfin avec l'encre de la Chine, il présente un rouge vineux.

La laque de garance. C'est encore à M. Mérimée que l'on doit ce rouge vif plus foncé que le carmin de garance, et que l'on retire aussi de la garance, comme celui-ci. Voici comment opère M. Mérimée pour obtenir cette belle et solide couleur.

Il commence par laver à l'eau froide la garance, jusqu'à ce qu'elle ne teigne plus l'eau : il la met ensuite en contact, à la température ordinaire, avec une dissolution d'alun pendant vingt-quatre heures ; lorsque l'eau alunée a pris une teinte très foncée, il précipite la laque par une dissolution faible de sous-carbonate de potasse ou de soude. Les premières portions qu'on obtient sont en général plus belles que les dernières.

Couleurs bleues.

Indigo. On obtient aisément une teinture bleue, propre à tremper les pétales, avec l'indigo, et mieux encore le bleu dit anglais, ou boules de bleu, dont on met une certaine quantité dans l'eau. Le *bleu en liqueur*, ou l'indigo dissous dans l'acide sulfurique, est aussi bon que les boules de bleu, mais pour l'employer, il faut d'abord l'étendre d'eau, puis y mettre, de temps à autre, plusieurs fois du blanc d'Espagne en petite quantité. On continue ainsi jusqu'à ce que de nouvelles additions de craie ne fassent plus bouillonner la liqueur, ce qui indique que l'acide sulfurique est tout-à-fait absorbé. Cette craie combinée avec l'acide se précipite au fond du vase ; alors on verse doucement la

liqueur restée claire. S'il le fallait, avant de laisser reposer, on ajouterait un peu d'eau : dans tous les cas on lave le précipité avec de l'eau pure, et on obtient de la sorte une autre couleur bleue bien plus claire. Le bleu de l'indigo devient plus foncé et tire sur le noir quand on y ajoute de la potasse.

Pour bleu de *peinture*, le bleu de Prusse est préférable. Ce bleu, qui se vend en tablettes, est le produit du fer et de l'acide prussique (prussiat de fer) : il verdit à la longue, lorsqu'il est exposé au contact de l'air.

Couleurs jaunes.

Terra merita. 1° Mettez dissoudre pendant une journée de la *terra merita* dans l'esprit de vin ou alcool : filtrez ensuite, et tenez dans un flacon, toujours bien bouché, votre liqueur. A l'instant de vous en servir, versez-en quelques gouttes dans une soucoupe, puis, selon les nuances que vous voulez obtenir, mouillez d'abord dans l'eau pure, ou l'eau acidulée par la crème de tartre, ou l'eau rendue alcaline par le sel de tartre : rincez ensuite dans l'une de ces eaux après avoir trempé dans la teinture.

Le mouillage et le rinçage d'eau pure donnent toutes les teintes de jaune, suivant la force de la teinture. On peut omettre le rinçage d'eau acidulée, ces deux immersions produisent toutes les teintes de jaune un peu verdâtre. Enfin celle d'eau alcaline produit toutes les nuances d'un rouge terne et un peu changeant, tirant sur la couleur de la brique.

Rocou. 2° Faites dissoudre du rocou dans de l'alcool, ou mettez-le bouillir quelques moments dans de l'eau avec son poids égal de cendre gravelée : filtrez la dissolution ainsi que la décoction ; ajoutez quantité suffisante d'eau à la première, et vous aurez une teinture jaune éclatante : elle serait un peu rougeâtre sans l'addition de la cendre. Si vous rincez ensuite dans l'eau vinaigrée, ou alunée, vous aurez des teintes aurore et orangé, très convenables pour les œillets d'Inde. On prépare aussi un bel orangé avec du carmin et du jaune.

3° La graine d'Avignon, ou baie de l'épine-cornier (*rhamnus infectorius*), bouillie pendant une demi-heure

dans une suffisante quantité d'eau, fournit un très beau jaune.

4° La sarrette (*serratula tinctoria*) produit un jaune verdâtre : après avoir trempé dans sa décoction, il faut rincer dans l'eau alunée.

5° Le safran. Il faut en faire une forte infusion à l'eau, en tremper dans la teinture : on obtiendra un jaune rougeâtre. L'infusion dans l'esprit de vin peut s'appliquer au pinceau. La *terra merita* préparée comme je l'ai dit, est aussi un jaune de peinture.

6° Le jaune de chrôme s'emploie au pinceau, quand on a besoin d'une nuance claire ; mais comme il est opaque, il sert principalement à colorer des étamines. La *terra merita* teint aussi les semoulés propres à grainer les étamines.

Couleurs vertes.

1° La dissolution de la graine d'Avignon, la *terra merita*, mêlées au bleu en liqueur après qu'on a détruit l'acide par la craie, forment de très beaux verts, dont on varie la nuance comme il convient.

2° La gomme-gutte et l'indigo produisent le même effet. On trempe rarement en vert, cette couleur s'employant sur l'étoffe en pièce plus que sur les pétales ; aussi forme-t-on les nuances en mélangeant le jaune et le bleu. Toutefois, si l'on voulait tremper en vert, comme il le faut pour certaines feuilles, telles que le trèfle des prés ou sainfoin, on pourrait tremper d'abord dans le jaune, puis dans le bleu. Plus le jaune domine, plus le vert est tendre.

Le jaune indien (*indian yellow*), mêlé d'un peu de bleu de Prusse, est ce qui convient le mieux pour peindre. Ce bleu s'unit aussi à la gomme-gutte, au jaune d'or, au jaune de mars.

Couleurs violettes.

Violet de teinture. 1° Trempez l'étoffe ou les pétales dans une infusion aqueuse d'orseille, puis dans un bain de bleu, et vous aurez un beau violet. L'infusion d'orseille produit un cramoisi qui tire sur le violet ; les acides la font passer au rouge.

2° Délayez dans de l'eau tiède une suffisante quantité d'orseille; faites chauffer ensuite jusqu'au moment de l'ébullition, et trempez plus ou moins longtemps suivant la nuance que vous voudrez obtenir. Vous aurez un beau gris de lin tirant sur le violet, ou la nuance lapis, recherchée pour quelques iris, quelques violettes des Alpes. En général on obtient le violet par le mélange du rouge et du bleu.

3° Les violets de peinture s'obtiennent par le mélange de la laque et du bleu de Prusse, du cobalt et de la laque carminée, ou encore du carmin de garance et du bleu de Prusse.

Le *lilas*. Pour teindre en lilas, on emploie une décoction d'orseille de Lyon : pour peindre, on se sert du mélange de cobalt et de carmin de garance extrêmement affaiblis, de celui de la laque et de l'outremer.

Couleurs brunes.

A peine emploie-t-on le brun dans la fabrication des fleurs artificielles : quelques panachures d'oreille-d'ours, de tulipe, de fleurs exotiques, voici tout l'usage de cette couleur qui se pose au pinceau. Le brun se prépare de deux manières : 1° en mélangeant de l'encre de la Chine avec très peu de carmin : on en varie la nuance en ajoutant un peu de jaune, s'il est nécessaire ; 2° en se servant de bistre, qui fournit un brun tout préparé.

Peintures des fleurs. Les fleurs que l'on peint sont les pensées, les tulipes, quelques œillets, les iris, la fleur du catalpa, les géraniums, les roses et autres fleurs blanches panachées, les oreilles-d'ours, l'althea, et plusieurs autres moins difficiles. Pour peindre une de ces fleurs, il faut bien examiner les pétales à imiter, et avec un petit pinceau de martre déposer la couleur absolument d'après nature. Souvent cette opération ne dispense pas de teindre le pétale : ainsi l'on commence par tremper d'abord la tête et les joues du pétale en lilas pour le catalpa, et l'on peint ensuite sur l'onglet et le centre, blancs à la base, puis légèrement colorés. On gaufre aussi avant de peindre. Souvent aussi on trempe tout le pétale dans la couleur dominante, et on termine au pinceau.

Quand les pétales à peindre sont en velours, comme il arrive pour la pensée, l'oreille-d'ours, quelquefois la giroflée jaune, on commence par tailler les pétales dans du velours de la teinte la moins foncée : on la pose ensuite sur un papier gris non collé. Cela fait, si la couleur s'étend un peu, on l'applique avec le doigt, sinon avec un pinceau : dans tous les cas, on agit de manière à ce que le papier en boive une partie. Ces couleurs ne doivent point se voir à l'envers du pétale. Il est de règle aussi de commencer toujours par peindre la tête du pétale, quand on doit le peindre en entier.

Lorsque la fleuriste devra peindre de légers traits, semblables à de délicates nervures, comme dans les géraniums, les iris, elle délaiera sa couleur à l'eau gommée, ou humectera de cette eau le pinceau dont elle se servira. Cette précaution est nécessaire (à moins que la couleur ne soit très gommée de sa nature) pour l'empêcher de s'étendre et de grossir les traits. Les fleurs blanches demandent souvent d'être trempées en diverses nuances : tantôt leur blanc verdâtre veut être trempé dans une eau très légèrement verte, comme le seringa ; dans un bain à peine rosé, comme l'œillet de mai ; quelquefois dans un bain bleuâtre, comme certaines roses blanches.

D'après ce que nous avons dit, les fleuristes verront quelles sont les couleurs et substances dont ils doivent s'approvisionner. Les jaunes et bleus pour composer les verts leur sont d'abord nécessaires : les rouges viennent ensuite. La crème et le sel de tartre, la potasse, ne doivent pas non plus manquer dans l'atelier.

Outre les préparations générales de couleurs que j'ai indiquées, le fleuriste peut lui-même faire le *bleu en liqueur*. Pour cela il prendra de l'indigo, et de préférence celui de Guatimala ; il le réduira en poudre très fine ; il versera dessus, petit à petit, quatre fois autant d'acide sulfurique, ou d'huile de vitriol ; il remuera bien pendant quelque temps ce mélange, et le laissera reposer un jour. Il y ajoutera alors de la potasse en poudre très fine, dans la proportion de 2 grammes pour 3 décagrammes d'indigo ; il remuera bien, et laissera encore reposer vingt-quatre heures.

Je pourrais ajouter ici plusieurs autres préparations de couleurs, mais elles sont trop compliquées, et le manque

2° Délayez dans de l'eau tiède une suffisante quantité d'orseille; faites chauffer ensuite jusqu'au moment de l'ébullition, et trempez plus ou moins longtemps suivant la nuance que vous voudrez obtenir. Vous aurez un beau gris de lin tirant sur le violet, ou la nuance lapis, recherchée pour quelques iris, quelques violettes des Alpes. En général on obtient le violet par le mélange du rouge et du bleu.

3° Les violets de peinture s'obtiennent par le mélange de la laque et du bleu de Prusse, du cobalt et de la laque carminée, ou encore du carmin de garance et du bleu de Prusse.

Le *lilas*. Pour teindre en lilas, on emploie une décoction d'orseille de Lyon : pour peindre, on se sert du mélange de cobalt et de carmin de garance extrêmement affaiblis, de celui de la laque et de l'outremer.

Couleurs brunes.

A peine emploie-t-on le brun dans la fabrication des fleurs artificielles : quelques panachures d'oreille-d'ours, de tulipe, de fleurs exotiques, voici tout l'usage de cette couleur qui se pose au pinceau. Le brun se prépare de deux manières : 1° en mélangeant de l'encre de la Chine avec très peu de carmin : on en varie la nuance en ajoutant un peu de jaune, s'il est nécessaire ; 2° en se servant de bistre, qui fournit un brun tout préparé.

Peintures des fleurs. Les fleurs que l'on peint sont les pensées, les tulipes, quelques œillets, les iris, la fleur du catalpa, les géraniums, les roses et autres fleurs blanches panachées, les oreilles-d'ours, l'althea, et plusieurs autres moins difficiles. Pour peindre une de ces fleurs, il faut bien examiner les pétales à imiter, et avec un petit pinceau de martre déposer la couleur absolument d'après nature. Souvent cette opération ne dispense pas de teindre le pétale : ainsi l'on commence par tremper d'abord la tête et les joues du pétale en lilas pour le catalpa, et l'on peint ensuite sur l'onglet et le centre, blancs à la base, puis légèrement colorés. On gaufre aussi avant de peindre. Souvent aussi on trempe tout le pétale dans la couleur dominante, et on termine au pinceau.

Quand les pétales à peindre sont en velours, comme il arrive pour la pensée, l'oreille-d'ours, quelquefois la giroflée jaune, on commence par tailler les pétales dans du velours de la teinte la moins foncée : on la pose ensuite sur un papier gris non collé. Cela fait, si la couleur s'étend un peu, on l'applique avec le doigt, sinon avec un pinceau : dans tous les cas, on agit de manière à ce que le papier en boive une partie. Ces couleurs ne doivent point se voir à l'envers du pétale. Il est de règle aussi de commencer toujours par peindre la tête du pétale, quand on doit le peindre en entier.

Lorsque la fleuriste devra peindre de légers traits, semblables à de délicates nervures, comme dans les géraniums, les iris, elle délaiera sa couleur à l'eau gommée, ou humectera de cette eau le pinceau dont elle se servira. Cette précaution est nécessaire (à moins que la couleur ne soit très gommée de sa nature) pour l'empêcher de s'étendre et de grossir les traits. Les fleurs blanches demandent souvent d'être trempées en diverses nuances : tantôt leur blanc verdâtre veut être trempé dans une eau très légèrement verte, comme le seringa ; dans un bain à peine rosé, comme l'œillet de mai ; quelquefois dans un bain bleuâtre, comme certaines roses blanches.

D'après ce que nous avons dit, les fleuristes verront quelles sont les couleurs et substances dont ils doivent s'approvisionner. Les jaunes et bleus pour composer les verts leur sont d'abord nécessaires : les rouges viennent ensuite. La crème et le sel de tartre, la potasse, ne doivent pas non plus manquer dans l'atelier.

Outre les préparations générales de couleurs que j'ai indiquées, le fleuriste peut lui-même faire le *bleu en liqueur*. Pour cela il prendra de l'indigo, et de préférence celui de Guatimala ; il le réduira en poudre très fine ; il versera dessus, petit à petit, quatre fois autant d'acide sulfurique, ou d'huile de vitriol ; il remuera bien pendant quelque temps ce mélange, et le laissera reposer un jour. Il y ajoutera alors de la potasse en poudre très fine, dans la proportion de 2 grammes pour 3 décagrammes d'indigo ; il remuera bien, et laissera encore reposer vingt-quatre heures.

Je pourrais ajouter ici plusieurs autres préparations de couleurs, mais elles sont trop compliquées, et le manque

d'habitude, la perte de temps, compensent bien l'économie que l'on trouve en n'achetant pas les couleurs toutes préparées. Au reste, voyez à ce sujet l'excellent *Manuel du Teinturier* de *l'Encyclopédie-Roret*.

Quant à la peinture des fleurs, il suffit d'avoir une ou deux de ces boîtes de couleurs qu'on emploie pour le lavis et l'aquarelle. Je conseille aussi aux dames amateurs fleuristes de s'en munir. Si l'important pour les ouvriers est d'opérer vite, l'important pour elles est de s'occuper agréablement. Or, qu'est-il de plus agréable que de peindre, en quelque sorte, les fleurs en relief, et de transformer en un art charmant des travaux purement mécaniques ? Une palette d'ivoire, quelques pinceaux, voici tout ce qu'exige pour cette classe de lectrices le chapitre des nuances.

CHAPITRE IV.

DE L'ORDRE A MAINTENIR DANS L'ATELIER.

Si l'ordre est indispensable dans les ménages pour conserver les ustensiles ordinaires, et enchaîner convenablement les occupations, il est encore d'une nécessité plus rigoureuse dans un atelier, où les instruments sont plus nombreux, plus délicats, plus variés, et les manœuvres plus minutieuses. Il est évident que, pour peu que cette multitude d'objets dont nous avons parlé plus haut soient placés au hasard, tantôt dans un endroit, tantôt dans l'autre, on perdra un temps énorme à chercher ce dont on aura besoin; on les confondra, on opérera lentement, mal : et en se donnant infiniment plus de peine, on aura beaucoup moins de gain. Je pense qu'il est inutile d'insister.

L'atelier doit être vaste, bien éclairé, garni sur l'une de ses murailles d'une armoire à tiroirs, et de rayons partagés en petits compartiments. Ces rayons servent à ranger les emporte-pièces et les gaufroirs.

Les premiers se placent couchés en long sur le rayon, de manière que la partie creuse et dentelée de l'instrument soit sur le bord, et par conséquent en évidence. Les dé-

coupoirs de la même plante qui ne diffèrent que par la grandeur, doivent être placés les uns auprès des autres. D'ailleurs, il est très avantageux de rapprocher les feuilles qui ont de l'analogie entre elles : par exemple, toutes les feuilles dentelées et fortement gaufrées, comme celles de rose, de vigne, de géranium, de chrysanthemum, etc.; arrondies et larges, comme les feuilles d'héliotrope d'hiver, de violette, de noisetier, de pavots, de l'arbre de Judée; alongées, comme celles de laurier, d'œillets; très découpées et fort étroites, comme les feuilles de bruyère, fougère; petites et pointues, comme les feuilles de lilas, de myrte, etc.

Les découpoirs des pétales d'une fleur seront rangés derrière les découpoirs des feuilles, et formeront le second rang; de cette manière, lorsqu'on prendra les premiers, on verra tout de suite les autres et l'on n'aura point à chercher.

Il va sans dire que l'on mettra à la suite l'un de l'autre, et par gradation, les gaufroirs composant les divers assortiments des feuilles d'une fleur, ainsi que je l'ai dit plus haut. Il faudra aussi, comme pour les découpoirs, avoir égard à la ressemblance des feuilles. Ce serait une excellente pratique de placer les découpoirs au-dessus ou au-dessous des gaufroirs correspondants. Par exemple, supposons qu'il se trouve deux étages de rayons, formant chacun un certain nombre de cases correspondantes, numérotées 1, 2, 3, 4 en bas, 5, 6, 7, 8 en haut. Le premier étage contient les découpoirs; dans la case n° 1 est l'assortiment des découpoirs d'un bouquet d'héliotrope; dans la case n° 2, celui des découpoirs d'un géranium; ainsi de suite, en rapprochant, comme je le fais, les feuilles destinées à être fortement gaufrées. Le second étage contiendra les gaufroirs de ces feuilles, et ces gaufroirs correspondront avec les emporte-pièces. Ainsi, la case n° 5, qui se trouvera immédiatement au-dessus de la case n° 1, présentera les gaufroirs d'un bouquet d'héliotrope; la case n° 6, placée au-dessus de la case n° 2, offrira les gaufroirs d'un géranium, etc.

Mais, comme on doit se le rappeler, un gaufroir fermé est absolument semblable à une petite boîte ordinaire, et n'indique en rien l'espèce de la feuille ou du pétale dont il

contient l'empreinte. L'ordre établi précédemment met bien sur la voie, mais pour approximation seulement, et pour trouver précisément le gaufroir dont on a besoin il faut en ouvrir un certain nombre ; de là, perte de temps que l'on pourrait aisément éviter. Il suffirait pour cela d'écrire sur un petit morceau de papier le nom de la fleur, et de coller cette étiquette sur le plus grand gaufroir de l'assortiment. Ce gaufroir porterait aussi sur l'étiquette n° 1, et serait par conséquent le premier. Les autres en descendant porteraient n° 1, 2, 3, 4. etc. Ceux qui contiendraient deux feuilles semblables, comme je l'ai expliqué plus haut, présenteraient sur l'étiquette auprès du numéro, le signe *deux feuilles* ; seulement il faudrait veiller à ce que ces numéros ne fussent jamais dérangés. Sur le bord du rayon, soit au-dessous, soit au-dessus de la case, on fera très bien de coller l'étiquette, en grosses lettres, du genre de feuilles qu'elle renferme ; ainsi, d'un coup d'œil on connaîtrait tous les détails. Quoiqu'on puisse apprécier les découpoirs qui restent à découvert, il serait aussi convenable d'étiqueter les cases qui les contiennent, parce que leurs dentelures se confondent aisément, surtout lorsqu'ils sont couchés dans une position horizontale, et que lorsqu'on manque d'habitude, il est nécessaire de les prendre à la main pour en bien juger.

Il importe beaucoup de ménager, de garnir convenablement les parois de l'atelier ; un côté de la muraille est consacré aux rayons-tiroirs, l'autre côté doit l'être aux supports pour les châssis. Les instruments non montés se composent, comme on l'a vu, de montants et de traverses. Pour que, malgré leur nombre, ils n'embarrassent pas l'atelier, on enfoncera dans le mur, deux à deux, et à la distance convenable, ces supports en menuiserie, sur lesquels on fait ordinairement porter des rayons. Ces supports doivent être grands et forts, à jour, c'est-à-dire formés de traverses assemblées, et non d'un morceau de bois épais ou planchette taillée, afin qu'au besoin on puisse introduire dans leur ouverture quelques parties de châssis. Les montans et traverses de ces instruments sont entassés transversalement sur ces supports, d'après leur grandeur et leur espèce. Pour prévenir toute confusion, je serais d'avis que l'on attachât ensemble, au moyen d'une courroie, ficelle, etc., les

montants et traverses d'un encadrement. Si l'atelier est très considérable, et que par suite ces encadrements soient nombreux, variés, que les supports soient souvent répétés, on se trouvera bien de mettre au-dessus de ceux-ci une étiquette en gros caractères indiquant la mesure de l'encadrement. Quant aux châssis *lacés*, c'est-à-dire dont les traverses trouées reçoivent des ficelles pour tendre l'étoffe, ils devront être accompagnés de ces ficelles, afin qu'on ait sous la main tout ce qui est nécessaire, lorsqu'on voudra les monter; enfin l'on n'oubliera pas de fixer les supports à une certaine hauteur; d'abord pour qu'ils ne gênent point, ensuite pour qu'ils ne heurtent point les ouvrières qui auront à passer et repasser devant.

Quand le châssis est monté, c'est-à-dire lorsque l'étoffe est tendue dessus, on le met tantôt à terre le long de la muraille, tantôt sur une chaise : l'une et l'autre manière me semblent également vicieuses, parce que, dans les deux cas, on peut en passant auprès de l'étoffe enlever particellement la gomme ou la couleur qui la recouvre, et par conséquent la gâter ainsi que ses habits. Pour prévenir cet inconvénient, il suffirait de poser les châssis sur une tablette ou tréteau disposé à cet effet le long de la muraille à une certaine hauteur ; de très longs clous, pattes ou crochets de fer, fichés solidement dans le mur, et auxquels on accrocherait l'encadrement par l'une des traverses au milieu, me paraissent offrir aussi un excellent moyen; toutes les chevilles nécessaires aux encadrements doivent se trouver dans une boîte auprès des supports à châssis.

Continuons à tourner autour des murs de l'atelier. Dans le voisinage des gaufroirs et découpoirs (quoique ce ne soit pas indispensable), les boules ou mandrins à gaufrer doivent être placés, ou plutôt plantés. Pour cela, une traverse sera clouée le long de la muraille, soit au-dessus d'une table, d'un établi, n'importe, pourvu qu'on y puisse atteindre commodément; cette traverse de bois sera percée, à la distance de 4 à 6 centimètres, de trous arrondis, mais ouverts par devant, c'est-à-dire à l'opposite du mur, et de telle sorte que le bord antérieur de la traverse soit interrompu et manque complètement au niveau des trous. De cette manière, on fait pénétrer dans les trous les mandrins par la tige, et on les en retire de même. Les poignées ou

manches de ces outils se trouvent sur la traverse, et les boules au-dessous. On les dispose graduellement d'après leur grosseur, en commençant par la boule d'épingle ou mandrin de 3 centimètres et successivement. Le mandrin à crochet et ceux de diverses formes viennent ensuite : on les classe d'après le degré d'utilité, et l'habitude où l'on en est de s'en servir.

Comme l'on fait à chaque instant chauffer les mandrins et quelques gaufroirs (car il n'est pas nécessaire de les chauffer tous), vous devrez avoir dans l'atelier un fourneau d'Harel, dans le genre de ces fourneaux à repasser, afin que la chaleur ne s'évapore point et que le charbon n'exhale aucune odeur nuisible.

C'est auprès d'une fenêtre que vous mettez le billot et son plateau de plomb; ce sera aussi très près de l'établi qui soutient les presses, afin que le découpeur soit à portée de faire gaufrer, ou de gaufrer lui-même les feuilles, dès qu'il en aura préparé une quantité suffisante. Près du billot, et dans une boîte de bois placée à demeure près de l'établi, il mettra les anneaux à découpoirs, quelques brosses à peignes pour nettoyer ces instruments, et une paire de gros ciseaux qui lui serviront à séparer les feuilles découpées. Les marteaux, les plateaux surnuméraires de plomb se trouveront auprès de la boîte. A la partie la plus proche du mur on suspendra, dans de petits sacs en drap, ou toile, quelques morceaux alongés de savon sec et fin pour frotter de temps en temps les emporte-pièces, afin qu'ils coupent plus rapidement.

Dans le voisinage de la table, et à la portée des ouvrières, seront suspendues les pelotes qui servent à bouler ou à gaufrer à la boule. Le nombre de ces pelotes doit dépasser de trois ou quatre au moins celui des ouvrières, parce qu'il peut arriver que toutes à la fois aient besoin des plus grandes pelotes. Il doit y en avoir de toutes grosseurs, suivant le plus ou moins de dimension des pétales, areignes, étoiles à gaufrer; mais généralement il vaut mieux que les pelotes soient trop grosses que trop petites, parce qu'on y étale plus d'objets en même temps, et par conséquent on va plus vite.

J'ai dit qu'elles doivent être suspendues : pour cela on coud, au milieu de l'une des extrémités, un anneau mé-

tallique, semblable à une forte boucle de rideau, et l'on accroche cet anneau après une patte ou clou crochu. Les pelotes sont ainsi accrochées le long de la muraille, graduellement suivant leur grosseur. Auprès d'elles, sur un rayon, ou sur une table (c'est selon les localités), seront posées en tas les plaques de liége qui servent également à bouler; tout près encore, dans une boîte ou carton plat, seront les *dessus de pelotes*. On doit se rappeler que j'ai dit plus haut qu'on recouvre les pelotes d'un morceau de toile, percale ou calicot; ces dessus, d'une grandeur relative à celle des pelotes, seront ourlés tout autour, et porteront à l'un des coins un morceau de ruban de fil pour les attacher l'un à l'autre au blanchissage, crainte qu'ils se perdent. On doit avoir au moins une ou deux douzaines de ces dessus. Tout près de là seront les petits cartons surnuméraires, ceux qui dépassent le nombre des ouvrières, car chacune doit en avoir un; ces cartons sont plats, alongés, sans couvercle: ils peuvent être remplacés par des boîtes de bois fort légères. Passons maintenant à l'arrangement des provisions.

Dans les tiroirs qui présentent moins de commodité, soit à raison de leur élévation ou de leur éloignement de la table de travail, on placera les étoffes *non préparées* (c'est-à-dire telles qu'elles sortent de chez le marchand), distinction qu'annoncera une étiquette placée sur les tiroirs; on réunira ces étoffes d'après leur nature, jaconas, percale, calicot, d'une part; batiste et linon, d'une autre; taffetas, gros de Naples, etc. Les *étoffes préparées*, d'après la méthode que je décrirai plus tard, seront placées dans les tiroirs les plus commodes, et triées comme les précédentes: les tiroirs qui les contiendront seront également étiquetés. Les étoffes non préparées se plient à l'ordinaire, mais les autres ne doivent recevoir aucun pli, ni former aucun paquet; on les étale, pour cela, dans les plus grands tiroirs, et, s'il en est besoin, on les redouble légèrement sur elles-mêmes, sans jamais les presser ni les attacher avec des épingles. On en met les morceaux les uns sur les autres, puis on les perce à l'un des angles, sur le bord, avec un poinçon; on passe ensuite dans le trou, que l'on a fait à chaque morceau, un fil de laiton fin que l'on arrête en le

tortillant : cette manière d'attacher est en usage chez tous les fleuristes.

Non-seulement il faut séparer les étoffes d'après leur nature, mais le faire encore d'après leur qualité, afin de n'avoir pas besoin de lever et déranger les liasses, selon que l'on doit fabriquer des fleurs fines ou des fleurs communes. Pour y parvenir, on numéroterait les étoffes, et l'on mettrait, par exemple, sur un tiroir, *batiste* ou *percale*, n° 1, ou 2, ou 3, etc., ce qui indiquerait les divers degrés de finesse de la batiste ou de la percale : ainsi de suite pour tout autre objet.

Il importe qu'un tiroir au moins soit réservé aux *découpures*; l'explication suivante en fera sentir la nécessité. Lorsqu'on a découpé avec l'emporte-pièce une certaine quantité de feuilles ou pétales sur un lé, ou plusieurs mètres d'étoffe, il y reste une multitude de découpures en tous sens. On ne les rogne point, parce que, dans un autre moment, lorsqu'il s'agira de découper d'autres feuilles sur cette étoffe, on posera le découpoir de manière à profiter de la moindre dentelure, ce qui s'appelle *entrecouper*. La pièce d'étoffe sera donc remise dans son tiroir ordinaire; seulement il sera bon de prendre note des pièces portant ces découpures provisoires, afin de ne les point oublier. Mais si, comme il arrive souvent, la forme des feuilles découpées précédemment et la forme des feuilles découpées ensuite, diffèrent beaucoup, les dentelures se détachent d'elles-mêmes de la pièce ou n'y tiennent plus que par quelques fils. Ces intervalles plus ou moins grands doivent être conservés avec soin, et même les plus petites rognures, car tout doit servir, et ces rognures feront plus tard de petites feuilles, telles que feuilles de réséda, de bluet, de myrte, de petites areignes, des tiges, etc. Néanmoins, il serait gênant de trouver sous la main toutes ces découpures lorsqu'on aurait besoin de la pièce entière; en les ôtant et remettant, on pourrait les froisser, les déchirer même : il est donc préférable de les mettre à part, sans regarder aux différentes sortes d'étoffes. Cependant, si elles sont très nombreuses, on peut séparer des autres les découpures de papier.

Près du tiroir aux découpures sera le *tiroir* ou la *boîte aux restes*. Dans un atelier monté en grand, on ne s'amuse

point à compter au juste le nombre de feuilles, de pétales, d'areignes et autres parties qu'exigent les fleurs que l'on doit faire : on découpe par approximation, toujours plus que moins, car ce serait un bien mauvais calcul de se trouver à court lorsqu'on monte une fleur, et d'être ainsi forcé de recommencer toutes les opérations. Il reste donc par conséquent une certaine quantité de parties de fleurs plus ou moins préparées. Les parties doivent premièrement être triées (ce qui n'est pas difficile, puisqu'elles doivent l'être à l'avance), puis placées en ordre dans un tiroir à compartiments ; à défaut d'un tiroir semblable, ces parties sont mises dans de petits cartons étiquetés, et ces cartons placés dans le tiroir ou dans une boîte en bois un peu grande ; on distinguera les feuilles gaufrées de celles qui ne le sont pas, les pétales complétement teints de ceux qui ne le sont qu'en partie, etc. La première chose qu'il faudra faire en commençant quelque guirlande ou bouquet, sera d'examiner dans la *boîte aux restes*, s'il se trouve quelque chose qui puisse convenir.

Les fils seront aussi divisés en *fils non préparés* et *fils préparés* : ainsi que pour les étoffes, on distinguera ceux qui sont gommés et teints de ceux qui sont simplement gommés : des étiquettes numérotées indiqueront leurs grosseurs. A moins que la fabrique ne soit très considérable, on peut, dans le même tiroir, réunir tout le coton à broder, ou le fil ordinaire, ou la soie, en les divisant par paquets étiquetés suivant les numéros. Tous les bouts qui se trouveront de reste seront réunis dans une boîte particulière pour faire des étamines et pistils à l'avenir.

Le coton en ouate et la filasse doivent être rangés dans des sacs de coutil ou de toile gommée, qui ferment soit par une coulisse, soit comme une gibecière : ces sacs seront bien fermés afin que la poussière ne pénètre point. Je conseille de les suspendre auprès des fils de fer et des laitons dont nous allons bientôt nous occuper.

Les matériaux divers seront rangés avec ordre, triés, étiquetés dans des boîtes ou cartons de grandeur analogue à leur quantité ; on aura soin de ne point mettre les globules en verre, les petites herbes naturelles à graine dans un tiroir, de peur que le mouvement ne casse les unes et n'égrène les autres.

Les laitons couverts ou cannetille, sur leurs bobines, seront étiquetés suivant leur nuance, leur qualité, leur grosseur, et placés près des soies plates, dans des boîtes ou tiroirs. A peu de distance de ceux-ci, les laitons ordinaires et les fils de fer seront suspendus, en rouleaux, à la muraille, après des clous. On fera bien attention qu'aucune humidité ne puisse les atteindre. Au-dessous de ces rouleaux, sur une table ou rayon, on devra trouver des boîtes ou corbeilles, dans lesquelles seront des fils de fer et le laiton coupés en diverses longueurs; d'autres corbeilles contiendront ces fils plus ou moins revêtus de coton ou filasse. Les rouleaux, comme les morceaux divisés, devront être rangés et numérotés graduellement d'après leur grosseur; au-dessus des numéros on trouvera en grosses lettres, *fil de fer cru*, *fil de fer cuit* : on ne saurait trop multiplier ce genre d'indication.

Si l'on juge à propos d'employer la ficelle pour les tiges, comme je l'ai dit plus haut, on la suspendra en paquets, on la divisera en morceaux de différentes longueurs, on la numérotera suivant ses grosseurs, ainsi que je viens de le dire pour les fils de fer; enfin on la placera entre le coton cardé et ceux-ci.

Quant aux provisions en farines, colles, gommes, semoules colorées pour étamines, elles seront placées dans des sacs étiquetés et mises à part dans un endroit sec. Les restes de colle et pâtes colorées seront mis au frais, et couverts pendant l'été, afin de les conserver jusqu'à ce qu'ils soient utiles. Si la couleur ne s'y oppose pas, on les acidulera avec un peu de vinaigre pour prévenir leur décomposition.

L'arrangement des couleurs exige des soins particuliers et constants, une partie de l'atelier lui doit être consacrée. Dans cette partie, nécessairement très éclairée, doit se trouver une table de moyenne grandeur, ronde (sauf le côté qui touche à la muraille), ou carrée à la rigueur. Cette table sera bien solide, parce que, si elle vacillait, cela pourrait nuire à la préparation des couleurs : aussi, dans beaucoup d'ateliers, est-elle remplacée par un établi; mais cette substitution n'est point indispensable. Au-dessus de cette table il y a : 1° une suite de clous pour suspendre les pinceaux de toutes sortes : on commence par les queues de

morue, et l'on finit par les brosses de peau de buffle : les spatules de verre, suspendues par un cordon, se rencontrent quelquefois dans cette rangée. 2° Viennent ensuite plusieurs rayons : sur le premier se trouvent les broyons, molettes, godets, capsules, petites soucoupes, et quelques petites fioles de couleurs le plus en usage; les petites éponges doivent aussi se rencontrer sur ce rayon, dans un bocal, ou dans une boîte. 3° Sur le second rayon sont rangés de petits bocaux, des bouteilles et fioles remplies de diverses couleurs, le tout étiqueté et portant exactement l'indication des numéros; une division de ce rayon doit porter les entonnoirs et une partie des gommes. 4° Un troisième rayon reçoit les acides, les alcalis, les spiritueux, et les couleurs que l'on peut sans inconvénient conserver en grande quantité, en un mot tous les objets qui sont d'un usage un peu moins journalier que les précédents. Si la table est pourvue de tiroirs, on y mettra une ou deux des boîtes à couleurs dont se servent les peintres en miniature, quelques palettes d'ivoire et autres qu'ils emploient également. On trouvera sous la table les terrines et plats creux en grès nécessaires pour laver les ustensiles propres aux couleurs.

Auprès de la *table à couleurs* doivent se trouver deux ou trois longs clous : ils sont destinés à porter les *tablettes à couleurs* ou *tablettes à pétales*; trois, quatre et même cinq de ces tablettes peuvent, au besoin, tenir après chaque clou. Elles sont tellement simples que je pourrais me dispenser d'en donner la figure; mais il ne faut rien laisser à désirer. Ainsi donc, voyez, *fig* 35, un assemblage de planchettes légères, de forme carrée, large de 35 centimètres environ, et long d'à peu près 84 centimètres. Une des extrémités reçoit une corniche de bois; au milieu de cette corniche est un anneau de cuivre ou de fer semblable à une forte boucle de rideau. Quand on a teint partiellement les pétales (ainsi que je l'expliquerai plus tard), on les place sur ces tablettes à mesure qu'ils commencent à sécher; la tablette, posée alors sur la table à couleurs, empêche qu'elle ne soit tachée par le contact des pétales; et d'ailleurs, sa surface bien lisse permet d'enlever les pétales très facilement.

Pour employer les colles ou pâtes à coller, on se sert ordinairement de pots à pommade dit de *quatre onces*,

dont les rebords ont un peu de largeur : il est bon d'en avoir une certaine quantité dans le voisinage de la table à couleurs, sur quelque rayon. De plus grands pots de la même espèce, mais en plus petit nombre, sont encore nécessaires. Près de ces deux sortes de pots doivent se trouver de grosses éponges pour mettre l'empois ou pour l'égaliser ; quelques morceaux de linges fins pour empeser partiellement, plusieurs morceaux de savon blanc ordinaire, et constamment, dans un vase ou plutôt dans un bocal, une forte dissolution de gomme arabique.

Les localités indiqueront où devront être placés les suspensoirs, les grands cartons à transporter les fleurs achevées, les livres de botanique, et les dessins représentant des fleurs qui peuvent et doivent se rencontrer dans l'atelier. Il ne me reste plus qu'à recommander quelques mesures bien simples, mais bien utiles.

Tous les soirs, à la fin du travail, pour n'avoir pas à déranger les parties de fleurs suspendues au porte-fleurs ou plantées dans les sébiles à sable ; pour n'être pas forcée de les laisser exposées à la poussière, la maîtresse de l'atelier fera tendre une grande mousseline, ou mousseline-gaze commune, sur les arcades du porte-fleurs. Ce drap ou nappe en mousseline devra recouvrir exactement tous les objets, et ne s'enlèvera le matin qu'après le balayage. Après l'avoir ôté, la maîtresse examinera s'il ne s'est glissé nulle saleté parmi les parties de fleurs restées dans les petits cartons, qui ont dû alors être garnis de leurs couvercles ; elle fera arranger la place de chaque ouvrière sur la table, c'est-à-dire elle y fera poser une feuille de papier blanc, la retournera, ou la renouvellera s'il y a lieu ; elle fera secouer le plomb ou boîte à bobines, frotter la brucelle, débarrasser chaque place des petits débris de papier, cannetille, etc., qui pourraient s'y trouver. Les petits pots de colle, qui devront être étiquetés, seront l'objet d'une attention particulière, car ils sont très susceptibles de malpropreté. Il faudra, avec la pointe d'un couteau, enlever les écailles ou gouttes de colle qui se seront attachées sur les bords ; ceux-ci seront bien lavés ensuite avec une petite éponge affectée à cet usage.

Ces divers nettoyages doivent avoir lieu tous les matins ; il faut de même épousseter les emporte-pièces, gaufroirs, et

tous les autres instruments. Mais chaque semaine (le samedi, par exemple) il faudra entièrement débarrasser la table, en laver la toile cirée à l'eau tiède, bien frotter avec un chiffon de laine les arcades du porte-fleurs, les mandrins, découpoirs, etc. On peut fixer à chaque quinzaine ce nettoyage général.

La partie de l'atelier où se font les apprêts, teintures, devra, si le sol n'est point dallé, être recouverte d'une toile cirée très grossière, car il est presque impossible d'empêcher que le sol ne reçoive beaucoup de taches d'empois et de couleurs. Les apprêts achevés et bien séchés, on enlèvera cette sorte de tapis.

DEUXIÈME PARTIE.

DES OPÉRATIONS.

CHAPITRE PREMIER.

DES APPRÊTS.

A l'exception de quelques étoffes particulières, comme crêpe, gaze de soie, les fleuristes apprêtent toutes celles qui leur servent à la fabrication des fleurs. Ce n'est même encore que les fleurs de fantaisie qui, parfois, les dispensent de ce soin. Il est vrai que plusieurs d'entre eux achètent les étoffes tout apprêtées; mais cette habitude a deux inconvénients : le premier, de coûter plus cher; le second, de nuire quelquefois aux opérations. Par exemple, pour obtenir les nuances fraîches et tendres, il est indispensable de blanchir de nouveau les étoffes de fil ou de coton, même étant neuves. Comment pourra-t-on s'assurer que ces étoffes ont reçu le second blanchissage? De plus, l'étoffe destinée à certaines couleurs doit, soit lors du blanchissage, soit au moment de l'apprêt, recevoir une préparation particulière, qui ne coûte ni peine, ni frais, et qui offre plusieurs avantages dont on se prive ainsi volontairement en ne faisant pas ses apprêts soi-même.

Il est rare que les fleuristes ne préparent pas leurs couleurs, même en achetant les étoffes apprêtées, à moins que leur fabrication ne soit très restreinte. Pour passer les étoffes aux diverses teintures, il faut les tendre sur les châssis; il le faut également pour les passer à l'empois; aussi beaucoup de personnes emploient-elles de l'empois coloré de la manière convenable, ou tout au moins, sans démonter le

châssis, mettent la couleur après avoir mis la gomme. Ainsi l'opération de gommer se confond avec celle de teindre, et ne demande pas plus de travail. C'est donc une duperie de payer pour faire faire une opération qu'il faut forcément recommencer en partie.

De l'apprêt des étoffes de fil et de coton.

C'est pendant la morte saison, c'est-à-dire aux mois de juillet et d'août, que doivent se préparer les apprêts généraux pour les provisions; les apprêts particuliers, pour remplacer telle ou telle étoffe employée, ou pour fabriquer quelque fleur exotique, s'exécutent dans tout le cours de l'année; mais on doit, autant que possible, éviter d'avoir à les confectionner pendant les grands froids, car alors l'empois se durcit si promptement, se bat avec tant de difficulté, qu'il est bien rare de parvenir à gommer convenablement l'étoffe.

Ce que j'ai dit plus haut sur la nécessité d'un second blanchissage, pour obtenir des couleurs brillantes, indique une première division. En effet, il faut mettre à part les étoffes destinées à faire des fleurs blanches (et on sait qu'elles sont en grand nombre), et les feuillages ternes ou vert pâle, comme les feuilles des giroflées, du trèfle, et d'une multitude d'autres plantes. Ces étoffes ne devront point se blanchir, car il est inutile de prendre cette peine.

Pour tout autre objet, l'étoffe se blanchira de cette façon : on la passera et on la frottera à deux eaux chaudes, puis on la savonnera, et on la rincera à une ou deux eaux tièdes, sans la passer au bleu. Si l'étoffe est destinée à être *trempée* en rose, en rouge cerise, couleur de chair (voyez Chapitre des *Couleurs*), la dernière eau de rinçage devrait être acidulée, soit avec un peu de crème de tartre, soit avec du vinaigre ou du jus de citron, quoique plusieurs fleuristes jugent à propos de s'en dispenser, parce que l'emploi d'un acide quelconque nuit à l'action du peu d'alcali que l'on met dans le *rose* pour le faire *tourner* (voyez **Trempage des Pétales**). Si l'étoffe doit recevoir une autre couleur, on se gardera d'employer aucun acide.

Il y a deux manières de mettre l'empois : la première consiste à bien en imbiber l'étoffe avant de la tendre sur le

châssis ; la seconde, à la tendre d'abord, puis à mettre l'empois ensuite. Pour toutes deux on prépare l'empois en faisant cuire de l'amidon, ou bien on prend de l'empois tout préparé, qui se vend à Paris, chez les épiciers, à très bas prix ; mais lorsqu'on opère en grand, il est plus avantageux de faire l'empois soi-même.

Chacun sait comment se prépare l'empois : on prend de l'amidon que l'on dissout dans un peu d'eau tiède ou froide, puis on verse petit à petit de l'eau bouillante dessus, en remuant toujours : on le met sur le feu en continuant de remuer jusqu'à ce qu'il commence à bouillir ; dès qu'il a jeté plusieurs bouillons, il est cuit, on le retire du feu, et on le laisse refroidir.

Cet empois est mis ensuite dans un plat creux pour être délayé et battu. On peut avoir recours à plusieurs procédés suivant la destination de l'étoffe à gommer ; si elle doit être fortement empesée, et un peu lustrée, il convient de délayer l'empois avec une légère décoction d'eau de riz. Cette décoction un peu forte, et refroidie, est excellente pour gommer les batistes très claires, les mousselines, les jaconas presque transparents, qui sont destinés aux fleurs blanches, surtout aux giroflées, aux narcisses, aux roses de cette couleur, car c'est le meilleur moyen de donner de la fermeté aux étoffes sans les épaissir. Une dissolution de gomme arabique blonde produit le même effet, d'une manière encore plus favorable ; mais son emploi serait trop onéreux pour que je puisse le conseiller. On bat l'empois avec une spatule ou une cuiller, en introduisant l'eau peu à peu.

Si l'étoffe doit recevoir une nuance quelconque de rouge, et qu'on ait négligé d'aciduler l'eau du rinçage, on peut y suppléer en délayant l'empois avec de l'eau de crème de tartre ou mélangée de tout autre acide. Veut-on teindre l'étoffe en jaune au moyen de la gaude, on ajoute de l'alun à l'eau de délayage. En bleu, cette eau est teinte d'indigo ou de bleu en liqueur, etc. La quantité de l'eau varie en raison de l'espèce d'étoffe apprêtée, et du degré de fermeté que l'on désire : car il faut moins d'empois, et par conséquent plus d'eau, pour de la batiste, de la percale fine et peu serrée, que pour des percales grosses et fortes, ou du calicot. 94 grammes d'empois suffisent à 1 m. 20 c. de mousseline fine ou jaconas de 1 m. et demi de large : il en fau-

drait 125 si la mousseline ou le jaconas était d'une plus forte grosseur.

Si l'on veut empeser l'étoffe avant de la tendre, on la tient pliée également de la main gauche, et on fait tomber le premier pli sur une table bien propre : de la main droite on prend de l'empois bien préparé et bien battu de la manière convenable, et on le met à différentes places sur ce premier pli de l'étoffe : on rabat le second pli sur le premier en répétant la même manœuvre, ayant soin d'alterner les portions d'empois, c'est-à-dire de mettre ces portions au second pli dans les empois correspondants aux vides du premier. On agit de même jusqu'à la fin de l'étoffe. Cela achevé, on bat bien exactement dans les deux mains, ouvrant et refermant l'étoffe à diverses reprises, et tâchant de bien écraser l'empois, de le faire pénétrer exactement partout. Quand toute l'étoffe est imbibée, il est bon de la soulever, de l'examiner à contre-jour pour reconnaître s'il n'y a pas quelque partie non empesée, ou des grumelots qui font saillie, ou bien si l'empois donne trop d'épaisseur à certains endroits. On remédie à ces défauts en promenant une éponge chargée d'empois sur les parties non empesées, et une éponge ou linge sec sur les grumelots ou les excédants d'empois. Les personnes qui ne veulent faire aucune addition d'acide, alun, indigo, etc., dans l'eau de rinçage ou de délayage, attendent pour l'opérer le moment où elles introduisent l'empois dans l'étoffe ; alors elles le saupoudrent de quelques pincées de ces substances en poudre, et le battent en même temps que l'empois. Cette méthode est vicieuse : on a déjà bien assez d'embarras pour faire pénétrer l'empois bien également dans l'étoffe sans se donner ce nouveau soin : d'ailleurs, quelque chose qu'on fasse, ces matières laissent beaucoup de poussière sur l'étoffe.

Outre la peine que l'on éprouve à bien étendre l'empois, on en a encore pour étirer l'étoffe et la mettre sur le métier, parce qu'elle se replie, se colle sur elle-même, et que d'ailleurs les crochets et clous y pénètrent assez difficilement : ils y mettent aussi un peu de rouille. Tous ces désagréments n'existent pas lorsqu'on commence par tendre l'étoffe sur le métier avant de l'empeser, car on en est parfaitement maître. L'étoffe convenablement tendue et l'empois préparé, on prend un pinceau en queue de morue ou

une éponge d'une assez forte grosseur, on imbibe l'un ou l'autre d'empois, puis on le promène soit en long soit en large, sur l'étoffe, mais toujours dans le même sens. Lorsque l'empois est légèrement coloré, ou que l'étoffe est claire, rien n'est plus facile que d'apprêter également, car on voit parfaitement la ligne où l'empois a cessé de pénétrer. Il faut un peu plus de soin dans le cas contraire ; néanmoins, en plaçant le châssis à contre-jour et en le soulevant un peu, on se procure une facilité pareille. Dès qu'on a cessé de gommer, on doit bien laver et essuyer le pinceau ou l'éponge, afin qu'il ne conserve aucune raideur.

Quand le métier est tendu ou l'étoffe empesée, il faut, pour le préserver de la poussière, le tenir à l'écart ; mais il vaudrait mieux encore que les chevilles qui tiennent ensemble les montants et les traverses fussent un peu hautes, larges et aplaties par le bout, parce qu'au besoin on pourrait leur faire porter une mousseline ou gaze grossière qui préserverait l'étoffe gommée, sans lui nuire par son contact. Je pense qu'un grand papier bien ferme conviendrait encore mieux.

Quand l'étoffe commence à sécher, il faut l'examiner avec soin ; c'est l'instant de reconnaître les petits grumelots, les parties légèrement désempesées qui auraient pu échapper aux regards ; on enlève les premiers avec la pointe des ciseaux ou des brucelles ; on remédie aux secondes en passant dessus une éponge ou un linge fin empesé. On n'a guère besoin de faire ces réparations lorsqu'on a gommé sur le châssis.

L'empois étant sec, on a plusieurs choses à observer, suivant la nature de l'apprêt. S'il s'agit d'une étoffe blanche qui ne doive recevoir aucune autre couleur, on la démonte, et on la range. A-t-on employé un empois coloré, on s'assure si la nuance a le degré convenable ; si elle l'a, on démonte : dans le cas contraire, on prépare la couleur analogue, et au moyen d'un pinceau en queue de morue, on donne une couche pour renforcer la nuance. A cet effet, on agit comme il a été dit pour appliquer l'empois sur l'étoffe tendue ; on laisse sécher, on examine, et, s'il en est besoin, on remet une seconde couche. On termine l'opération par passer sur l'étoffe une brosse de buffle pour enlever la poussière colorante qui pourrait y être demeurée.

On pose les couches de couleurs de cette manière, lors même qu'on n'aurait pas employé d'empois coloré. Mais cette manière de teindre l'étoffe est spécialement usitée pour les feuillages, ou pour donner les premières teintes aux pétales des fleurs de couleurs très foncées, car généralement on teint les pétales en les trempant dans plusieurs bains diversement préparés : on les plonge ainsi un à un après qu'ils sont découpés, afin de ménager les nuances, et c'est de là que vient le mot technique *tremper* (on dit tremper en rose, en jaune, etc.)

Quoique généralement on soit dans l'usage de vernisser certaines feuilles après qu'on les a soumises aux découpages, si l'on n'avait à préparer beaucoup de feuillages de cette espèce, il vaudrait mieux les vernisser lorsque l'étoffe serait sur le métier. Pour y parvenir, on imbiberait un pinceau d'une forte dissolution de gomme arabique, ou de blanc d'œuf battu avec le lait de l'euphorbe : on promènerait également ce pinceau sur l'étoffe, puis on la laisserait sécher. Presque tous les procédés que j'indiquerai plus tard pour l'imitation de divers feuillages pourraient, en cas de grandes opérations, être exécutés sur le châssis.

De l'Apprêt des étoffes de soie.

Ainsi que je l'ai dit, le fleuriste emploie du taffetas, gros de Naples, quinze-seize, satin. Ces étoffes exigent peu de préparations, principalement le satin que l'on ne teint jamais ; on se contente de le monter à l'envers, et de l'empeser de ce côté, au moyen d'une légère dissolution de gomme appliquée avec un pinceau fin, ou une fine éponge.

Il faut acheter, si on se le rappelle, le taffetas et gros de Naples beau-vert, puis, s'il le faut, on leur donne la nuance désirée, soit en les plongeant dans la teinture, soit en les peignant sur le châssis au pinceau. Cette dernière méthode est plus usitée. Quand le taffetas est sec, de quelque manière qu'on l'ait gommé, on s'occupe à lui donner le dernier apprêt. Pour cela, on enduit un pinceau fin d'une dissolution de gomme arabique très légère, et on le passe d'un côté du taffetas : cette manœuvre lui procure le brillant que doit avoir le dessus des feuilles. Si le feuillage doit être velouté légèrement, on remplace la dissolution de gomme

par une eau d'amidon colorée, suivant la nuance qu'on souhaite, et on l'applique de la même façon. On doit s'attacher à ne pas laisser durcir l'amidon, à l'empêcher d'être trop lisse, enfin à le faire velouter convenablement. Lorsque le velouté des feuilles est plus prononcé, on commence par appliquer au pinceau un peu de gomme ; puis, lorsqu'elle est prête à sécher, on saupoudre avec de la tonture de drap réduite en poussière très fine : il va sans dire qu'on en assortit convenablement la couleur. Pour imiter divers feuillages exotiques, il vaut quelquefois mieux saupoudrer avec un peu de semoule colorée réduite en poudre impalpable : semoule ou tonture, quand la gomme est bien sèche, on secoue pour faire tomber l'excédant de la poussière.

Il est toujours avantageux de faire ces apprêts en grand, dans un atelier bien monté ; mais les personnes qui travaillent aux fleurs pour leur plaisir, devront se borner à mettre les vernis et les veloutés sur les feuilles découpées.

Quand les feuilles ont un envers, ou dessous particulièrement vernissé, velouté ou coloré, on retourne le châssis de l'autre côté, et on agit sur le taffetas ou sur l'envers de toute autre étoffe de soie, comme il est convenable pour l'imitation de la nature ; mais si les feuilles ne sont qu'en partie colorées, il faut attendre après le découpage pour tremper les feuilles, ou bien leur appliquer la couleur au pinceau.

De l'apprêt des papiers.

Le fleuriste artificiel achète tout apprêtés la plupart des papiers dont il se sert ; néanmoins il est plusieurs préparations qu'il pourrait avantageusement faire lui-même ; par exemple les trois suivantes :

Papier-gazé. Prenez du papier coquille vélin, ou papier double dans les trois nuances de vert ; étalez-le sur une table de manière qu'il présente l'envers ; enduisez cette surface d'un peu de gomme, ou de blanc d'œuf récent, ou d'amidon légèrement coloré en vert. Un très petit pinceau que vous passerez légèrement, vous aidera à mettre infiniment peu de ces diverses colles ; mais cependant le papier doit être encollé partout. Immédiatement après, vous prenez un morceau de gaze verte en soie, très claire et très

légère, de l'espèce dont on se sert en modes et pour voiles. (Cette gaze, par parenthèse, se nomme fort improprement *gaze de laine*). Votre morceau de gaze sera de grandeur égale au papier : vous le prendrez des deux mains, et vous l'appliquerez sur ce dernier, de telle sorte que la gaze ne présente aucun plissement, et qu'elle fasse corps avec le papier. Pour y parvenir, vous appliquerez dessus un morceau d'étoffe quelconque, pourvu qu'elle ne soit point cotonneuse, et vous l'appuierez de la même manière que l'on essuie, sans frotter, quelque partie de la peau délicate, ou blessée. Vous laisserez sécher ensuite, et l'opération se trouvera terminée.

En gazant de très beau papier serpente battu, et non battu, de la couleur convenable, on prépare de joli *papier pétale*. Ce papier imite très bien le tissu que présentent certaines corolles ; mais on sent que les pétales qu'il fournit ne peuvent être trempés, et qu'il faut les colorier au pinceau.

Papier ciré. Faites fondre de la cire vierge sur un feu doux, et dans un vase vernissé : dès qu'elle est fondue, mêlez-y peu à peu, et en remuant continuellement, une quantité suffisante d'essence de térébenthine, de telle sorte que le mélange ait la consistance du miel : vous reconnaîtrez le degré convenable de fluidité, s'il coule comme cette substance, en en mettant une goutte sur l'ongle et la laissant refroidir. Vous ajouterez de l'essence quand la préparation sera trop épaisse ; vous ne la ferez point trop longtemps à l'avance. Si vous avez quelque nuance à ajouter au papier que vous voulez cirer, vous mettrez quelques gouttes de la couleur convenable dans le mélange, que vous agiterez bien, pour mêler exactement le tout.

Vous étendrez ensuite votre papier sur la table, mais de manière qu'il présente l'endroit ; vous mettrez sur toute sa surface une très légère couche du mélange. Cela fait, et même avant si on le juge à propos, on fixe bien solidement, par les quatre coins, le papier sur la table, soit avec un peu de cire d'Espagne, ou des épingles de tapissier, enfoncées dans la table, soit même par de très légers clous, appelés pour cette raison, *clous d'épingles*. Il importe que le papier ne puisse faire aucun plissement. Vous prenez ensuite un chiffon, ou tampon d'étoffe de laine, et vous frottez le papier

toujours dans le même sens : pour le rendre encore plus brillant, vous frottez de nouveau avec un morceau de tricot de laine. Si vous voulez que le papier brille plus encore, laissez l'enduit quelques heures sans frotter, ou remettez une seconde couche après avoir frotté : le papier doit toujours être fort.

Papier vernissé de M. Bochon. Faites dissoudre de la colle forte ordinaire, blanche, dans une suffisante quantité d'eau. Étalez votre papier sur une tablette, et passez-y, au pinceau, une couche légère de colle forte. Si vous voulez lui donner une couleur quelconque, ou ajouter quelque nuance, placez la tablette dans un baquet pour pouvoir mettre commodément la couleur que vous aurez choisie. Si vous désirez que votre papier ait beaucoup de fermeté, vous réitérerez une ou deux fois encore les couches de colle, en faisant toujours sécher sur des ficelles chaque couche avant d'en remettre une nouvelle. Pour mettre la couleur, le papier doit être parfaitement sec : on verse doucement la liqueur liquide sur le papier, et on l'étend le plus également possible avec un pinceau. S'il reste des parties de la couleur, on les enlève avec une éponge un peu humectée d'eau, puis on fait sécher le papier en l'étendant sur des ficelles.

Le papier sec, on lui donne du lustre en y passant une dernière couche de colle ; enfin, lorsqu'il est bien sec, on fait une dissolution d'alun, de nitre, de cristaux de tartre dans l'eau, à parties égales, on y trempe une éponge, et on la passe légèrement sur la surface. Si l'on n'a besoin que d'un papier médiocrement ferme, et qu'on ne soit pas obligé d'y mettre de la couleur, ces deux dernières opérations seront suffisantes.

De l'Apprêt des fils.

Pour gommer et teindre commodément les fils de soie, de coton, les fils ordinaires, on commence par les bien imbiber de teinture ; ensuite, lorsqu'ils ont été bien foulés et pressés, on songe à les tendre sur le châssis. Il y a deux manières de les tendre. Pour la première, on fait choix d'un châssis à pointes ou crochets, on écarte modérément les montants l'un de l'autre si le brin est très fin, crainte qu'il

ne vienne à se rompre; on tient ensuite l'écheveau de la main gauche, et de la droite on dénoue la boucle serrée que le brin fait après l'écheveau, on va attacher ce brin après le premier clou de l'un des montants, puis on le conduit au clou correspondant de l'autre montant; on le passe sur ce clou sans l'attacher, puis on revient au second clou du premier montant; pour retourner ensuite de la même manière au second montant. Quand on est parvenu à la fin des clous, on peut remonter en croisant les fils, afin qu'ils ne se rencontrent et ne se collent pas ensemble; mais pour cela il a fallu alternativement passer le fil sur un clou, et laisser l'autre. Cette méthode est très bonne, elle est indispensable, même lorsque le fil est gommé, parce que c'est l'unique moyen d'empêcher les brins de s'agglomérer : elle s'appelle *tendre au brin*. Lorsqu'on veut à la fois teindre et gommer les fils, on fait les deux opérations en une seule; à cet effet, on prépare une eau d'amidon colorée, en délayant l'empois avec la couleur convenable, et l'on foule bien l'écheveau dans cette eau. Le fil étant sec, on le vernissera, s'il y a lieu, au moyen du blanc d'œuf appliqué très légèrement avec un pinceau. On termine par détacher le fil en en formant de grandes boucles superposées les unes sur les autres, ou bien en le divisant en diverses longueurs, qui, repliées une ou deux fois sur elles-mêmes, donneront justement la mesure des faisceaux d'étamines.

La seconde méthode de tendre les fils est plus expéditive, mais ne peut convenir sitôt qu'ils sont gommés, parce que les brins resteraient en paquets, à moins toutefois que la gomme en soit très légère. Il arrive souvent que l'on a besoin, pour certain pistils, de coton, fil ou soie, teint sans être empesé. On trempe l'écheveau dans la teinture d'une part; de l'autre, on entre les montants d'un châssis sur les traverses, et on les tient rapprochés, en mettant provisoirement les chevilles; on savonne quelque peu à sec ces montants du côté opposé à celui qui porte les clous, afin que les brins ne se collent pas après le bois. On presse l'écheveau, on l'entre à la fois sur les deux montants, on en écarte les brins autant que possible; cela fait, on éloigne les montants de manière à ce que l'écheveau soit parfaitement tendu, et on le laisse sécher. On peut couvrir toute la longueur du châssis d'écheveaux ainsi disposés. Pour les ôter, on

rapproche les montants comme au moment de les mettre, et l'on secoue bien les écheveaux avant de les ranger. On nomme cette manière *tendre en écheveau*.

Les crins s'étendent en brin sur un petit châssis, dont les montants sont peu éloignés; on trempe ensuite un pinceau dans la couleur choisie, et on l'applique fortement, de telle sorte que le crin entre bien dans les poils du pinceau. On laisse sécher, et on remet, s'il le faut, une seconde et troisième couche de la même manière.

On teint le coton cardé en le plongeant dans la couleur, et en l'étendant sur une table.

Préparation des Fils de fer.

Il n'y a que bien peu de chose à dire sur cette matière, mais il ne faut rien omettre. Le fil de fer, comme on l'a lu plus haut, se vend en rouleaux : par conséquent, lorsqu'il est un peu fort, il doit être étiré pour pouvoir se redresser. On y parvient en l'attachant après le bouton ou la poignée d'une porte; il vaudrait mieux encore fixer solidement, pour cet objet, un fort crochet ou patte de fer dans la muraille. Quand le fil est attaché, on l'étire peu à peu, jusqu'à ce que, laissé à lui-même, il ne tende plus à s'arrondir : on le coupe ensuite avec de très fort ciseaux. Si les bouts qu'on obtient ainsi présentaient de la rouille, on en mettrait environ une poignée dans un morceau de gros papier gris, et s'ils étaient bien rouillés, dans du papier à dérouiller.* Les bouts étant enveloppés du papier, on les pose sur une table, et on les frotte en les roulant les uns sur les autres avec la main ou une brosse : si l'on veut aussi, on les place à terre, et on les roule sous un petit balai, ou sous les pieds chaussés de pantoufles. Cette opération suffit pour nettoyer les fils de fer. Pour avoir du fil de fer cuit, dans le cas où vous en manqueriez, il suffirait de mettre du fil de fer cru au feu, et de l'en retirer dès qu'il serait rouge.

Préparation des Pâtes à coller.

Le fleuriste artificiel a continuellement besoin de pâte

* Ce papier se trouve chez les quincailliers, et se vend, selon sa qualité, de 5 à 15 centimes la feuille.

pour coller les diverses parties des fleurs ; quand cette pâte est préparée depuis quatre à cinq jours elle n'en est que meilleure : il est donc avantageux d'en avoir toujours, et d'en faire assez abondamment. Sa préparation est simple. On délaie dans une dissolution de gomme arabique de la farine bien blanche de seigle, de froment, et quelquefois de riz ; on remue le mélange avec une spatule, et on le met cuire. Aux premiers bouillons, il est cuit. Si la pâte doit être colorée, en bleu par exemple, on ajoute quelques gouttes d'indigo à la dissolution de gomme, ou après avoir délayé la pâte ; en jaune, on met un peu d'ocre, ou de gaude, ou de *terra merita* ; en rose, un peu de carmin, de laque, ou de carthame ; en violet, de l'orseille. La pâte blanche sert le plus communément.

Ces pâtes servent à coller les pétales, les arcignes, les petites tiges ou pédicelles aux feuilles, et généralement toutes les parties des fleurs ; mais il y en a encore une appelée spécialement *pâte verte*. Cette pâte est employée à donner une couche légère aux boutons de roses naissants, et aux boutons plus ou moins développés d'une multitude de fleurs. Voici la manière de la préparer :

Délayez un peu d'amidon avec de l'eau douce ; d'autre part, prenez une petite quantité de gomme gutte en poudre, première qualité, ou du jaune de chrôme pâle ou foncé, selon les nuances dont vous aurez besoin ; ajoutez le jaune, choisi et délayé à l'amidon ; mélangez bien ces substances, puis versez-y quelques gouttes d'indigo ou de bleu en boules azurées. Si vous désirez que la pâte ait une certaine consistance, vous ajouterez au mélange quelques pincées de farine de froment ou de riz ; vous y versez ensuite une quantité suffisante de dissolution de gomme blonde, pour que la pâte devienne aussi liquide que l'amidon prêt à être cuit ; remuez bien le tout, et mettez pendant quelques moments sur le feu. Cette pâte se fait aussi à froid, mais elle est moins avantageuse. La dose de farine employée est d'une pincée pour une cuillerée à bouche d'amidon.

Si cette pâte se trouve trop verte ou pas assez, on remédie au premier inconvénient en ajoutant un peu d'eau ; au second, en mettant un peu de couleur.

CHAPITRE II.

DE LA MANIÈRE DE FAIRE LES TIGES.

Nous avons vu que les fils de fer et de laiton servent ordinairement à préparer les tiges : il est, à cet égard, très peu d'exceptions relatives à la nature, à la souplesse, à la position des tiges de certaines plantes, ou, pour mieux dire, à certaines parties de la tige ; car il est bien peu de fleurs où ces fils métalliques ne se rencontrent pas ; aussi regarde-t-on le fil de fer garni de coton comme la base des tiges, et en prépare-t-on ainsi à l'avance de petits paquets, comme je l'ai déjà dit plus haut. On ne se sert plus de soies de sanglier pour tiges.

Cotonner. On nomme *cotonner*, la petite manœuvre que l'on fait pour recouvrir le fil de fer : elle est très facile. Vous prenez de la main gauche un morceau de *trait* coupé préalablement de la grandeur convenable ; c'est ordinairement d'une longueur de 17 à 22 centimètres. Vous tenez de la main droite une petite masse de coton blanc cardé, et vous écartez et détirez ce coton entre le pouce et l'index de la même main : dans ce mouvement l'index se trouve plié, et le pouce pose sur la première phalange. Le filament de coton que l'on obtient ainsi est pris entre le pouce et l'index de la main gauche, avec le fil de fer, que ces doigts tournent rapidement. De cette manière, le coton se roule en spirale autour du *trait*, de façon à le recouvrir partout d'une couche égale et légère : ainsi cette opération est semblable à celle qui se prépare pour garnir de fil une bobine ou un petit fuseau.

Si l'on doit faire servir ce *trait* au *pied* d'une fleur, c'est-à-dire à la tige principale qui doit porter toutes les parties, il faut réitérer l'opération, et cotonner deux et même trois fois. Doit-on faire une branche d'arbuste, on prend un trait beaucoup plus gros, et on le cotonne jusqu'à cinq et six fois.

Les tiges de boutons naissants, de boutons ouverts, se cotonnent très légèrement; quelquefois il arrive que les filaments de coton couvrent à peine le trait. Pour imiter les tiges aplaties, comme celles du narcisse, il faut prendre un trait assez fin, le cotonner assez fortement, puis saisir chaque bord entre les ongles de l'index et du pouce de chaque main, et aplatir ainsi ces bords dans toute leur longueur.

Quand la tige doit présenter des bourgeons, il faut renfler le coton de place en place selon le modèle, puis ensuite pincer fortement cet excédant de coton. Il est nécessaire d'alterner les petites grosseurs que produisent ces pincements, de telle sorte qu'elles ne se rencontrent jamais en face l'une de l'autre. Si l'on doit imiter des bourgeons arrondis, on rend la petite grosseur ronde; dans le cas contraire, on alonge un peu le coton, afin de figurer un bourgeon pointu. La même opération est nécessaire pour les tiges *sarmenteuses*, c'est-à-dire qui présentent des nœuds ou bourrelets comme le sarment de la vigne.

Dans plusieurs ateliers on prépare les tiges de la manière suivante, quand on veut leur donner beaucoup de solidité : on prend une ficelle de moyenne grosseur, on la tient à la fois avec le trait, et on les attache ensemble au moyen d'un fil de fer très fin. Ce dernier forme autour de la ficelle et du trait une spirale fort éloignée; souvent aussi quelques brins de filasse, ou du coton, font l'office de ce léger fil de fer.

Pour faire les très grosses branches ou les pieds d'arbustes, on met deux ou trois fils de fer que l'on cotonne ensemble. Pour imiter les tiges qui présentent une raie ou strie au milieu, il faut nécessairement cotonner deux fils de fer placés l'un auprès de l'autre.

Il est souvent fort avantageux d'employer de la ouate, ou coton cardé de couleur, pour cotonner. Cela arrive toutes les fois que la tige semble revêtue d'un tissu transparent et comme à réseau, ainsi qu'on l'observe chez beaucoup de fleurs exotiques. Alors on fait usage de coton vert, ou couleur bois, ou roussâtre, suivant la teinte qu'offre la nature. Ce coton est recouvert ensuite d'une gaze de semblable couleur.

Le cotonnage est, comme on le voit, la première et la

plus imparfaite des opérations qu'exige l'imitation des tiges; il faut ensuite recouvrir ce coton; on le fait communément en papier, et cette pratique est tellement habituelle, que tous les moyens qui la remplacent ne sont que des exceptions ou des perfectionnements. Occupons-nous en détail d'apprendre *à passer en papier*.

Passer en papier. Vous commencez par choisir le papier convenable, car, selon la nuance de la tige que vous devez imiter, vous aurez à choisir dans les couleurs bois et vert, ou foncé, ou tendre. D'après la nature de la fleur, il vous faudra peut-être aussi employer du papier serpente blanc, du papier jaune, ou bien encore argenté et doré, parce qu'on passe avec toute espèce de papier.

Votre papier choisi, vous en prenez une feuille, que vous étalez sur la table, pour la plier à moitié, de biais et dans toute sa longueur. Vous répétez ce pli jusqu'à ce que la feuille soit repliée en seize; vous passez bien le dos de la main sur ces plis, afin de les marquer comme il faut, puis, avec des ciseaux, vous coupez le long de toutes les lignes formées par les replis : vous obtenez ainsi des bandelettes de 5 à 7 millimètres de largeur; comme vous avez eu soin de ne les point séparer à mesure que vous les avez divisées, ces bandelettes demeurent ensemble, et le papier semble encore replié. Vous prenez le tout entre les deux mains, vous frottez légèrement ces bandelettes l'une sur l'autre, dans la paume des deux mains réunies; vous les prenez toutes ensuite par un bout, vous les secouez un peu, et vous terminez par les mettre dans un petit carton pour vous en servir au besoin.

Les bandelettes divisées, vous songez à vous en servir; pour cela, vous prenez à son extrémité supérieure le trait ou fil de fer cotonné, et vous le tenez entre le pouce et l'index de la main gauche ; en même temps vous prenez de la main droite la bandelette, dont vous humectez le bout avec un peu de salive, et vous l'appliquez sur l'extrémité du trait. Souvent aussi on commence par poser l'extrémité ainsi humectée de la bandelette sur le bout de l'index gauche, puis on place par-dessus l'extrémité du trait. Si la tige est un peu forte, il vaut mieux appliquer légèrement le bout de la bandelette sur le bord d'un pot de colle, que de le mouiller de salive ; mais aussi quand la tige est fine,

on se dispense de coller le bout de la bandelette de quelque manière que ce soit.

Le mouvement par lequel on tourne le papier sur le trait cotonné, ressemble tout-à-fait à celui qui aide à mettre le coton. En effet, on plie la première phalange de l'index sur l'extrémité intérieure du pouce gauche, et l'on fait tourner entre ces deux doigts le trait de gauche à droite. De cette manière la bandelette que la main droite soutient se roule en spirale sur le trait; la seule chose qu'ait à faire cette dernière main, est de tenir obliquement la bandelette, afin d'éviter de rouler les spires l'une sur l'autre, défaut que l'on désigne sous l'expression de *visser* : cette main doit aussi lâcher la bandelette à mesure que la gauche agit, et garnit le trait en le faisant tourner rapidement. On le revêt ainsi dans toute sa longueur, à l'exception de 12 à 15 millimètres qu'on laisse à découvert à l'extrémité inférieure. Cela a pour but la réunion de cette extrémité à la tige principale sur laquelle on fixera plus tard le trait que l'on vient de passer en papier. Cette observation fait sentir que les tiges principales, ou *pieds*, ne sont passées en papier qu'en montant le bouquet. C'est en effet par cela que l'on termine.

Pour fixer le papier au bout de la tige, on déchire la bandelette un peu de biais, en l'appuyant sur le trait; on mouille ensuite de salive l'extrémité produite par cette déchirure, et on l'applique sur le trait en la serrant fortement. Pour plus de solidité, on pose au bout de la bandelette, en dessous, une légère *pointe* d'empois ou de colle, avec la tête des brucelles. Le mot *pointe* indique ici un *point*, une quantité extrêmement petite. On termine en serrant entre le pouce et l'index droits.

Passer en taffetas. Quoique souvent on passe la tige des fleurs fines en papier, on préfère passer ces fleurs en taffetas vert très léger, à moins que l'imitation de la nature s'y oppose, ce qui arrive toutes les fois que la tige semble sèche et terne. Pour les branches de rosier, cette dernière pratique est très avantageuse, parce qu'elle permet d'imiter la surface épineuse de la tige de rose. Voici comment on y parvient :

On coupe en bandelettes un morceau de taffetas, absolument comme j'ai conseillé de diviser les petites bande-

lettes de papier. Il faut bien prendre garde de les tailler parfaitement en biais, et à cet effet on doit commencer par plier l'étoffe comme si l'on voulait donner la forme de fichu à une pièce carrée. On prend ensuite chaque petite bandelette, qui sera employée de la même manière que les bandelettes de papier, et l'on s'occupe d'*épiner*, c'est-à-dire d'imiter la tige épineuse de la rose. Il en est deux moyens : le premier, et le plus expéditif, consiste à prendre par un bout, de la main gauche, la bandelette, tandis qu'avec l'ongle du pouce droit, et le bout de l'index, on tire légèrement les deux bords, afin de les effiler à peine, on garnit ensuite le trait cotonné de ces bandelettes de taffetas qui, serrées par les tours de spirale qu'on leur donne, élèvent leurs petits effilés, imitant parfaitement le duvet épineux des tiges de rose. On n'épine pas nécessairement parce que l'on passe en taffetas.

Quant à la seconde manière d'épiner, on passe en taffetas, comme si l'on passait en papier : le trait recouvert, on le tient de la main gauche, et l'on promène sur sa surface le tranchant d'une des lames de ciseaux, de haut en bas et de bas en haut, comme si l'on voulait ratisser la tige. Cette opération effile les bords du taffetas, et donne, comme la précédente *un duvet d'épines* (c'est le terme adopté). On choisira celle qui semble préférable ; mais je crois que la première convient mieux lorsqu'on a *passé en gaze*, comme je le dirai bientôt.

On peut laisser le duvet d'épine vert ; il y a même des espèces de roses, comme la rose blanche, la rose marbrée, et beaucoup d'autres, même de couleur rose, chez lesquelles ce duvet épineux n'a pas d'autre couleur. Mais en revanche un très grand nombre de roses, et parmi elles la rose à cent feuilles, la rose des quatre saisons, ont ce duvet ainsi que la tige légèrement colorés de rouge. Pour imiter cette teinte, on met un peu d'eau sur du rose en tasse, ou prépare du carmin liquide, puis on trempe dans ces liqueurs colorantes une petite éponge de la grosseur d'une prune, ou mieux encore, un léger pinceau. L'un ou l'autre, très peu humecté, effleure en allant et venant le duvet d'épine ainsi que la tige qui se colorent convenablement.

Passer en gaze. C'est remplacer par des bandelettes de gaze d'Italie, teinte en vert, le papier et le taffetas que

nous venons d'indiquer pour recouvrir les fils de fer cotonnés. Cette gaze est opaque, à raison de son apprêt. Lorsqu'on a cotonné en coton vert ou d'autre nuance, et que l'on désire imiter certaines tiges qui semblent transparentes, on passe en crêpe lisse, en gaze de soie.

Passer en ruban. Quelques fleuristes se servent de très petit ruban, de l'espèce de celui qu'on nomme *faveur*, pour revêtir les tiges. Cette pratique offre plus de solidité, et peut.être employée avec avantage pour monter des guirlandes très chargées, pour les remonter surtout, mais elle n'imite qu'imparfaitement la nature, à raison du droit fil et des lisières que présente ce petit ruban. Il se peut toutefois que cette disposition soit favorable à quelques tiges : ce sera à mes lectrices à en décider, après avoir bien examiné les plantes qu'elles devront imiter. Elles verront encore que, pour certaines tiges, il serait avantageux de passer en canepin.

Baguettes. Les botanistes donnent le nom de *pédoncules* aux légères tiges de fleurs, et de *pétioles* à celles des feuilles. Nous allons adopter ces dénominations pour éviter la confusion qu'amènerait inévitablement la répétition fréquente du mot *tige*, surtout pour des cas fort différents. En effet, les *pédoncules* des petites fleurs, comme la violette, le myosotis annuel; les pédoncules plus déliés encore qui portent des fleurs disposées en épi sur une tige principale, comme le réséda, les spirées, doivent être distingués d'une tige de pavot, de grenade, etc. Il en est de même des *pétioles* délicats des feuilles de jasmin de France, surtout des pétioles qui soutiennent le feuillage sur une tige commune, comme celui du rosier. Ces pédoncules et pétioles se font ordinairement avec des *baguettes*. Celles-ci sont formées d'un fil de fer très fin, passé en papier à tige, et non cotonné : quand on le cotonne, c'est infiniment peu; quelquefois, au lieu de coton cardé, on passe, en spirale alongée, une aiguillée de coton plat ou de soie plate.

Tiges de laiton couvert ou *cannetille*. Les petites tiges, pétioles, ou queues de feuilles, se font ou en laiton couvert, ou cannetille couverte ou en gaze d'Italie. Pour la première façon, on coupe des morceaux de cannetille en nombre égal à celui des feuilles que l'on doit faire; ensuite on perce la feuille à sa base sur la nervure du milieu, l'on y passe le bout

de la tige de cannetille, on la double, on la tord en corde, puis, après l'avoir ainsi tordue, on la recouvre d'une légère spirale de papier de soie, de batiste, ou de taffetas effilé sur un des bords, selon la grosseur de la queue et la nature de la fleur. La seconde manière d'employer la cannetille ou laiton couvert, pour les petites queues, consiste d'abord à la couper assez longue pour qu'elle s'étende aux deux tiers environ sous la feuille ; on étale ensuite cette feuille sur la table, à l'endroit ; on met un peu de colle sur la tige, à l'exception de ce qui doit former la queue, et par conséquent dépasser la feuille, ensuite on l'applique à l'envers de la feuille, au milieu, en y passant légèrement le doigt : cette méthode est préférable à la précédente. Quelquefois, au lieu de cannetille recouverte, on emploie du laiton, par-dessus lequel on colle une petite bande de papier ou de batiste d'un vert pareil : on termine ensuite en roulant cette petite bande en spirale sur la queue. Mais nécessairement cette opération est longue et manque souvent de délicatesse : on ne doit la préférer que pour les feuilles un peu grandes, et lorsque la tige se trouve former une assez forte nervure au milieu longitudinal de la feuille.

Tiges de gaze. Quant aux tiges en gaze d'Italie, on coupe une bande très étroite de cette étoffe, après l'avoir teinte et empesée ; on replie cette bande, et on introduit dans le repli un peu de colle. Le repli serré ensuite, les deux parties de la bande se réunissent et forment une tige que l'on colle à l'envers de la feuille, à peu près comme je viens de l'expliquer, mais on la prolonge moins et très souvent : on écarte et diminue la petite bande de gaze pour qu'elle fasse, en quelque sorte, corps avec la feuille. On peut employer, de cette manière, de la mousseline, du crêpe lisse, de la batiste très fine, du très léger taffetas, pour le degré de finesse des fleurs, et la diversité de la nature des tiges.

Tiges pendantes. Comme nous le dirons plus tard, en parlant de la manière d'imiter l'avoine en or, lorsqu'on veut que la tige ait à la fois assez de force pour soutenir la fleur et s'attacher à la branche principale, et en même temps imiter la souplesse qu'elle tient de la nature, on met une tige de fil gommé entre deux morceaux de cannetille,

c'est-à-dire qu'à chaque extrémité de cette tige de fil se trouve lié un morceau de cannetille ou laiton couvert. Si l'on veut que cette tige pendante ait plus de force, on prend le fil gommé très gros, ou bien on colle deux fils ensemble, et on les attache après deux petites baguettes.

Passer en soie. Quand les pédoncules sont extrêmement fins, délicats, presque soyeux, comme dans l'*Eugenia*, après avoir placé la petite fleur à l'une de leurs extrémités, on les forme en couvrant un fil de fer très fin avec une spirale très serrée de soie floche vert clair. En quelques cas on peut employer le laiton couvert, mais cette dernière méthode est souvent plus avantageuse. (*Voy.*, pour diviser les petites tiges rapidement, l'article *Avoine en or*, chapitre III, Partie III.)

Tiges en spirale C'est une assez mauvaise pratique, puisqu'elle ne peut servir à l'imitation de la nature; néanmoins, pour ne rien omettre, j'en ferai mention ici. On a du laiton argenté, que l'on tient à demeure tourné autour d'une baguette de bois, ou plutôt d'une petite broche en fer, afin qu'il conserve la forme de spirale. Quand vient l'instant de l'employer, on le détire, on l'arrange de manière qu'il se replie seulement de façon à présenter une espèce de ressort à boudin, au bout duquel est attaché ordinairement un bouton de fleur d'oranger en cannepin : ou emploie la soie blanche à cet effet; quelquefois le laiton en est entièrement couvert. Dans tous les cas, cela est peu agréable, mais le tremblement que la spirale fait éprouver au bouquet est assez joli.

Imitation de diverses tiges.

Il n'entre et ne peut pas entrer dans mon projet de donner le moyen d'imiter toutes les tiges de fleurs : on sent que la chose est impossible, et que cette nomenclature remplirait inutilement un espace précieux. J'indiquerai seulement la manière de rendre les particularités de certaines tiges. Ces observations et les principes généraux que je viens de décrire suffiront pour mettre les lectrices à même d'imiter toute sorte de tige dont la nature leur fournira le modèle.

Nous savons déjà en partie comment il faut s'y prendre pour imiter les tiges épineuses et bourgeonnées : il nous

reste cependant quelques notions à donner à leur égard. Les premières ont, comme on sait, outre le duvet épineux, des épines grossies par degrés, à mesure qu'elles s'approchent du pied de l'arbuste, et des aiguillons plus ou moins forts par la même raison. On pourrait imiter ces épines et ces aiguillons avec une pointe de fil de fer, cotonnée à sa base, et recouverte de papier convenablement coloré ; mais cette imitation serait minutieuse, grossière, et de plus inutile, car il suffit de détacher ces parties sur la plante naturelle pour les coller sur la plante artificielle. Comme il faut en avoir à l'avance, et que la nuance de ces objets varie suivant les espèces, il sera bon de les comparer au modèle après les avoir collés : alors on y passera au pinceau une teinte verte ou rouge, ou brunâtre, selon que le modèle le demandera.

Tiges bourgeonnées. Si on se rappelle mes conseils relativement à la manière de cotonner les tiges bourgeonnées, on sait que ces tiges présentent de très petits globules, alternes, arrondis ou disposés en pointe. Avant de passer soit en papier, soit en gaze, on s'occupe de recouvrir ces petits globules avec un petit morceau de papier ou d'étoffe semblable au revêtement de la tige ; on coupe avec les ciseaux plusieurs petites rondelles à la fois, ou plusieurs petits morceaux ayant la forme du bout du petit doigt ; on prend une de ces rondelles avec la pince, et on l'applique à l'envers sur le bord d'un pot contenant de la pâte à coller. L'ayant ainsi pourvue d'un peu de colle, on la pose sur l'un des globules situés au sommet de la tige, puis on la dispose, on l'assujétit par la base avec les doigts en s'efforçant de lui donner la forme convenable avec l'ongle. La tige étant toute garnie, on la passe en papier ou en étoffe assortie.

Si les bourgeons sont écailleux, on se procure des écailles mêmes de bourgeons naturels, et on les colle à la naissance du bourgeon artificiel, c'est-à-dire sur la petite rondelle de papier que l'on vient d'appliquer : on peut le faire après avoir passé la tige, mais il est préférable de s'en acquitter avant, afin que les bourgeons paraissent bien sortir de la tige. On peut remplacer cette écaille par une pellicule de graine de lin, par la graine elle-même, ou par une parcelle de la première pellicule de l'ognon. Si les bourgeons commencent à se développer, et laissent percer le bout d'une ou

de deux feuilles, on prend deux très petites feuilles découpées et gaufrées convenablement, s'il y a lieu : on les met l'une sur l'autre en faisant un peu dépasser l'une d'elles, puis on les applique, en les couchant sur le bourgeon, comme les écailles.

Les bourgeons sont souvent d'une couleur différente de la tige ; tantôt bruns sur une branche verte, tantôt verts sur une tige couleur bois ; tantôt aussi jaune clair, rougeâtres, etc. Toutes ces nuances qui doivent être imitées au pinceau, forment dans les deux derniers cas de très jolis ornements de coiffure, surtout lorsqu'on mélange avec goût ces branches bourgeonnées de fleurs assorties.

Tiges à vrilles et mains. Les vrilles de la vigne et des plantes grimpantes s'imitent très facilement, et cela de deux manières. L'une consiste à prendre du laiton couvert bien fin, de la nuance convenable, d'en couper un morceau de la longueur de la vrille naturelle et de le contourner absolument comme le modèle.

Quand on a ainsi préparé le nombre de vrilles nécessaires, on les attache après le trait cotonné avec de la soie, ce qui se fait ordinairement en montant la fleur ; aussi ne détaillerai-je pas ici la façon de les attacher. On ne passe en papier qu'après les avoir posés.

La seconde manière de faire les vrilles ou mains, est fort usitée pour les plantes délicates ; en ce cas on emploie la soie floche verte fortement gommée et disposée en spirale, d'après la nature. Lorsque les vrilles sont un peu rougies sur les bords, surtout à la base, on les colore comme il a été dit pour le duvet d'épine.

Tiges velues et cotonneuses. Les tiges de ce genre sont assez nombreuses : les unes le sont depuis la base jusqu'à la fleur, et même le calice se couvre aussi d'un léger duvet ; d'autres ne le sont que partiellement ; ainsi dans les géraniums le duvet ne se remarque que depuis l'involucre, c'est-à-dire le calice commun, d'où partent les fleurs disposées en paquets. Souvent aussi ce duvet ne s'étend que sur un des côtés de la tige, et laisse l'autre entièrement nu. J'invite mes lectrices à bien observer ces différences, car c'est l'unique moyen d'imiter parfaitement la nature, et de s'assurer les suffrages des connaisseurs. Ces observations importent surtout lorsqu'on fait des fleurs pour la botanique.

Il ne suffit pas de remarquer la position du duvet, il faut encore bien examiner sa nature : tantôt il est extrêmement léger, comme dans toutes les plantes que les botanistes appellent *pubescentes*, ce dont les géraniums nous offriront encore l'exemple ; tantôt aussi il est plus fort, et dès lors la tige est *tomenteuse* ; plus fort encore elle est velue ; un degré de plus elle est hérissée. Il arrive encore que ses petits poils sont tournés dans une direction spéciale, tantôt regardant la racine, tantôt regardant la fleur.

Pour imiter ces tiges, qui, étant bien faites, produisent beaucoup d'effet, il faut commencer par passer en papier de la couleur convenable ; si la tige a plusieurs nuances, il faut que le papier soit de la plus claire, afin de pouvoir mettre la plus foncée au pinceau. Ainsi dans le géranium la tige vert-jaune a un côté rougi.

Il ne faut pas craindre de mettre la couleur foncée un peu forte, parce qu'elle devra s'apercevoir à travers le duvet dont on la revêtira. La couleur séchée, on frotte d'un peu d'eau gommée la tige, ou les endroits de la tige qui doivent être recouverts de duvet. De quelque espèce qu'il soit, ces préliminaires sont indispensables. Cela fait, on sème sur la surface de la tige le duvet que l'on a choisi.

Si la plante est tomenteuse, on emploie la poussière de coton, c'est-à-dire la raclure cotonneuse que l'on obtient en raclant fortement avec un couteau sur de la percale neuve ou autre étoffe de coton. Si le duvet a un aspect soyeux, on coupe en très petits morceaux des brins de soie plate divisée, de manière à en faire une peluche extrêmement fine. Une poussière de fil à dentelle ou de plume est plus convenable en certains cas : si la tige est velue, on emploie de la tonture de drap ; est-elle hérissée, on sème cette poussière plus épaisse, quelques fleuristes se servent même de cheveux ou de crins coupés en tout petits morceaux, afin de bien imiter les poils de la tige, comme dans la bourrache. Enfin, pour faire le pied des arbustes hérissés lorsqu'ils sont un peu gros, on passe avec une petite bande de peluche dont on a rogné convenablement le duvet. Quant à la direction des poils, après que la poussière est collée, et ne risque plus de se déprendre, on la relève, on la rabaisse avec la tête de la pince ou le dos d'une des pointes d'une paire de ciseaux.

Tiges luisantes. Ces tiges s'imitent avec moins de peine que les précédentes ; on peut, 1° les passer en satin vert ; 2° en papier vernissé ou ciré ; 3° les passer en papier ordinaire, que l'on vernit ensuite au pinceau, soit avec une dissolution de gomme, de colle forte très claire ou du blanc d'œuf un peu vieilli. Ce dernier mode est préférable lorsque la tige a plusieurs nuances, parce qu'on les applique avec le vernis.

Tiges aplaties. Ce ne sont pas les plus nombreuses, mais encore se rencontrent-elles assez pour mériter qu'on en fasse mention. Le narcisse nous servira d'exemple puisque déjà nous l'avons indiqué relativement à la manière de cotonner les tiges plates. Après donc que l'on a disposé le coton comme il a été dit à ce sujet, on ne passe pas en papier à l'ordinaire ; plusieurs le font, et leur tige n'est jamais aplatie convenablement, parce que les tours de la spirale tendent à l'arrondir. Il faut prendre une bandelette de papier, l'encoller légèrement dans toute sa longueur, en se servant de la tête des brucelles, puis l'appliquer sur l'une des faces de la tige. Une seconde bandelette, posée de même sur l'autre face, achèvera de recouvrir la tige, en lui conservant son aplatissement. Pour empêcher que la jonction des deux bandelettes ne paraisse sur les côtés, on y passera une ligne de couleur verte avec un léger pinceau. On prépare de cette manière les tiges à plusieurs angles, comme le mille-pertuis.

Tiges à côtes ou striées. Elles doivent se faire ainsi que les précédentes ; lorsqu'elles sont achevées et sèches, il est bon de les sillonner dans toute leur longueur avec le dos d'une lame de ciseaux, ou avec la tête des brucelles. Pour mieux marquer ces sillons, on peut commencer par les tracer en cotonnant, ce qui se fait en pinçant ou comprimant le coton, ainsi que je l'ai expliqué plus haut ; mais il faut toujours terminer par se servir des ciseaux ou des brucelles.

Tiges ailées ou *en feuilles.* Certaines plantes offrent une tige singulière. Cette tige est en quelque sorte une feuille étroite, allongée, partagée par une très grosse nervure. Pour l'imiter, vous ferez, comme à l'ordinaire, une tige de moyenne grosseur, puis vous y collerez de chaque côté, sur les bords, une languette de papier découpée à l'emporte-

pièce. Les bords collés de ces deux languettes seront à l'envers de la tige, et pour qu'ils fassent corps avec elle, vous passerez dessus un pinceau, ou une petite éponge imbibée de couleur verte ou *verdi*.

Tiges annelées. Ces tiges, portant des anneaux comme les branches des sureaux, s'imitent avec facilité. Après avoir cotonné un fil de fer, on y pose, de place en place, de petits bourrelets circulaires de coton ; ensuite on prend une petite bandelette de papier, et l'on met sur les bords une pointe de colle. Cette bandelette, ou plutôt ce petit morceau de bandelette, est placé sur le bourrelet de manière à le recouvrir exactement : pour le bien coller, on se sert de l'ongle du pouce droit ou de la tête des brucelles. Cette manœuvre achevée, avec cet ongle ou cet instrument, on comprime de place en place le bourrelet, ou pour mieux dire l'anneau, afin de lui faire imiter les étranglements qu'il présente naturellement. Il ne s'agit plus maintenant que de passer en papier. Il va sans dire qu'à chaque anneau on déchire la bandelette, et qu'on en colle la petite déchirure sur la base de l'anneau. Si l'on agit délicatement, cette jonction est inaperçue ; dans le cas contraire, on y remédiera avec un peu de verdi mis au pinceau.

Tiges colorées. En parlant de la nécessité de colorer d'abord les tiges tomenteuses et velues, lorsqu'elles présentent plusieurs couleurs, j'ai indiqué la méthode à suivre pour rendre toutes les tiges colorées, de quelque espèce qu'elles soient ; j'ajouterai à ces premiers détails quelques notions concernant les arbustes. Après avoir recouvert le sommet des tiges d'un papier ou d'un taffetas assorti à la couleur de la plante, il faut entourer le bas d'un autre papier dont la nuance soit semblable à celle des parties ligneuses. Afin que la réunion de ces deux papiers ne présente pas deux couleurs brusquement tranchées, mais qu'elle offre au contraire un mélange graduellement adouci, on passe avec un pinceau, sur les parties du milieu de la tige, une couche de couleurs convenables, délayées avec de la gomme : pour cela, comme du reste pour toutes les opérations, il est indispensable d'agir d'après nature, ou tout au moins d'avoir pour modèle une plante artificielle parfaitement imitée. On sent que la fusion des couleurs ne peut être faite avec goût,

avec délicatesse, et par conséquent avec vérité, qu'en suivant pas à pas la nature.

Tiges grasses ou *épaisses*. Les plantes auxquelles les botanistes ont donné le nom de *grasses (crassulacées)*, telles que les joubardes, les cierges, les sedam, ont une tige épaisse, que le papier ou l'étoffe ne peuvent convenablement imiter. Aussi, après avoir cotonné un peu épais et un peu en aplatissant, après avoir passé en papier, on délaie dans de la colle de farine, ou de la gomme bien épaisse, les couleurs que l'on doit employer pour peindre la tige. L'usage d'une colle est indispensable pour cacher les circonvolutions du papier, et donner à la tige une épaisseur convenable.

Quelques-unes des plantes grasses ont une tige plate et large, et leur surface d'un vert clair, brillant, et comme légèrement vernissé, offre, d'espace en espace, des aspérités remplies de poils comme le cactus ordinaire. Vous imiterez ces tiges en cotonnant fortement, en passant en papier, comme je l'ai dit pour le narcisse, en mettant ensuite une ou plusieurs couches de colle de farine teinte en vert clair, puis en vernissant avec du blanc d'œuf battu d'euphorbe. Cela fait, vous prendrez un très petit pinceau, vous le tremperez dans la pâte verte, et, de place en place, vous mettrez une pointe de cette pâte sur la tige. Ensuite, avec un autre pinceau, vous prendrez un peu de poussière de drap, coupée en petits morceaux, ou mieux vous couperez des brins de laine divisée, et vous en saupoudrerez les petites aspérités.

Je vous conseille de préférer la laine coupée à la tonture de drap, parce que cette dernière présente des petits poils arrondis, qui ne pourraient rendre exactement les poils très droits dont ces aspérités sont hérissées.

Tiges coupées, brisées. Voulez-vous figurer une tige d'après laquelle on a coupé la fleur? En cotonnant, vous disposerez le coton en biais, de manière qu'à l'extrémité de la tige soit une petite pointe. Vous prenez ensuite la bandelette de papier ou d'étoffe qui recouvrira la tige, et vous en collez le bout sur la coupure en biais, au point où elle est plus basse, et par conséquent à l'opposite de la petite pointe; vous tournez ensuite en spirale comme à l'ordinaire, et la coupure est recouverte exactement. Quelque prépara-

tion que vous donniez ensuite à la tige, l'endroit de la coupure n'en doit point recevoir.

Pour imiter une tige brisée, vous cotonnez un petit morceau de fil de fer assez court; vous en ajoutez un autre plus long au bout du premier, et vous continuez de cotonner: de cette manière, les deux fils de fer ne tiennent ensemble que par le coton. Cela fait, vous passez en papier, vous recouvrez exactement l'extrémité inférieure du premier fil de fer, vous passez votre bandelette sur le coton qui le joint à l'autre, vous recouvrez bien ensuite l'extrémité supérieure de celui-ci, et vous achevez de passer en papier ou en toute autre étoffe. Lorsqu'ensuite vous attachez une fleur ou un bouton après le haut de cette tige, c'est-à-dire après le fil de fer le plus court, vous le disposez de manière à ce qu'il penche sans trop vaciller : bien fait, cela a de la grâce; mais cependant les tiges coupées se font plus souvent que les tiges brisées.

Tiges noueuses. Tels sont les chaumes des *graminées*, c'est-à-dire des épis de blé, d'avoine, etc. Ces tiges se nomment ainsi parce qu'elles sont entrecoupées de nœuds, que l'on imite comme on le fait pour les tiges *annelées*. Lorsque l'épi est petit et vert, le nœud devant être fort léger, on se contente de passer en papier à l'ordinaire sur le coton un peu renflé à l'endroit des nœuds; puis, avec le dos d'une lame de ciseaux, on serre fortement et circulairement au-dessous, puis au-dessus de la partie renflée, ce qui suffit pour former un nœud à la tige.

Tiges articulées. Les botanistes appellent ainsi les tiges composées de pièces mises les unes sur les autres, comme la saponaire, l'œillet. Leur imitation vous donnera bien peu de peine; vous cotonnerez et passerez la tige comme à l'ordinaire, ensuite vous couperez deux petites écailles arrondies, dans de la batiste vert de mer et fortement empesée; vous boulerez ces deux écailles à l'intérieur avec une boule d'épingle, et vous les collerez proprement à l'un des points où la tige doit être articulée. Pour les coller, vous en poserez le bord transversal sur le pot de colle, et vous appliquerez sur la tige ce bord, que vous presserez avec la tête des brucelles; ensuite, pour réunir les deux écailles ensemble, vous mettrez une pointe de colle sur le côté; vous terminerez en les couchant sur la tige, de telle sorte qu'elles sem-

blent faire corps avec elle. Vous pouvez aussi terminer ces articulations avec de la pâte vert-mer appliquée au pinceau.

Passer en colle ou *en pâte*. Enfin toutes les tiges des boutons, toutes celles de peu de longueur, peuvent se passer en colle colorée. Pour cela, on commence par cotonner très légèrement un trait fin; on le passe en papier serpente blanc, puis on le roule une ou plusieurs fois dans la colle un peu liquide : c'est ordinairement dans la pâte verte. On peut *passer* également *en cire*; il suffit de substituer à la pâte de la cire colorée, fondue et chaude. * Il ne reste plus qu'à rappeler qu'on se servait autrefois de soies de sanglier.

CHAPITRE III.

DE LA MANIÈRE DE FAIRE LES FEUILLES.

Cet important chapitre sera divisé en cinq paragraphes : le premier comprendra le découpage des feuilles; le second, la manière de les gaufrer; le troisième, de les peindre lorsqu'il y a lieu; le quatrième traitera des différents caractères à imiter dans les feuilles; enfin, le cinquième paragraphe décrira les différents moyens de les enfiler et de les attacher.

Découpage des feuilles.

Les dames-amateurs fleuristes feront sagement de passer, sans les lire, ce paragraphe et le suivant; car je ne saurais trop leur conseiller de se pourvoir des feuilles toutes préparées que l'on trouve chez les fleuristes. Il leur sera surtout bien plus avantageux de se procurer les feuilles-modèles, car ces billots, ces plateaux de plomb, ces marteaux, découpoirs, gaufroirs, presses, seraient déplacés dans un salon; mes autres lectrices vont apprendre à faire usage des plus lourds et des plus bruyants instruments de l'atelier.

Il faut se rappeler ici ce que j'ai dit relativement au

* La mode veut quelquefois des branches de bois sec pour orner les chapeaux. Ce bizarre ornement se fait comme les tiges ordinaires, passées en papier couleur bois.

plateau de plomb et aux emporte-pièces, lorsque j'ai traité des outils. La fleuriste qui doit imiter le feuillage d'une plante, de la giroflée, par exemple, commence par choisir les découpoirs qu'il lui faudra : il lui en faut deux, un pour les grandes feuilles du pied, un autre pour les petites feuilles placées au sommet de la tige. A la rigueur même un troisième serait nécessaire pour les feuilles moyennes, c'est-à-dire qui tiennent le milieu entre les grandes et les petites feuilles, car la nature n'opère que par gradation. Au reste, il faut avoir autant de découpoirs qu'il y a de feuilles différentes.

Comme il est fort avantageux de découper plusieurs feuilles à la fois, on place ordinairement quatre feuilles de papier ensemble sur le plateau de plomb. La réunion des quatre feuilles de giroflée que donnera un seul coup de découpoir s'appelle *coupe*. La batiste fine, la mousseline, le taffetas léger, se découpent aussi par quatre ; mais il convient de découper la percale par trois ; le calicot, le gros de Naples par deux, quelquefois par un seul, ainsi que le quinze-seize, surtout si les feuilles offrent beaucoup de dentelures. On ne place pas indifféremment ces étoffes sur le plateau. Si les feuilles à découper doivent être gaufrées, comme celles d'héliotrope, de jasmin, de rose, et d'une quantité de plantes, on met l'endroit sur le plomb, et l'on frappe à l'envers. Il va sans dire que toutes les couches de papier ou d'étoffe sont tournées du même côté.

Si les feuilles ne doivent pas être gaufrées, comme celles du coquelicot, il faut au contraire poser l'étoffe ou le papier à l'envers. Les quatre feuilles ou les étoffes, placées convenablement les unes sur les autres, on les attache ensemble avec une épingle ; puis l'ouvrier chargé du découpage s'assied sur une chaise basse auprès du plateau. Il prend un découpoir de la main gauche ; le pose bien droit sur l'étoffe, puis frappe d'un grand coup de marteau la tête de l'outil. Il le soulève ensuite, et le place tout à côté de l'empreinte qu'il vient d'obtenir ; il recommence à frapper, et continue de la même manière jusqu'à ce que tout le papier ou toute l'étoffe soit découpée.

Il relève ensuite un des coins du papier, les feuilles découpées restent sur le plateau ; alors il les ramasse délicatement avec une carte roulée, les met dans un petit carton

ou sur une épaisse feuille de papier commun, et les porte sur la table des ouvrières ou sur l'établi de la presse. Il s'occupe ensuite d'aplanir, avec le marteau à tête acérée et plane, les empreintes que le découpoir a laissées sur le plateau de plomb. Cela fait, il remet sur le plateau les découpures produites par les intervalles des grandes feuilles, et prenant le découpoir du petit feuillage de la plante, il tâche d'obtenir ces petites feuilles dans les entrecoupages. A leur défaut, il prend un découpoir d'*areignes* ou pièces de calices, que l'on appelle aussi *barbues*, en langage d'atelier. Il est à remarquer que tous les areignes se découpent sur l'endroit. Après avoir obtenu les petites feuilles et les calices, il reste encore des découpures, qu'il faut recueillir et ranger dans un tiroir, comme je l'ai dit au commencement de cet ouvrage. Plus tard, elles pourront servir à faire des folioles, des écailles, des feuilles de myrte, de diverses bruyères, etc.

Pour faciliter le découpage des étoffes de soie et de coton, quelques fleuristes posent sur le plateau de plomb une feuille de papier : cette précaution est bonne aussi pour empêcher le papier doré ou argenté de se ternir.

Le découpeur fera usage de l'anneau à découpoir pour extraire les feuilles demeurées dans l'outil, et de temps à autre, il frottera les découpoirs avec un peu de savon sec pour les rendre bien tranchants.

Gaufrage des Feuilles.

Cette opération, qui tend à imiter les nervures et les divers plissements des feuilles, se fait de trois manières différentes. Ainsi l'on ne s'amuse point à gaufrer dans un gaufroir les feuilles de bruyère du Cap, et de beaucoup d'autres plantes semblables dont le feuillage n'est pas plus large qu'un fil plat : avec un mandrin pointu, que l'on fait légèrement chauffer, et très souvent avec la pointe d'une lame de ciseaux fins, on trace à l'endroit, au milieu, dans la longueur de ces feuilles, une petite raie, qui forme la nervure. Pour des feuilles beaucoup plus larges, mais qui n'ont que deux ou trois nervures, on agit de même : généralement on le peut toutes les fois que la feuille offre une surface unie et sans nulle ride, comme celle de la capucine.

Ce genre de gaufrage est tout-à-fait du ressort des dames ; il est fâcheux qu'il soit excessivement borné.

Le second gaufrage s'obtient par l'usage des gaufroirs à poignée (*Voyez* chapitre 1er, *des Gaufroirs*). J'ajouterai seulement aux détails donnés alors, qu'il faut prendre délicatement la feuille par la queue, si elle en a, ou par la base : il serait même bon de se servir de la pince ; la feuille doit être placée dans la cuvette, de manière que son envers touche le creux de cette partie, et que le relief du gaufrant pose sur son endroit. Cette mesure a pour but d'obtenir des empreintes plus nettes.

Le troisième gaufrage, plus parfait et plus usité que les précédents, est celui que donne l'emploi de la presse ; je renvoie encore le lecteur au chapitre 1er, *Gaufroir à presse*. La feuille doit être posée dans ce gaufroir comme dans le gaufroir à poignée. Lorsqu'on a donné un tour de vis, et que la feuille est gaufrée, on retire le gaufroir, on l'ouvre ; alors pour en ôter la feuille sans être obligé d'y porter les doigts, on renverse la cuvette dans la paume de la main gauche, la feuille y tombe ; on enlève la première, et l'on dépose la feuille dans un petit carton, qui doit recevoir toutes les coupes des feuilles à mesure qu'elles seront gaufrées. On retire de la même manière les feuilles gaufrées, au moyen du gaufroir à poignée. Il ne faut jamais mélanger les feuilles d'espèces différentes, parce que cela embarrasserait les ouvrières : il importe aussi de mettre à part non seulement les feuilles de même forme et grandeur, mais de nuances différentes, selon leur degré d'accroissement. Les areignes, les folioles, les pousses ou petites feuilles naissantes se gaufrent ordinairement à la boule, au mandrin à crochet, ou avec la tête des brucelles ou la pointe des ciseaux.

De la manière de peindre les feuilles.

Nuances partielles claires. Nous avons vu que l'on prépare à l'avance les étoffes de soie et de coton que l'on destine aux feuillages : nous nous rappelons aussi que le papier, la batiste qui les composent souvent, sont aussi tout préparés ; mais cela n'empêche pas qu'il n'y ait encore beaucoup de feuilles auxquelles il faut appliquer plus ou

moins de couleur. Tantôt, comme dans le trèfle des prés, la feuille offre à sa base des taches d'un blanc verdâtre, tandis que le reste présente un vert foncé par gradation. Nécessairement, il faut découper la feuille toute entière d'un blanc légèrement verdi, puis ensuite, avant de la gaufrer, la colorer au pinceau avec du verdi.

Nuances partielles foncées. Lorsque la teinte à ajouter est plus forte que la couleur générale de la feuille, on prend du papier, ou de l'étoffe préparée à l'ordinaire, on découpe, puis ensuite on s'occupe de peindre la feuille, ou, pour mieux dire, quelques parties de la feuille.

1° On rose, ou l'on en rougit les bords, comme cela se pratique aux feuilles de rose : quelquefois les dentelures en sont si légèrement rougies, que la teinte ne se voit distinctement qu'à contre-jour, comme pour le rosier du Bengale. Un peu de carmin liquide ou de rose en liqueur, dans lequel on trempe une très petite éponge ou un pinceau fin, que l'on passe sur les bords de la feuille, donne la nuance désirée.

2° Souvent l'endroit de la feuille reçoit, un peu avant son extrémité, une teinte rouge qui s'affaiblit et se fond également, en commençant vers le milieu de la feuille, et en se terminant un peu avant la pointe. Le carmin ou le rose en tasse, légèrement passé au pinceau sur la feuille gaufrée et placée à plat sur la plaque de liége, remplira la disposition du feuillage, pourvu que l'on adoucisse et gradue convenablement la teinte. Cette disposition se remarque sur plusieurs feuilles, et notamment sur plusieurs mille-pertuis.

3° Il arrive très fréquemment que les deux surfaces des feuilles sont d'un vert bien différent : la surface supérieure présente souvent un beau vert, tandis que la superficie inférieure est d'un vert glauque, ou vert de mer. En cette occasion, il faut agir comme pour le feuillage du trèfle : découper ce feuillage dans un papier ou étoffe vert mer, puis peindre ensuite le dessus de la feuille avec de la couleur verte. Sans que j'en dise la raison, cette mesure est de principe. Il l'est également de ne gaufrer qu'après avoir mis la couleur, lorsque la feuille doit être entièrement peinte. La raison en est simple : la couleur ferait disparaître les plissements délicats produits par le gaufrage.

4° Ainsi que dans la capucine, le chèvrefeuille, les ner-

vures seules présentent une nuance de vert différente de celle de la feuille. Si la feuille doit être gaufrée, vous la livrez d'abord à la presse, parce qu'en passant délicatement sur les nervures le pinceau trempé de la couleur verte nécessaire, vous ne craignez pas de remplir les petites cavités obtenues par le gaufrage. Lorsque les nervures sont saillantes, et comme arrondies, vous employez de la pâte verte très liquide.

Chez quelques plantes les nervures sont rougies, ou légèrement orangées; d'autres fois elles paraissent d'un blanc argenté. Dans le premier cas, vous passerez une ligne de carmin au pinceau; dans le second, vous ajoutez du jaune au carmin; dans le troisième, un peu de blanc d'argent dont on se sert pour peindre en miniature.

Les feuilles que les botanistes nomment *panachées* sont nuancées de diverses couleurs. La *panachure* est tantôt naturelle à la plante, comme dans l'*amaranthe tricolor*, ou c'est le résultat d'une maladie assez semblable à l'étiolement. Si vous faites des pampres et des branches de sureau d'Arabie, il sera bon d'y mêler quelquefois plusieurs feuilles offrant une belle couleur incarnat, mélangée plus ou moins de vert sur les bords, ainsi que vous l'indiquera la nature. Pour imiter convenablement ces feuilles, vous les découperez dans un papier ou une étoffe rougie, mais non autant que la feuille doit l'être, afin de vous ménager le moyen d'imiter exactement avec le pinceau la teinte mêlée quelquefois de jaune, d'orangé, de vert, que présentent ces feuillages.

Imitation de divers feuillages.

Les feuilles velues, cotonneuses, hérissées, demandent les mêmes procédés que les tiges de cette sorte. Il en est de même pour les feuilles vernissées. Néanmoins, pour les premières on emploie avec beaucoup d'avantage le crêpe de laine crêpé, le voile fin, l'alépine (celle-ci à l'envers), et autres étoffes légères en laine.

Les *feuilles ponctuées*, comme le mille-pertuis, semblent semées d'une infinité de petits trous, s'imitent très bien en faisant usage de papier-gaze, et en enlevant délicatement de place en place le papier avec la pointe d'une aiguille extrê-

mement fine, ou plutôt d'une épingle à dentelle, à laquelle on aura mis une tête en cire, afin d'en former un poinçon, et ne se pas piquer le doigt. Si l'on veut employer du papier ordinaire, il faut le percer avec cette épingle fine, mais d'une manière imperceptible, et avoir soin de piquer de nouveau à l'envers dans les trous que l'on a piqués à l'endroit. Cette manœuvre a pour but de faire disparaître le petit rebord que la piqûre produit à l'envers du papier.

Les *feuilles glanduleuses*, ou chargées de petites glandes, sont assez rares : cependant il est bon que vous puissiez imiter ces globules que portent naturellement quelques feuilles, tandis que le plus grand nombre n'en porte qu'accidentellement ; telles sont les feuilles du chêne, du hêtre, de l'ormeau, etc., sur lesquelles on remarque des glandes blanchâtres, quelquefois tachées de rouge, de rose ou de vert : il ne faut dédaigner aucun des accessoires naturels d'une plante, c'est le moyen de faire illusion. Pour imiter ceux-ci, vous commencerez par découper, gaufrer la feuille comme à l'ordinaire ; vous prendrez ensuite un petit morceau de gaze d'Italie blanche, vous en coifferez le bout du petit doigt, ou plutôt une petite boule, en tenant sa tige renversée ; vous plisserez ce morceau autour de l'extrémité de la tige, en le serrant avec les doigts ; vous appuierez ensuite la boule, ainsi revêtue, sur une pelotte, et vous boulerez fortement : il serait bon que la boule eût été un peu chauffée ; vous couperez ensuite l'excédant de la gaze qui pourra se trouver au-delà de la première ligne des plissements ; vous les renouvellerez en serrant de nouveau, à la naissance de la tige du mandrin, la gaze entre le pouce et l'index gauche : lorsqu'elle gonflera autant qu'il est nécessaire, vous la prendrez entre les branches de la pince, vous l'appliquerez légèrement, et seulement par les bords, sur le pot de colle, puis, immédiatement après, vous l'enleverez et la poserez sur la feuille, à l'endroit. Il faut pour cela que la feuille soit placée horizontalement sur la plaque de liége, ou même sur la table, couverte en cet endroit de papier blanc. Quand la petite glande sera sèche, vous l'affaisserez légèrement avec l'un des bords de la tête de la pince, et, pour cela, vous examinerez le modèle, et vous imiterez exactement les petits affaissements qu'il présente ; enfin, avec

un pinceau délié, vous mettrez la tache colorée : le carmin liquide ou le verdi vous servira à cet effet.

Les *feuilles épaisses* ou *grosses* des crassulacées recevront, comme je l'ai dit pour les tiges de cette famille, une ou plusieurs couches de colle de farine colorée convenablement, et seront vernissées ensuite s'il y a lieu.

Les *feuilles gladiées*. Ces feuilles, que l'on observe chez plusieurs iris, sont épaisses dans leur partie moyenne, minces et tranchantes des deux côtés. Vous n'avez rien de mieux à faire que de préparer votre feuille comme à l'ordinaire : vous aurez ensuite un découpoir représentant cette feuille, moins la partie mince de ses bords ; il vous servira à découper une feuille ainsi restreinte, que vous gaufrerez comme la première. Cela fait, vous l'enduirez à l'envers d'un peu de colle verte, ou plutôt d'eau gommée teinte en vert, et vous l'appliquerez sur le milieu et sur l'endroit de la première. Je vous conseille encore une précaution : avant d'appliquer la petite feuille, avant même de la gommer, il est bon d'en racler les bords avec un grattoir, afin que ces bords, amincis graduellement, fassent mieux corps avec ceux de la grande feuille. Vous terminerez par appliquer le pouce, ou mieux un petit tampon de mousseline, sur les bords de la petite feuille collée, vous abstenant de tamponner le milieu, afin qu'il gonfle un peu plus que les côtes, et présente ainsi un peu plus d'épaisseur. Il vaut souvent mieux ne gaufrer les deux feuilles qu'après les avoir réunies et laissées sécher : de cette manière on ne fait qu'un seul gaufrage, et surtout les nervures ne sont point interrompues ; de plus elles servent à cacher le point de jonction des feuilles. Quand le feuillage est strié, il faut s'arranger de manière à faire une strie sur la ligne de jonction.

Les *feuilles serrées* ou *dentées en scie*. Ce caractère que l'on remarque chez le pêcher, l'amandier, s'imite très facilement, quoique un peu minutieusement. Comme les bords des feuilles sont garnis de petites dents aiguës tournées vers le sommet, quand la feuille est toute préparée, on les prend une à une avec la pince, et on les relève ou les tourne connablement.

Les *feuilles à bords roulés*, comme le romarin. On prend, avec la pince, les bords l'un après l'autre, et on les roule en les repliant autour de la pince, qu'il faut légèrement

chauffer. Les *feuilles roulées en dehors* ou *en dedans*, les *feuilles en gaîne*, s'imitent de la même manière : on peut aussi les bouler légèrement.

Feuilles brillantes. Elles ne doivent pas leur éclat au vernis de leur surface, mais au duvet doux et soyeux qui les recouvre; ainsi les feuilles du caïnitier brillent d'une couleur d'or, et l'éclat de celles du protéa l'a fait nommer arbre d'argent. Voici le moyen d'imiter ce rare et beau feuillage : vous faites votre feuille à l'ordinaire, vous l'enduisez ensuite d'eau gommée; vous préparez une poussière de brins de soie vert-jaune, et vous en saupoudrez la feuille ; vous laissez sécher. De ce temps-là vous préparez une poudre d'or impalpable (*Voy.* au chap. III de la partie IIIe, *Fleurs en or et en argent*), et vous en étendez une très légère couche sur une carte ; vous trempez ensuite dans l'eau gommée une éponge un peu plus large que votre feuille, et vous appliquez dessus celle-ci du côté du duvet, vous la retirez de suite et l'appliquez sur la poudre d'or de la même façon : chaque poil du duvet prend une parcelle dorée. Pour imiter le feuillage du protéa, vous substituez à la poudre d'or de la poudre d'argent.

Feuilles brisées. Les feuilles étroites et allongées, comme celles du bluet et beaucoup d'autres, sont quelquefois cassées par le milieu, à la moitié ou au tiers de la longueur ; ce dernier cas étant le plus gracieux, c'est celui qu'il vous faudra rendre ; la chose est très facile. Votre feuille découpée et préparée comme d'habitude, vous diminuez, avec des ciseaux, sa largeur, au point où vous voulez figurer la cassure ; la largeur enlevée autant à droite qu'à gauche, vous tordez la feuille à ce point, en la pinçant fortement, et vous disposez verticalement la partie cassée, tandis que l'autre partie conserve une position horizontale. Vous faites en sorte qu'elle retombe agréablement.

Les autres caractères à imiter dans le feuillage ne sont point assez spéciaux pour nous occuper ici. Lorsque je donnerai la description détaillée d'un assez grand nombre de plantes, je parlerai de ces diverses feuilles, telles que celles appelées *sessiles* (sans queue), *connées*, traversées au milieu par la tige, comme le chèvrefeuille, ou portées en-dessous par la tige, comme la capucine, etc. Maintenant nous allons entretenir nos lectrices, soit dames-amateurs, soit fleuristes

de profession, des moyens employés pour attacher le feuillage.

Première manière d'enfiler les feuilles. Le soin que l'on prend d'attacher solidement et délicatement ces parties, met une extrême différence dans la qualité des fleurs ou *bottes*, qui se ressemblent du reste sous tout autre rapport. La méthode la plus commune consiste à enfiler *simplement* les feuilles avec du laiton ordinaire ou du fil de fer, l'un et l'autre très fins : on ne traite ainsi que les fleurs communes. Avec quelques modifications, on enfile à peu près de même le feuillage plus soigné ; aussi j'engage mes lectrices à suivre avec attention les détails suivants :

Vous posez sur un plomb porte-bobine, une bobine garnie de fil de fer bien fin dont vous déroulez une certaine longueur : l'extrémité de ce fil s'enfile dans une aiguille ordinaire. Cela fait, vous prenez une coupe de feuilles (supposons que ce soit de chêne), vous les tenez dans la main gauche, de manière à ce que l'endroit soit tourné vers vous ; la main droite tient l'aiguille, qui perce les feuilles environ au tiers de leur hauteur, toujours au-dessus de l'extrémité inférieure, au milieu de la largeur, et par devant. A mesure que l'on perce les feuilles, on les fait glisser sur le fil de fer. Lorsque la quantité que l'on doit attacher est ainsi enfilée, on ôte l'aiguille, et l'on place le plomb bien exactement devant soi. L'endroit du feuillage regarde alors le plomb, et l'envers est tourné vers vous. Ces feuilles tiennent ainsi entre deux bouts de fil de fer : le *premier bout*, qui a servi à les enfiler, le *second bout*, qui est la suite de ce fil et tient au plomb. La dernière feuille enfilée étant maintenant la première devant vous, vous commencez par elle votre opération ; vous repliez le premier bout sur l'envers de cette feuille, le second bout sur l'endroit ; vous les réunissez à son extrémité ; vous avez soin de les bien tendre, afin qu'ils soient exactement de la longueur de la portion embrassée de la feuille ; trop longs, ils ne la soutiendraient pas ; trop courts, ils la feraient désagréablement plisser. Les deux bouts, réunis et tortillés ensemble à l'extrémité de la feuille, forment la queue ou pétiole, que l'on fait plus ou moins longue, suivant l'espèce du feuillage. Je vous ferai observer que le second bout se tortille sur le premier, et aussi sur la queue en étoffe de la feuille, lorsque celle-

ci en porte une. Ce second bout doit encore rester plus long que l'autre, qu'il dépasse toujours quand tous les deux sont coupés; au reste, l'un et l'autre doivent dépasser la longueur ordinaire de la queue, afin que l'on puisse coucher un peu leur extrémité sur la tige principale, lorsqu'on s'occupera de monter les branches à la fleur. Réunir les deux bouts à l'extrémité de la feuille enfilée s'appelle *fermer la feuille*.

Comme on tient toujours le premier bout plus court que l'autre, on coupe seulement celui-ci avec des ciseaux. La feuille ainsi enfilée et détachée, on la dépose dans un petit carton qui recevra toutes autres. Si elle est un peu grande, on tourne en crochet l'extrémité du fil de fer, et on suspend la feuille au porte-fleurs; en même temps on recule les autres feuilles vers le plomb, afin qu'elles ne se désenfilent pas. On continue ensuite de la même manière jusqu'à ce qu'il n'en reste plus à enfiler.

La nécessité d'avoir une aiguille dont la tête soit assez ouverte pour enfiler le trait, fait souvent que la pointe en est trop grosse, et que, par conséquent, les trous percés dans les feuilles sont trop ouverts: cette ouverture est doublement désagréable, car elle nuit à l'imitation et à la solidité; aussi, plusieurs fleuristes remplacent l'aiguille par une épingle: voici comment: elles placent à leur droite le plomb garni de sa bobine, ainsi que je l'ai dit; elles prennent ensuite une ou plusieurs coupes de feuilles, et les percent par-devant avec une épingle fine, mais forte, et un peu alongée: une épingle de dentelle de moyenne grosseur leur conviendrait parfaitement. Elles retirent l'épingle, puis prenant le bout du fil de fer ou trait, le font passer par le trou que l'épingle a fait à chaque feuille. Tout le feuillage glisse vers le plomb, puis on termine comme je viens de l'expliquer précédemment.

Le trait a deux inconvénients qui doivent en restreindre beaucoup l'usage: il rouille le feuillage assez souvent, et sa couleur tranche désagréablement sur le vert. Ce dernier lui est commun avec le laiton ordinaire: vous n'emploierez donc ni l'un ni l'autre pour le feuillage soigné. Le laiton couvert ou cannetillé, d'une nuance assortie à celle de la feuille, doit être préféré dans le plus grand nombre des fleurs. On enfile avec ce dernier laiton à la façon ordinaire;

cependant le moyen suivant me semble offrir bien plus d'avantage.

Deuxième manière d'enfiler le feuillage. En faisant remarquer le désagrément de la méthode précédente, j'ai mis le lecteur à même d'apprécier le mérite de celle-ci. Le trait ou laiton qui enfile la feuille ne peut la maintenir longtemps, parce que rien ne le retient, et que l'unique trou par lequel il passe ne saurait offrir un point d'appui. Au bout de peu d'usage, souvent après quelques mouvements, la feuille vacille entre les deux bouts de laiton qui l'embrassent; elle tourne plus ou moins, et il n'est pas rare qu'elle porte sur la tige par le côté, au niveau du trou, de telle sorte que le point de la queue relève en l'air. Cet inconvénient n'a jamais lieu lorsque la feuille est percée de deux trous, et le laiton disposé en conséquence.

Le plomb garni de sa bobine est posé sur la table, les feuilles sont toutes préparées, en un mot, les préliminaires sont exactement les mêmes, mais on ne peut percer plusieurs feuilles à la fois; il faut les prendre une à une, les plier en deux, à l'envers, par la moitié, dans leur longueur, puis les percer au tiers de la hauteur, soit avec l'épingle, soit avec l'aiguille enfilée. En enfonçant l'aiguille à droite de la feuille à l'envers, un peu au-dessous du repli, et la faisant sortir à gauche, on a deux trous séparés par le repli : ces trous ne doivent pas être rapprochés de manière à risquer de se confondre, mais aussi ils ne doivent pas être trop éloignés. Dans le premier cas, le laiton tomberait faute d'appui; dans le second, la feuille ne pourrait plus convenablement s'étaler, et demeurerait pliée.

Si l'on s'est servi de l'aiguille, les feuilles se seront trouvées enfilées à mesure qu'elles ont été percées : si l'on a préféré l'épingle, on les enfile plus tard, ainsi qu'il a été dit. Ces feuilles glissent sur le laiton et vers le plomb. Il faut maintenant les attacher. Les deux bouts du laiton demeurent à l'envers de la feuille, séparés seulement par son repli. A l'extrémité de celle-ci, on met une pointe de colle, et on appuie dessus, avec le pouce, les deux laitons que l'on a tortillés pour former le pétiole. Quand la feuille est pourvue au découpage d'une queue, ce pétiole se colle derrière elle. Outre la solidité, ce moyen a le grand avantage de ne pas laisser paraître le laiton à l'endroit, en sorte que,

9

de ce côté, la feuille n'a pas l'air plus attachée qu'une feuille naturelle.

Lorsque les feuilles sont de grande dimension, pour les attacher solidement, il est bon de mettre trois laitons, un sur la nervure du milieu comme à l'ordinaire, et un autre de chaque côté. Cette précaution regarde le feuillage de la vigne, de l'hortensia.

Les très petites baguettes couvertes de papier, de gaze, de taffetas, ou passées en soie, servent aussi à enfiler les feuilles, mais plus rarement que le laiton.

Troisième manière d'attacher les feuilles. Quand la queue est faite d'étoffe et tout d'une pièce avec la feuille; lorsque encore la feuille est pourvue d'une foliole ou pousse à sa base, comme le feuillage de l'oranger, on se dispense non seulement d'enfiler ces feuilles, mais encore de leur mettre une queue étrangère. Pour l'oranger, dont le feuillage surtout peu développé tient immédiatement sur la tige, on plie en deux la petite queue, on met une pointe de colle dans le repli, puis on la serre bien sur la tige avec une spirale de soie.

Si l'on veut attacher ainsi, sans qu'il y paraisse, une feuille d'une certaine grandeur, et portant une queue assez alongée, comme celles de la pervenche, un peu plus de précaution est nécessaire; il faut cotonner légèrement un sept de la longueur et de la grosseur convenables, puis le lier avec de la soie après la queue d'étoffe. Lorsqu'on l'a fixé ainsi en le serrant fortement, surtout vers le haut, on le passe en taffetas ou en papier.

Quatrième manière d'attacher les feuilles. Cette quatrième méthode est beaucoup plus usitée que la précédente, et cela pour plusieurs raisons; elle convient mieux aux feuilles longues : elle est souvent indispensable au feuillage dont la nervure est saillante; enfin elle va beaucoup plus vite, et présente beaucoup de solidité; mais pour remplir cette dernière condition, il faut que l'on opère avec soin, surtout lorsque la baguette est de la longueur de la feuille, car autrement elle se décolle par l'usage. Cette méthode reçoit deux divisions.

La première veut que la baguette, ou le laiton qui sert de support à la feuille, ne s'étende qu'au tiers de sa hauteur environ; la seconde, au contraire, demande que ce

support continue jusqu'à l'extrémité du feuillage, comme dans l'œillet de poète, ou s'arrête un peu avant, comme dans les feuilles alongées, l'oreille d'ours, le muguet, etc. La manière de poser ce support est la même dans les deux cas; tous deux veulent qu'il soit assorti à la couleur de la nervure qu'il soutient, et qu'il imite quelquefois; tous deux veulent aussi qu'il participe à la nature de la feuille, c'est-à-dire qu'il soit verni si elle est luisante, cotonneux si elle est tomenteuse, etc. Il est quelquefois nécessaire de le rougir légèrement; mais tous ces soins concernent spécialement le support de la seconde espèce.

Le support de la première, ou seulement long du tiers de la feuille, se fait ordinairement en laiton couvert, dans les trois nuances de vert. Ce laiton se choisit plus ou moins gros suivant l'étendue de la feuille : il convient parfaitement au feuillage composé, comme les feuilles de rose; surtout lorsqu'il est très développé. Beaucoup de fleuristes, au lieu d'enfiler leurs feuilles, comme l'indiquent le premier et le second procédé décrits au commencement de cet article, appliquent un laiton couvert, très fin, sur les petits feuillages : la peine n'est pas plus grande, comme on va s'en convaincre, et l'ouvrage paraît plus soigné.

On commence par mettre sur un plomb une bobine garnie de cannetille de la grosseur et de la nuance choisies; on en déroule un peu, puis on en place le bout sur le tiers de la hauteur de la feuille; on mesure avec le laiton, et ce tiers est la longueur de la queue, que l'on fait 6 à 9 millimètres trop longue, afin que cet excédant serve à monter le feuillage sur la tige. Cette première mesure obtenue sert à couper tous les autres supports; on en fait ainsi de petits paquets que l'on met dans une petite boîte, ou carte repliée par les bords. Il s'agit maintenant de coller ces supports sur les feuilles; vous allez voir combien l'opération est facile : l'ouvrière, assise devant la table, a les feuilles à sa gauche et les supports à sa droite, en face un petit pot de pâte à coller, blanche ordinairement, mais mieux encore verte; la fleuriste prend un des supports, et l'applique délicatement, dans un tiers de sa longueur, sur le bord du pot, bord qui doit être recouvert de pâte; elle saisit ensuite, avec la pince, une des feuilles, la pose à plat sur la table, puis applique dessus la partie encollée du support :

il lui suffit, pour réunir l'une à l'autre, de presser un peu le laiton avec le pouce. Si la feuille doit recevoir le support à l'envers (ce qui est le plus ordinaire), c'est l'endroit qui touche la table, et réciproquement si le support doit être à l'endroit.

On laisse sécher la feuille sur place, ce qui a lieu en peu d'instants. Si l'on a mis un peu trop de pâte, et qu'elle déborde sur la feuille, lorsqu'on presse le laiton, il faut enlever cet excédant avec la pointe de la brucelle, car il tacherait désagréablement la feuille. Cette précaution est surtout nécessaire lorsqu'on opère à l'endroit.

Pour aller plus vite, il convient d'étaler d'abord sur la table, ou sur la plaque de liége, une coupe de feuilles; on encolle ensuite les supports en pareil nombre. Pour cela on les tient d'abord dans la main gauche, ou on les prend à mesure pour les encoller. A mesure aussi qu'ils sont encollés on les pose sur les feuilles, mais on ne les presse avec le pouce que lorsqu'ils sont tous posés. On recommence la même opération à côté de ces feuilles, ou sur une autre plaque de liége : tandis que l'on prépare la seconde coupe, la première a le temps de sécher; alors on prend par la tige les feuilles attachées, et on les met dans un carton.

La manière de poser les supports sur les longues feuilles, diffère peu de la précédente. Souvent elle est presque la même, lorsqu'il s'agit de feuilles alongées, étroites, très découpées, comme la fougère, quelques bruyères, les capillaires, l'inquiantus, etc., car ce feuillage délicat exige l'emploi du laiton recouvert très fin. Mais dans le plus grand nombre de fleurs, on commence par préparer de fines baguettes, passées soit en papier, en taffetas, en gaze, verts, de la nuance désirée. Pour cela, on divise du fil de fer en morceaux de la longueur nécessaire, et en nombre égal aux feuilles à attacher. Les baguettes préparées, on les encolle, et on les pose comme je l'ai expliqué. Elles se mettent toujours sur la nervure principale, soit au-dessous, soit au-dessus de la feuille. Quand le support ne doit pas aller jusqu'à l'extrémité de la feuille, on taille les baguettes en conséquence, puis on les applique en commençant par le haut, et par approximation. Mesurer ce qui doit rester entre l'extrémité du feuillage et le support ferait perdre beaucoup de temps et fanerait la feuille : les dentelures, les

nervures aident l'œil. Il en est de même quand on place les supports au tiers de la hauteur du feuillage.

Cinquième manière d'attacher les feuilles. C'est un mélange des moyens précédents, ou plutôt le perfectionnement de l'enfilage des feuilles. On perce les feuilles d'après la seconde méthode, c'est-à-dire à deux trous ; on les enfile d'un fil de fer, ou de laiton nu, très fin, on tord ce fil en corde, puis on le passe en papier, en batiste, en taffetas, suivant la grosseur de la queue ; on termine par mettre à la base de la feuille une pointe de colle pour maintenir la queue. On peut aussi percer seulement la feuille d'un trou ; alors on introduit dans ce trou le fil de fer verticalement, et non horizontalement, comme on l'a fait jusqu'ici. Au lieu de passer le fil de fer en papier, on le recouvre aussi d'une petite bandelette de papier, de batiste ou autre étoffe assortie au feuillage. Cette bandelette se passe sur le bord du pot de colle, et s'applique délicatement sur le fil métallique qu'elle doit recouvrir.

Sixième manière. J'ai dit que les supports de la quatrième méthode se détachent par l'usage, surtout lorsqu'ils s'étendent tout le long de la feuille : voici le moyen d'y remédier et d'attacher très agréablement celle-ci. On commence par diviser en morceaux de longueur convenable, du fil de fer de grosseur assortie à l'étendue de la feuille ; on coupe ces morceaux un peu trop longs, comme de coutume ; cela fait, on taille, en nombre égal, de petites bandelettes de papier, ou d'étoffe semblable à la feuille, et aussi longues qu'il le faut, d'abord pour recouvrir à plat le support, ensuite pour être passées en spirale autour du petit pétiole, s'il y a lieu. On pose sur la table les feuilles, à l'envers ou à l'endroit, selon le cas ; on roule les morceaux de fil métallique, un à un, sur le bord du pot à colle, afin de les bien encoller partout : on les applique ensuite sur la feuille. Une trace de colle se montre sur la feuille des deux côtés du support, qui lui-même présente une surface collée. C'est sur cette surface et cette double trace que l'on pose une des petites bandelettes. En la pressant bien dans toute sa largeur et sa longueur avec le pouce, on la colle parfaitement : cependant quand le papier, ou l'étoffe qui la compose, est très fort, il n'est pas mauvais de l'appliquer auparavant un peu sur le bord du pot à colle.

Septième manière. Je l'ai vu employer avec beaucoup de succès par une très habile fleuriste. Lorsque le feuillage est de grande dimension, qu'il présente des replis formant de profondes ou de petites cavités, on doit l'attacher selon cette méthode, parce que ces cavités contribuent à lui donner de la fermeté. Manquent-elles, on le doit encore, pourvu que l'étoffe ou le papier qui compose le feuillage présente une certaine roideur. Voici quel est ce moyen : on prépare des languettes un peu plus longues que le tiers de hauteur de la feuille. En beaucoup de cas, ces languettes, terminées en pointe, ont la forme d'une petite feuille de bluet, ou toute autre feuille étroite et longue. Si l'on a une assez grande quantité de languettes à faire, il est bon de les découper à l'emporte-pièce, sinon on se sert de ciseaux. On donne à ces languettes la gaufrure convenable : c'est ordinairement une suite de stries assez rapprochées, et la pointe de ciseaux fins fortement appuyée, et près à près, sur la languette, suffit quelquefois pour la strier exactement, autrement on met les languettes au gaufroir (souvent on ne les gaufre pas, comme pour le *chrysanthemum*). Cela fait, on trempe un petit pinceau dans la colle verte, très tenace : on en enduit la feuille à l'envers, à sa base, et jusqu'au point que doit recouvrir la languette : on enduit celle-ci également à l'envers, puis on l'applique sur la feuille. On laisse sécher, et lorsqu'on monte le feuillage, il se maintient parfaitement, sans qu'on puisse apercevoir son attache. Les feuilles que l'on dispose ainsi, sont sessiles ou sans queue ; on met quelquefois un petit laiton sous la languette.

Les feuilles composées naissantes de rose, qui présentent sur une tige d'étoffe ou de papier trois ou cinq petites feuilles, découpées et gaufrées toutes ensemble, s'attachent de cette façon, c'est-à-dire que l'on double la tige d'une bandelette pareille que l'on enduit de colle à l'endroit. Ces petites feuilles sont trop faibles pour pouvoir recevoir une pétiole : la force que l'on donne à la tige commune en la doublant suffit pour les maintenir ; ce procédé est fort bon pour toutes les feuilles composées naissantes.

Folioles ou *pousses*. Le premier terme est emprunté à la botanique, le second au langage des ateliers. Ces pousses sont de très petites feuilles naissantes, et par conséquent

d'un vert naissant, souvent roulées, presque toujours demi-fermées. On les voit quelquefois rosées en totalité, ou seulement sur les bords : la batiste est ce qui convient spécialement pour les faire, quoiqu'on emploie avantageusement le papier et le taffetas légers. On ne leur met jamais de support : leur gaufrure, quelques tours de soie floche donnés en montant la tige qui les porte, une pointe de colle au besoin, est tout ce qu'il faut pour les maintenir. Je ne puis donner de règles précises à leur égard : il faudra les examiner soigneusement sur la plante, et les imiter du mieux possible. Il en est de même pour les bractées, et toutes autres folioles qui se trouvent à la base des feuilles, du calice, ou à diverses parties de la tige.

Manière d'attacher trois par trois les petites feuilles sessiles. La bruyère du Cap va nous servir d'exemple : sur chaque branche de la longueur du petit doigt, il y a souvent vingt-quatre à trente feuilles, à peu près semblables aux feuilles du thym. On sent que, si l'on découpait, vernissait, striait et montait ces feuilles une à une, non seulement on n'en finirait pas, mais qu'on aurait bien de la peine à pouvoir les tenir : heureusement l'on procède de toute autre manière. Le même emporte-pièce en découpe trois à la fois, dans une feuille de papier vernissé. Elles sont réunies ensemble. Ces feuilles découpées en étoile sont étalées sur une pelote ou une plaque de liège ; elles présentent leur envers à l'ouvrière ; celle-ci, au moyen d'un petit poinçon, ou d'une grosse épingle, sillonne chacune d'elles, au milieu, dans sa longueur, puis perce d'un trou l'intervalle qui se trouve au milieu des trois feuilles, *fig.* 35. Ainsi préparé, ce feuillage se rassemble dans un petit carton jusqu'au moment de l'*enfiler* sur la tige : remarquez que je dis enfiler et non monter. En effet, lorsque la fleur est faite, et la tige passée en papier, on renverse la première, de manière à ce qu'elle regarde la table ; on la tient verticalement de la main gauche. En même temps, on prend de la main droite, avec la pince, une des triples feuilles par le bout, on entre la tige dans le trou du milieu, de manière à ce que l'endroit des feuilles regarde la fleur, et par conséquent soit tourné par en bas. On fait couler la triple feuille jusqu'au point convenable ; cela achevé, on met une pointe de colle verte au point où sont réunis la tige et le

trou, en prenant soin de poser cette pointe de colle au-dessus de la feuille, c'est-à-dire à l'endroit. On continue de la même façon à garnir toute la tige. *

D'autres feuilles plus étroites encore, puisqu'elles sont composées par quatre à cinq fils de batiste fine, telles que celles de bruyère cendrée, d'œillet de mai, se découpent à l'emporte-pièce, dans de la batiste vert clair convenablement gommée. Ces petites feuilles présentent de cinq en cinq un vide qui pourrait en contenir quatre : on verra bientôt pourquoi est ménagé cet intervalle. Découpées, elles présentent la forme indiquée par la *fig.* 34. L'ouvrière prend une des petites bandes ainsi préparées, l'applique sur la pelote ou le liége, en la fixant par les deux bouts avec une épingle, la bande lui présente son envers : avec la pointe d'une aiguille, d'une épingle, ou d'un poinçon bien fin, elle sillonne ou raie chaque petite feuille, de telle sorte qu'à l'endroit elles paraissent roulées comme une espèce de cordon, et qu'on n'aperçoive point leurs bords. Cette manœuvre achevée, la fleuriste retourne la bandelette à l'endroit, et la rougit légèrement avec une petite éponge trempée de carmin liquide. Il ne s'agit plus que d'attacher ou de monter le feuillage.

Passer en feuillage. Pour cela, vous commencez par faire une baguette en papier vert-jaune, ensuite vous prenez cette baguette de la main gauche, et la bandelette de feuillage de la droite, puis vous tournez celle-ci en spirale autour de la première, comme si vous passiez en papier, ce qui, par parenthèse, se nomme en quelques ateliers, avec beaucoup de raison, *passer en feuillage.* L'espace qui se trouve entre les feuilles embrasse alternativement la tige en se roulant autour d'elle ; ce mouvement rapproche les feuilles qui, à leur tour, sont écartées convenablement par les tours de spirale dans l'endroit où elles étaient extrêmement serrées. On a soin, en commençant la spirale, de garnir l'extrémité de la tige de plusieurs petites feuilles ; on y parvient aisément en repliant un peu le bout de la bandelette feuillée.

La nuance rouge qu'a reçue préalablement cette bande-

* Toutes les petites étoiles ou petits feuillages réunis, et dont le centre est percé, s'enfilent de même. Voyez, plus bas, la manière de faire le noisetier en or.

lette colore agréablement la spirale ; aussi ce moyen suffit-il pour imiter toutes les teintes foncées que l'on peut mettre sur la couleur verte, mais il est insuffisant quand la nuance est claire. Ainsi quelques jolies bruyères à fleurs rosées très pâles, qui ont la tige d'un gris douteux, à peine rosé, demandent un autre procédé. Voici celui dont on fait usage.

Deuxième moyen de passer en feuillage. On commence par préparer, pour les petites tiges, des morceaux de fil de fer légèrement cotonnés, et, pour la tige principale, un fil plus gros et cotonné deux ou trois fois : on découpe ensuite à l'emporte-pièce des bandelettes feuillées comme les précédentes ; mais comme on doit passer en papier après avoir passé en feuillage, et que les tours de la bandelette feuillée seront très écartés, on laisse peu d'espace entre les feuilles. Il semble seulement que toutes les cinq feuilles on en ait enlevé une. Sans autre préparation, on prend la bandelette feuillée et on la tourne, sur le trait cotonné, en spirale très éloignée, de telle sorte que la tige présente au moins autant de parties cotonneuses que d'endroits recouverts. Cela fait, on passe en papier gris pâle et rosé, en disposant agréablement les feuilles à chaque tour que l'on donne ; on a soin de les coucher imperceptiblement et de les relever toutes du côté des fleurs, direction exigée dans cette espèce de bruyère. Il faut éviter de replier les feuilles sous le papier, de les froisser, ou de les entasser ; mais les arranger de manière à ce qu'elles garnissent également la branche, quoiqu'elles soient très nombreuses à son extrémité : cette opération fait paraître le feuillage un peu plus court.

Maintenant que mes lectrices connaissent les règles adoptées pour les divers feuillages, il leur suffira d'examiner une feuille quelconque, soit naturelle, soit artificielle, pour être en état de l'imiter. Les touffes d'herbe ou de gazon qu'emploient parfois les modistes se font par les mêmes procédés.

CHAPITRE IV.

DE LA MANIÈRE DE FAIRE LES ÉTAMINES ET LES PISTILS.

Chaque art doit avoir son langage ; aussi, malgré la convenance et l'habitude, je n'emploie dans ce Manuel les termes botaniques qu'à défaut d'expressions reçues chez les fleuristes. Mais je renonce à cette préférence, relativement aux parties délicates qui vont nous occuper maintenant : quelques mots en expliqueront le motif. Les noms employés par la science sont précis, suffisants, faciles, et, par cela même, usités généralement ; ceux de l'art varient d'atelier en atelier ; plusieurs organes essentiels n'en ont aucun, et par conséquent il faut sans cesse recourir à des circonlocutions obscures et fastidieuses. Ces noms ne peuvent donc être qu'un accessoire, tandis que les dénominations des botanistes doivent être la principale manière de s'exprimer.

Afin de prévenir toute ambiguité, je vais brièvement expliquer les deux langues.

Les filets les plus longs qui s'élèvent au centre des fleurs, et portent sur la semence, se nomment *style* en botanique ; la sommité qui termine le style varie de forme, de couleur, mais dans tous les cas, cette partie reçoit le nom de *stigmates* : l'un et l'autre forment le *pistil*, ou organe femelle. Un, deux ou trois filets au plus composent ce pistil. Il n'en est pas de même des *filets* plus courts qui l'entourent et qui sont appelés *étamines* : ils sont souvent si nombreux, qu'on ne les compte plus ; c'est le cas de la rose et d'une multitude de fleurs. Les globules qui terminent les étamines ou organes mâles, se nomment *anthères*. Les petites excroissances ou folioles particulières qui se trouvent à la base intérieure des pétales, comme dans le narcisse, les jonquilles, la pervenche, sont appelées *nectaires*.

Voici maintenant les termes d'ateliers. Le pistil s'appelle *ballaye* : on donne aussi ce nom aux courtes aigrettes formant le centre des fleurs composées. Les étamines conservent la même dénomination, mais les anthères s'appellent

graines, et l'action de les imiter est dite *grainer*. Quand aux nectaires, ils se nomment *godets*. On ne les imite que dans le cas où ils sont développés et fort apparents. La réunion de ces organes, ou la fleur dépourvue de sa corolle, est encore nommée par les fleuristes *cœur de fleur*.

Étamines à filets non apparents. La première division que nous allons établir entre les étamines, sera de les partager en *apparentes* et *non apparentes*. Dans le dernier cas, on se dispense de les imiter, comme dans la jacinthe simple. Si l'anthère s'aperçoit seulement un peu, ainsi que dans le lilas, on agit de la manière suivante. Avant de coller ensemble les deux bords latéraux de la corolle, de manière à en former un tube, on met à l'orifice de ce tube, et par conséquent au bas des découpures de la corolle, une petite gouttelette d'eau gommée, ou une pointe de colle (la première au moyen d'un pinceau très fin, la seconde avec la pince), on applique ensuite cette partie encollée sur une poudre ou semoule convenablement colorée. Quelques grains de cette poussière s'y attacheront, et représenteront les anthères. On fait encore ces étamines plus simplement (voyez *Lilas*). Pour une multitude de petites fleurs, dites *à étoiles*, comme le *pensez-à-moi*, le mouron rouge et blanc, dont les étamines sessiles, ou pourvues d'un filet caché, ne laissent voir au centre de la fleur qu'un point coloré, on s'y prend ainsi. On coupe un petit morceau de trait extrêmement fin, ou de gros fil, pour former la tige de la petite fleur : souvent, en ce dernier cas, on met le fil double. On trempe ensuite dans l'eau gommeuse l'extrémité de cette tige, puis on l'applique et on la roule sur de la semoule colorée, suivant la grosseur que les anthères doivent avoir. Presque toujours on commence par éplucher un peu, avec la pointe d'une épingle, l'extrémité du fil, de manière à en faire une toute petite aigrette. On laisse sécher sur une feuille de papier ou une petite boîte, car ces tiges sont trop petites pour les suspendre au porte-fleurs. Il faut cependant mieux les planter dans la sébile à sable. On enfile ensuite la corolle au-dessous.

Étamines moulées. Les fleurons des fleurs composées, telles que la pâquerette et autres marguerites, la scabieuse, paraissent aux fleuristes des étamines à filets peu ou point apparents : c'est une erreur ; mais comme elle ne peut leur

être préjudiciable, et qu'il serait long, inutile de la rectifier, nous dirons donc comme eux les étamines, le cœur de ces fleurs. L'imitation de ces prétendues étamines est facile, mais généralement elle diffère un peu des moyens ordinaires d'*étaminer*. Prenons la pâquerette pour exemple. Le centre de cette fleur est d'un beau jaune, et les fleurons qui la composent présentent à tout autre qu'aux botanistes une suite de petites élévations arrondies régulièrement. Voici comment on rend cette disposition : on découpe une petite rondelle de batiste de la grandeur de la fleur, on la perce au milieu avec un poinçon, si le découpoir ne l'a fait ; on passe le sommet de la tige dans ce trou, puis on le colle solidement ; on prépare ensuite avec de l'ocre en poudre un peu de farine de froment et d'eau gommée, une pâte analogue à la pâte verte ; il faut avoir soin de lui donner une consistance un peu ferme ; ensuite avec la lame d'un couteau, on en lève une tranche, et sur place on y applique un petit moule de plomb plat et circulaire, percé comme un dé à coudre, mais en relief ; c'est en quelque sorte un cachet. Cela fait, on humecte d'un peu d'eau gommée le dessous de ce cœur ainsi préparé, et l'on applique solidement sur la rondelle de batiste portée par la tige : au-dessous se collera le calice, et autour de ce cœur seront placés les pétales. Pour abréger, on peut commencer par mettre le calice à la place de la rondelle, mais alors on a beaucoup de peine à coller proprement la corolle.

Les cœurs de fleurs analogues s'imitent souvent avec plus de facilité. Voici comment : vous faites une petite boule de coton que vous aplatissez comme le modèle ; vous enfoncez au milieu et par-dessous (sans le rendre sensible) le trait qui formera la tige ; vous la cotonnez après cela ; vous prenez ensuite l'extrémité de ce trait cotonné, et renversant la boule plate, vous la trempez dans l'empois, la colle, ou mieux encore dans une eau gommée. Si le cœur de la fleur présente une nuance particulière, autre que celle des fleurons, vous colerez convenablement l'eau gommeuse, mais ce cas n'arrive presque jamais, les fleurons étant toujours trop rapprochés pour laisser apercevoir le réceptacle qui les soutient. Le cœur bien gommé, vous le saupoudrez d'une poudre ou semoule assortie ; vous le laissez ensuite sécher.

Plusieurs fleuristes n'emploient les pâtes moulées ou saupoudrées pour cœurs de fleurs qu'aux objets communs ; elles préfèrent avec raison le coton à broder, jaune, gros et demi-tors. Puisque la marguerite des champs nous a déjà servi d'exemple, elle nous en servira encore. Formez avec du coton, réunissant les qualités requises, un petit faisceau de six, huit ou dix brins, suivant la largeur du cœur ; ces brins seront longs au plus de quatre à six lignes : vous les plierez en double, puis vous prendrez un trait bien fin, et vous le plierez aussi en double par le milieu, de manière qu'ils prennent la forme d'une petite pincette : placez le faisceau de coton au point où le trait est courbé, et entre les deux branches qu'il présente ; renversez le faisceau, et tordez entre les doigts les deux branches, qui alors deviendront une petite corde. De cette façon le faisceau de coton se trouvera solidement assujéti dans la petite boucle que forme le trait. Cet assemblage a la figure d'un T, dont les brins de coton forment la partie transversale ; pliez-les en les réunissant dans la direction du trait, coupez-les tous bien également, et vous aurez une espèce d'aigrette ou pinceau appelé *ballaye* : avec la pointe des ciseaux épluchez un peu l'extrémité des brins coupés, afin que l'aigrette soit bien plucheuse ; donnez quelques tours de soie pour en bien réunir les parties, ce qui, du reste, pourra se faire en attachant les pétales. Cette aigrette courte, touffue, imitera le centre de la marguerite bien plus naturellement que la pâte moulée, qui offre toujours une sécheresse désagréable.

Étamines collées. Quand les étamines sont peu nombreuses, écartées, tenant à la corolle, on les colle sur cette partie une à une, comme dans le chèvrefeuille et beaucoup de fleurs monopétales (à corolle d'une seule pièce). Pour les coller, on en roule l'extrémité inférieure sur le bord du pot à pâte, et on applique cette partie encollée à l'endroit désigné. Ce collage convient surtout quand les étamines sont très longues, parce qu'il les soutient mieux dans la direction convenable. On ne pose ces étamines qu'après les avoir *grainées*, c'est-à-dire les avoir pourvues d'anthères en les trempant par le bout dans l'eau gommée, puis en les appliquant ensuite sur une poudre colorée, ainsi que je l'ai expliqué pour les étamines à filets peu apparents : elles se font ordinairement en fil blanc gommé.

Étamines en faisceau. La description du faisceau de coton jaune ou ballaye, propre à faire le cœur d'une marguerite, me dispense de décrire comment se font les étamines en faisceau, puisque l'opération est absolument la même. Il y a seulement quelques observations à faire. 1° L'aigrette de la pâquerette étant très courte, le coton qui la forme ne doit point être empesé ; mais il n'en est pas ainsi pour les étamines ordinaires : tout au contraire, les fils qui les composent, qu'ils soient de coton, fil ou soie, doivent être assez fortement empesés pour demeurer droits, quoiqu'ils soient d'une certaine longueur. 2° Le ballaye seulement éparpillé n'a point été grainé, et l'on graine toujours les étamines en faisceau. 3° Ce n'est point avec les ciseaux, mais avec la tête de la pince que l'on écarte le pinceau que donnent les brins liés, parce qu'on les éparpille seulement, et qu'on ne les épluche jamais.

Ce genre d'étamines est le plus usuel, on l'emploie pour les roses, l'aubépine, les coquelicots, presque toutes les grosses fleurs.

Quelquefois le faisceau cotonneux de la pâquerette ou ballaye se combine avec le faisceau empesé ordinaire. Par exemple, dans la rose blanche, le chrysanthemum, les étamines sortent irrégulièrement d'un cœur cotonneux vert, très pâle. On réunit donc à la fois, en faisceau, des brins de coton courts, nombreux, et des brins de fil beaucoup plus alongés et plus rares. On coupe le tout bien également, suivant sa longueur, avec la pince, on éparpille et dispose les étamines dans le cœur, selon le modèle, puis on s'occupe à grainer. Si les étamines sont à filets courts, il faut user de précaution pour ne mettre ni eau gommée, ni poudre colorée sur le faisceau cotonneux. Au lieu de tremper l'extrémité des filets dans l'eau gommeuse, on peut l'appliquer légèrement sur la pâte à coller, qui ne risque pas de couler. Pour tout faisceau d'étamines, beaucoup de fleuristes enduisent l'extrémité des filets avec un pinceau humecté d'une solution gommée, mais cette manœuvre est un peu plus lente que l'autre. Dans tous les cas, on termine par appliquer de suite l'aigrette renversée sur la poudre convenablement colorée. Lorsqu'il s'agira de l'imitation des étamines particulières, nous indiquerons les diverses substances et les différents objets avec lesquels on peut grainer

Étamines liées. Les petites fleurs en tube alongé, comme le jasmin, la bruyère rosée, et beaucoup d'autres dont les étamines sont longues, peu nombreuses, généralement toutes les fleurs à deux, trois, cinq, six étamines, etc., lorsque celles-ci ne se collent pas, s'accommodent fort bien de la méthode qui va nous occuper. Voici comment vous opérerez : Si les étamines sont en nombre pair, vous couperez tous les morceaux de fil gommé d'une longueur double, afin d'aller plus rapidement : dans le cas contraire, vous ne couperez simple que l'étamine impaire. Vous taillerez ainsi à la fois toutes les étamines de la plante, ensuite vous les réunirez en botte dans votre main, vous les tiendrez par l'une de leurs extrémités et vous les grainerez de l'autre. Vous laisserez sécher la botte en la plaçant dans le goulot d'une fiole ou d'une bouteille, ou dans un petit pot à pommade vide, suivant sa grosseur. Le moment venu d'attacher les étamines, vous prendrez un trait fin, cotonné, vous entourerez son extrémité supérieure du nombre voulu d'étamines, en les retenant bien autour de la tige entre le pouce et l'index gauches ; ensuite vous les fixerez avec deux ou trois tours de soie solidement arrêtée sur la tige un peu plus bas. On lie souvent le pistil en même temps, au milieu des étamines : il doit un peu les dépasser. Lorsque les étamines sont en laine, comme pour le dahlia, on les lie avec trois tours de laiton.

Étamines en rangée. Ces étamines ne se font jamais comme les autres, en brins, mais en étoffe effilée, découpée, ou en papier découpé également. Lorsque le pistil est fort et saillant, comme dans la fleur d'oranger ; lorsqu'il faut imiter dans une très petite fleur une rangée délicate et régulière d'étamines, cette manière de les placer est fort avantageuse.

Si les étamines doivent être d'étoffe effilée, on coupe une petite bandelette de mousseline gommée, un peu grosse; on en tire transversalement les fils, de telle sorte que les fils longitudinaux restent seuls, et présentent de petits filets. S'ils étaient trop rapprochés, on en retrancherait alternativement un. On graine ensuite ; on met sécher en étendant la bandelette sur un petit carton ou un pot, d'un bord à l'autre. Pour aller plus vite et se donner moins de peine, il est inutile de diviser la bandelette en autant de portions

qu'il y a de fleurs à étaminer. On la prépare d'une certaine longueur, et on ne divise qu'après le collage autour de la tige ou du pistil.

Quand la bandelette grainée est suffisamment sèche, vous la laissez en place et vous l'enduisez, par le bord, d'une légère couche de pâte à coller, mise au moyen d'une petite éponge, d'un pinceau ou du doigt. Si vous le trouvez plus commode, vous la transportez sur la table pour faire cette opération; vous la prenez ensuite par le bout, et vous l'appliquez du côté encollé autour du style. Celui-ci bien entouré, vous coupez la bandelette, et vous en rapprochez les bords l'un de l'autre en appuyant dessus avec la pince. Vous disposez après cela les étamines, en les écartant ou les courbant agréablement suivant les indications du modèle. S'il est nécessaire, vous recommencez l'opération en collant une seconde bandelette autour de la première : cela dépend du nombre des étamines.

On peut encore se servir, selon les cas, de mérinos fin non croisé, de couleur convenable, que l'on effile et place de la même façon. Le crêpe lisse, la gaze de coton et toutes les étoffes à tissu lâche et non croisé, peuvent être utiles pour cet objet.

Le papier, blanc pour l'ordinaire, ou légèrement verdi ou jauni, suivant les convenances, se découpe en bandelettes à l'emporte-pièce. Ces bandelettes d'étamines ont absolument la même forme que celles de très petites feuilles qui servent à passer en feuillage : on strie également chaque découpure avec une forte épingle. Ordinairement ces découpures qui représentent les filets d'étamines ne se grainent pas, mais se trempent par le bout dans une pâte liquide et colorée convenablement.

La mousseline, la batiste, le taffetas, très fins et très gommés, peuvent se découper en bandelettes comme le papier, pour imiter certaines étamines. La manière de coller ces bandelettes ne varie pas.

Etamines diverses. Quand les filets sont très forts, très alongés, et que la fleur est de grande dimension, comme les belles tulipes, plusieurs fleurs exotiques, on emploie pour les imiter des *baguettes* minces : on sait qu'une baguette est un fil de fer passé en papier. Si le filet est renflé en certaines parties, on cotonne, et l'on pince délicate-

ment le coton pour le gonfler aux endroits convenables. Les filets plats veulent de très étroites bandelettes de batiste fine. Vernis, il faut, avant de grainer, les rouler dans les matières que j'ai indiquées pour vernisser les tiges et les feuilles. Colorés inégalement, on doit avec un petit pinceau passer soigneusement la nuance voulue. Pour agir vite, on étale toutes les étamines à colorer sur la table, puis on les laisse sécher pendant quelques instants. Presque toujours elles ne sont ainsi colorées que d'un seul côté.

Étamines en spirale. Quand les étamines sont soudées ensemble, c'est-à-dire réunies de manière à présenter une sorte de petite colonne garnie d'étamines, ainsi que les malvacées, on commence par découper une très étroite bandelette de batiste, comme s'il s'agissait d'*étamines en rangée*; on graine, puis on place cette bandelette en spirale serrée autour du bout de la tige cotonnée, que l'on a prise plus longue, afin que cet excédant servît de support aux étamines.

Les filets fins et soyeux s'imitent avec de la soie plate, divisée ou torse, mais en ce cas elle doit être d'une grande finesse. Les fleurs qui sont presque entièrement composées d'étamines, comme la filipendule, les eugenia, les spirées, et dont les étamines sont si délicates, veulent absolument des filets de soie divisée et gommée; une bandelette de taffetas effilé offre un moyen avantageux. En d'autre cas, il faut employer de la laine colorée, dont on fait une houppe ou faisceau. Cette laine, dont les brins sont bien également coupés et bien épluchés, imite parfaitement les étamines de quelques fleurs; ainsi, la laine brune, violet foncé ou lilas, rend exactement le centre des scabieuses; la laine rose ou jaune, ou clair orange, celui de quelques fleurs des champs fort agréables, d'une sorte d'œillet d'Inde, de la petite marguerite de jardin.

Les filets cotonneux s'imitent par les mêmes procédés que les tiges; seulement il faut agir avec beaucoup plus de précaution. Les crins teints de diverses nuances imitent les filets à demi-transparants.

Anthères. Les anthères globuleuses, comme celles de la rose, sont les plus communes : elles s'imitent en grainant avec de la semoule, ou poudre d'ocre, que l'on étend sur une lame de verre ou sur une capsule. Lorsqu'elles ne sont

pas jaunes, ce qui est une exception, on emploie des semoules diversement colorées, ou des couleurs pulvérisées assorties. Ainsi, pour imiter les anthères blanches, on se sert de craie ; d'un jaune orangé, d'ocre mêlé d'une très faible proportion de cinabre ; de divers rouges; on prend de la cire à cacheter pulvérisée, du rouge de Prusse, du cinabre. Les anthères sont-elles bleues, l'indigo sert à les rendre plus foncées; pour le brun, c'est le café en poudre et le tabac qui conviennent ; le noir se fait avec le noir d'ivoire, et le gris jaunâtre avec du sable fin.

Quant à leurs diverses formes, si délicates, si variées, il est presque impossible de prévoir tout ce que l'on peut faire, car à l'imitation de chaque fleur il faut deviner, essayer les substances qui se trouveront plus favorables. Je vais cependant indiquer un assez grand nombre de règles, laissant les exceptions imprévues à la sagacité de mes lectrices, et ne doutant pas que tant d'exemples divers ne les mettent à même de trouver ce qui conviendra.

Si l'anthère est pointue, on délaie avec un peu d'amidon clair, ou plutôt d'eau gommée un peu épaisse, la couleur convenable. On tient de la main gauche l'aigrette des filets convenablement écartés ; de la main droite on place, avec un pinceau délié, une petite goutte demi-liquide de couleur à chaque filet ; ensuite on la pince délicatement ; et l'on obtient un petit cône. Il importe d'agir avec beaucoup de soins pour ne pas salir les filets, et pour éviter d'en coller plusieurs ensemble. Pour abréger, on peut agir comme si l'on grainait, c'est-à-dire tremper dans la bouillie colorée l'aigrette renversée, et appointer la gouttelette comme il a été dit. Si la couleur s'épaissit trop pendant le travail, on y ajoute un peu d'eau, en remuant bien.

Lorsque l'anthère représente en quelque sorte une très petite foliole, comme il arrive à certaines roses blanches, à quelques espèces de coquelicot, vous râpez délicatement du sapin, ou bien vous taillez avec les ciseaux des bouts de copeaux très fin, et vous vous en servez pour grainer. Quelquefois on mélange ces folioles de copeaux avec de la poussière de bois semblable, de la semoule, ou de l'ocre en poudre.

L'anthère forme-t-elle une sorte de traverse, comme il

arrive dans le lis après la fécondation, où elle est en équilibre sur le filet qui lui sert de pivot, vous couperez des petits morceaux de papier fort, ou des brins de paille, de bois blanc dit paille de riz, du liége, des barbes de plumes à écrire ; vous leur donnerez la forme et la longueur convenables, et après avoir appliqué au pinceau, ou à la pince, une pointe de colle sur chaque anthère, vous les collerez après l'extrémité du filet, en appuyant celui-ci sur la pointe de colle. Il va sans dire que les anthères sont étalées sur la table ou sur la plaque de liége. Vous laissez sécher sur place. Vous relevez ensuite en prenant le bout du filet, et vous appuyez la face de l'anthère sur l'eau gommeuse, puis vous la saupoudrez d'une poudre colorée comme il convient.

Lorsque les filets sont en baguette, on imite les anthères avec du coton cardé, dont on fait d'abord une petite boule. On l'aplatit, ou on lui donne telle forme exigée, en la comprimant avec la pince et les doigts. On termine par l'enduire de colle ou d'eau gommée, et par la saupoudrer de la poussière voulue.

Souvent les anthères paraissent striées et peu développées, ainsi qu'on le voit encore dans les lis avant l'époque de la fécondation. Pour les imiter, ayez deux ou trois fils un peu gros, longs de deux lignes, et collez-les, le long du filet, à son extrémité.

Pour rendre une anthère brune, aplatie et pointue à ses extrémités, vous n'avez rien de mieux à faire que de coller sur le filet une graine de lin. D'autres fois, une très petite foliole, ou morceau de batiste fortement empesé, taillé et peint de la manière convenable, est ce qu'il vous faut employer. Du taffetas, du jaconas également préparés, peuvent aussi être fort utiles. De la poussière de soie effilée, de plumes, de coton, de laine, de paille, de crin, quelquefois du riz concassé, toutes sortes de petites graines, des fragments choisis de mousse ; enfin, une multitude d'objets peut servir à l'imitation des anthères.

Etamines mélangées de pétales, ou *bouillottes*. On sait que, dans leur origine, toutes les fleurs étaient simples, et que, par la culture seulement, les étamines se changent plus ou moins en pétales. De là, souvent, un agréable mélange des uns et des autres, qui fait pressentir l'invasion complète des derniers. Très facile à imiter, il aide la fleu-

riste à produire beaucoup d'illusion. Deux exemples apprendront la manière d'imiter ce mélange dans tous les cas.

Vous voulez faire un bouquet de chrysanthemum et montrer quelques pétales épars dans les étamines : pour réprésenter celles-ci, il vous faut à la fois combiner une aigrette courte et cotonneuse ou ballaye, et des étamines à plus longs filets en fils. En même temps que vous disposez les doubles de coton verdâtres et de fil jaunâtre, vous placez entre les uns et les autres six à huit courts pétales très gaufrés, qui seront retenus par la même boucle de laiton qui lie les doubles et forme l'aigrette ; mais il faut que ces pétales tiennent ensemble par l'extrémité inférieure (ou *onglet*, suivant les botanistes), afin de tenir solidement dans la boucle métallique, et se redresser avec le reste de l'aigrette. Celle-ci achevée, au moyen de la pince, vous donnez aux pétales ainsi introduits la position convenable, d'après les indications du modèle : tantôt vous les courbez en dedans jusqu'à l'aigrette cotonneuse ; tantôt vous tournez en dehors et les confondez avec les pétales de la circonférence ; tantôt encore vous collez l'un des pétales de la première rangée placée autour du cœur, et vous le collez sur le milieu de l'aigrette du ballaye. Pour cela, vous portez, avec le pinceau, une goutte d'eau gommée sur la pointe du pétale ; vous le couchez ensuite sur l'aigrette, et en pressant quelques secondes, avec la pince, sa partie encollée, vous le fixez sur le centre de la fleur.

L'autre opération, spécialement employée pour la rose, est un peu plus compliquée : les fleuristes donnent le nom de *bouillotte* aux pétales roulés qu'elle a pour but d'imiter.

Lorsque l'aigrette des étamines d'une rose est préparée, on coupe, dans l'étoffe dans laquelle ont été pris les pétales, de petits carrés de huit lignes environ ; on plie ces carrés en biais comme un fichu double ; on en prend les deux extrémités transversales ou *pointes* entre les doigts de la main gauche, puis avec la main droite on y réunit les deux autres pointes restantes. Le carré ainsi disposé, devient *bouillotte*, c'est-à-dire qu'il présente un gonflement ou *bouillon*. En tenant toujours bien solidement les pointes, on pince avec la brucelle ce gonflement, on le creuse, on le tortille pour lui faire imiter les inégalités qu'offrent les pétales roulés. Cela fait, on pose la bouillotte sur la tige

les étamines en écartant bien celles-ci, afin de les diviser en trois parties : quelques tours de soie attachent les bouillottes autour ou au milieu des étamines.

Imitation du pistil. Quand les styles sont de simples filets semblables à ceux des étamines, mais seulement plus longés, il va sans dire qu'on emploie les mêmes procédés; mais il arrive fort souvent que les styles sont gros, réunis par le bas, souvent dans toute leur longueur, à l'exception de leur extrémité supérieure. Ce cas présente peu de difficultés : on coupe autant de brins de fil, de soie ou de coton qu'il en faut pour rendre le volume de l'organe; on donne à ces brins la longueur et la couleur convenables; on les gaine s'il y a lieu, puis on termine par les étaler sur la table et à les enduire de colle soit avec la tête des brucelles, soit avec le doigt; on les réunit ensuite et on en forme ainsi une petite colonne. Le point où les styles se divisent n'est point encollé, il est éparpillé au contraire avec les branches de la pince. Lorsqu'il arrive que la colonne doive être formée d'un bout à l'autre du pistil, et ne présente point de stigmates, mais finit seulement en cône, on appointe délicatement les fils, et même on en rogne quelques-uns avant de les coller.

Quand le style est fort et renflé, comme dans la fleur d'oranger, on le fait avec du coton cardé auquel on donne la forme convenable : on revêt ensuite cette sorte de moule en le trempant dans une pâte à coller, liquide et colorée comme l'exige la fleur ; la base du pistil est verte, le centre blanc, l'extrémité jaune : on emploie aussi du coton cardé coloré. Si l'organe est cotonneux, on a recours aux moyens employés pour les feuilles, tige, etc. Il en est de même si le style est vernissé, nuancé, hérissé, etc.

Stigmates. Assez souvent le stigmate n'est en quelque sorte qu'un simple ou double crochet un peu arrondi en spirale. Il est extrêmement facile de rendre cet effet : après avoir coupé le brin de fil qui sera le style, on le contourne par le bout avec une épingle, si le crochet est simple ; est-il double, on use de plusieurs moyens, ou bien l'on divise à l'extrémité supérieure le fil en deux parties, de manière à obtenir la longueur du crochet, et l'on contourne avec l'épingle les deux brins divisés : il faut que les contours soient opposés (*fig.* 35), ou bien, pour réussir plus sûre-

ment, on colle ensemble deux brins de fil fin, excepté à l'extrémité; on courbe un peu avec une épingle leurs deux bouts en les opposant, et l'on obtient le stigmate crochu : les barbes de plumes sont très propres à faire des styles contournés.

Souvent, comme dans les géraniums, on emploie ce moyen en collant ensemble un certain nombre de fils, dont les bouts libres forment ainsi une petite aigrette. Souvent aussi on tord un peu la petite colonne que présente la réunion des fils collés. Enfin, souvent cette colonne part de l'ovaire visible (*fig.* 36), que l'on imite avec le coton cardé, enduit de pâte à coller, le plus souvent d'un ver-mer extrêmement pâle. Quand les ovaires sont striés ou rayés transversalement, on les imite en tournant et retournant de la soie autour d'un ou de plusieurs fils de laiton; d'autres fois on passe ainsi en soie un long trait pour le replier ensuite sur lui-même comme il convient.

Ovaires. Dans le coquelicot, l'ovaire est à côtes tronquées, et présente absolument la forme d'un petit parapluie demi-fermé. Voici le moyen sûr et facile de l'imiter. Vous commencez par faire une boule un peu alongée en coton cardé; vous en trempez le bout dans la pâte vert clair; d'autre part, vous découpez à l'emporte-pièce de petites rondelles en batiste vert-jaune clair; ces rondelles sont du diamètre d'un moule de bouton de moyenne grosseur; vous pliez en deux et vous passez sur le pli un pinceau délié, trempé dans la couleur brune.

Tandis que vous préparez ainsi les dernières rondelles, les premières sèchent; vous reprenez celles-ci, et les pliez dans l'autre sens, en marquant encore le pli avec le pinceau; vous les reprenez ensuite une troisième fois pour obtenir et peindre un troisième pli, de manière que la rondelle ait six côtes peintes. Pour abréger, vous pouvez étaler les rondelles sur la plaque de liége, et d'un bout à l'autre en sens divers tracer les côtes avec le pinceau : quand la rondelle est sèche, vous la pincez sur les endroits colorés. Vous terminez en l'appliquant sur la boulette de coton, de manière que le centre de cette rondelle, d'où se trouvent partir les rayons bruns, soit au sommet; elle ne se colle qu'à moitié, les bords restent libres et comme plis-

sés. Ces longs détails vous mettront sur la voie de faire tous les ovaires de ce genre.

C'est toujours par l'ovaire que l'on commence la fleur en le plaçant au sommet de la tige quand il est apparent : dans le cas contraire, on se dispense de l'imiter ; si l'ovaire est multiplié, les boulettes de coton cardé se multiplient de même.

Lorsque les stigmates se couvrent de gouttes brillantes de liqueur, on recouvre de blanc d'œuf la tache colorée dont il est formé : en d'autres cas il faut coller une parcelle de gomme blanche ou rousse, ou mieux encore, du verre réduit en poudre plus ou moins fine.

Nectaires. Ces organes, que les fleuristes nomment *godets*, ne s'imitent que dans le cas où ils sont fort apparents, comme celui du narcisse qui paraît au centre de la fleur comme une petite couronne plissée, rouge sur le bord, jaune ensuite, et verdâtre au centre. On l'imite en découpant à l'emporte-pièce un morceau de batiste jaune, circulaire, et un peu moins large qu'un petit liard : on colore le bord avec une petite éponge trempée dans du carmin, et le centre avec de la couleur verte très foncée, que l'on applique aussi à l'éponge, ou plutôt au pinceau ; on perce ensuite le centre avec un poinçon, et on enfile dans le trou qu'il fait la queue des étamines, de manière que celles-ci paraissent à l'endroit du godet, c'est-à-dire du côté où il a été peint. Les autres nectaires sont faits d'après des procédés semblables.

CHAPITRE V

MANIÈRE D'IMITER LA COROLLE DES FLEURS.

Les fleuristes ne se servent point de ce mot de *corolle*, si propre cependant à désigner la partie colorée de la fleur; on ne peut le remplacer en beaucoup de cas par celui de *pétales*, puisque souvent la fleur n'a qu'un seul pétale, ou même pas du tout. Le langage botanique offre le grand avantage de faire connaître par un seul mot si la corolle

est composée de plusieurs pétales (*polypétales*), d'un pétale unique (*monopétale*), enfin si le pétale manque (*apétale*). Nous adopterons ces trois dénominations, ainsi que le nom de *corolle*, parce que leur emploi nous semble indispensable pour se faire comprendre exactement. Toutefois nous indiquerons les termes usités dans les ateliers.

Noms des pétales. Quoique reçu, le nom de pétale est remplacé par celui d'*amande:* les diverses dispositions de la corolle ne se désignent nécessairement que par de longues et obscures circonlocutions. Relativement aux différentes parties des pétales, les termes botaniques ne me paraissent pas devoir être préférés comme précédemment. Il est indifférent, en effet, de nommer, avec les fleuristes, *tête* l'extrémité large et supérieure d'un pétale de rose, *joues* ses côtés, *pointe* ou *queue* la partie effilée par laquelle il est attaché au calice, ou d'appeler avec les botanistes les joues et tête *limbes*, et la pointe *onglet*.

On imite spécialement les fleurs doubles comme les plus belles; aussi distingue-t-on les pétales d'après leur position et leur dimension. Dans la même fleur, une rose, par exemple, il y a, 1° les *pétales de cœur*; 2° les *pétales de tour* (ou pétales de la circonférence). Les premiers reçoivent une division et forment, 1° les *pétales de petit cœur*; 2° les *pétales de grand cœur.* Les pétales de petit cœur se placent devant ou entre les bouillottes, les pétales de grand cœur viennent ensuite, et les pétales du tour se mettent les derniers. Pour les reines-marguerites et autres fleurs composées doubles, les pétales s'appellent aussi *de la première, de la seconde* et *de la troisième rangée.* Comme on commence toujours par attacher les pétales du centre les premiers, il s'ensuit que la troisième rangée est la circonférence.

Les fleurs se divisent encore en régulières, c'est-à-dire à pétales égaux; en irrégulières, à pétales inégaux, comme le pois de senteur, la violette, etc.

Examen de la corolle. Ces différentes divisions établies, voyons comment opérera la fleuriste qui doit imiter une fleur exotique qu'elle voit pour la première fois. Sans doute il lui en faudra examiner toutes les feuilles, tiges, etc., avec beaucoup d'attention; mais pour le moment il ne s'agit que des pétales. Le premier regard lui apprendra si la

fleur est *simple* ou *double*, *régulière* ou *irrégulière*, mais elle ne verra pas avec la même facilité si la corolle est *monopétale* ou *polypétale*, car il arrive souvent que la corolle, d'une seule pièce, a de profondes découpures, et que son tube est caché par le calice, comme dans le jasmin. Pour s'assurer du fait, il faut enlever la corolle avec une épingle. Il faut aussi la partager longitudinalement si elle est resserrée, afin d'examiner l'insertion des étamines. Si la fleur est polypétale, il faut arracher les pétales pour bien apprécier leur forme, il faut enfin les compter. Quand la fleur est double, il est nécessaire de trier et de compter chaque rangée de pétale. Ces observations achevées, on regarde s'il se trouve dans l'atelier une collection de découpoirs et de gaufroirs semblables : dans le cas contraire, on fait préparer ces instruments.

Découpage des pétales. Les pétales se découpent à l'emporte-pièce, comme le feuillage; seulement, au lieu de plier l'étoffe en quatre, on la met en huit ; on la couvre dessus et dessous de papier gris lorsque les couleurs en sont très tendres, ou qu'étant blanche elle soit destinée à recevoir des nuances claires. On coud à longs points ce papier sur l'étoffe, à un pouce à peu près de chaque bord, que les ciseaux doivent égaliser. Il faut poser sur le plateau de plomb cet appareil, de telle sorte que les lisières soient sur les côtés. A moins que le tissu du pétale ne semble l'exiger, comme dans les géraniums blancs, tous les pétales doivent être découpés de biais. Quand la *coupe* est faite, on enlève le papier, et l'on ébarbe les pétales s'ils tiennent ensemble, ou ne sont pas découpés assez nets.

Les dames-amateurs fleuristes peuvent aisément découper les pétales en en collant un de chaque division, ou rangée, sur de très fort papier avec un peu d'eau gommeuse ; puis quand il sera sec, en découpant le papier tout autour : elles auront alors un patron qui leur servira à tailler l'étoffe. Mais cette opération est extrêmement lente ; elle ne réussit bien que pour les corolles polypétales, dont encore les pétales sont de grande dimension et peu dentelées. Il leur sera donc bien plus avantageux de se procurer les pétales tout préparés.

On se rappelle que les pétales se font en mousseline, percale, jaconas, calicot, taffetas, satin, velours, papier

même, mais généralement en batiste fine. Nous avons vu que ces étoffes sont apprêtées et teintes à l'avance. Il va sans dire que les fleurs blanches, et toutes celles de couleurs tendres, veulent leurs pétales découpés en blanc. Il en est de même pour celles dont les pétales, de couleur foncée, ont quelque partie de couleur plus claire.

Pétales en étoiles. J'ai dit qu'il faut observer avec soin si la corolle est monopétale ou polypétale; mais ce principe ne concerne que les fleurs de grande dimension, car, pour abréger, on fait toutes les petites d'une seule pièce. Voici comment. Il serait long, inutile, et quelquefois d'un effet moins agréable, de tailler, de placer pétale par pétale les corolles exiguës d'une multitude de fleurs, comme la spirea, la filipendule, l'aubépine, les petits œillets de mai, etc. Toutes ces corolles sont faites en *étoiles*, c'est-à-dire réunies comme les feuilles très petites et sessiles, *fig. 37*. (*Voyez*, à cet égard, le chapitre DES FEUILLAGES, manière d'attacher les feuilles *de la bruyère du Cap*, et celui qui traite des fleurs en or, à l'article *Noisetier*.) La corolle *enfilée* sur la tige, et collée sous les étamines, cache sa base dans le calice, et semble polypétale. L'opération a demandé très peu de temps.

Pétales en bandelettes. On peut aussi de cette façon faire les corolles des fleurs composées, des fleurs doubles, comme les pâquerettes, les roses pompon, etc. Il ne s'agit que de préparer trois étoiles de diverses grandeurs, que l'on superpose l'une à l'autre, en encollant leurs bords : on termine par les enfiler; mais quand le calice et, par conséquent, le tube de la fleur, sont alongés, on ne peut agir comme on le fait pour ces fleurs aplaties. Il faut alors découper la corolle en bandelettes, ainsi que je l'ai expliqué à l'article *passer en feuillage*, et à celui des *étamines en rangée*. Toute la différence consiste dans le plus ou moins de grandeur, car on découpe, gaufre et colle la bandelette de pétales comme les bandelettes d'étamines : la nature n'est imitée qu'à l'extérieur de la fleur, mais cela suffit. Prenons pour exemple la *cinéraire*, fleur composée dont les pétales, d'un bleu lapis, entourent une houppe soyeuse et d'un beau jaune. Ces pétales (ou demi-fleurons), semblables à ceux de la pâquerette, sont terminés par une petite queue blanche et très effilée, entièrement cachée par

le calice tout d'une seule pièce et très élevé. Faire chaque pétale séparément serait perdre son temps; on prépare une bandelette que l'on colle autour des étamines comme on colle celle-ci autour de l'ovaire. *

Pétales deux à deux. Voici donc trois manières de découper les pétales : un à un en étoile, et en petite bandelette; on peut encore les découper deux à deux, c'est-à-dire en les faisant se réunir l'un à l'autre par l'onglet : cela est expéditif et commode pour les fleurs doubles comme l'anémone, parce qu'en mettant une pointe de colle à la base repliée de ces pétales joints, ou plutôt en l'appuyant sur le pot à coller, on les fixe à la fois autour des étamines. De cette manière on place deux rangées de pétales en même temps. Il est inutile de remarquer que l'un des pétales doit être plus petit que l'autre, et gaufré dans un sens différent; aussi ne convient-il de faire ces pétales que lorsqu'on les gaufre avec les mandrins.

L'irrégularité des pétales n'apporte aucune différence dans les opérations.

Gaufrage des pétales. Il est quelques pétales pour lesquels on a des gaufroirs spéciaux; tels sont ceux de la grande linaire, des utriculaires, du mufle de veau, et de beaucoup de fleurs exotiques; mais le plus ordinairement on gaufre les pétales avec des mandrins de différentes formes et grosseurs. Les roses, les giroflées, qui offrent tant de plissements inégaux, ont des pétales de cœur gaufrés avec la tête de la pince, et ceux de tour *boulés*, c'est-à-dire creusés ou gaufrés avec une boule sur la pelote. Une multitude de corolles sont boulées; mais décrivons d'abord le gaufrage à la pince.

Gaufrage à la pince. Prenez des pétales petit cœur d'une rose des quatre saisons, assemblez-les deux à deux et pliez-les à moitié dans toute leur hauteur; posez-les ainsi fermés dans le creux de la main gauche, prenez la pince de l'autre main, par les branches, et posez-en la tête à 3 ou 5 millimètres de l'extrémité supérieure et arrondie de ces pétales réunis; glissez la pince en appuyant bien sur cette partie;

* On fait aussi des pétales roulés et collés par les bords comme un tube, mais cela n'est qu'une exception, qu'on applique à la corolle de la *surelle* ou *alleluia*. Ces pétales, pointus par le haut, ont assez la figure d'une corne

ouvrez ensuite ces pétales, et tenant la main creusée et presque à demi-fermée, servez-vous maintenant des branches de la pince pour pincer le milieu des pétales, depuis le milieu de sa hauteur jusqu'en bas : renouvelez cette pincée à droite et à gauche de chaque côté de la première.

On sent qu'il est impossible de décrire tous les plissements divers qu'offrent les pétales des roses ; mais quelques autres détails suffiront avec les précédents, pour qu'on puisse imiter ceux de toutes les roses possibles. Avec les branches de la pince fermée, on contourne les bords des pétales de tour, comme si l'on voulait friser du papier découpé pour bobêches ou pour les modernes allumettes. Souvent on pince les bords du pétale, et on les roule en dedans ou en dehors. Tantôt ces contours ont lieu sur l'une des joues d'un pétale, tantôt sur les deux ; tantôt ils sont pincés sur la paume de la main aplatie, et paraissent presque striés. S'agit-il de pétales de coquelicot, on les plisse à la main, en long, au milieu seulement, comme les repasseuses plissent délicatement les bandes de batiste. On retient tous ces plis de la main gauche ; on appuie le pétale contre la pelote, et on le presse avec la pince que l'on passe sur les plis. On déplie ensuite, et l'on chiffonne un peu.

La pince sert aussi à strier les pétales rayés dans un sens ou dans l'autre, comme ceux de l'amaryllis, du lis. L'opération est simple : on met les pétales sur la pelote ou le liége ; et on les raie avec la tête de la pince, puis avec ses branches, pour obtenir trois stries parallèles, en agissant seulement deux fois. Un poinçon peu aigu, une forte épingle, ou même la pointe des ciseaux, peuvent rendre le même service que les brucelles.

Gaufrage à la boule ou *boulage*. Ce gaufrage, extrêmement simple, est très usuel, car on le met en usage pour toutes les parties des fleurs qui présentent une surface concave ou convexe. On commence par étaler sur la pelote ou la plaque de liége, convenablement recouverte, les pétales à bouler ; on choisit ensuite une boule qui soit assortie à la dimension des pétales et aux creux que l'on veut obtenir : on fait pendant quelques instants chauffer cette boule, on l'essuie, et on l'essaie avec un chiffon, crainte qu'elle salisse

ou brûle les pétales [1] ; ensuite de la main droite on l'appuie fortement sur le point à creuser. Plus ce creux doit être profond, plus on appuie ; plus il doit être large, plus on penche la boule, en la tournant, autour du creux que l'on a fait d'abord. Voici quelques exemples des diverses applications de ce gaufrage :

Si vous voulez gaufrer une corolle en étoile quelconque (supposons que ce soit celle du myrte canadin), vous prenez une des plus petites boules, et vous l'appuyez sur chacune des petites dentelures : vous ne passez de l'une à l'autre qu'après avoir tellement pressé et tourné l'instrument, que la dentelure offre absolument la courbure naturelle. Quant aux boutons, vous imprimez, sans le déplacer, le mouvement circulaire à la boule, jusqu'à ce que la dentelure soit courbée de manière à ce que son extrémité supérieure soit approchée du trou central. Ces dentelures ainsi resserrées imitent parfaitement la forme des boutons. En boulant plus ou moins fort, on rend avec beaucoup de précision les différents degrés d'épanouissement.

Les corolles vraiment monopétales et qui se font d'un seul morceau, comme la campanule miroir de Vénus, les liserons, sont seulement plissés ou boulés sur les bords ; la partie étroite qui doit former le tube ne doit jamais être gaufrée. Pour obtenir l'imitation des liserons, il faut appliquer l'embouchure du cornet sur la pelote, et bouler seulement les bords. En d'autres cas, il faut faire précisément le contraire, lorsque, par exemple, comme dans le muguet, la corolle présente un cornet pour ainsi dire ventru, plus large qu'à la pointe et à son embouchure. C'est alors au milieu, et non à l'extrémité supérieure, que l'on doit bouler.

Les corolles polypétales, ou pétales détachés, se boulent tantôt en dedans comme la fleur d'oranger, afin de resserrer l'ouverture de la fleur ; tantôt en dehors comme la jacinthe, pour la mieux élargir. Tantôt on boule sur les bords, sur les joues, au centre, selon que l'exigent les diverses courbures des pétales.

Mouillage, trempage, rinçage des pétales. Nous savons

[1] Très souvent, pour ménager la couleur, on se dispense de chauffer, mais alors le gaufrage fatigue davantage, parce qu'il faut bien plus presser.

qu'ordinairement l'étoffe dans laquelle on découpe les corolles est teinte en grand par différents procédés, mais que la nécessité de fondre les teintes, de produire certaines nuances, veut souvent que l'on prépare les pétales un à un, après qu'ils sont découpés. Il suffit de jeter les yeux sur quelques fleurs pour observer que la couleur d'un pétale n'est point uniforme partout. Les roses de couleur, les pivoines, les reines-marguerites, enfin une multitude de fleurs ont les pétales diversement colorés. Il est naturel que l'onglet soit beaucoup plus pâle ; que le dessous des pétales, principalement de la circonférence, soit d'une teinte plus foncée; que les joues soient tantôt plus, tantôt moins fortement nuancées, et qu'enfin la dégradation de ces teintes s'opère insensiblement. Grâce au trempage, on imite la nature sur ce point agréable et délicat, comme sur tous les autres.

On commence par s'assurer si l'étoffe que l'on doit employer aux pétales à tremper a été apprêtée ou rincée à la crème de tartre. Comme une étiquette attachée à cette étoffe doit l'annoncer, la vérification est bientôt faite. On sait que cette préparation, très favorable à la couleur rose et à ses teintes composées, serait nuisible à d'autres couleurs: si l'étoffe n'a point été acidulée par la crème de tartre, on mettrait dans le bain deux ou trois pincées de cette substance ; si l'étoffe a été préparée, le bain des pétales est seulement de l'eau claire dans un verre, avec une assiette dessous : on procède ensuite au mouillage.

On s'assied devant une table, ayant les coupes de pétales placées à sa gauche, de manière que les plus petits soient dessus le tas, parce qu'on commence toujours par les pétales de petit cœur, grand cœur, ainsi de suite. On prend de la main gauche, coupe par coupe, ou même plusieurs à la fois, si les pétales ne sont pas de forte dimension, on les tient par la pointe, la tête en bas. En prenant la tête avec la pince que l'on glisse dans toute la hauteur des pétales, on les sépare, et on les contourne par-dessus. Après cela, la coupe se reprend de la main droite, toujours par la pointe, ce qui est de rigueur, pour ne pas flétrir le pétale en le touchant par une partie visible. On trempe dans le verre d'eau placé devant soi le haut des pétales jusqu'à moitié de leur longueur ; on les agite, on les soulève, on les presse

entre les doigts, on les replonge, et on les agite de nouveau pour que toute la coupe soit également humectée. On la retire enfin de l'eau, et on la comprime entre les doigts, puis on la pose sur le bord de l'assiette ; on place ensuite sur cette première coupe les autres coupes trempées de la même façon. Cela fait, on retourne avec la pince tous ces pétales, de telle sorte que les plus petits et les premiers mouillés se retrouvent dessus. On termine en pressant encore toute la masse, afin de la débarrasser de l'eau surabondante.

On passe ensuite au *trempage* ; on commence d'abord par préparer la couleur. Les instruments sont fort simples ; une ou deux assiettes, deux ou trois verres d'eau, quelques soucoupes, la pince, un pinceau délié, quelques feuilles de papier gris commun non collé, voici tout ce qu'exige le trempage le plus compliqué. Si la couleur dont on veut se servir est liquide, on commence par en verser quelques gouttes dans un verre, ou dans une soucoupe, puis on y ajoute de l'eau douce. La quantité de couleur et d'eau ne saurait être déterminée : on colore plus ou moins l'eau suivant la nuance désirée, et pour s'assurer que l'on obtiendra cette nuance, on l'essaie sur un petit morceau de batiste. On ajoute ensuite, s'il y a lieu, de l'eau ou de la couleur, selon les cas.

Si la couleur n'est point liquide, et soit en tablette, on humecte un petit pinceau avec de l'eau douce, et on la délaie, en y ajoutant peu à peu de l'eau, toujours selon la teinte désirée.

On s'occupe ensuite de l'avivage d'après les principes que j'ai donnés dans le chapitre des *Couleurs*. Les substances qui composent cet avivage doivent être mises dans l'eau par très petite quantité, et avec beaucoup de précautions : qu'elles soient sèches ou liquides, on les prend avec la tête de la pince, et on les introduit dans l'eau en y plongeant celle-ci. En agissant autrement, les gouttes que l'on verserait se succèderaient trop, ou bien les parcelles de sel seraient trop nombreuses ; dès que la couleur commence à *tourner* (à se changer), la quantité est suffisante.

La couleur préparée, on prend avec la pince chaque coupe par l'onglet, en tenant ainsi la tête du pétale en bas, et la trempant la première. La pince s'étend à peu près sur le tiers du pétale. Tous les pétales de la coupe ainsi

tenus, on les asseoit dans la couleur, c'est-à-dire on les y plonge; afin de bien faire pénétrer la couleur également partout, on frappe à plusieurs reprises sur les pétales avec le bout du doigt : on retire ensuite la coupe de l'eau colorée, on la presse, puis on la retrempe une seconde fois. On répète encore cette opération souvent trois ou quatre fois ; on commence toujours par les plus petits pétales qui doivent avoir une teinte plus foncée, parce qu'ils prennent la force de l'eau colorée. Après leurs immersions répétées, la couleur étant un peu affaiblie, reçoit les pétales de grand cœur, et les pétales de la circonférence : ceux-ci se trempent comme les précédents. Si l'eau colorée pâlit trop pendant ces immersions, on ajoute un peu de couleur. Il arrive souvent que l'onglet des pétales de fleur blanche est légèrement rosé, comme dans la rose musquée. C'est alors cette partie que l'on trempe.

Taquetage. A mesure que l'on trempe les pétales, on les comprime entre les doigts, et on les pose sur le bord d'une assiette la pointe en bas, ou sur la tablette à pétales. Lorsqu'ils sont tous trempés, on prend la première coupe, toujours par l'onglet des pétales, et on s'occupe de les *taqueter* au milieu, afin de foncer la teinte dans cette partie; sauf quelques dispositions particulières à peu de fleurs, on agit généralement ainsi. On taquette donc souvent ; pour cela on trempe un petit pinceau soit dans l'eau du trempage, soit avec de la couleur fraîche, et l'on pose délicatement ce pinceau sur le milieu du pétale, qui se trouve le premier sur la coupe, et l'on fond délicatement la couleur. Lorsque, pour y parvenir, on a assez usé du pinceau, on frappe avec le doigt sur la partie taquetée du pétale, afin de faire pénétrer le taquetage à travers toute la coupe. Pour être bien sûr que la couleur pénètre, on retourne la coupe et l'on agit sur le dernier pétale, comme sur le premier ; vers l'onglet du pétale, qui est ordinairement blanc, on verse une goutte d'eau avec le bout du doigt sur l'extrémité de la couleur, ce qui la délaie et la fait venir en mourant.

On place la coupe taquetée sur le bord d'une autre assiette ou de la tablette, et on taquette les autres coupes. Si l'on a beaucoup de pétales à préparer, il ne faut pas attendre pour rincer les premiers, que la besogne soit achevée ; car

en été, il suffit de cinq minutes pour que la couleur soit complètement fixée dans l'étoffe, et en hiver, il en faut dix. Il est bon, en ce cas, d'être deux personnes à opérer.

C'est l'état d'humidité des pétales qui empêche la couleur de monter plus haut qu'il ne convient; aussi, lorsqu'il fait très chaud, et que les coupes à tremper sont nombreuses, on a souvent besoin d'humecter de nouveau avec le bout du doigt, surtout quand on retourne les pétales, soit pour les taqueter, soit pour donner une seconde et une troisième teinte au pinceau. Le rinçage, auquel on passe cinq à dix minutes après le trempage, se fait dans trois eaux, et, selon quelques personnes, dans cinq; mais c'est une précaution inutile. L'on place un verre plein d'eau claire auprès d'un autre verre d'eau acidulée par la crème de tartre (si l'on trempe une rose, du laurier rose), et l'on met encore un troisième verre d'eau, dans laquelle on verse une goutte de beau bleu liquide. On prend une coupe avec la pince, on plonge bien dans le premier verre d'eau; on soulève, on replonge dans le même verre, puis, vivement, et sans quitter la coupe, on agit de même dans l'eau acidulée, puis dans l'eau légèrement bleue. Lorsqu'au lieu d'acide la couleur veut de l'alcali, c'est du sel de tartre qui remplace la crème de tartre. Quelques personnes pressent les pétales entre les doigts à chaque immersion; d'autres s'en dispensent, et font bien, car il importe d'agir vite. A mesure que chaque coupe est rincée, égouttée ou pressée, on la pose sur le bord d'une assiette. Toutes les coupes rincées, on les presse à la fois, on y ajoute les teintes partielles convenables, comme, par exemple, le verdi qu'il faut mettre à la pointe et aux joues de certaines roses. On termine en séparant les pétales, et en les mettant un à un sur du papier gris pour les sécher : lorsque le papier se trouve trop mouillé, on le replace sur un second; enfin, avant de gaufrer les pétales, on regarde s'il n'est pas besoin d'en ébarber les bords, effilés quelquefois par le trempage.

Manière d'attacher les pétales. Il est deux façons de fixer les pétales autour des étamines : 1° en les liant avec de la soie; 2° en les collant. Cette seconde division à son tour en reçoit plusieurs autres, car il y a, 1° *collage des pétales au cœur*, c'est-à-dire autour du centre de la fleur; 2° *collage des pétales hors le cœur*, c'est-à-dire sans qu'ils soient réunis

au centre ; 3° *collage des pétales un à un* ; 4° *deux à deux;* 5° *trois à trois* ; 6° *par une bande unique*, soit que la corolle soit monopétale, soit que ses pétales très étroits et profondément divisés se réunissent sans interruption (*voy.* plus haut, *Pétales en bandelettes*); 7° *collage des fleurs doubles à corolles étoilées*, qui se pratique en superposant les corolles, c'est-à-dire en mettant dans la plus grande une seconde un peu plus petite, et souvent, dans celle-ci, une troisième corolle plus petite encore. Avant de les introduire ainsi, on encolle légèrement leur pointe ; on a soin de faire alterner les divisions des unes et des autres. C'est ainsi que l'on agit pour la jacinthe, la violette double, etc.

Assez communément, lorsqu'on fait des grosses fleurs, comme la rose, le pivoine, on combine les deux manières de fixer les pétales ; ainsi on colle les uns et l'on attache les autres alternativement, pour que tour à tour, la soie ne multiplie pas trop ses tours, et pour que la fleur ne se trouve pas souillée de colle. Il n'y a pas de règle à donner à cet égard ; cependant il est d'usage d'attacher les pétales du petit cœur, parce qu'on emploie à cet effet la soie qui a lié le faisceau d'étamines à la tige, et de coller les pétales de tour, parce qu'à raison de leur grandeur ils manqueraient de solidité si l'on agissait autrement. Pour attacher les pétales, il suffit de les placer circulairement autour du centre, en les prenant délicatement avec la pince, et de les entourer et serrer avec trois ou quatre tours de soie floche; on arrête ensuite par un nœud coulant, et on laisse pendre la soie, qui, du reste, ne doit pas être séparée de la bobine montée ou plomb.

Pour bien réussir au collage des corolles polypétales, comme le pavot, la rose de Judée, etc., il faut prendre la pâte à coller avec la pointe du pétale, en mettant légèrement cette pointe sur le bord du pot à coller, ou d'une spatule, ainsi que je l'ai expliqué pour le collage des supports des feuilles. Il importe ensuite de présenter ce pétale à la place qu'il doit occuper, avant de le coller, afin qu'il y laisse un peu de la pâte qu'il a prise ; ainsi, on appose à peine ce pétale sur la partie qu'il doit recouvrir, on le soulève un peu, puis on l'appuie enfin à cette place, et on le

fixe en appuyant dessus le bout du doigt. On procède ainsi pour tous les pétales, soit préparés, soit réunis.

Il est impossible de coller de cette façon les joues des pétales, parce qu'on s'exposerait à souiller de colle la fleur entière : d'ailleurs l'opération serait d'une extrême lenteur; aussi doit-on s'y prendre autrement lorsque les pétales doivent être réunis par leurs joues, comme le coquelicot, dont les pétales plissés se placent à moitié l'un sur l'autre. Vous commencez par étaler sur le liége les quatre pétales qui forment la fleur ; avec une très petite éponge vous encollez légèrement leurs joues à droite et à gauche, environ à moitié de la hauteur : au reste, vous serez guidé par la nuance jaune et blanchâtre, et par le plissement ou gaufrure, parce que l'une s'étend jusqu'au point encollé, et que l'autre commence où finit celui-ci. Deux des pétales doivent recevoir la colle à l'endroit, et les deux autres à l'envers, d'une largeur de 5 à 10 millimètres. Vous prenez ensuite l'un des pétales encollés à l'endroit, vous le pliez en deux, à l'envers dans sa hauteur, puis vous appliquez sur ses joues les joues des deux autres pétales encollés à l'envers. Vous appliquez le quatrième de la même manière, d'un seul côté, car vous ne terminez ce collage qu'après avoir posé autour de l'ovaire ces pétales formant une sorte de cocarde, libre par le haut et ouverte par un seul point. Vous pouvez néanmoins achever de coller, et enfiler la cocarde fermée, par le trou que forme l'onglet rapproché de chaque pétale : pour cela, vous la tenez de la main gauche, et entrez avec la droite la tige terminée par l'ovaire, ainsi que je l'ai expliqué pour le nectaire du narcisse.

Il ne faut pas oublier que pour bien imiter le coquelicot demi-épanoui et toutes les fleurs semblables dans cet état, il faut, après avoir encollé la joue de l'onglet du pétale, rapprocher toujours la colle du milieu du pétale à mesure que l'on avance vers le haut. Cette mesure est indispensable pour que le bord de la joue soit libre sur le pétale auquel elle est attachée. La partie collée commence au quatrième ou cinquième plissement du pétale. On n'encolle souvent que deux des pétales.

Nous avons vu que le gaufrage des bords supérieurs des corolles monopétales suffit pour en imiter les courbures : on se rappelle ce qu'à cet égard j'ai dit pour les liserons, mais

le gaufrage est insuffisant lorsque la fleur monopétale, quoiqu'en forme de cornet, est terminée par une sorte de grande bordure ou *limbe* profondément divisée et retombant presque horizontalement, comme la pervenche. Il est alors nécessaire de faire le tube en cornet d'une seule pièce, de l'étaler sur la pelote après avoir passé sur la colle son extrémité supérieure, puis d'appliquer sur la partie encollée les divisions rabattues en manière de soucoupe; elles donnent à la fleur l'apparence d'un entonnoir dont le front est très aplati et garni d'une bordure renversée. On sent que la portion qui compose le cornet ne serait plus assez large pour faire les divisions.

Toutes les corolles monopétales à tube plus ou moins long (le jasmin d'Espagne, le muguet, la belle de nuit, en offrent l'exemple), se collent avec délicatesse sur les côtés, soit après avoir été collées autour du cœur, soit avant : dans l'un et l'autre cas, il faut seulement glisser l'un des côtés sur les bords du pot à colle, afin d'opérer plus délicatement; dans le second cas, on enfile dans le tube la tige garnie des organes sexuels.

Le collage des reines-marguerites, des chrysanthemum et autres semblables, se fait en posant trois par trois les pétales ainsi découpés : on les colle aussi deux par deux, ou quatre par quatre. Lorsque les pétales présentent beaucoup d'épaisseur, on ne peut employer, si la fleur est soignée, une grosse étoffe, parce que son tissu grossier serait loin d'imiter celui du pétale : on découpe ce pétale double; le dessous avec de la percale forte, et le dessus avec de la percale plus fine et moins serrée. On étend un peu d'eau gommée, avec une éponge légèrement humectée, sur la partie qui fera l'envers de la feuille, puis on y applique l'autre partie; on laisse sécher, puis on gaufre et colore comme il convient. On attache ensuite le pétale par les procédés ordinaires.

CHAPITRE VI.

DE LA MANIÈRE DE FAIRE LES CALICES ET LES BOUTONS, LES ÉPIS, LES SPATHES, GRAINES, PETITES RAIES, etc.

Le calice est, ou *simple*, comme dans la plupart des fleurs, ou *double*, comme dans les mauves et autres plantes de la même famille ; d'une seule pièce, ou en *tube*, comme dans l'œillet ; ou ayant plusieurs divisions nommées *areignes*, comme dans la rose. (On donne alors spécialement le nom de calice à l'ovaire.) Il est en forme de soucoupe dans la fleur de grenadier, et se traite à peu près comme la corolle de la pervenche. Quoiqu'on le fasse assez généralement d'une seule pièce, communément il se compose de quelques petites feuilles vertes réunies à leur base, et qui s'imitent de la même manière que les *corolles étoilées*, comme dans le réséda et une multitude de fleurs. Tantôt le calice est imbriqué ou entuilé, ainsi que dans le chrysanthemum, le bluet, c'est-à-dire formé de folioles courtes qui se recouvrent les unes les autres comme les tuiles d'un toit ; à côtes, comme le narcisse, la cinéraire. Parfois ces folioles sont écailleuses ou colorées. Le calice participe presque toujours de la nature de la tige, et par conséquent il est ou cotonneux, ou vernissé, etc. Quelquefois le calice a de longues folioles qui dépassent la corolle, comme la nielle.

Les fleuristes ont divers moyens pour imiter cet organe, et se servent à cet égard de différents objets. Le plus ordinairement elles font le calice en batiste unie, gommée et teinte, à l'avance, dans toutes les nuances de vert : mais le papier, pour les fleurs communes, le taffetas pour les fleurs fines, s'emploient encore assez souvent. On sera peut-être surpris d'apprendre que la cire, la pâte verte ou convenablement colorée, sont encore matière à calice. Expliquons la manière de réussir à faire toutes les sortes de calices indiqués.

Calices à areignes, c'est-à-dire calice à divisions profon-

des, que l'on fait séparément de la partie cylindrique, pour les réunir ensuite. La rose va nous servir d'exemple.

La partie globuleuse du calice de cette fleur, ou l'ovaire, est spécialement nommée *calice* par les fleuristes. Les cinq folioles, ou petites feuilles alongées qui la surmontent, sont les *areignes*. Les agréables dentelures qui garnissent les areignes s'appellent *griffes* dans l'atelier, et *appendices* chez les botanistes : ces griffes ne se trouvent pas à toutes les areignes; sur quatre d'entre elles, deux ne le sont pas, et la cinquième n'est dentelée que d'un seul côté. La *tête* de l'areigne est sa partie large et renflée. Les areignes sont toujours de grandeur et de nuance relatives aux fleurs et aux boutons qu'elles doivent garnir.

On commence par découper à l'emporte-pièce les areignes dans l'étoffe dont on fait choix, ou plutôt dans les découpures de cette étoffe ; on les pose ensuite sur la pelote, et l'on pince les griffes, ainsi que la foliole alongée qui termine l'areigne et qu'on appelle sa *pointe*; on boule après cela, leur tête; on le prend par un des côtés avec la pince, et on les encolle comme les pétales pour les coller de même, soit autour d'une rose ou de ses boutons. Dans le premier cas, on les écarte un peu : dans le second, on les met quelquefois l'une à moitié sur l'autre. On les colle aussi alors, dans toute leur hauteur, avec de l'empois mis au moyen de la tête des brucelles ; on a soin d'écarter les griffes pour ne les point coller. Il vaudrait mieux placer cet empois avant de fixer les areignes.

D'autre part, préparez une petite toupie, ou une boulette alongée, en coton cardé, à laquelle vous donnez la forme du calice : trempez ce moule dans de la cire fondue, à laquelle vous aurez joint du verdi pour lui donner la nuance convenable; retirez votre moule, et, tout de suite, percez-en la partie conique avec une épingle. Il faut, en le plongeant dans la cire, tenir le globule par la partie ronde et supérieure; elle ne sera point cirée, et vous servira d'ouverture pour extraire et le coton de cette partie, et quelque peu de celui qui se trouve au centre du globule. Cette manœuvre n'a lieu qu'après le refroidissement complet de la cire. Au lieu de cette substance vous pouvez employer de la pâte verte ; il faut aussi ne *vider* le calice qu'après sa parfaite dessiccation. Il est bon d'avoir en boîtes une provision

le calices ainsi préparés en cire ou en pâte. Je conseille aux dames-amateurs de les acheter tout faits. L'emploi de ces calices est facile. On débute par en rafraîchir les bords, c'est-à-dire les débarrasser, avec les ciseaux, de l'excédant de coton. On regarde s'ils sont assez vidés; puis, en les tenant de la main droite, par la partie pointue, on introduit par l'orifice le trait que termine la rose ou le bouton garni d'areignes; on fait monter ce calice vers elles afin d'y enfermer leur extrémité intérieure, puis on les fixe en bas et en haut avec de la pâte verte, de la colle ou de l'empois.

Il est une autre manière de faire les calices pourvus d'areignes. Elle est moins nouvelle que la première, et moins usitée maintenant; la voici : Après avoir réuni les pétales autour des étamines, vous roulez du coton cardé autour du trait ou tige, afin de former une petite toupie immédiatement au-dessous de l'insertion des pétales. En même temps que les areignes, vous découpez dans la même étoffe un petit morceau en forme de V, pour recouvrir la toupie et faire par conséquent le calice. En le roulant fortement vers la partie élargie, vous lui ferez imiter le renflement du calice. Vous prendrez ensuite délicatement ce cornet ou calice ouvert sur les côtés, et vous collerez à son bord supérieur les areignes. Vous finirez par encoller la boule de coton en la roulant sur le bord du pot à pâte, et par appliquer dessus le cornet, dont vous collerez les côtés l'un sur l'autre. Vous aurez soin que les areignes embrassent convenablement les pétales de tour. On peut encore, après avoir collé les areignes au calice ouvert, en fermer les côtés, et l'enfiler comme le calice de pâte.

Calices en tube ou cylindriques. L'œillet nous servira d'exemple pour toutes les autres fleurs portant des calices semblables. Vous préparez d'abord de la batiste vert-mer, et si fortement gommée qu'elle ait presque la consistance d'une carte à jouer. Avec cette étoffe vous découpez à l'emporte-pièce le calice tout d'un seul morceau alongé; vous en boulez l'extrémité inférieure, de manière à l'arrondir partout également; cela fait, vous collez délicatement un côté sur l'autre, de telle sorte à ne laisser au bas qu'un petit trou propre à recevoir la tige de la fleur. D'autre part, vous prenez cette tige surmontée de tous les pétales réunis, et vous entourez de coton cardé le prolongement

que forment les onglets assemblés ; vous disposez ce coton en manière de tube, puis vous enfilez la tige dans le calice, comme il a été dit précédemment. Vous veillez à ce que les divisions du bord supérieur emboîtent convenablement la base des pétales, et à ce que le bas du calice soit bien arrondi ; ensuite vous découpez, dans la batiste qui a servi à faire le calice, une sorte de corolle étoilée que vous boulez au centre seulement : c'est ce qui fera les écailles posées à la base du calice ; vous les enfilerez avec la tige par le trou qui doit être percé au milieu, ainsi que dans toutes les étoiles ; vous les remonterez jusqu'au calice, et collerez en même temps celui-ci et ses écailles après la tige : il faudra, avec la tête de la pince, placer à l'extrémité des écailles une pointe de colle, afin qu'elles soient parfaitement appliquées au calice.

La *petite fleuriste* fait ce calice d'autre façon. Elle en recouvre le tube de coton, puis en colle les côtés sur le coton même : « le bas est lié avec de la soie de couleur semblable, et l'on s'efforce de l'arrondir et de fondre les plis de manière à ce qu'ils soient peu apparents ». Il est vrai que les écailles dont elle ne parle point cacheraient ce travail si défectueux ; mais la partie inférieure du calice serait toujours grossière, et l'on aurait plus de peine qu'avec le premier procédé.

Les calices étoilés ne diffèrent en rien des corolles du même genre, et se placent absolument de même. Selon que l'indiquera la nature, il faut que les folioles soient tantôt redressées vers les pétales auxquels elles sont même collées quelquefois, tantôt qu'elles soient renversées vers la tige, et alors on les boule à l'avance en dehors ; tantôt enfin maintenues dans une situation horizontale.

Calices étranglés. Ces calices, comme ceux de la belle-de-jour, des liserons, sont d'abord arrondis à la base, puis renflés, resserrés tout à coup avant les divisions qui se présentent évasées au-dessus de cette espèce d'étranglement. Voici comment on les imite : Vous découpez votre calice tout d'une pièce, non pas arrondi comme les étoiles, mais ouvert de haut en bas comme les calices cylindriques. Les divisions doivent être rigoureusement pareilles au modèle ; mais il importe que le reste du calice soit un peu plus large que la nature. En voici la raison : s'il était juste, vous ne pourriez point évaser convenablement les divisions

ou areignes, et vous croisez un peu les côtés en les collant l'un sur l'autre. Ainsi donc, le calice découpé, vous le boulez par le bas, et pincez les areignes que vous creusez aussi un peu avec la boule d'épingle. Sans lui faire quitter la boule, vous le relevez sur celle-ci que vous tenez en sens inverse, et vous collez les bords comme il convient. Vous préparez au bas de la fleur une boulette de coton, et vous enfilez le calice dessus comme à l'ordinaire ; vous prenez ensuite un très gros fil, bien tors, et vous l'attachez fortement au-dessous des areignes ; vous lui donnez plusieurs tours en serrant très fort ; vous l'ôtez ensuite, et vous avez obtenu l'étranglement qu'offrent les calices de ce genre. Quelques personnes serrent avec un fil de soie qui demeure.

Calices imbriqués. Les calices imbriqués ou entuilés, comme le bluet, se font en trois, quatre ou cinq pièces ; mais ils ne sont pas plus difficiles pour cela. On découpe d'abord une étoile dentelée, assez grande pour que les dents entourent le dessous de la corolle : une seconde étoile, de même forme, mais plus petite, se découpe également. Vient ensuite une troisième étoile, plus petite encore, ainsi de suite. Toutes ces étoiles sont percées au centre avec un poinçon, et colorées convenablement à l'extérieur autour de chaque dentelure. On les encolle ensuite à l'intérieur, puis on commence par enfiler la plus grande ; après celle-ci, la seconde, ainsi de même jusqu'à la dernière. A mesure qu'on enfile, on fait alterner les dents, et l'on appuie le bout du doigt sur la base de celles-ci, afin de fixer comme il faut. Si les dentelures doivent être libres, on se garde d'y mettre de la colle, et on les relève un peu avec la pince. Si le calice est écailleux, et qu'on veuille imiter exactement la nature, il faut coller sur chaque dentelure une écaille enlevée aux bourgeons, portion de feuille naturelle sèche ; mais on se contente ordinairement de faire le calice en papier, et de colorer les dentelures de manière à imiter les écailles.

Calices cotelés ou *à côtes.* Lorsque le calice tout d'une pièce, et un peu haut, est formé d'une suite de petites côtes d'un vert plus foncé que les intervalles qui les séparent, comme la cinéraire, vous découpez ce calice dans de la batiste vert-jaune, vous l'étalez sur la pelote, puis avec une très grosse épingle, ou plutôt un poinçon, un man-

drin délié et pointu, selon la grosseur des côtes, vous gaufrez ce calice de place en place. Pour ce gaufrage-là, il faut coucher l'instrument en long, et le tenir bien appuyé de la main droite, tandis qu'avec la gauche on pince l'étoffe en la relevant délicatement de chaque côté du mandrin. Quand la côte est très petite, on se contente de pencher l'instrument alternativement à droite et à gauche : d'ailleurs on retourne le calice dans l'autre sens, et en évitant d'aplatir les côtes en relief, on passe de nouveau le mandrin sur les côtés en creux. Afin de connaître exactement le nombre des côtes, et de mesurer leur intervalle, il est bon de commencer l'opération par les marquer en faisant des plis, dans chacun desquels on gaufre ensuite. Le gaufrage terminé, on verdit au pinceau les côtes saillantes, qui sont ordinairement terminées par des areignes très courtes, ou dents.

Pour ce calice, comme pour tous ceux dont on colle les côtés, il faut avoir soin de faire ce collage dans l'intervalle des deux dentelures : il en est de même au reste pour les corolles. Vous y veillerez en achetant les découpoirs.

D'après l'indication donnée relativement aux calices de cire ou de pâte, on pourrait croire qu'il n'y a plus rien à dire à cet égard ; il en est cependant encore un autre genre que l'on emploie lorsque la tige est aussi recouverte en pâte. Les calices à cinq divisions écartées, étroites, peu profondes, tels que celui de la fleur d'oranger, se font de cette manière. On passe d'abord la tige en papier serpente blanc, on termine la fleur, puis on prend avec un pinceau de la pâte verte, et on l'applique sur la base des pétales, de manière à imiter les folioles du calice. Le dessous de la fleur exactement recouvert, on passe en pâte d'eau puis on laisse sécher.

Pour les fleurs dont le calice et la tige sont d'une couleur brun rouge, on prépare de la pâte à laquelle le bistre, ou l'encre de Chine un peu carminée, donne cette nuance, et l'on s'en sert comme je l'ai dit. Souvent aussi les boutons participent à cette coloration jusqu'à peu près leur sommet, et alors on les fait en canepin, et on les recouvre de cette pâte.

Manière d'imiter les boutons.

Les *boutons* se rapprochant toujours de la manière dont

on fait la fleur elle-même, ne devraient pas être traités séparément ; néanmoins, on peut encore à cet égard établir des principes utiles. Ainsi l'on distingue d'abord les boutons des grosses fleurs et ceux des petites. Les premiers se divisent en *boutons naissans* ou sans pétales, et en *boutons fleuris* ou à pétales. Ceux-ci sont plus ou moins ouverts, afin d'imiter la progression charmante de la floraison. Les boutons des petites fleurs ne sont ordinairement que d'une seule espèce.

Les fleuristes divisent encore les boutons, 1° en *boutons tout verts*, comme ceux du dahlia, du coquelicot, de la rose d'outremer ; 2° en *boutons roulés*, tels que ceux de la belle-de-jour, des liserons ; 3° en *boutons arrondis*, comme ceux de la fleur d'oranger, du myrte, en *boutons pointus*, ainsi que ceux de la rose, du géranium, du jasmin ; en *boutons à côtes*, comme le chrysanthemum.

De quelque espèce que soient les boutons, le coton cardé en forme la base. Pour les faire tous, on commence d'abord par mouler ou former une boulette serrée de coton blanc cardé. Cette boulette, à laquelle on donne la forme de la nature, se recouvre ensuite avec du papier blanc serpente battu ou du canepin, ou bien enfin de pétales semblables à ceux de la fleur. (*Voyez*. Partie III, Exemples.)

On place au-dessus du bouton, à la partie inférieure appelée *culasse*, la tige formée d'un fil de fer, de manière à lier ensemble et cette tige et les bords du papier ou canepin qui recouvre le coton. Pour que la tige soit fixée solidement, on la place de telle sorte que toute sa longueur se trouve en l'air, et qu'elle soit appuyée sur le bouton qu'elle dépasse nécessairement. Une fois liée, on replie la tige sur elle-même, en la rabattant au-dessous du bouton. On se dispense de cette manœuvre quand le bouton est fort petit : on se contente alors d'introduire un bout du trait dans le coton.

Boutons fleuris. Les boutons fleuris des grosses fleurs, surtout celui de la rose, veulent que l'on moule le coton sur le fil de fer même. La manière de cotonner en ce cas diffère un peu de celle indiquée en commençant, car au lieu de placer le coton en spirale, on le place de haut en bas. Après avoir arrêté les filaments du coton à l'extrémité recourbée du trait, on fixe, suivant le modèle, la longueur

à cotonner (2 centimètres environ pour le bouton de rose), puis on monte et l'on descend alternativement le coton, de la pointe recourbée à ces 2 centimètres. Mais il importe de s'arrêter souvent au milieu de cet espace, et de cotonner en spirale de manière à le renfler, selon que l'indique le bouton à former. Cette nécessité de cotonner en partie à l'ordinaire, fait qu'il vaut mieux employer ce *cotonnage* exclusivement. Il est bon de réunir les filaments du coton avec de l'eau, dont on humecte légèrement le bout du pouce gauche. On se sert souvent de salive, mais c'est une malpropreté.

Petits boutons pâteux. On place ensuite les pétales en les attachant, ou en les collant, puis le calice. Quant aux boutons des petites fleurs ils se font en pâte de cette façon. Supposons que j'aie à faire un bouquet de filipendule, dont les fleurs sont portées sur un thyrse, terminé par des boutons jaunes diminuant graduellement jusqu'au dernier. Je compte leur nombre, ensuite je dispose des petits morceaux de fil blanc gommé longs de quelques millimètres : je ne crains pas de les couper trop grands, parce que je leur ferai porter un bouton à chaque bout, et qu'en les montant sur la tige je rentrerai à volonté leur excédant. Pour cette dernière opération, je replie le fil en double, et le couchant sur la tige, je le fixe avec quelques tours de soie verte, après avoir disposé les boutons de l'un et de l'autre côté du fil de fer. Afin de me faire comprendre, j'ai parlé prématurément de ce dernier point, car avant d'attacher les boutons, il faut les faire. Pour cela on prépare une pâte à coller jaunie par l'ocre, ou colorée convenablement; on y roule chaque extrémité de fil, comme il a été dit pour certaines étamines; on recommence jusqu'à ce qu'on ait obtenu la grosseur et la forme convenables, ou bien l'on agit au pinceau. Les derniers et les plus hauts boutons sont si petits, que souvent le fil n'est que recouvert par une parcelle de pâte.

Les boutons pâteux se font aussi comme les gros styles, c'est-à-dire qu'on les moule en coton cardé, et qu'on trempe ensuite ce moule dans une pâte demi-liquide; on tâche de leur donner une forme conique, et le plus souvent, lorsque la pâte est sèche, on les vernisse avec le blanc d'œuf, ou bien avec une forte dissolution de gomme : ce

vernis se place au pinceau, ou en y trempant les boutons un à un.

Les boutons à côtes sont de ce genre. Après les avoir trempés dans la pâte, on les laisse à demi sécher, puis on les pince pour imiter les saillies du modèle, et pour l'ordinaire, on colore ces côtes au pinceau. Ainsi, dans le chrysanthemum jaune et rouge, le bouton d'un rouge violet a les côtes vert foncé. Pour tous les autres boutons, je renvoie à la troisième partie.

Manière d'imiter les épis. Dans la fabrication des fleurs artificielles, on regarde les épis comme des boutons. Il y en a de quatre espèces, les épis verts, les épis jaunes, les épis vides, et le maïs. Pour faire les premiers, on commence par tailler un certain nombre de petits carrés de gaze vert-jaune, de la grandeur de 1 centimètre à 1 centimètre et demi, que l'on met dans un petit carton. D'autre part, on a des crins de moyenne grosseur, teints aussi vert-jaune, et on les divise en morceaux longs de 6 centimètres environ ; ces morceaux sont également placés dans un carton. D'après la grosseur à donner à l'épi, on coupe des morceaux de fil de fer cuit, et modérément fin. Ces préparatifs achevés, vous prenez un de ces morceaux pour faire la tige, et vous y attachez au bout un crin, avec de la soie bien serrée, de manière que le crin ait beaucoup de roideur. Vous cotonnez ensuite à la naissance du crin, de manière à imiter le petit globule conique d'un grain de l'épi, vous faites le moule moins grand encore que le grain, parce que le morceau de gaze que vous replierez dessus le grossira suffisamment. Vous pliez donc un des morceaux de gaze, en biais, de telle sorte qu'il fasse une pointe que vous placez sur la pointe du globule ; vous entourez bien celui-ci, en rentrant les deux côtés de la gaze, afin qu'elle ne produise aucun effilé ; vous terminez par la lier à la base, avec de la soie autour de la tige. Les autres grains se font de même, la pointe du second cache la base du premier, ainsi de suite. Les épis jaunes ne diffèrent que par la couleur de la gaze et du crin. Les épis vides, que l'on fait par fantaisie, n'ont point de moule en coton ; la gaze se replie seulement autour du crin, qui forme la *glume* ou barbe de l'épi.

Maïs. Le maïs ou *blé de Turquie* se fait de la manière suivante. On prend deux gros traits que l'on cotonne for-

tement pour faire le support de l'épi ; on coupe en touffe épaisse de la soie jaune clair ou rouge, plate, divisée en filaments très fins : on attache solidement cette touffe au sommet du support. La soie n'étant pas gommée retombe comme la houppe du maïs. On prépare ensuite de la pâte jaune ou rouge, suivant la couleur de l'épi, et l'on roule plusieurs fois le support cotonné dans cette pâte demi-liquide. On la laisse un peu prendre, puis on presse le support dans un moule d'étain qui offre en creux la figure d'un épi de maïs : il n'y a plus à faire que le *spathe*, ou enveloppe sèche qui entoure la base de l'épi. On l'imite avec de la batiste couleur paille, très fine et très gommée, légèrement striée ; on roule ce spathe à la base, on en colle les côtés de manière à en former un long étui, puis on l'entre en enfilant la tige dans le trou de la base. On peut aussi coller les côtés en dernier lieu.

Imitation des spathes. C'est l'enveloppe sèche coriace qui se trouve à la base du narcisse, des jonquilles ; on l'imite parfaitement avec la seconde pellicule desséchée de l'ognon, que l'on colle à l'endroit convenable.

Imitation des graines. Les fleurs qui s'épanouissent les premières sont en graines lorsque les autres fleurissent à leur tour. Pour imiter parfaitement la nature il ne faut point dédaigner ce caractère, surtout lorsque les graines restent dans le calice, comme la pensée. Afin de les représenter, il suffit de faire une petite boulette de coton, grosse comme un petit pois, et de la pincer légèrement au sommet à quatre endroits. Cette boulette placée au sommet de la tige, est revêtue de pâte verte, que l'on lisse en la frottant un peu lorsqu'elle est sèche. On enfile ensuite le calice, que l'on colle au-dessous de cette boulette ; d'autres fois, il est bon d'appliquer sur la pâte le moule propre à imiter les étamines de la pâquerette.

Imitation des petites baies. Il est des plantes qui portent des *baies* (sorte de fruits) qu'il faut absolument imiter, comme une espèce de millepertuis, le solanum, etc. La chose est très facile : des boulettes de coton cardé, auxquelles on donne la forme nécessaire, et que l'on trempe dans de la pâte diversement colorée, tel est le moyen que l'on emploie. Pour rendre le brillant de ces baies, on ver-

lisse ensuite, ou bien l'on délaie la couleur et quelque peu de farine avec du blanc d'œuf battu de suc d'euphorbe.

CHAPITRE VII.

MANIÈRE DE MONTER LES FLEURS.

Direction des travaux.

Du soin que l'on met à *monter* les parties de la fleur, c'est-à-dire à les réunir, dépend la parfaite imitation de la nature; souvent ce seul point omis fait échouer toutes les autres précautions. En effet, si l'on manque de retracer le port de la plante, les dispositions du feuillage, il ne servira de rien que les différentes parties soient faites convenablement; l'ouvrage péchera par l'ensemble. C'est ordinairement aux personnes les plus habiles de l'atelier qu'est confié le *montage* des fleurs.

Après que l'on a fini d'attacher le calice à la fleur principale, on prend la bandelette de l'étoffe ou du papier dont on a fait choix pour *passer*, et après en avoir collé l'extrémité de biais au bas du calice, on passe jusqu'au point où l'on veut placer la première feuille ou le premier bouton : il n'importe. Alors on prend la feuille, qui doit se trouver accrochée au porte-fleurs avec les autres parties préalablement préparées; on défait le petit crochet, et on pose le bout de la queue de cette feuille sur la tige, en couchant légèrement cette queue jusqu'au point où finit la spirale de la tige. On l'attache avec de la soie verte que l'on tourne, selon le besoin, sur la bobine. Après plusieurs tours on rompt la soie, et on la fixe avec un peu de salive ou d'eau. Tout de suite après on reprend la bandelette, et on lui fait embrasser le point d'insertion de cette nouvelle tige, de manière à ce qu'il soit parfaitement recouvert; on continue ensuite à passer jusqu'à ce que l'on ait à mettre une autre tige de la même façon.

Lorsque les feuilles à monter doivent être placées en face

l'une de l'autre, comme celle du dahlia, ou que, sans être précisément vis-à-vis, les objets à monter laissent peu d'intervalle entre eux, de chaque côté de la tige, on ne rompt pas la soie, et l'on va de l'un à l'autre, ne passant en papier que lorsque l'insertion des objets rapprochés est finie.

A mesure que l'on place les feuilles, les boutons, etc., il faut comparer l'objet monté au modèle, l'éloigner un peu de soi pour juger de l'effet; courber ou redresser les tiges et les feuilles avec la pince, afin de rendre exactement les plus légères inflexions de la plante.

Il importe aussi beaucoup d'avoir égard aux intervalles qui se trouvent entre les parties. Ainsi, pour les branches de feuilles de rose, les deux feuilles que l'on place ensemble en face l'une de l'autre, sur la tige commune, doivent être mises à tel intervalle de la première feuille (fixée à l'extrémité de la tige), que leur tête touche le tiers de celle-ci.

Le couple suivant, ou seconde paire de feuilles, doit être à une égale distance : on peut souvent les baisser un peu plus, parce que ces feuilles accolées s'éloignent un peu en se rapprochant de l'arbuste. Dans l'arrangement des boutons de rose, il faut que la pointe des arcignes d'un bouton fleuri se trouve au-dessous du calice du bouton naissant. C'est au goût, à l'habitude, à la justesse de l'œil seuls, que l'on peut avoir recours pour bien espacer; car il est impossible de mesurer les distances, comme d'apporter des exemples pour toutes les fleurs et toutes leurs parties. L'étude du dessin servirait beaucoup à cet égard.

Fleurs en grappe. Lorsqu'on passe en soie les pétioles délicats des fleurs disposées en grappe, comme la spirea, la filipendule, on se contente de rapprocher les tours de soie, et de les serrer davantage lorsqu'on place un nouveau pétiole. Il est essentiel de serrer graduellement moins les fleurs de la grappe à mesure que l'on se rapproche du bas de la plante.

Fleurs en panicule. Le géranium offre l'exemple de la disposition de ces fleurs, qui signifie en paquet ou en touffe écartées. Trois ou quatre fleurs, un ou deux boutons, autant de feuilles sont réunis ensemble. Toutes ces parties, faites séparément, doivent être liées par le bout de la queue avec plusieurs tours de soie, après un trait cotonné d'un

tiers plus gros que leur tige. Les fleurs d'inégale longueur, ainsi que les autres parties, sont entourées, à la naissance de la tige principale, d'un calice commun appelé *involucre*; ce calice se fait et se place comme tout autre. Après l'avoir mis, on passe en papier la tige principale.

Fleurs en boule. Les fleuristes nomment ainsi les fleurs disposées comme la boule de neige, l'hortensia. Ces fleurs veulent être montées comme les précédentes, sur un trait un peu gros et cotonné, que l'on passe en papier après avoir fini la boule. Mais, pour la bien faire, il faut commencer par placer et lier les pédoncules les plus longs, ou fleurettes du centre, puis les entourer des pédoncules moyens, et terminer enfin par les plus courts, ou fleurettes de la circonférence.

Fleurs en botte. Tout en imitant de leur mieux la nature, les fleuristes doivent avoir égard à la mode. Ainsi, pour que les fleurs de toilette se prêtent aux divers ornements d'un chapeau, d'une coiffure en cheveux, ils monteront un bouquet en plusieurs branches, et ne les réuniront point sur un *pied*. Ces branches, au nombre de trois ou de cinq, seront réunies par une spirale de cannetille fine, couleur de la tige, afin que l'on puisse aisément démonter le bouquet sans endommager ses branches, et le grossir ou le diminuer à volonté.

Fleurs en guirlande. Pendant très longtemps on a disposé les fleurs artificielles en guirlande ou en couronne. Cette mode, disparue pendant quelque temps, revient; consacrons-lui donc quelques mots. On commence par faire un certain nombre de petites branches courtes, nombre fixé d'après la dimension des fleurs. Si l'on veut avoir une couronne, les tiges sont toute d'égale longueur; pour une guirlande, au contraire, on fait beaucoup plus courtes et plus petites les fleurs destinées aux deux extrémités. On prend ensuite deux traits cuits, de moyenne grosseur; on les lie ensemble avec un trait bien fin mis en spirale fort éloignée. Ce support partagé en deux, on le cotonne, puis on y place, à partir du repli, les branches un peu couchées, autour desquelles on passe, les unes après les autres, les tours de soie et de papier. A mesure que l'on parvient à l'extrémité, on éloigne de plus en plus les tiges, de manière qu'elles sont une fois moins touffues que celles du milieu. On s'oc-

coupe ensuite de la seconde moitié. Quelques personnes font séparément les deux moitiés, et les réunissent ensuite; d'autres mettent une ficelle entre les deux traits, ne cotonnent point, et se servent de *faveur* verte pour passer.

On fait des couronnes de roses sessiles, ce qui est forcé quand la fleur est un peu grosse. Les couronnes sans feuilles sont de bien mauvais goût, mais on en fait.

Manière de monter différents feuillages. Revenons à la nature, si belle et si variée, et donnons la manière de monter quelques feuillages dont la disposition est particulière. 1° Les giroflées : le feuillage est disposé en paquets inégaux, composés de feuilles aussi fort inégales, et ayant au centre un bouton extrêmement petit, que vous imiterez en boulant fortement une petite étoile à divisions étroites et un peu alongées. Avant de monter les feuilles sur la tige, il faut les réunir en paquets sur le pétiole de la plus grande feuille, qu'à cet effet vous aurez fait plus long; vous monterez ensuite ce paquet à la tige, en rapprochant de cette dernière une petite foliole et le bouton du centre.

2° Le chèvre-feuille, dont la tige traverse le feuillage. Vous percerez au centre, avec un poinçon, la feuille, faite d'une seule pièce; vous cotonnerez et passerez en papier la tige principale, ou pied, jusqu'au point où vous devez placer celle-ci; ensuite vous enfilerez la partie inférieure de la tige dans le trou de la feuille, que vous fixerez avec un peu de colle : vous continuerez ensuite à cotonner et à passer au-dessous de cette feuille. Bien entendu qu'au-dessus de chaque feuille l'on rompt le coton et la bandelette pour les replacer au-dessous. Quelques fleurs, surtout le dahlia, veulent une opération semblable.

3° Les tulipes, jacinthes, et autres fleurs à feuilles *radicales*, c'est-à-dire sortant de la racine, veulent que leur feuillage se roule au bas de la tige, en se creusant et se repliant sur lui-même. Pliez les feuilles en deux par le bas; remplissez ce pli de colle verte, et introduisez-y l'extrémité de la tige. Ce feuillage se fait rarement. (*Voyez*, pour les autres montages, la IIIe Partie, *Direction des travaux.*)

Comme tous les arts industriels, celui du fleuriste exige la division du travail, dans le double but d'en accélérer l'exécution et de la rendre plus parfaite. Cette division doit

être relative à la force des ouvriers, au degré d'habileté des apprenties et des ouvrières.

C'est un homme, et un homme fort, qui doit être chargé du découpage : le salaire d'une femme serait moins élevé, mais, en se fatiguant beaucoup, elle travaillerait peu ; et il vaut mieux mettre son adresse à profit, que d'accabler sa faiblesse. Un jeune adolescent peut être employé à la presse, et au gaufrage à la poignée, au détirage des fils de fer.

La première opération dont on charge les apprenties, est de cotonner ; un peu plus tard, elles passent en papier, grainent les étamines, ou collent les baguettes le long des feuilles. Malgré la nécessité de fixer à chacun son occupation, gardez-vous bien de la pernicieuse habitude qu'ont les maîtres de faire répéter pendant des mois entiers une manœuvre apprise en quelques jours ; c'est un véritable vol, puisqu'on les paie pour montrer leur art, et vol d'autant plus funeste pour les apprenties, qu'il leur inspire souvent le dégoût du travail.

Le boulage se confie à celles qui savent faire toutes les opérations précédemment indiquées ; mais comme il est fatigant, je conseille à la maîtresse de ne point en charger longtemps la même personne.

Les apprêts demandent une main un peu exercée ; l'emploi des couleurs exige plus d'habileté encore. La maîtresse doit toujours veiller à la manière dont on s'en acquitte, ne le confier qu'à ses meilleures ouvrières, et le faire elle-même le plus possible. Le montage des fleurs est encore le partage des plus habiles.

TROISIÈME PARTIE.

EXEMPLES.

CHAPITRE PREMIER.

MANIÈRE DE FAIRE LA ROSE. — LE MYRTE DU CANADA. — L'HÉ-
LIOTROPE DU PÉROU. — LES GESSES ODORANTES, OU POIS DE
SENTEUR. — LA RENONCULE. — LE LILAS. — LE CAMELIA. —
LE CHÈVRE-FEUILLE. — LE JASMIN DE FRANCE. — LA PI-
VOINE. — LA SCABIEUSE. — LE RESEDA.

La Rose. On commence par choisir pour modèle une fleur naturelle, ou du moins une fleur artificielle parfaitement imitée. La rose étant un des objets qui leur sont le plus familiers, les fleuristes se dispensent de prendre un modèle dès qu'elles ont un peu d'habitude de leur art. Dans tous les cas, on doit déterminer le nombre de roses, de boutons fleuris, entr'ouverts, naissans, de feuilles et de folioles que l'on emploiera pour former la *botte*, afin de préparer toutes les parties à la fois. On multiplie ce nombre si l'on a plusieurs bottes à faire.

Les feuilles de rose sont de trois nuances : la première nuance s'appelle vert-jaune, elle sert aux feuillages naissans, qu'on nomme pousses ; on a de petites tiges à trois feuilles. La seconde et troisième nuances servent pour le feuillage plus ou moins développé. Les tiges, épines, feuilles de rose, nous ayant souvent offert des points de comparaison, nous y renvoyons le lecteur, afin de ne point nous répéter.

Nous savons que les boutons naissans se couvrent de canepin ou de papier, et les boutons fleuris s'entourent de

pétales. Quand on destine les premiers à une rose blanche, on les *déblanchit* : déblanchir consiste à mêler dans une soucoupe deux à trois gouttes de jaune liquide et un peu d'eau-de-vie, d'eau de Cologne, ou d'alcool ; on passe au pinceau ce mélange sur le bouton, puis, lorsqu'il est sec, on *verdit celui-ci* avec un mélange de jaune liquide, de bleu, et une pincée de crème de tartre. Si le bouton est pour une rose *rose*, on le verdit seulement, puis on le rougit avec du carmin : on pose ensuite les areignes autour, et on les colle sur le bouton dans toute leur longueur. Pour les boutons fleuris, on colle quatre pétales autour du moule de coton ; on les place de manière que l'un couvre à peu près la moitié de l'autre ; on finit en posant les areignes, que l'on colle seulement à la tête, laissant la pointe libre.

Les étamines du cœur de rose se font en *faisceau*. On y place des *bouillottes*, ordinairement en carthame (tous mots qui nous sont familiers). On *trempe* les pétales, on les gaufre, soit à la pince, soit à la boule ; on met les quatre premières pétales de cœur entre les trois bouillottes, en tenant la tige en l'air : les autres se placent devant les bouillottes, ou derrière, en présentant tantôt un grand, tantôt un petit pétale, tantôt tournant pour ainsi dire le dos aux étamines. Les vingt pétales de tour se mettent près à près pour le premier rang, et, pour les deuxième et troisième, ils alternent avec les précédents pétales. On met ensuite les areignes, et l'on enfile le calice, tâchant de bien imiter les dispositions du modèle.

Le Myrte du Canada. Découpez, en gros de Naples vert clair et vert jaune, de différentes grandeurs ; gaufrez-les très peu. Faites, pour chaque fleur, deux corolles étoilées, en batiste blanche, à cinq divisions, que vous boulez de manière à leur donner un creux bien rond. Mettez à l'extérieur de ces divisions ou pétales, (pour parler comme les fleuristes), une tache de carmin au pinceau. Découpez ensuite une très longue rangée de petits pétales, comme si vous vouliez faire une bandelette propre à passer en feuillage : seulement les petits pétales doivent être assez alongés et appointés par le bout ; frisez-les comme on frise les plumes, en les contournant avec la pointe des ciseaux ou un poinçon. Attachez, d'autre part, et au bout de la tige, un peu de coton cardé, duquel sortira un fil blanc gommé : ce

globule de coton, petit et pointu, sera recouvert de pâte vert clair, et le fil ou style légèrement passé sur cette pâte. La rangée des pétales frisés sera collée autour du pistil, dont elle fera sept à huit fois le tour. Voici le cœur de la fleur. Pour faire la circonférence, vous enfilez les deux corolles, en alternant leurs pétales; vous enfilez et collez ensuite au-dessous un calice non gaufré, à cinq folioles écartées.

Les boutons près d'épanouir se font en pliant un peu de canepin sur un globule bien rond en coton : on lie la base avec de la soie. Les boutons naissants, avec de la pâte verte, arrondie comme une grosse tête d'épingle. La tige des fleurs et boutons est passée en vert, celle des branches en couleur bois.

L'Héliotrope. Découpez de petites rondelles en batiste blanche, une douzaine, légèrement dentelées; faites-en à peu près autant en batiste lilas clair, mais plus petites. Repliez en cinq chaque rondelle, à l'envers, en pinçant bien chaque pli qui doit se trouver au milieu de chaque dentelure : ouvrez ensuite la rondelle. Les huit premières, plus grandes, recevront au centre, à l'endroit, une tache vert clair, et les bords seront légèrement panachés en lilas; les quatre autres grandes seront peintes en lilas infiniment clair au centre et plus foncé sur les bords. Vous découperez ensuite autant de petites languettes de batiste vert pâle ou de papier qu'il y a de rondelles. Ces languettes ou tiges à fleurettes sont larges d'environ 3 millimètres et longues de 16, on les encolle, on gomme d'un côté, puis on les plie à moitié dans leur longueur, et on colle à un bout la rondelle. On humecte ensuite cette tige d'eau gommée, et on la saupoudre de poussière de coton. On fait ensuite la tige principale avec un fil de fer, que l'on recourbe un peu à l'extrémité, de manière à le pencher en arrière; à l'extrémité de cette courbure on place, avec de la soie, les boutons et fleurettes terminales, puis successivement les plus grandes. Ces fleurettes sont montées sur huit rangs; il n'y en a que deux aux deux premiers, trois ensuite, puis quatre, ce qui forme la touffe alongée et renversée de l'héliotrope. On passe ensuite, de la longueur de 3 centimètres, la tige, et l'on place une ou deux autres tiges, l'une seulement de même longueur, portant chacune une touffe; celle de la

plus petite tige est plus petite aussi. On place à la base de cette réunion une feuille naissante.

Les boutons petits et pointus se font en pâte verte : les uns sont tout verts, les autres colorés en lilas : tous sont cotonneux. Ils se placent en paquets de quatre ou cinq à l'extrémité des touffes, ou entre trois feuilles naissantes.

Le feuillage très gaufré se fait ordinairement en fort taffetas ; toutes les tiges sont couvertes de duvet ; c'est une des fleurs les plus difficiles à imiter.

Les Gesses odorantes, ou *Pois de senteur*. Faites en batiste vert jaune un calice alongé à quatre divisions ; coupez de petits carrés dans cette batiste, et repliez ces carrés comme si vous vouliez en former un épi vide que vous attacherez au bout de la tige. Cela terminé, découpez trois pétales, un grand arrondi, nommé la *carène* en botanique ; les deux autres plus petits se nomment les *ailes*. Supposons le pois rose ; la carène sera d'un rose clair sur les bords ; rose vif au centre, et blanche vers l'onglet. Cette gradation s'observe également sur les ailes : on l'obtient en trempant, et taquetant. La première est sillonnée dans sa longueur au milieu par la pince, et boulée sur les bords supérieurs et sur les côtés, à l'endroit, de manière à se rejeter en avant ; les ailes sont boulées également. Cela fait, attachez celles-ci autour de l'épi vide, ou pistil, de telle sorte que leurs bords creusés se rencontrent, et le cachent plus ou moins, selon le degré d'épanouissement de la fleur. Attachez la carène derrière de façon qu'elle soit voisine de la partie non gaufrée des ailes ; mettez ensuite le calice, en le collant par les côtés : deux de ses folioles seront placées derrière la carène, l'autre sera devant, la dernière entre les ailes.

Cette plante grimpante est pourvue de vrilles délicates que vous imiterez très bien ainsi. Prenez de la soie plate jaune clair, fortement gommée, bien sèche, et tournez-la en spirale autour d'un poinçon : comme l'extrémité supérieure est plus fine, on la tourne avec une épingle. On contourne également la tige sur un mandrin, après qu'elle a été passée en papier. Il faut nécessairement que le trait qui la forme soit bien fin.

Lorsque la gesse est soignée, le pistil se fait avec du fil de fer cotonné, et contourné en spirale à son extrémité supérieure : il remplace l'épi vide décrit en commençant.

La Renoncule. Découpons d'abord environ soixante-quatre pétales à deux dents peu profondes. Les pétales nous donneront quatre rangées pour la circonférence : il nous reste à faire quatre autres rangs du centre, plus serrés, puis encore une quarantaine à peu près de pétales plus petits, qui suffiront au cœur de la fleur. Après cela, nous formons à l'extrémité d'un trait de grosseur moyenne, une boulette de coton, ronde, grosse comme une prune; nous engommons le sommet, pour le saupoudrer ensuite d'un peu de tabac; mais pour donner de la consistance à la boulette, il est bon de la gommer également partout. Autour de cette boule nous attachons trois pétales découpés comme les autres, en mousseline un peu grosse, et vert pâle, quelle que soit d'ailleurs la couleur de la renoncule (supposons celle-ci jaune orangé, avec les bords rouges). Découpés dans de la mousseline jaune, nos pétales sont pliés en deux, dans leur longueur, puis boulés à droite et à gauche du repli. Ce repli et le boulage sont faits à l'envers. Peignons maintenant nos pétales : avec du carmin rougissons le haut, d'un peu plus de 5 millimètres à partir du repli, tandis que de chaque côté la couleur diminuant, laisse les joues toutes jaunes. Nos pétales peints, nous collons les plus petits autour des pétales verts, en les relevant et resserrant bien sur ceux-ci, qui ne laissent qu'à peine entrevoir le moule noirci de tabac. La première rangée est un peu écartée, la seconde encore plus, ainsi de suite jusqu'aux pétales de tour, encore plus évasés, de manière que la fleur ait une forme demi-sphérique.

Il ne reste plus qu'à faire le calice et les feuilles : le premier en étoile, à six folioles rondes, profondes, et collées à plat sur la base des pétales, de manière à ce que les côtés soient rapprochés l'un de l'autre : ce calice est souvent vernissé, et toujours vert foncé. Les secondes, plus claires, sont très découpées, soutenues par une baguette dans toute leur longueur, jusqu'à la première nervure du côté de la dentelure supérieure. On les place deux à deux, en face l'une de l'autre, à 3 centimètres environ de la fleur, que leurs découpures accompagnent agréablement. L'exécution de cette fleur est facile; on y fait rarement des boutons.

Le Lilas. Découpez des étoiles dans de la batiste blanche ou lilas; ces étoiles auront quatre dentelures profondes.

que vous rayerez tout autour, sur les bords, et au milieu en long; ces stries s'obtiennent avec la pointe d'un poinçon délié. Divisez ensuite de petites lames de papier blanc ou lilas, ou de batiste, longues de 9 à 12 millimètres, larges de deux à trois. Roulez ces lames, pour en faire un tube collé sur les côtes. Prenez ensuite de petits morceaux de trait bien fins, ou pétioles, et enfilez-les dans les tubes. Vous prenez après cela les étoiles, et vous les percez au centre avec un poinçon, ou une forte épingle. Vous entrez par ce trou le bout du pétiole qui sort du tube, et vous placez à son extrémité une pointe de pâte verte, sur laquelle vous jetez un peu de semoule jaune; vous soufflez tout de suite après, afin qu'il n'en reste que deux grains, pour imiter les deux anthères du lilas. Vous faites de cette manière un certain nombre de fleurettes, pour les disposer en thyrse sur une tige commune. Chaque fleurette doit avoir à la base du tube un petit calice à deux dents très étroites; on la monte avec de la soie verte.

Le thyrse commence ordinairement par des boutons nombreux: ces boutons se font ainsi. Prenez de petits carrés de papier d'un violet tirant sur le rose, si le lilas est de couleur, ou de canepin s'il est blanc. Formez sur le pétiole un globule alongé, recouvrez-le du carré de papier, puis recouvrez celui-ci de gaze lilas; liez l'un et l'autre à la base avec de la soie lilas. (On ne met point de gaze si l'on emploie le canepin.) Sillonnez ensuite avec un brin de soie, fortement tendu, et bien fin, votre bouton, de manière à ce qu'il présente quatre faces égales; terminez par coller le calice. Le feuillage pointu est partagé par une nervure d'un vert pâle que l'on imite au pinceau; on passe les principales tiges en couleur bois.

Le Camélia. Le feuillage de cette belle fleur est dentelé sur les bords comme une scie, et couvert sur les deux faces d'un vernis brillant: on sait comment imiter ces effets. Les pétales doivent être en batiste blanche, fine, serrée; ils sont découpés à peu près comme ceux d'une rose blanche. Ceux du centre sont gaufrés à la pince, d'autres creusés à la boule à l'endroit; enfin le cœur de la fleur diffère très peu de celui d'une rose, mais à la place de bouillottes on met des pétales presque deux fois moins grands que ceux de

la circonférence, et les étamines sont éparpillées au milieu d'eux. On les met une à une, ou deux à deux.

L'anthère est de forme double, ainsi on divise en deux le filet à son extrémité, puis on trempe dans la pâte jaune clair les deux brins qu'il forme. Pour disposer agréablement les pétales sans les trop presser, on colle, à moitié de l'un des filets, un des plus petits pétales ; les pétales voisins suffisent pour cacher ce qui ne doit pas paraître de cet arrangement ; les pétales sont de place en place un peu rougis en long.

Le calice imbriqué a une forme particulière ; ses areignes ou folioles sont arrondies par les côtés et pointues au sommet, d'un vert très pâle ; elles sont rougies sur les bords. Vous en placerez d'abord une première rangée à la base des pétales, puis une seconde et une troisième Les areignes alternes libres, creusées par la boule, collées seulement par l'extrémité inférieure, et dont les rangées sont écartées, ne retiennent en rien la corolle, et s'étendent un peu sur la tige.

Ce calice diffère un peu pour les boutons : naissants, ils sont formés d'un moule gros comme une cerise et recouverts entièrement par les areignes, collées les unes sur les autres, à l'exception de la rangée qui touche la tige ; pour le bouton près de s'épanouir, le moule est de la grosseur d'une prune. On colle au milieu cinq petits pétales, dont les têtes rapprochées couvrent le sommet du moule ; le calice revêt tout le reste de sa surface ; les areignes n'en sont point évasées, et se posent à plat les unes sur les autres. On rougit un peu le bout de l'un des pétales.

Le Chèvre-feuille. Les exemples apportés plus haut nous dispensent de parler du feuillage vernissé, et partagé longitudinalement par une nervure d'un vert blanchâtre. Passons donc à la fleur. On découpe, dans de la batiste rosée, une corolle à tube long de plus de 3 cent., irrégulière, car la carène a quatre divisions égales, et l'aile ou *l'éperon*, plus court, n'est qu'une foliole renversée. Cette corolle est carminée à l'extérieur de manière à rougir entièrement le tube, et à former une raie rouge au milieu des divisions, dont les bords restent d'un rose clair. On fait les étamines en fil blanc, assez longues pour dépasser un peu la corolle, étant attachées à la base du tube, après la tige. Ces étamines,

au nombre de cinq (trois longues et deux courtes), ont pour anthères un morceau de batiste paille très gommée, large de quatre à six fils, et long de 9 millimètres. Placé comme la tête d'un T, le pistil, aussi en fil blanc, de moyenne grosseur, dépasse les étamines, et se termine par une petite pointe de pâte verte. Etamines et pistils liés à la fois, on les introduit dans la corolle, dont on colle les côtés jusqu'à l'aile. On enfile ensuite dans la tige un calice sphérique en pâte vert clair.

Les boutons se font avec un long moule de coton, auquel on donne à la fois la forme du calice sphérique, celle du tube, et enfin la figure de la partie gonflée et terminée en pointe qui représente les pétales près de s'entr'ouvrir. La base de ce moule se couvre de pâte vert-clair pour le calice, et tout le reste de pâte carminée bien lisse. Si le bouton est un peu gros, avant de couvrir de pâte rouge la partie renflée, on met sur les côtés une languette de pâte blanche.

On monte à la fois, sur le même point de la tige, cinq fleurs ou boutons; ordinairement deux fleurs, deux boutons à languettes, et un bouton naissant; en d'autres cas, une seule fleur et deux petits boutons.

Le Jasmin de France. Découpez en taffetas, tout d'une pièce, ce feuillage très dentelé; préparez des baguettes pour servir de tiges; préparez aussi de petits calices à deux petites divisions, et des languettes de papier blanc, comme pour le lilas, mais un peu plus longues. Restent les pétales que vous ferez avec de la batiste blanche, au nombre de cinq, pointus, étroits, alongés; vous les replierez à moitié, à l'envers de leur longueur, puis les placerez dans la languette, après laquelle vous les collerez. Vous la collerez ensuite par les côtés après l'avoir roulée sur elle-même, de manière à en faire un tube bien serré. Vous terminerez par mettre le calice à la base de ce tube, qui, dans cette partie, doit se resserrer encore plus.

Quant aux boutons, on moule du coton en boulette un peu alongée, et petite, au bout d'un fil de fer bien fin. On prend ensuite un petit carré de canepin, et on en couvre le moule de manière à en former un bouton à longue pointe aiguë. On lie le bas avec de la soie plate blanche, bien serrée, puis l'on coupe l'excédant du carré de canepin.

Après cette opération, on songe à imiter le tube : une languette de canepin, de biais, tournée en spirale alongée et serrée autour du fil métallique, représente parfaitement ce tube, que l'on achève en posant le calice.

La Pivoine. Cette fleur a deux espèces de feuilles : une feuille à trois lobes ou divisions profondes, se trouve entre deux larges feuilles lancéolées qu'elle surmonte : toutes sont d'un beau vert, légèrement vernissées. Le feuillage naissant est composé seulement de la feuille à trois lobes. Le calice est particulier : il est formé, 1° de deux larges coques bien creuses, semblables à la moitié d'un œuf de pigeon partagé dans sa longueur. Pour imiter ces coques, on a deux feuilles que l'on boule fortement, afin de les bien creuser, puis on les colle ensemble par l'un des côtés. 2° Entre chacune de ces coques, placées à droite et à gauche de la tige, à la base des pétales, est une feuille pointue, creusée à sa base, et accompagnée d'une feuille naissante qui s'applique sur la partie extérieure des pétales de tour, et les dépasse agréablement. Les grosses coques, collées seulement par la pointe, sont libres sous la fleur.

Les pétales des deux rangs de la circonférence sont larges, non dentelés, peu ou point gaufrés ; ceux du troisième rang sont plissés et pliés à peu près comme les pétales de grand cœur du camélia. Entre ce tour et le suivant, on voit, de place en place, des étamines en gros fil rosé, à anthères formées de plusieurs grains de semoule jaune. Viennent ensuite trois autres rangées de pétales un peu dentelés, de petit et de grand cœur, que l'on disposera comme l'indique la nature : le dernier rang est formé tout entier de petits pétales. J'aurais dû dire le *premier* rang et commencer par l'ovaire ; car c'est l'ordre invariable de la fabrication des fleurs.

Le pistil ne ressemble à celui d'aucune autre fleur ; il a la forme de sept ou huit petites poires ou de cônes obtus placés l'un auprès de l'autre circulairement autour d'une des poires qui occupe le centre. Pour imiter ce pistil compliqué, on fait les huit moules en coton, séparément l'un de l'autre, en commençant par la pointe, au bout de laquelle on colle une petite feuille pointue en batiste rouge : cette foliole se plie en deux par le bas. On trempe ensuite chaque poire ou style dans la pâte verte liquide, puis on

le roule dans la tonture de coton, de manière à le revêtir d'une surface cotonneuse, épaisse et bien égale partout. On réunit ensuite tous ces styles en les liant à la tige.

Autour de l'ovaire, et entre les petits pétales, est une double rangée de nombreuses étamines placées irrégulièrement, mais cependant principalement dans les intervalles des styles. Quelques-unes sont courbées vers l'ovaire, quelques autres en sens contraire ; ce sont les plus rares.

Le bouton est formé d'une boulette de coton de la grosseur d'une belle prune de monsieur, et entouré d'abord d'un rang de pétales recourbés de manière à cacher entièrement le moule, et d'une autre rangée, au nombre de cinq pétales, autour de laquelle se place le calice. On substitue avantageusement au coton du papier blanc bien gommé, que l'on chiffonne et plie comme un bouton ordinaire. On ne met qu'une feuille à chaque branche de pivoine, et cette feuille, en trois parties, se place à 8 centimètres environ de la fleur. On fait des pivoines rouges, roses, jaunes et panachées de blanc ; on en monte les branches libres à la cannetille.

La Scabieuse. C'est une des fleurs qui produisent le plus d'illusion, même entre des mains peu habiles. On commence par faire un fort *ballaye* en laine brune, dont on divise le plus possible les brins. En même temps que la laine, on attache des boucles de fil noir, ou violet, gommé, une fois plus longues que les boucles de laine, mais aussi beaucorp moins nombreuses ; quand, après avoir relevé l'aigrette, on coupe les boucles pour en former la houppe du ballaye, les fils dépassent les brins de laine ; alors on s'occupe de grainer ces fils qui représentent les étamines. Pour cela, on délaie une pâte blanche avec une forte dissolution de gomme blonde, et l'on forme à chaque filet une sorte de graine ou boulette alongée et un peu gonflée. Il faut que le cœur de la fleur figure un disque arrondi, un peu convexe : pour y réussir, on forme le ballaye de plusieurs aigrettes, et l'on tord ensemble leurs queues de laiton ; on s'arrange aussi de manière à ce que les brins de laine et de fil soient plus longs au centre qu'à la circonférence. D'autre part, on prépare pour chaque scabieuse sept pétales

* Je donne les noms d'étamines, d'anthères, de pétales aux fleurons de la scabieuse, afin de parler le langage ordinaire des fleuristes. Les botanistes m'excuseront.

en satin violet, à cinq divisions arrondies, qui s'agrandissent à mesure qu'elles s'éloignent de la tige. Je dis la tige, parce que ces pétales se montent sur un morceau de trait fin, long d'environ 9 millimètres; on les fixe avec de la soie verte, qui sert à passer le trait. Après avoir creusé un peu les trois divisions supérieures avec la boule d'épingle, on range ces pétales autour du disque, en les espaçant également et en les liant avec de la soie. On imite aussi les scabieuses lilas, mais elles sont moins agréables. Le calice se fait à six folioles arrondies, collées sur la base du disque. La scabieuse est quelquefois pubescente ou hérissée.

Le Réséda. Cette fleur a, comme la pivoine, un double feuillage, car elle porte des feuilles lancéolées et trifoliées, mais indépendantes les unes des autres. Elle se compose de petites fleurettes portées en grappe longue de 8 centimètres, presque sessiles au sommet de la grappe, et très serrées alors; ces fleurettes s'espacent un peu, et ont un pétiole plus long à mesure qu'elles descendent. Le très court pétiole des boutons et des fleurettes terminales est en laiton extrêmement fin, non recouvert et tordu, parce qu'il est tout-à-fait caché : le pétiole des autres fleurettes est une petite baguette pour laquelle on emploie du papier vert jaune.

Voyons le moyen de préparer les fleurettes. On prend du fil vert jaune fin; on en forme une petite aigrette, mais irrégulière, c'est-à-dire que la boucle de laiton qui retient les fils ne doit pas être placée au milieu, comme elle l'est ordinairement, parce qu'en redressant les fils, on doit avoir ceux d'un côté bien moins longs que ceux de l'autre; cette partie plus courte sert à faire les étamines, que l'on graine en semoule rouge ou en cinabre : l'autre représente les filets verdâtres, qui dépassent les étamines. Cela fait, on enfile dessous l'aigrette un calice étoilé à sept divisions, non gaufré, et vert jaune : on le colle, en ayant soin de faire relever les quatre divisions qui se trouvent vers les filets, afin qu'elles les soutiennent; les trois autres, placées au-dessous des étamines, retombent un peu.

Le bouton de la fleur se compose ordinairement de cinq à six fleurettes très petites, disposées en panicule entre trois ou quatre feuilles naissantes. Quant aux boutons posés à l'extrémité de la grappe, on replie en pointe, comme

pour un épi, un très petit morceau de batiste vert clair, et l'on enfile un petit calice au-dessous. Le réséda, qui seul produit peu d'effet, est très joli mélangé avec d'autres fleurs.

Ces fleurs, dont les caractères particuliers mettent sur la voie d'imiter toutes les fleurs possible; les exemples détaillés et fréquents que m'ont fournis la fleur d'oranger, la giroflée, la jacinthe, l'œillet, le narcisse, la reine-marguerite, le dahlia, le chrysanthemum, le géranium, les bruyères, les millepertuis, le myosotis, le liseron, et tant d'autres fleurs; enfin, les indications qui vont suivre sur les divers genres de fleurs, tout rendrait complètement inutiles de plus nombreuses applications. *

CHAPITRE II.

DES FLEURS DE FANTAISIE. — FLEURS DE DEUIL. — FLEURS DE VASES ET D'ÉGLISE. — FLEURS EN PAILLE.

Fleurs de fantaisie. On ne saurait donner de règles pour les choses dont la nature est de braver toutes les règles. Néanmoins on peut établir un certain ordre dans ces bizarreries.

1° Les fleurs de fantaisie ne diffèrent de la nature que par la couleur : ainsi, l'on fait du lilas, de l'aubépine, des roses, des marguerites bleu-céleste, des grenades blanches, des tubéreuses roses, etc.; c'est le cas le plus ordinaire.

2° Ces fleurs dépendent d'un certain mélange des divers caractères de deux, trois ou quatre fleurs : aussi ai-je vu une fleur à pétales d'anémone, à étamines d'eugénia (c'est-à-dire très fines), à calice formé des arcignes de celui de la rose (arcignes au nombre de huit), enfin à bouton d'œillet; tout cela formait un très agréable ensemble.

* Les fleurs des champs se font comme les autres, et bien plus facilement, parce qu'elles ne sont pas doubles. L'anémone des bois, le bluet, la nielle, quelques véroniques d'un si beau blanc, des lychnis roses ou blancs, la rose de haie, les campanules, forment de très jolis bouquets.

3° La transformation de divers fruits est encore la ressource des fleurs de fantaisie : ainsi, en donnant une couleur rosée, ou toute autre nuance, aux chatons du noisetier, du peuplier, du saule, on en fait une fleur. Je vais apporter un exemple des fleurs de fantaisie par transformation : il s'agit du fruit du platane, que l'on fait blanc et bleu.

Fruit du platane, ou *platane en fleur bleue*. Cette fleur, puisqu'on l'appelle ainsi, se compose de pétales réunis deux à deux par un pétiole; ces pétales sont groupés en thyrse sur une tige commune qui porte les pétioles. Pour chaque branche il y a deux thyrses, chacun de dix-huit pétales, et de neuf pétioles par conséquent ; mais les pétales bleus sont disposés en thyrse large, et les pétales blancs en thyrse alongé. Voyons d'abord comment ces pétales prétendus se posent sur chaque pétiole.

Ils se découpent tous dans de la batiste blanche, et un peu plus larges que le modèle. Ils ressemblent assez à un grand pétale de rose partagé en deux dans sa longueur : l'une des joues est coupée droit fil, l'autre légèrement arrondie. Pour les pétales blancs, on trempe cette partie dans du *verdi* jaune clair : pour la plupart des pétales bleus, cette partie demeure blanche, et c'est elle qui sert à soutenir le pétale tandis qu'on le trempe dans l'eau d'indigo, de manière à le rendre bleu céleste. La partie blanche est plus ou moins large, selon que les pétales doivent être placés sur le côté du thyrse. Cette préparation terminée, on prend un laiton des plus fins, on le cotonne légèrement, et on lui donne la forme d'un fer à cheval, haut d'environ 3 centimètres et assez large pour recevoir deux pétales entre ses deux branches : ce fer à cheval doit être, à sa base, cotonné de manière à présenter, à droite et à gauche de sa moitié, une sorte de petite poire couchée, ou globule alongé : entre ces deux poires on accroche à sa moitié un laiton fin, de 6 centimètres de long, que l'on a replié en deux ; on réunit et tortille ses deux parties pour faire la tige, que l'on garnit avec le coton tenant encore après les poires.

D'autre part, on gaufre les pétales à la presse, ou, si on le préfère, en les chiffonnant avec la pince. On encolle un peu leur pointe et toute la joue arrondie ; on pose la première sur l'une des poires, de manière à mettre la joue

droit fil au milieu du fer à cheval, puis on roule l'autre joue sur l'une des branches de ce fer à cheval, ainsi qu'on en agit pour faire un gros *froncé* ou un *roulé* après une étoffe. Comme toutes les femmes savent coudre, elles me comprendront aisément. Ce *roulis* cache le laiton cotonné, et forme sur la joue du pétale un rouleau qui semble être le prolongement de la petite poire; on place sur l'autre poire un second pétale de la même façon. Cette manœuvre terminée, on trempe un pinceau délié dans une pâte brun foncé, un peu rougeâtre, et on enduit d'une couche épaisse les deux poires dessus et dessous ; on brunit aussi un peu le roulis des pétales bleus seulement. On laisse sécher, puis on vernit cette pâte. Le pétiole se passe ensuite en papier.

La feuille composée compte trois paires de feuilles sans pétiole sur une tige commune, plus celle qui se place à l'extrémité. Ces feuilles sont gaufrées légèrement.

L'espèce de fleurs qui nous occupe admet certaines modifications dans les moyens reçus pour l'imitation des divers organes. Ainsi, par exemple, pour amener les étamines au niveau des pétales d'une grosse fleur, on monte l'aigrette de ces étamines au bout d'un laiton beaucoup plus haut que la base de la corolle. Souvent, pour empêcher les étamines de diverger, on l'entoure d'une bande de papier plissé, à la base de l'ovaire, sur la tige d'où partent les étamines. Il est encore beaucoup d'usage chez les fleuristes pour fantaisie, de faire les étamines avec de la laine blanche plate, dont les brins sont extrêmement divisés. Les filaments sont d'une excessive finesse, peu naturelle, mais gracieuse.

Fleurs d'hiver. Parmi les fleurs de fantaisie, il est des fleurs d'hiver. Elles se font tout en satin, tiges, feuilles, calices, pétales : ainsi, pour une rose blanche, on fait le feuillage en satin vert, la corolle en satin blanc, les bouillottes se forment souvent en petits nœuds de faveur satinée. Des reines-marguerites à pétales roulés forment une jolie fleur de fantaisie. Ces pétales sont fortement gaufrés, dans leur longueur, avec le mandrin alongé, ou avec un poinçon de manière à les rouler comme une *oublie :* on emploie également, à cet effet, la batiste et le satin.

Fleurs de deuil. Pour faire ce genre de fleurs, on imite en crêpe et gaze noirs toutes les fleurs possibles. Par parenthèse, le crêpe noir *crêpé* représente parfaitement plu-

sieurs styles de fleurs exotiques. On commence par faire le moule en coton, on le recouvre de pâte rose ou verdâtre, selon la nuance; on laisse sécher, puis on place le crêpe qu'on lie à la base du style ou de l'ovaire.

Fleurs de vases. Ces fleurs sont ordinairement communes et de couleurs vives et variées. On sait qu'elles sont de deux sortes : 1° celles que l'on dispose en pyramide, et que l'on met sous verre; 2° celles qui représentent seulement un arbuste ou une plante, et que l'on met en caisse ou en pot, comme les fleurs naturelles, tandis que les premières figurent un bouquet. Ce bouquet se monte en pyramide. Pour cela, il faut avoir trois ou quatre morceaux de fil de fer, le plus gros possible; donner à ces morceaux une longueur relative à la hauteur du vase et du verre; les cotonner fortement, puis les réunir ensemble avec un laiton : ce sera le soutien après lequel vous monterez successivement toutes les fleurs.

Quant aux secondes, on remplit de sablon fin le vase dans lequel on veut les planter. On couvre ce sablon d'un carton percé d'un trou, à travers lequel on enfonce la tige pour l'assujétir, et l'on imite la terre en semant sur la surface du sablon, du marc de café très desséché.

Fleurs d'église. On commence à substituer aux anciennes fleurs d'église des fleurs naturelles d'un bien meilleur goût; mais cette substitution est loin d'être d'un usage général. Parlons donc de ce mauvais genre d'ornements.

Des roses, des renoncules, des reines-marguerites, sont les fleurs ordinairement choisies; les pétales de quelques-unes sont faits en calicot teint ou peint de très vives couleurs, quelquefois en satin, mais le plus souvent en *paillon*. Ces fleurs se montent en *espalier*, c'est-à-dire qu'une des faces du bouquet présente toutes les fleurs : l'autre face est absolument plate. *

Fleurs en paille. Des brins de paille lisse (de même nature que celle employée pour les chapeaux), collés près à près sur de la mousseline un peu grosse et bien gommée, disposés et taillés de manière à imiter diverses feuilles,

* Un mot sur les fleurs appelées *botaniques*, parce que les personnes qui cultivent la botanique les commandent dans le but d'avoir des modèles : ces fleurs n'ont rien de particulier : elles exigent seulement les plus grands soins et la plus minutieuse exactitude.

voilà pour le feuillage ; du laiton ou fil de fer, autour duquel on passe en spirale des brins de paille souple, voici pour les tiges ; des aigrettes en laine de différentes couleurs, grainées ou non grainées, voici les étamines; des petites feuilles rondes ou pointues en paille lisse, ou bien des boucles formées avec des brins de paille souple, ces boucles très multipliées et alternées à chaque rang, voici la corolle. Ces fleurs, parmi les parties desquelles on mêlait souvent des parties en batiste, mousseline, papier, et quelquefois en taffetas couleur de paille, offrent peu d'agréments, mais il est bon de pouvoir les faire quand la mode leur donne du prix. Il est avantageux de passer les tiges en papier paille.

CHAPITRE III.

DES FLEURS EN OR ET EN ARGENT.

Les fleurs de ce genre se font de cinq manières : 1° avec deux feuilles ordinaires striées en métal, et des fruits dorés ou argentés, comme l'olivier, la vigne en or ; 2° avec seulement les étamines et les pistils métalliques ; 3° avec les feuilles dorées ou argentées, et le reste d'après nature ; 4° elles offrent la réunion de divers objets et de parties dorées, et forment ainsi les fleurs de fantaisie en or ; comme un bouquet de chardons, dont la fleur se composait de pétales en or, entourant un cœur présentant une multitude de petites barbes de plume à écrire, très blanches : ces barbes roides, implantées par le bout arraché à la plume, et offrant par conséquent le bout pointu, faisaient au milieu de ce rayon d'or un très joli effet : et par parenthèse on voit que rien n'est inutile entre les mains d'une fleuriste habile ; 5° ces fleurs sont tout en or ou argent, sans aucun mélange étranger.

Plantes à feuilles striées d'or et à fruits dorés. Occupons-nous d'abord des feuilles préparées de cette première façon. Après avoir découpé avec l'emporte-pièce des feuilles d'olivier en papier coquille vélin vert, ou en papier ciré,

on met à part les plus grandes, qui doivent être attachées au bas de la plante : ces grandes feuilles seront d'un vert foncé ; celles que l'on devra placer au sommet de la tige seront d'un tiers moins grandes et d'un vert jaune. Comme les feuilles d'olivier sont brillantes, la fleuriste emploiera à leur composition du papier vernissé, ou mieux encore elle les enduira de vernis ordinaires. Leur emploi me semble préférable, en ce que les plus petites feuilles devant être, par gradations, un peu moins vernissées que les grandes, n'offriraient pas ces gradations nécessaires si l'on employait du papier. Les feuilles étant bien séchées, on les gaufre, puis on les met, selon leur grandeur, dans deux petits cartons, où on les laisse jusqu'à ce qu'on s'occupe à monter la fleur, après toutefois avoir donné à quelques millimètres de l'extrémité supérieure un très léger coup de pointe de canif.

Quand le moment en est venu, on prend du fil d'or plat, on l'applique sur la feuille que l'on tient entre le pouce et l'index gauches; on le conduit jusqu'au trou de la feuille, puis on le replie sur lui-même en le pinçant légèrement à l'endroit où il se trouve replié : cela forme deux bouts qui doivent dépasser un peu la feuille ; on coupe ensuite le fil d'or, qui sert de mesure pour les autres feuilles. A mesure que l'on divise le fil d'or, on le replie en deux, comme il a été dit, et on étale sur une feuille de papier blanc ces divisions les unes auprès des autres.

Lorsqu'ensuite on s'occupe de la pose des feuilles sur la tige, on prend une feuille de la main gauche, une division de fil d'or de la main droite, et l'on entre un des bouts de ce fil dans le trou situé un peu au-dessous de l'extrémité ou tête de la feuille; on le tire jusqu'à ce que la partie repliée, et légèrement pincée, se trouve au niveau du trou, et l'on rassemble les deux bouts entre le pouce et l'index de la main gauche, avec l'extrémité de la feuille fixée entre ces mêmes doigts. Comme le trou de canif se trouve au niveau de la nervure du milieu, le fil s'étend sur cette nervure, tout le long de la feuille en dessus et en dessous, alors on tortille avec l'extrémité de la feuille les deux extrémités un peu excédantes du fil d'or, puis, sans lui faire quitter la main gauche, on la glisse sur la baguette ou tige, et on l'assujétit avec la bandelette ordinaire, en prenant bien garde d'embrasser les deux extrémités du fil d'or.

qui doit être entièrement caché sous la spirale, car autrement il manquerait de solidité.

On dispose de la même manière trois stries dorées sur les feuilles de vigne, ou autres feuillages un peu larges et découpés : le fil d'or placé au milieu doit toujours être d'au moins un quart plus long que les deux stries de côté. Il va sans dire que celles-ci sont d'égale longueur. Pour de belles fleurs on peut remplacer le papier par du gros de Naples vert convenablement et fortement gommé.

On fait en or les fruits de la vigne, de l'olivier, et généralement tout autre, comme baies de solanum, groseilles, cassis, etc., de trois manières : 1° on prend chez les marchands de cristaux de petits globules de verre creux, ayant la forme convenable, on les dore, puis on entre dans le trou qui se trouve à la base une tige de fil de fer passé en papier doré : une pointe de colle jaune assujétit suffisamment ce pétiole ; 2° on forme un moule de coton comme à l'ordinaire, et on le dore après l'avoir enduit de pâte jaune ou blanche ; 3° on recouvre ce moule de papier, de batiste, de taffetas, etc., ou de toute autre étoffe que l'on dore aussi. Voici les meilleurs procédés pour appliquer la dorure sur ces différents objets.

Moyens de dorer facilement.

Commencez par préparer le *mordant* qui doit servir à fixer l'or ou l'argent sur la matière que vous devez employer, étoffe, papier, verre ; il y en a plusieurs. Vous pouvez, 1° faire bouillir du miel et de la gomme arabique dans la bière ; 2° ou bien faire dissoudre de la gomme arabique et du sucre ; 3° employer le suc d'ail seul, ou bien encore ajouter un peu de gomme arabique au suc d'ognon ou de jacinthe. Comme ces liqueurs sont semblables à de l'eau pure, on a coutume d'y mêler une légère teinte de carmin, afin de reconnaître la place sur laquelle on a posé le mordant. Vous ne prendrez ce soin que lorsque vous aurez d'assez grands objets à dorer.

Après avoir imbibé l'objet à dorer avec un de ces mordans, vous prenez dans une feuille d'or ou d'argent battu la partie destinée à rester sur l'objet : vous avez soin de la prendre un peu plus grande qu'il n'est nécessaire ; vous la

fixez en appuyant dessus un tampon de coton en bourre, et lorsque vous pensez que le mordant est sec, vous frottez le tout avec le même coton. Vous pouvez de cette manière former très exactement divers dessins ; pourvu que vous n'employez pas trop de gomme, la partie dorée ne se fendillera pas. Voici encore une recette très simple et très commode.

Encre d'or ou d'argent.

Prenez des feuilles d'or ou d'argent battu, en livrets; ajoutez-y assez de miel blanc pour en faire, sur un porphyre, une pâte ni trop claire ni trop épaisse ; broyez cette pâte avec la molette, ainsi que l'on broie les couleurs, jusqu'à ce que l'or soit réduit dans la plus grande division possible ; rassemblez alors cette pâte avec un couteau, puis mettez-la dans un verre, où vous la délaierez dans de l'eau. L'or, par son propre poids, gagne le fond du verre, et le miel se dissout dans l'eau. Vous décantez, et lavez à plusieurs reprises, jusqu'à ce que le miel ait été entièrement enlevé, vous faites ensuite sécher la poudre qui reste au fond, et qui est très brillante. Lorsque vous voudrez vous en servir pour peindre quelques globules ou autre objet, vous délayez cette poudre dans une solution de gomme, et l'encre est prête. Vous polissez ensuite avec la dent de loup, quand l'encre est sèche.

L'encre d'argent ne diffère en rien de l'encre d'or.

Fleurs à étamines et à pistils dorés. Ces fleurs n'exigent aucuns détails, car au lieu de faire les organes de la fécondation par les procédés ordinaires, on les prépare avec un fil d'or, ou *lamé plat*, ou *lamé tourné*, suivant la forme des étamines, que l'on graine avec de la poudre d'or, ou même, et mieux encore, avec les paillettes d'or ou d'argent. Quelquefois on met un tout petit morceau de lamé plat.

Fleurs d'après nature avec feuillage doré ou argenté. Ce feuillage se découpe, se gaufre et se monte comme le feuillage en papier ordinaire, mais il importe de n'agir sur lui qu'à l'envers.

Fleurs tout en or et argent. Je choisis pour exemples l'avoine et le noisetier, moins parce que ces objets sont à

la mode, que pour avoir l'occasion de faire connaître les procédés particuliers, dont je n'ai point parlé jusqu'ici.

Avoine en or ou en argent. On commence par découper à l'emporte-pièce des pétales alongés en feuille d'or; on les gaufre ensuite avec le mandrin à crochet, et pour cela on en choisit un qui porte quatre stries ou raies. On coupe ensuite les tiges longues de 6 centimètres, en cannetille d'or Pour avoir ces tiges exactement semblables et ménager le temps, on étend la main gauche, on la tient levée perpendiculairement, et l'on passe la cannetille alternativement du pouce au petit doigt : cette manœuvre produit une sorte d'écheveau, que l'on retient par le milieu en le prenant entre le pouce et l'index de la main droite, puis on en coupe les deux extrémités : on coupe également le milieu, et ces trois coups de ciseaux donnent une quantité égale de tiges. Cette cannetille, comme l'on sait, se vend à la bobine à raison de 4 francs les 31 grammes chez les passementiers et merciers bien assortis.

Pour faire les glumes ou barbes de l'avoine, on achète au même prix et de la même manière du *lamé tourné*, qui se vend en rouleau; on le divise en morceaux de 5 cent., environ (ce qui se taille, au reste, par approximation): Outre les deux pétales alongés qui forment le calice par chaque brin d'avoine, il y en a encore, par chaque brin, deux autres plus courts, destinés à faire le centre; ces derniers pétales reçoivent, au moyen du crochet, une courbure assez profonde. Ils se courbent sur la plaque de liége, ainsi que les précédents, parce que, quoique plus courts, ils sont toujours d'une nature alongée.

Toutes ces parties préparées, on place à l'une des extrémités de la tige une petite boule sphérique de coton; toutes les tiges ainsi revêtues sont mises à part. On prend ensuite (toujours avec la pince) un des plus courts pétales, on met un peu de colle de farine dans le creux de ce pétale, et on applique sur cette colle un des morceaux préparés pour faire les barbes; on les met de manière à ce qu'ils soient au niveau du pétale vers l'extrémité recourbée, et qu'ils le dépassent vers l'extrémité plus pointue; à mesure qu'on colle ces glumes, on étale ces pétales à l'envers, c'est-à-dire sur la courbure. Lorsqu'ils sont tous préparés, on prend une tige et l'on applique à droite et à gauche de la boule sphé-

rique de coton un des pétales, de telle sorte qu'ils se rapprochent et cachent le coton. On termine en les pinçant fortement vers l'extrémité d'où partent les glumes qui semblent sortir du petit cône intérieur de l'avoine. Toutes les tiges, pétales courts, glumes, ainsi réunis à droite et à gauche du petit cône, on colle les pétales alongés et striés qui l'accompagnent; ils montent en s'ouvrant un peu, jusqu'au tiers de la barbe, et représentent parfaitement l'avoine. On termine en montant les brins avec de longues feuilles, sur une tige délicate. L'avoine en argent se fait absolument de même : naturelle, elle veut des feuilles et pétales en batiste, et les glumes se font avec un long crin très fin que l'on teint en jaune ou en vert, selon le degré de maturité que l'on suppose à l'avoine. Cette espèce de fleurs exigeant beaucoup de soins, se vend cher : on la porte seule, ou mélangée avec de grosses fleurs : elle est maintenant fort à la mode.

Noisetier en or ou argent. Après avoir découpé et gaufré convenablement, à l'aide des instruments, les feuilles du noisetier, on prépare à l'aide de l'emporte-pièce les chatons que l'on fait en étoiles à cinq dents; on en prépare vingt-huit pour chaque branche de noisetier; la moitié en est un peu plus petite; c'est celle que l'on place à l'extrémité de la branche. Ces étoiles préparées, on les met dans un carton, puis on songe à les bouler. On étale sur la surface de la pelote autant d'étoiles qu'il en peut tenir, puis on prend une des plus petites boules, et on l'applique fortement sur chaque dentelure de l'étoile : il va sans dire que l'on étale l'étoile du côté doré, et par conséquent que l'on pose la boule du côté opposé. A mesure que l'on applique la boule, les petites dentelures se relèvent, et forment couronne autour du trou. On presse plus fortement les plus petites, de telle sorte que les dentelures se rapprochent, et présentent un bouton.

Quand vous avez ainsi gaufré toutes les étoiles, vous préparez de petites tiges de cannetille de la longueur du doigt, et vous en garnissez l'extrémité avec un peu de coton cardé formant une très petite boule serrée. Vous divisez ensuite en tiges de la longueur de l'index, du fil blanc fin, gommé sur le châssis; vous en coupez autant qu'il y a de tiges de cannetille. Vous coupez ensuite celles-ci à moitié, et par

conséquent un peu au-dessous de la boule de coton ; vous prenez une tige de fil et la liez avec de la soie verte, après ce qui reste de la tige de cannetille : cette pratique a lieu pour empêcher que la cannetille ne produise une tige trop raide, et pour éviter que le fil ne manque de solidité pour soutenir la tête ou boule de coton : c'est ce qu'on nomme *tige penchée*. A l'autre extrémité de la tige de fil on ajoute l'autre moitié de la tige de cannetille, et on les fixe ensemble au moyen de soie verte, ou plutôt jaune dont on fait bien plus souvent usage pour les fleurs en or (il va de soi que pour les fleurs en argent on emploie de la soie blanche). On revêt ensuite, au-dessous de la boule de coton, la tige de cannetille en fil d'or, et on s'y prend de la manière suivante : on a une très petite bande de papier doré dont la feuille se vend 4 francs chez les batteurs d'or, on applique le bout de cette bande au-dessous de la boule de coton, et on la tourne autour de la tige en spirale alongée et serrée. Pour qu'elle tienne solidement, on met à l'endroit où commence et finit la spirale, un peu de colle ordinaire en farine, mais fortement teinte de safran : on ne couvre point la tige entièrement de papier doré, parce qu'on doit pendant quelque temps la tenir à la main, pour y coller les étoiles gaufrées, et que, par conséquent, on fanerait cette tige dorée en la touchant. On se contente d'abord d'en recouvrir le tiers, et pour arrêter on déchire simplement le papier un peu de biais, et l'on comprime la partie déchirée.

Il s'agit maintenant de procéder au collage des étoiles : on prend, avec les brucelles, de la main droite, la plus petite et la plus fermée, presque semblable à une boule ; on introduit par le trou du milieu, la tige terminée par du laiton, et on la fait couler jusqu'à la boule de coton, qu'elle recouvre et cache entièrement. Pour la maintenir solidement, on a préalablement mis une pointe de colle jaune à la base et sur la totalité de la boule de coton. Pour que cette colle ne produise point de sinuosités, et ne soit pas trop épaisse, après l'avoir placée avec la pince, on applique le pouce dessus. On enfile ensuite, d'après leurs dimensions, les autres étoiles : on en peut enfiler deux ou trois à la suite l'une de l'autre, et on les laisse retomber sur la partie où cesse le fil d'or : on se contente de les soutenir, en tenant la tige entre le pouce et l'index gauches.

En même temps, on place de la main droite, et circulairement autour de la tige, une pointe de colle jaune, que l'on aplatit avec le pouce, puis on remonte (toujours avec la pince) l'étoile qui se trouve la plus proche jusqu'à celle que l'on a collée précédemment : on colle celle-ci en la serrant plusieurs fois avec la pince, et tout en la collant, on dispose avec grace les dentelures qui pourraient s'être dérangées en coulant. On répète cette manœuvre jusqu'à ce que la partie de la tige recouverte de papier d'or soit toute garnie de chatons. Les premiers sont placés serrés, et à mesure que l'on s'éloigne de l'extrémité de l'épi, on les espace davantage. Lorsqu'on a garni entièrement la tige d'or, on ajoute de nouveau du papier pour revêtir la tige, jusques un peu au-dessous de la partie qui doit recevoir le reste des chatons. On terminera, il est vrai, par la recouvrir entièrement, mais seulement en mettant la fleur, crainte je le répète, de fausser les tiges en les maniant. Les vingt-huit chatons ayant tous été placés, on fait un petit crochet à la tige de laiton, et on suspend après le porte-tringles.

Comme on est presque continuellement obligé de poser le pouce et l'index droits sur la colle pour l'aplatir, il est nécessaire d'avoir auprès de soi un verre d'eau pure, dans lequel on trempe de temps en temps les doigts.

CHAPITRE IV.

DU MAGASIN. — MANIERE D'ETALER, DE REMONTER, D'EMBALLER LES FLEURS. — INSTRUCTION SUR CE QU'IL CONVIENT DE FABRIQUER D'APRÈS LES MODES ET LES SAISONS.

Nous voici parvenus à la partie la plus facile du métier, à la vente des produits de l'art du fleuriste. Les personnes qui travaillent de commande seulement passeront la plus grande partie de ce chapitre : mais celles (et c'est la majorité) qui tiennent à la fois fabrique et magasin de fleurs le liront avec utilité.

A la porte des magasins de fleurs étaient généralement

autrefois des guirlandes de fleurs grossières, ou plutôt de papier de couleur découpé : cet usage n'est plus admis dans les magasins les plus élégants de la capitale, et en effet, les fleurs, qui se voient très bien à travers le vitrage, rendent ce moyen superflu. Chaque marchand dispose, dans la montre, ses fleurs comme il l'entend, soit dans des vases de porcelaine, soit dans de jolies corbeilles d'osier garnies de mousses ; mais il y a pour l'étalage un instrument particulier que l'on nomme *porte-fleurs*, ou mieux *porte-bouquets*.

Un pied, formé d'une corniche de bois de 35 à 50 centimètres de largeur et de 11 à 16 centimètres de hauteur, soutient une planche perpendiculaire, haute de 25 centimètres environ, et présentant assez la figure d'un large panneau de boîte ou de caisse. Cette planche, peinte ordinairement en vert émeraude et recouverte d'un vernis, est percée, (voy. *fig.* 38), de place en place, de larges trous ronds, dans lesquels on enfonce la tige des fleurs. On garnit ainsi le *porte-bouquets*, qu'on garnit de fleurs variées, mélangées de manière à attirer les regards des passants.

Il est nécessaire de n'y pas laisser trop longtemps les fleurs, de peur que la poussière les gâte : il va sans dire que le magasin est pourvu intérieurement de montres ou d'armoires vitrées, dans lesquelles on suspend convenablement les fleurs.

Quand les fleurs qui, du reste, plaisent à l'acheteur, sont disposées dans une forme qui ne lui convient pas, il faut les monter selon son goût. Par exemple, si l'on souhaitait une guirlande de roses, tandis qu'il ne s'en trouve que des demi-guirlandes ou des bouquets dans la boutique, on doit, d'un ou de plusieurs de ces bouquets, composer la guirlande désirée. Il serait moins facile de mettre une guirlande en bouquets, à raison du peu de longueur des tiges, et s'il s'agissait de fleurs dont le débit fût assuré, il ne faudrait pas s'en donner la peine : mais, dans le cas contraire, on pourrait le tenter. Il est bon de changer aussi, d'après le goût de l'acheteur, le mélange de deux espèces de fleurs. Ainsi, supposons qu'il y eût dans le magasin des bouquets de grenades et de jasmin, de roses et de filipendule, etc., et que l'acheteur désirât des bouquets de grenade et de fleurs d'oranger, de roses et de scabieuse, on peut aisé-

ment le satisfaire. Dans tous ces cas, voici comment vous agirez :

Vous souleverez, avec la pointe d'une épingle, le bout de la soie verte qui maintient la tige et ses diverses parties, ou bien même vous en couperez un brin avec des ciseaux fins; vous déroulerez cette soie d'autour de la tige, et bientôt les parties du bouquet cesseront d'être réunies. Si vous devez en former une guirlande, vous les coucherez les unes après les autres, selon la disposition convenue, et à mesure que vous les aurez disposées avec goût, vous les assujétirez au moyen de la soie plate dont la bobine est recouverte. S'il faut remplacer une espèce de fleur par une autre (supposons le laurier-rose par des scabieuses), vous agissez absolument de la même façon (*voyez*, plus haut, la *Manière de préparer les tiges et de monter les fleurs*) c'est-à-dire qu'après avoir déroulé la soie en spirale qui fixe les brins de laurier-rose, vous y substituez les scabieuses, et les fixez, à leur tour, avec de la soie roulée également en spirale.

Indépendamment de ces changements, que nécessite souvent le goût particulier des acheteurs, il est plusieurs circonstances qui peuvent en amener d'autres dans votre intérêt. Ainsi, un bouquet composé de pivoines rouges et jaune clair ne s'est point vendu; la couleur rouge, très solide, comme on sait, est toujours belle est fraîche après un certain laps de temps, mais il n'en est pas de même du jaune. Démontez alors le bouquet, ôtez les pivoines de cette nuance, et remplacez-les par des pivoines semblables nouvellement faites, ou par toute autre fleur qui s'unira convenablement avec les pivoines rouges ; de cette manière votre bouquet paraîtra complètement frais. Au reste, ce conseil peut s'adresser à la fois aux fabricantes, aux marchandes, aux porteuses de fleurs. Comme la couleur rouge est parfaitement solide, après avoir longtemps porté une guirlande de grenades, pavots, renoncules, œillets, roses rouges, etc., on peut la rafraîchir en y ajoutant diverses fleurs. Ces changements sont d'autant moins à dédaigner, que les fleurs rouges sont deux ou trois fois d'un prix plus élevé que les autres.

Manière d'emballer les fleurs. Quand vous envoyez des fleurs d'une maison à l'autre, il suffit de les placer délica-

tement dans un carton, de manière à ce que rien n'appuie dessus. Il faut aussi prendre garde qu'elles ne soient point pressées et ne se froissent pas mutuellement; mais lorsqu'il s'agit d'expédier des fleurs en province, il importe de prendre plus de précaution. Ayez d'abord un carton plat, d'une profondeur assortie à la hauteur des fleurs que vous devez y mettre. Placez ensuite deux ou trois bouquets (c'est selon leur grosseur) l'un près de l'autre, dans le sens de leur longueur. Placez-en d'autres au-dessus dans le même sens, de telle sorte que la tige des bouquets de ce deuxième rang se trouve dans l'intervalle produit par les tiges des bouquets précédents. De cette façon, la tête des fleurs du premier rang se trouvera dans l'intervalle des deux branches des bouquets du second : alors ils seront libres, leurs contours se conserveront bien, et la place sera convenablement ménagée. Agissez de même jusqu'à ce que le carton soit tout rempli. S'il vous reste, soit en largeur ou en longueur, de l'espace non assez étendu pour contenir des bouquets, mettez-y des guirlandes, tout en prenant garde à ce qu'elles ne soient point froissées. Le fond du carton ainsi garni, appuyez-le à moitié sur une table, puis ayez une de ces longues et fortes aiguilles dont se servent les modistes pour coudre les chapeaux; enfilez cette aiguille de très gros fil écru, puis cousez la grosse tige des fleurs au carton. Pour y parvenir sans toucher ni déranger les bouquets, vous enfoncez l'aiguille par-dessous, et la faites ressortir en-dessus, près d'une tige; puis vous la repiquez en-dessus, de l'autre côté de la tige, et la ressortez en-dessous, ce qui produit un point qui embrasse la tige et la fixe au carton. Sans couper le fil, vous allez coudre de la même manière chaque fleur. Vous vous abstenez de faire un point aux pétioles, celui du pied suffit. Quant aux guirlandes, vous y jetez trois points, un au milieu, et les deux autres à chaque bout : le fil est arrêté ensuite. Des fleurs ainsi cousues sont tellement solides, que l'on agite et renverse le carton sans qu'elles se dérangent nullement. On termine par couvrir avec un grand papier de soie, et par maintenir le couvercle du carton avec une ficelle. Pour déballer, il suffit de couper le fil au-dessous du carton, et d'enlever ensuite délicatement les fleurs. Lorsqu'on a un carton très creux, on coud également des fleurs, et surtout des guirlandes, au

couvercle du carton. Ces fleurs, ainsi renversées, sont parfaitement solides ; seulement il faut prendre garde que leurs têtes ne froissent pas les têtes des fleurs cousues dans le fond du carton ; on s'en assure en soulevant le couvercle à demi. Pour emballer et déballer les fleurs, il va de soi que l'on fait poser à demi le carton sur une table, et que lorsqu'on a cousu ou décousu d'un côté, on le retourne de l'autre.

Modes et saisons. La mode, qui a tant de pouvoir sur tous les vêtements de femme, doit en avoir bien plus encore sur un objet de pur ornement, sur les fleurs : aussi sont-elles on ne peut plus soumises à son caprice. Tantôt la mode n'admet que de grosses fleurs, comme les pivoines, les camélias, les iris, etc.; tantôt elle ne veut que des petites, comme des bruyères, du muguet, du jasmin, de l'adonide (vulgairement appelé *gouttes de sang*) : selon ces diverses adoptions, les fleurs augmentent ou baissent de valeur, sans que leur mérite y fasse grand'chose. La mode décide encore des couleurs, ordonne certains mélanges, prescrit les fleurs de fantaisie, et détermine la forme à donner aux guirlandes et bouquets. On voit combien il importe que la fleuriste soit au courant de toutes ces variations, afin de tirer le meilleur parti de sa marchandise, et ne point faire de *garde-boutique* * ce qui, désagréable pour tout commerce, est presque sans ressource pour celui des fleurs. Elle doit donc ou s'abonner au *Journal des Modes*, ou examiner avec grand soin les gravures qui les représentent, et les principaux magasins de modistes, ou tâcher de savoir quelles étaient les fleurs dominantes dans les brillantes réunions, telles que les principales représentations de l'Opéra, des Italiens, les bals distingués, les promenades de Longchamp, etc. Tous ces conseils, comme on le pense, s'adressent aux fleuristes parisiennes, à l'exception du premier, qui convient également et principalement aux fleuristes de province. Mais lors même qu'elles feraient l'abonnement d'une des feuilles consacrées aux modes, ces dernières devront, de temps en temps, surtout au commencement de l'hiver et du printemps, faire venir quelques fleurs de la capitale, pour leur servir de mo-

* Expression par laquelle les marchands désignent les objets restés au magasin.

dèle et d'échantillon. Je les engage à se fournir dans les magasins les plus renommés, tels que M. Cartier, Provost, dont on a si souvent admiré les fleurs à *l'exposition des produits* de l'industrie ; MM. Ferlier, Baton, Gandin-Natier, Milluri, Pontier et beaucoup d'autres.

Pour faire venir et vendre habituellement, ce n'est point à ces maisons qu'il convient de s'adresser ; les fleurs y sont d'un prix trop élevé, et l'on trouverait difficilement à s'en défaire, encore moins à y gagner. Pour le courant, il faut être en rapport avec les fabricants de la rue Saint-Denis, et particulièrement avec les personnes qui travaillent aux fleurs sans être en boutique.

Les saisons ne sont pas moins à considérer que les modes, les élégantes ayant l'habitude de porter des fleurs analogues. Ainsi, au premier printemps, que votre magasin offre des perce-neige, des oreilles d'ours et primevères, des jacinthes, tulipes, lilas blanc et de couleur, des violettes, des narcisses, des jonquilles (ces deux dernières fleurs se réunissent très agréablement). Un peu plus tard, mélangez de petites roses *pompons* avec de l'aubépine ; préparez des touffes d'œillets de mai, etc., et de même pour toutes les autres fleurs de l'année. Observez cependant si la mode ne proscrit point les unes ou les autres, à raison de leur dimension ou de leur couleur. A la saison d'hiver, quand toutes les fleurs sont passées, on fait celles qu'adopte la mode, et généralement les fleurs d'été ou d'automne, car celles du premier printemps ne reparaissent presque jamais qu'avec cette saison. Les roses de toute façons, les reines-marguerites, les camélia, le laurier-thym, les clématites, les bruyères, et diverses autres fleurs exotiques se fabriquent dans tous les temps. Ces dernières ont surtout le privilège de braver les saisons.

Beaucoup de fleuristes, fabricantes seulement, se contentent de travailler pendant les deux saisons, c'est-à-dire, pour l'hiver, depuis le commencement de septembre jusqu'à la fin du carnaval, et depuis cette époque jusqu'à la fin de mai ; le reste de l'année est pour elles un temps d'inaction, parce qu'alors les marchands ne font point de commande : il en résulte que pendant trois mois elles demeurent sans rien faire, et qu'ensuite il leur faut travailler de la manière la plus fatigante, n'ayant pas un

moment pendant le jour, et passant fréquemment les nuits. On sent combien cet état de choses est à la fois contraire au gain et à la santé : ne vaudrait-il pas mieux, pendant les trois mois de vacances des fleuristes, qu'elles préparassent des fleurs d'hiver ? Elles le peuvent d'autant mieux, que nous venons de dire que, dans cette saison, on porte généralement toutes les fleurs, excepté celles du premier printemps : avec la ressource de démonter, remonter, mélanger diversement les bouquets, on peut parer aux caprices de la mode que, du reste, d'une saison à l'autre, on pressent toujours un peu ; puis n'a-t-on pas la ressource des fleurs d'or et d'argent, des fruits artificiels, des fleurs de vase, des guirlandes et bouquets pour garniture de robes ? Enfin, comme dans une fabrique bien montée on a en provision la batiste, le taffetas préparé, les soies, couleurs, et généralement tout ce qui est nécessaire à la fabrication des fleurs, on n'a aucune avance à faire, et, en utilisant son temps, on se prépare les moyens de tirer l'intérêt de l'argent employé à tous ces objets. Quand l'instant des commandes arrive (commandes toujours pressées), il peut se rencontrer, faites à l'avance, les fleurs dont on a besoin, ou du moins une partie de ces fleurs ; ainsi l'on n'est pas obligé de travailler d'une manière nuisible à la santé. Cet avantage précieux, inappréciable même, est suivi d'autres avantages : étant moins pressé, on travaille avec plus d'agrément et de goût : en outre, on peut avoir affaire à plusieurs marchands, et empêcher qu'un seul ne vous fasse la loi, comme il arrive trop souvent. J'insiste sur ce point, parce que je connais des fabricantes qui, par routine et timidité, se soumettent à tous les inconvénients que je signale. Ce que je viens de dire aux simples fabricants est d'une obligation bien plus étroite pour les fleuristes-marchands ; ceux-ci, lorsqu'ils entendent bien leurs intérêts, ont des fleurs en bottes, et montent ensuite les bouquets quand et comme il convient.

QUATRIÈME PARTIE.

ACCESSOIRES.

CHAPITRE PREMIER.

DES FLEURS EN CHENILLE. — FLEURS EN PLUMES.

Cette quatrième partie est, à proprement parler, un appendice destiné à compléter la description de l'art de faire les fleurs; aucun moyen d'imitation ne doit échapper à nos soins, et je me regarde comme obligée de donner aux fleuristes toutes les indications nécessaires pour fabriquer les fleurs artificielles de quelque manière que ce puisse être. On trouve en partie les détails sur les fleurs en chenille dans le *Manuel des Demoiselles de l'Encyclopédie-Roret*, mais ils me semblent encore plus convenablement placés ici : aussi les ai-je beaucoup plus développés.

Il y a deux et même trois manières de faire les fleurs en chenille. La première, et la plus commune, consiste à représenter seulement les contours des fleurs : ainsi, pour représenter des fleurs de pommier, on se contente de former de petites boucles de chenille légèrement rouge. La seconde façon veut des pétales distincts composés de plusieurs rangs serrés de chenille. La troisième enfin (la plus jolie et la plus rare), est le mélange de cette seconde façon et de l'art ordinaire du fleuriste. C'est aussi sur cette sorte de fleurs en chenille que j'appellerai l'attention, car il est certain qu'on obtiendrait en ce genre des résultats charmants, si l'on voulait en prendre la peine.

Muguet en chenille. D'après le premier système, on imite le *muguet* en pinçant légèrement trois fois de la fine

chenille blanche montée sur cannetille, en la comprimant à chacune des dentelures de cette fleur, et l'arrondissant en la renflant vers le calice.

On rend les boutons en faisant un nœud au bout de la chenille, et en fixant ce nœud sur la tige du muguet, par un petit pédoncule ou petit bout de chenille qui supporte le nœud. Les jacinthes se font de la même façon; mais les dentelures en sont plus profondes, courbées à droite et à gauche, et la forme du calice est plus alongée. A mesure que l'on a préparé les petites fleurs et les boutons qui doivent composer l'épi du muguet, on les met à part et on les fixe ensuite sur une tige de chenille verte, avec de la soie plate de même couleur: on fait bien attention à cacher les tours de cette soie dans la pluche de la chenille.

Aubépine rose. On fait aussi de *l'aubépine rose*. On commence par prendre de la chenille un peu forte, vert émeraude; on en penche légèrement un bout de 20 centimètres environ pour faire la tige. A cette mesure, on retourne la chenille sur elle-même, en la pinçant bien pour qu'elle présente une dentelure pointue, puis on la fait descendre en formant trois ou quatre petites dentelures, et on la fixe en la tortillant au point où s'arrête la dernière dentelure dont on arrondit un peu la base. Cette manœuvre donne une demi-feuille, que l'on place quelquefois au-dessous des fleurs de l'aubépine; cette demi-feuille se prépare toujours de même. Après l'avoir terminée, en serrant et tortillant bien après la tige la chenille qui a servi à la faire, on prolonge un peu la tige pour y placer une des fleurs d'aubépine. Cela achevé, on épluche le bout d'une chenille rose, et on l'accroche au bout de la chenille verte de la tige, en la tortillant légèrement: celle-ci excédera un peu pour plus de solidité, et la fleur cachant cela ensuite, on ne s'en inquiétera point. La chenille rose ainsi attachée, on en forme cinq petites boucles disposées circulairement autour de la tige; et, pour y parvenir, il suffit de tortiller la chenille rose après la chenille verte, et de la retourner sur elle-même à chaque boucle. On entrelace ensuite trois autres petites boucles dans ces cinq premières. Le chenille rose se coupe à la fin, et se tortille légèrement après une des boucles, ou pétales inférieurs, dans le centre de la fleur. Ces boucles ou pétales doivent avoir une forme

arrondie et inclinée vers le milieu de la fleur ; la chenille qui les joint sera très fine et délicatement rapprochée.

Pour représenter les feuilles d'aubépine, on retourne sur elle-même de la chenille verte, à droite, d'environ 20 cent. D'un peu plus de la moitié de cette mesure, on fait trois ou quatre petites dentelures, appuyées sur la partie non retournée de la chenille qui se trouve à gauche de ces dentelures ; puis tortillant le reste de ces 20 cent., sur cette chenille, nous irons faire à gauche des dentelures parallèles aux premières, à l'exception de la dent supérieure qui demeure seule : c'est pourquoi on a pris un peu moins de chenille pour ce côté, et l'on accroche le bout de la chenille réservée au niveau de la seconde dentelure de droite, et après la chenille du milieu de la feuille dentelée. Cela terminé, on replie la chenille après avoir laissé suffisamment pour la tige de la feuille, et on la coupe à la distance de 5 centimètres environ.

On prépare de cette manière un certain nombre de feuilles et de fleurs, en observant que les feuilles destinées à être placées vers le haut de la branche d'aubépine doivent être en chenille vert clair, parce qu'elles sont censées plus éclairées que les feuilles placées en bas. Par le même motif, il faudra faire usage d'une chenille d'un rose un peu moins vif pour les fleurs supérieures. Ensuite, commençant par les feuilles et les fleurs de nuances plus tendres, vous en éplucherez un peu le bout et vous les attacherez après la chenille qui sert de tige, et qui doit être, comme je l'ai dit, plus grosse que celle des feuilles et des fleurs. Il suffit de tortiller légèrement l'extrémité épluchée pour faire tenir solidement les feuilles et les fleurs sur la tige ; on a bien soin de cacher ce tortillage dans la pluche de la chenille : il faut aussi disposer les fleurs en petite panicule ou paquet, et les feuilles opposées l'une à l'autre, comme dans l'aubépine. Si l'on veut en former une branche de laquelle partent deux à trois tiges, on attache, en les tortillant, celles-ci après un assez fort laiton, que l'on recouvre ensuite d'une chenille couleur de bois tournée en spirale alongée ; cette chenille doit être montée sur coton.

Le *bouton d'or* se fait de la même manière, avec des petites boucles de chenille jaune d'or ; la *violette* avec de petites boucles inégales de chenille lilas, blanche ou violette:

il est bon d'entourer la base de ces petites boucles d'un tour de chenille verte très fine pour imiter le calice. Chaque fleur se fait au bout d'une tige longue comme le petit doigt, toute droite et seulement recourbée à la naissance de la fleur; on comprime bien, en la pinçant avec le bout du pouce et de l'index, la pluche de ces tiges, afin qu'elles soient fines et grêles comme les queues de violettes. On les dispose en petits paquets, attachés au bout des tiges. Chaque paquet doit comprendre huit à dix fleurs, et être entouré de larges feuilles, dont nous allons bientôt décrire la façon.

La *fleur d'oranger*, le *myrte du Canada*, et toutes les petites fleurs se font toujours avec des boucles qui forment pétales; seulement, on les resserre en dentelures, ou on les renfle en leur donnant de la rondeur suivant la disposition naturelle des pétales. On fait aussi de cette manière, et en employant de la chenille très touffue, de grosses fleurs, telles que les reines-marguerites, les roses, les pavots, etc.; mais on a beau multiplier les boucles, il n'est rien de si commun, et par conséquent de si laid. Quant aux petites fleurs, il est presque impossible de les faire autrement.

Passons à la seconde manière de faire les fleurs artificielles en chenille; elle est dite *à pétales* : la précédente se nomme ordinairement *à boucles*.

Pivoine ponceau. Supposons que vous ayez à faire une pivoine ponceau. Vous commencez par compter sur la fleur naturelle ou artificielle bien imitée, le nombre de grands et de petits pétales qu'il vous faut, et vous vous occupez d'abord des premiers. Vous avez de la chenille ponceau un peu forte, montée sur laiton : vous en placez le bout entre le pouce et l'index gauches; vous en faites une boucle en la remettant sous le pouce avec le bout qui doit être laissé un peu long : votre chenille est alors dessous le bout; vous la retournerez par-dessous; et, la tournant à droite tout autour de la boucle, du bord de laquelle vous la rapprocherez bien, vous la passerez sur le bout, et la retournerez à gauche autour de la boucle, alors composée de deux rangs. Vous la passerez ensuite sur le bout, et la retournerez à droite sur la boucle. Vous continuerez jusqu'à ce que le pétale soit assez grand, et vous aurez soin de donner à chaque boucle, et par suite au pétale, la forme des péta-

les du pivoine, dont quelques-uns sont arrondis d'un côté et comme échancrés de l'autre. Pour toutes les fleurs dont les pétales sont arrondis entièrement, comme la rose, vous les ferez en arrondissant la boucle, ce qui est très facile. Quand vous voudrez terminer le pétale, vous tortillerez bien la chenille après le bout, et vous la couperez ; vous mettrez ce pétale à part, dans un papier bien blanc ; et vous ferez ensuite tous ceux de la même grandeur. Vous disposerez, après cela, un pareil nombre de pétales plus petits d'une rangée, puis d'autres pétales plus petits d'une autre rangée encore.

Vous vous occuperez ensuite d'assembler ces divers pétales. Vous commencerez par faire un petit cercle de chenille jaune clair, et vous y passerez la même chenille en croix. Vous la sortirez ensuite du centre, et à la longueur de deux doigts, vous la retournerez en la pinçant, puis vous la roulerez en spirale serrée sur cette longueur de deux doigts : à mesure que vous vous rapprocherez de la base, vous renflerez la spirale. Vous agirez de même deux fois encore, en faisant sortir d'un centre commun les trois sortes de petits cônes que vous donnera cette opération. Elle a pour but d'imiter le pistil à trois styles de la pivoine. Ce pistil achevé, vous couperez la chenille jaune, puis vous attacherez d'abord autour de lui, et en leur donnant une légère rondeur à la base, les plus petits pétales : on les accroche ordinairement après la chenille jaune passée en croix, mais je pense qu'il serait préférable de les attacher avec de la soie ou du fil jaune ; vous placerez ensuite en dedans du cercle jaune, le second rang de pétales, et vous courberez les uns et les autres vers le centre de la fleur. Vous terminerez par attacher en dehors du cercle les plus grands pétales.

Préalablement vous aurez une tige de laiton, et vous en accrocherez solidement l'extrémité au point où se croiseront les brins de chenille jaune dans le cercle ; vous y attacherez également une chenille verte, fine et légère, que vous laisserez pendante au-dessous de la fleur pendant le temps que vous la ferez, après néanmoins que vous lui aurez fait former cinq boucles pointues par le bout, et renflées à la base, qui entoureront le haut de la tige, et représenteront les divisions du calice ; ces boucles seront atta-

chées par un tortillage ; ou plutôt avec de la soie plate verte, après la tige. Pour agir plus commodément, vous les tiendrez rabaissées tandis que vous disposerez les trois rangs de pétales; mais quand la fleur sera terminée, vous les releverez de manière à ce qu'elles en entourent la base comme fait le calice. La chenille verte que nous avons laissée pendante, sera mise en spirale alongée pour revêtir la tige, lorsque vous aurez placé le long de cette tige les autres fleurs, les boutons, les feuilles dont vous jugerez convenable de composer le bouquet ; vous préparerez les feuilles d'après le système des pétales. Quant aux boutons, vous les ferez en disposant un petit nombre de pétales, que vous attacherez autour d'un très petit cercle (à moitié moins grand que celui de la fleur), et vous les rapprocherez par le haut, en les courbant légèrement. Il n'en faut qu'une seule rangée ; les boucles de chenille verte qui représentent le calice doivent être plus ou moins relevées et serrées autour du bouton, selon que ce bouton est censé être plus ou moins fleuri.

Fabrication des fleurs en chenilles, par M. Jobert, à Paris.

La chenille est montée sur cannetille, ce qui fait que, dès qu'on la tourne d'un côté, elle prend la position qu'on lui donne et la garde tant qu'on ne la détourne pas. Les feuilles se font d'un seul bout de chenille et se façonnent de la manière suivante. On prend, entre le pouce et l'index de la main gauche, un bout de chenille qu'on laisse plus ou moins long, suivant la grandeur de la feuille que l'on veut faire, et qui doit former la queue de la feuille ; ce bout étant ainsi fixé entre les doigts, on prend avec la main droite l'autre extrémité qui est encore à la pièce ; on ramène cette extrémité vers le bout le plus court, de manière à former un petit ovale ; quand cet ovale est terminé et que les deux bouts sont l'un contre l'autre, on tourne cet ovale avec l'index et le pouce de la main droite, de manière que le grand bout se tourne autour du petit, ce qui affermit le premier ovale : alors on fait un second ovale qui entoure le premier ; quand il est fait, on le tourne également ; on en fait un troisième, un quatrième, etc., toujours en tournant après chaque ovale et ainsi de suite

jusqu'à ce que la feuille soit suffisamment grande : alors on coupe le grand bout de chenille, et on monte les feuilles ainsi faites sur des branches et par les moyens employés dans la fabrication ordinaire.

Les fleurs se font pétale par pétale, chaque pétale se faisant absolument comme une feuille ; quand elles sont ainsi faites pétale par pétale, on les réunit autour du cœur d'une fleur ordinaire.

Il n'est pas besoin de dire qu'on arrondit ou qu'on alonge les feuilles ou les pétales suivant les fleurs que l'on veut imiter. Ces dispositions sont des procédés de fabrication qui sont la conséquence de l'invention même, mais je ne les revendique nullement : ce que je revendique seulement, c'est de fabriquer des fleurs artificielles naturelles (fleurs et feuilles) en chenille sur cannetille, ainsi que je viens de le décrire, fleurs qui ne sont ni cousues ni collées.

Il est bien entendu que ce procédé de fabrication, qui est général, varie selon la forme et la nature des feuilles ou des fleurs que l'on veut imiter. Le principe de l'invention, c'est de former des ovales ou des ronds, et de tourner autour de la queue après chaque ovale : voilà la base : toutes les variétés, et il y en a à l'infini, car chaque fleur en est une, se rapportent à ce point de départ.

Fleurs en plumes.

Il est rare que l'on fasse des fleurs entièrement en plumes, si peu que l'on veuille imiter la nature, car il vaut mieux mélanger. En ce genre on a vu des fleurs de fantaisie bien étranges, par exemple des roses en plumes de paon. Je ne conseille point à mes lectrices de préparer ces ornements grotesques, mais d'employer, en quelques parties, les plumes, chaque fois que le goût le leur permettra. Ainsi elles pourront, avec avantage, se servir, comme je l'ai dit à l'article des fleurs en or, des barbes de plumes d'oie pour faire la circonférence d'une fleur radiée, dont le centre pourra être une aigrette de crins verts, très fins, disposés en boucles, ou mieux encore cette aigrette pourra être faite de petits morceaux de marabouts. Les feuilles de ce bouquet seront des plumes vertes de perroquet, auxquelles on aura donné la forme convenable. Les fleurs et le

feuillage seront portés par des tiges ordinaires, passées en papier : on monte comme toutes les autres fleurs.

Le fruit de la clématite des champs s'imite parfaitement en faisant deux petits moules en coton, vernissés, à peu près comme ceux du platane, puis en les surmontant chacun de deux barbes de marabouts, blanches, ou des deux bouts de barbes de toute autre plume d'autruche, un peu courtes, et contournées à droite et à gauche : le reste de la fleur se prépare comme d'habitude.

On fait des reines-marguerites, anémones, renoncules, etc., en plumes teintes et taillées ; mais en se donnant beaucoup de peine, on a de pauvres résultats. *Voyez*, pour les *fleurs-aigrettes* en plumes, le petit traité du *Plumassier*, à la suite de cet Ouvrage. Les plumes qui se trouvent sous l'aile des jeunes pigeons sont très avantageuses pour les fleurs qui nous occupent.

CHAPITRE II

DES FLEURS EN BALEINE. — FLEURS EN CIRE.

Tout Paris a vu et admiré, à l'exposition, les fleurs en baleine de M. *Achille de Bernardière*, pour lesquelles il reçut la médaille d'argent. Ces ingénieux produits imitent si bien la nature, qu'on la confond avec eux : la preuve en est sensible. Pendant cette exposition, l'inventeur présenta au jury deux œillets fond blanc, liserés de rouge, dont l'un naturel et l'autre artificiel ; l'artificiel fut pris pour le naturel. Depuis cette époque, M. de Bernardière a établi une vaste manufacture maintenant en pleine activité.

Il a pris un brevet, et fait mystère de ses procédés, qui consistent à préparer les fanons de la baleine, et à les décolorer ; car d'ailleurs il découpe, colore, gaufre et monte les feuilles de baleine blanchie, par les moyens employés pour les fleurs en batiste et en taffetas. Mais je ne crois pas entièrement impossible de découvrir son secret : il s'agit seulement de perfectionner le dépècement et la cuisson des fanons ordinaires.

Après avoir ébarbé, ou coupé les barbes ou crins dont le fanon est hérissé, avec une scie à main, on les coupe en morceaux d'environ 1 m. 20 c. de long (les morceaux de moindre longueur sont mis à part) : cela fait, on met les fanons cuire dans une chaudière de cuivre, que l'on couvre bien de planches, après l'avoir remplie d'eau, à laquelle on ajoute vraisemblablement un tiers au moins de chlorure de soude, ou d'acide sulfureux, ou de chlore. On couvre bien; on a soin de mettre les plus courts fanons au fond de la chaudière. On fait bouillir pendant quatre heures, puis on laisse tremper dans la liqueur chaude pendant plus ou moins longtemps, suivant le degré de la décoloration de la baleine.

Les instruments ordinaires du coupeur de fanons ne pourraient qu'imparfaitement diviser la baleine en feuilles légères, et vraisemblablement M. de Bernardière emploie un autre instrument. Or, il existe un rabot qui peut donner des rubans de bois, des feuilles et des fleurs : d'autre part, dans les fabriques de baleine on se sert des outils de menuisier, et l'on traite les fanons comme le bois; nous pouvons donc espérer arriver aux résultats obtenus par l'inventeur.

Rabot de M. Pelletier. Voici le rabot inventé par M. Pelletier, avec lequel il fait, en peu de temps, des millions d'allumettes; outil qui, selon M. Lenormant, serait très avantageux aux éventaillistes, aux fabricants de sparterie.

M. Pelletier a élevé d'abord un établi ordinaire de menuisier, percé sur le bord du côté où se place l'ouvrier. Par l'endroit percé, on monte, à l'aide d'un contre-poids, un second petit établi perpendiculaire. A l'extrémité supérieure de ce petit établi, on fixerait la baleine au lieu du bois.

Sur la baleine, on ferait promener le rabot avec un *tirant* ou *va-et-vient*, mû par un levier dont le point d'appui est placé sur le grand établi. Chaque coup de rabot fendrait la baleine en lames parallèles et en coupes horizontales.

Ce rabot est à coulisse; son fer est précédé d'une platine contenant douze lames d'acier en forme de lancettes dont le but est de fendre le bois dans sa longueur et parallèlement. On peut changer le nombre et la distance de ces lames suivant la largeur à donner aux copeaux de baleine.

Le fer du rabot est d'acier fondu et très fin, affûté sur la meule du lapidaire; il est monté entre deux autres fers doubles, à chanfrein, dont l'un est garni de deux épaulettes, pour pouvoir, à l'aide de deux vis, donner plus ou moins d'épaisseur et de finesse à la matière divisée. Le fer coupant est tenu par quatre vis, entre les deux précédentes, et par une cinquième plus grande, qui donne à l'outil l'inclinaison que l'on désire.

Il y a encore un autre fer au-dessus de celui qui coupe, et dont la fonction est de redresser le bois coupé et l'empêcher de se rouler en copeaux; mais cette ingénieuse addition est superflue pour le sujet qui nous occupe. Peu importe, en effet, que la lame de baleine soit roulée, puisqu'on peut aisément la redresser en lui communiquant une légère chaleur.

La blancheur de la baleine décolorée, la finesse de son tissu, en font une matière très précieuse pour les fleurs blanches, que les autres procédés n'imitent guère qu'imparfaitement, tel que le lis, écueil des fleuristes les plus habiles; mais il faut convenir que la baleine est loin d'être d'un usage aussi avantageux pour les fleurs colorées. Toutefois, les fleurs qu'elle donne ne s'altèrent pas aussi rapidement que celles qui sont faites en taffetas ou en batiste, et le prix n'en est pas beaucoup plus élevé.

Des fleurs en cire.

A l'exposition de 1823, on vit également des fleurs en cire moulée et coloriée. A l'exposition de 1827, elles étaient encore perfectionnées. On remarquait surtout une réunion de très petites fleurs, comme des myosotis, des oreilles d'ours, etc., formant un petit parterre. Ces fleurs, en effet, ne sont jolies que de très petite dimension. Sitôt qu'elles sont un peu fortes, elles paraissent lourdes, désagréables. Dans tous les cas, elles ne peuvent servir qu'à orner les appartements, car il est impossible de les destiner à la parure de dames. Aussi, leur fabrication est restreinte; elle est abandonnée au passe-temps des dames: les ouvrières ne s'en occupent pas.

Cette fabrication est simple: on moule des fleurs à *creux perdu*. (Voy. de *l'Encyclopédie-Roret*, *Mouleur en plâtre*.

chapitre *des moules à creux perdu*). On fait fondre la cire, on la coule, étant chaude, dans le moule que l'on a pris d'après nature. On casse ensuite celui-ci, et l'on colore convenablement, au pinceau, les différentes parties de ces fleurs.

Fleurs en coquillages bivalves. On choisissait des coquillages de couleurs convenables, arrondis comme il le fallait, et on les collait en manière de pétales. Ces fleurs sont fraîches, durables, faciles à exécuter, mais si lourdes dans leur ensemble que la mode en est totalement passée.

De l'Éperon.

Nous avons eu connaissance d'un perfectionnement de cette industrie, tellement heureux qu'il semble aujourd'hui qu'elle n'ait plus rien à envier à la nature. Mesdames Louis auxquelles cet art sera redevable de ses plus beaux triomphes, en réunissant et en combinant l'étude de la botanique avec celle du dessin et de la peinture, sont parvenues à reproduire, avec la fidélité la plus scrupuleuse, une variété considérable de fleurs dont nous avons vu des échantillons, nous dirons mieux, des *modèles* de la plus rare beauté. Les éloges unanimes des botanistes et des peintres nous autorisent à nous servir de cette expression, puisqu'ils ont trouvé que ces produits pouvaient servir également à l'étude de la botanique et à celle de la peinture, et suppléer heureusement les fleurs naturelles, dont l'existence passagère, la rareté ou l'impossibilité de conservation par les moyens ordinaires, avaient fait jusqu'ici leur désespoir. La science et les arts ont donc également des remerciments à voter à ces dames, et cet hommage bien mérité leur a déjà été rendu par des hommes dont le nom doit faire autorité dans cette matière. Ces dames sont parvenues à reproduire un grand nombre de fleurs dans leur état naturel, avec leur port, leur feuillage, leurs couleurs, et toutes les formes variées et graduées qu'elles affectent, depuis le moment où naît le bouton jusqu'à leur parfait développement. « Tout, dit Lesson dans la *Revue encyclopédique*, tout, dans cette imitation, retrace avec une ingénieuse adresse l'incarnat propre à chaque fleur, les nuances dégradées des boutons; en un mot, et comme dernier éloge, reproduit avec une illu-

sion parfaite tous les caractères de la plante. » Le rédacteur des *Annales des Sciences d'observation* assure « que la diaphanéité des pétales, la mollesse des contours, la flexibilité des tiges, la variété des nuances et des teintes, rien enfin n'a opposé des obstacles insurmontables à la magie des artifices employés par mesdames Louis, qui sont parvenues à composer des fleurs en cire qui tromperaient le botaniste le plus exercé ». Enfin, le rédacteur du *Corsaire* dit de ces dames, « que la cire, sous leurs doigts, prend les formes les plus gracieuses, les plus vraies et les plus pures. Les fleurs qu'elles font naître, ajoute-t-il, ne craignent pas la loupe du botaniste, qui reconnaît l'épaisseur naturelle des pétales et des feuilles, leur demi-transparence, la variété infinie de leurs teintes, le duvet qui les couvre quelquefois, et cet ensemble d'organisation que les botanistes appellent *la physionomie des plantes.* » On conçoit, après ces éloges unanimes et bien mérités, que le reproche que nous faisions aux fleurs en cire, en général, d'être lourdes et désagréables à l'œil, sitôt qu'elles étaient d'une dimension un peu forte, ne peut plus s'appliquer à celles de mesdames Louis; mais sans doute leur perfection dépend du talent particulier de ces dames et de leurs procédés, qui jusqu'ici sont restés un secret pour nous, et qui, s'ils peuvent constituer un art agréable cultivé avec succès par quelques initiées, ne peuvent point sans doute créer une industrie où beaucoup de bras et de grands capitaux puissent trouver leur emploi.

CHAPITRE III.

DE LA MANIÈRE D'IMITER LES FRUITS — LA ROSÉE — LES PARFUMS DES FLEURS. — BONBONNIÈRES EN FLEURS ARTIFICIELLES.

Les fleuristes forment souvent des *bottes* pour ornement de coiffure, tout en fruits, comme des branches de glands de chêne, de groseiller; ou bien elles mélangent quelques cerises, une grappe d'épine-vinette, une tige de fraises, parmi un bouquet ou guirlande ordinaire. Plus fréquemment encore, elles ajoutent ces fruits, elles en mettent de

plus gros, dans les pyramides, les cadres de fleurs destinés à être conservés sous verre. Moins répandue que l'imitation des fleurs, et pourtant plus facile, celle des fruits produit peut-être plus d'illusion.

Le solanum ou *pommes d'amour*. Je commence par décrire ces petites baies, parce qu'elles servent de fleurs en hiver, et forment, pour le fleuriste artificiel, l'intermédiaire entre les fleurs et les fruits. On moule du coton en boulettes bien sphériques, de la grosseur convenable, ayant soin d'en préparer quelques-unes plus petites pour figurer les baies non mûres. On trempe ensuite les plus grosses dans une pâte faite en cinabre et d'une décoction de bois de Brésil, et d'eau fortement gommeuse; les petites sont trempées dans de la pâte d'un vert second. Une fois sèches, ces boulettes se vernissent au blanc d'œuf. On enfile un calice étoilé avant de passer en papier la tige sur laquelle on a moulé le coton.

On imite encore ces baies avec des globules de verre creux, que l'on remplit de carmin délayé avec la décoction de bois de Brésil; selon la nuance du solanum, on se contente quelquefois de mettre cette dernière substance. Quand on a introduit, par le petit trou du globule, la liqueur colorée, on l'agite de manière à ce qu'il la reçoive uniformément, puis on verse le surplus, absolument comme si l'on *coulait à la volée* (Voy. *Mouleur en plâtre de l'Encyclopédie-Roret*). On traite de même les petites baies que l'on remplit de verdi. Toutes les fois qu'il s'agira de fruits en verre, il faudra employer ce procédé. La liqueur sèche, on enfile le calice au sommet de la tige, que l'on colle dans la petite ouverture du globule.

L'épine-vinette. On se sert de pâte ou de liqueur carminée; le globule est alongé par les deux bouts. Il faut mettre à chaque une petite étoile verte.

Les glands de chêne. On fait un moule de coton de la grosseur du gland; on le colle par un bout et on le fixe dans un calice de gland naturel. On trempe le reste dans la pâte verte, que l'on vernisse ensuite après dessiccation.

Les groseilles, cassis, cerises, raisins. Ces fruits s'imitent à l'aide de moules en coton ou de globules de verre; les premiers et les derniers avec du carmin quand ils sont rouges, de la liqueur à déblanchir lorsqu'ils sont blancs.

La gélatine colorée convenablement est de beaucoup préférable, parce qu'à raison de sa transparence elle laisse apercevoir les pépins que l'on place dans l'intérieur. Il en est de même pour les raisins. On emploie avantageusement la gomme blonde dissoute dans très peu d'eau, pour les groseilles et raisins blancs. Quant aux cassis, on les fait avec de la pâte noire vernissée ou de l'encre. Il est très joli de faire une botte en fleurs et en fruits.

Les fraises. Une botte de fraises ainsi disposée est aussi du plus agréable effet. La fleur se fait avec un ballaye de coton à broder, jaune, entouré d'un rang de pétales en percale fine blanche. Le fruit se moule d'abord en coton, et se colle sur le calice étoilé persistant; on pile ensuite du macaroni, du vermicelle ou bien de la pâte à coller que l'on a fait sécher en couches peu épaisses : on se sert aussi de riz concassé. Ces diverses matières sont pilées de manière à présenter de petits morceaux inégaux, propres à représenter les inégalités de la surface de la fraise. Supposons que ce soit une fraise ananas, moitié rouge et moitié blanche. Après avoir fait le moule, on le trempe, ou mieux encore on l'enduit de colle très liquide ou d'eau gommée; tout de suite après, on le saupoudre avec la poudre préparée précédemment. Pour faire la partie rouge on passe légèrement au pinceau un peu de carmin sur les inégalités restées sur le moule.

Pour les petites fraises rouges, ou fraises de bois, on fait avec le carmin de la pâte rouge; on laisse sécher cette pâte en couche légère, et on la pile bien plus fine que la précédente. On termine en saupoudrant également la fraise.

Les framboises. Il faut verser de la gélatine rosée, ou de la pâte de même couleur, dans un petit moule à peu près semblable à ceux dont j'ai parlé plus haut relativement aux pâtes moulées pour étamines (pâquerette et maïs). Ce moule ayant la forme d'un dé à coudre, large et un peu plat, avec les saillies à l'intérieur, on en sert la framboise parfaitement formée. Il est bon de la saupoudrer d'une légère poussière de crins extrêmement fins.

Les pêches. Un moule de coton formé sur une petite boulette de fil de fer, contourné sur lui-même, et tenant après la tige dont il est le prolongement : ce moule de coton, revêtu de pâte verdâtre très claire, est carminé sur

une surface. Après complète dessiccation, ce moule empâté est enduit d'eau gommeuse et saupoudré de tonture de coton. Par cette suite de procédés on obtient la forme, la couleur et le velouté de la pêche.

Les noisettes. Quand on veut ajouter à des branches de noisetier des fruits verts ou à demi-formés, on fait le calice avec de la percale, comme on agit pour les pétales doubles, ce calice étant fort épais. On y place ensuite le moule de coton, que l'on revêt de pâte verte. Pour faire les fruits, comme pour imiter les fleurs, il est bon d'avoir des modèles.

Je passe les autres fruits sous silence, car ils ne se font presque jamais ; d'ailleurs si on avait à les imiter, on y réussirait par des procédés indiqués précédemment.

Gouttes de rosée. A l'exposition de 1819 madame Provost avait mis un cadre contenant une multitude de belles fleurs. Sur quelques-unes on voyait des gouttes de rosée parfaitement transparentes. Si vous désirez obtenir cet agréable effet, coulez délicatement sur la fleur non encore montée, une goutte de colle de poisson liquide, ou de gélatine qu'on laisse prendre. Si vous craignez que la chaleur vienne à dissoudre ces substances, employez du verre fondu. Il est sage de mettre ces gouttes sur quelques pétales avant que la fleur ne soit achevée, parce que si l'on venait à salir, il n'y aurait qu'un ou deux pétales perdus.

Manière de parfumer les fleurs. On parfume les violettes avec de la poudre d'iris de Florence, dont on saupoudre abondamment les parties à mesure qu'on les fait ; les roses, avec quelques gouttes de l'essence de ce nom ; le jasmin, avec du jasmin naturel écrasé avec du sucre ; la fleur d'oranger, avec l'eau de fleur d'oranger triple ; la jonquille, avec un mélange de musc et d'eau de fleur d'oranger ; la tubéreuse, en ajoutant à ce mélange un peu d'eau de Cologne ; l'œillet, avec du girofle. *

* *Bonbonnières en fleurs artificielles.* Je termine cet ouvrage par mettre en note la manière de faire les bonbonnières en fleurs artificielles. Je n'ai pu jusqu'ici placer convenablement cette indication, qui cependant est du ressort de la fleuriste, et qui la mettra à même de faire de très jolis objets.

On commence par faire, ou mieux par se procurer une très petite boîte ronde en carton moulé (voyez le *Cartonnier* de l'*Encyclopédie-Roret*). Cette boîte est peu profonde ; sur son couvercle est, au milieu, une petite poignée sem-

blable à une bouillotte, si la banbonnière doit être mise dans une rose, ou à l'ovaire, ou style, si c'est dans toute autre fleur, telles que les pavots, les renoncules, etc. Le fond de la boîte se place sur la tige, que l'on introduit par le trou dans le carton, et que l'on fixe solidement, en la faisant ressortir par un autre trou voisin du premier : le laiton ou trait qui fait cette tige, se trouve alors en deux branches que l'on tortille ensemble. Autour de ce fond de boîte, qui fait le cœur de la fleur, on colle les pétales, ayant soin de les courber en dedans, afin de bien cacher le carton. Le petit couvercle est également caché par la courbure des pétales, et quelquefois les étamines.

APPENDICE DU FLEURISTE.

AJOUTÉ PAR L'ÉDITEUR.

Fabrication des fleurs en cheveux et en soie par M. F. Croisat.

On commence par dégraisser les cheveux avec de la potasse, afin de leur donner du brillant, et, s'ils sont trop durs et qu'ils ne se prêtent pas avec facilité à tous les contours qu'on veut leur faire prendre, selon le genre des fleurs qu'on veut exécuter, on les fait bouillir dans de l'eau et de la cendre ; alors on obtient le brillant et la souplesse nécessaires et on les étire carrément.

Moyen de faire une rose.

On tend deux soies et un fil de cuivre doré ou argenté que l'on place au milieu ; devant les soies est un moule uni. Le tout est retenu par un petit métier. On entrelace une mèche de cheveux dans les soies et le fil de cuivre et l'on tourne le moule ; quand on a fait quelques tours et que les cheveux sont bien arrêtés dans les soies, on grossit le moule à l'aide d'une feuille de carton et l'on continue de tresser jusqu'à ce qu'il y en ait assez pour former la rose ; de sorte que le moule va toujours en grossissant. On démonte ensuite le métier et le travail représente un tuyau conique, qui est assujéti sur le fil de cuivre. Du côté des petites boucles on visse une petite tête en acier, ou autre métal ; après cela, on tord le tuyau de manière que toutes les boucles se contrarient et forment une touffe de feuilles à l'aide d'un coup de fer, convenablement donné ; on couche les grandes feuilles sur les petites, qui sont ordinairement en cheveux plus foncés. Pour imiter le cœur de la rose, le calice, on le forme avec un culot en métal, qu'on visse sur

le fil de cuivre, ce qui rend l'ouvrage très solide : on peut le faire aussi en cheveux.

Bouton de Rose.

Le cœur du bouton est fait de même manière que celui de la rose ; seulement, on fait moins de tours et l'on ne fait pas grossir le moule ; on visse sur le fil de cuivre un calice en métal qui emboîte presque tous les cheveux.

Confection des feuilles.

Les feuilles se font à la main sur un bout élastique, on noue la mèche de cheveux avec un fil de laiton dont les extrémités garnissent le milieu de la feuille et servent à assujétir les cheveux quand on fait des feuilles pleines.

Confection de l'épi.

L'épi se fait de la même manière que les feuilles de rose, seulement on ajoute dans les grains de l'épi, des fils d'or et un culot pour le bas. Pour former les grains de l'épi, on rompt le cheveu au moyen d'un fer chaud de la grosseur d'une lame de canif.

Marguerites doubles ou simples.

On les fait de la même manière que la rose, mais sans grossir le moule, et, au lieu de tordre, comme pour les roses, on ne fait qu'un tour et les feuilles se trouvent régulièrement placées. Pour étendre la feuille longue on passe dans chaque anneau un fer ayant la forme d'une lame de couteau.

Narcisse.

Cette fleur se fait à la main ; on attache une mèche de cheveux sur un bout élastique, et, au moyen d'un fil de laiton et du doigt qui sert de moule, on forme les feuilles, on place un godet devant, un culot derrière, on visse bien ces deux pièces sur le fil de laiton, et si les cheveux qu'on emploie sont blancs le narcisse est très bien imité.

Pensée.

Cette fleur s'exécute sur le moule trois tours en cheveux

blonds et deux tours en cheveux noirs ou châtains; on fait grossir le moule pour ces derniers ; on place une petite tête dans le cœur et un culot par derrière.

Du bouton.

On le fait à la main, en garnissant de cheveux une petite boule en bois percée dans le milieu, afin de passer la mèche à la manière des passementiers. Cette boule est ajustée dans un culot.

Du Papillon.

Le corps est en métal ; les ailes sont en cheveux nuancés avec de la poudre dont on se sert pour teindre. On assujétit ces cheveux teints dans le corps du papillon avec de la colle ou de la cire. Pour donner aux ailes la forme naturelle, ainsi qu'aux fleurs, on se sert de fers chauds qui ont des formes variées suivant la forme qu'on veut donner aux cheveux.

Les fleurs en cheveux étant susceptibles de prendre de mauvais plis, on les monte à la manière des épingles à l'Italienne ; chaque fleur a sa tige et peut être placée sur la tête.

On obtient les mêmes résultats avec de la soie écrue employée au lieu de cheveux. La facilité de la teindre donne la facilité d'approcher du naturel autant qu'avec la chenille.

Nous devons cette intéressante communication, à une femme de beaucoup d'esprit, Miss Sarah Fenton, si avantageusement connue par plusieurs productions, entre autres par les *Charmes de la peinture* et les *Plaisirs de l'espérance*.

Emploi du papyrus pour la fabrication des fleurs artificielles, par M. Denevers.

Le papyrus, comme on sait, était connu des Égyptiens qui l'employaient aux mêmes usages que nous destinons le papier. M. Denevers, fabricant de fleurs à Paris, a voulu le rendre encore utile en l'appliquant à la fabrication perfectionnée des fleurs artificielles. Pour cela, l'on commence par amollir les feuilles de papyrus par la vapeur; ensuite on les décolore par les acides, le chlore, l'acide sulfureux, ou autres agens chimiques. Après cette opération, on leur

fait prendre les diverses nuances que l'on désire, par les moyens usités pour la teinture des tissus destinés à la fabrication des fleurs artificielles. Le gauffrage s'obtient par le procédé connu.

Ces préparations étant terminées, on découpe les feuilles pour en faire des fleurs artificielles qui n'ont pas l'inconvénient de laisser apercevoir des fils qui se croisent, comme dans les fleurs en tissus ; de plus, elles sont d'une transparence parfaite et leurs couleurs et leurs nuances sont plus vives et plus durables que celles des fleurs en baleine et autres substances animales.

Appareils servant à faire des calices de roses, de grenades, d'œillets et boutons de fleurs d'oranger artificiels, par des moyens nouveaux, expéditifs, par M. Bouvet à Paris.

Pl. 2, fig. 55, A B, lame en cuivre de 5 centimètres de largeur, et d'une longueur et épaisseur conformes à la figure, à laquelle sont soudés des cylindres tournés en cuivre C, fig. 56, dont les extrémités D représentent des calices de roses de diverses grandeurs, ou un calice d'œillet E, fig. 57, ou celui d'une grenade F, fig. 58, ou enfin des boutons de fleurs d'oranger G, fig. 59 : toutes ces figures représentent les modèles pour toutes les dimensions qu'on y remarque.

Ces différentes sortes de calice étant soudées sur autant de lames en cuivre décrites plus haut, A B, fig. 55, forment ce que je nomme série ; il y a, par conséquent, six séries pour les calices de roses, une pour ceux d'œillets, une pour ceux de grenades et trois pour les boutons de fleurs d'oranger, ce qui nous représente les diverses grosseurs que nous retrouvons dans la nature aux diverses époques de la végétation.

H I J K, fig. 60, auge en cuivre rouge ayant les mêmes dimensions en longueur et hauteur de la figure, et 3 centimètres de largeur, qui sert à contenir la pâte propre à fabriquer les objets dont il vient d'être question.

Enfin une paire de pinces ou tenailles L, fig. 61, ayant aussi les mêmes formes et grandeur que la figure, et dont les deux mâchoires caves et garnies en cuivre M M emboîtent exactement la partie étranglée des calices et boutons.

APPENDICE. 199

Manière d'appliquer ces différentes machines à la confection des calices dont il est question.

On saisit une série, fig. 55, par les deux extrémités A B, et on la descend perpendiculairement dans l'auge, fig. 60, jusqu'au dessus des renflements O, fig. 55, qui doivent se trouver sur le même alignement.

Cette auge, fig. 60, est pleine d'une pâte composée de gélatine fondue dans la moitié de son poids d'eau et colorée en vert pour les calices de roses et d'œillets, avec du jaune de chrôme et du vert métis (on proportionne ces deux couleurs de manière à approcher le plus possible du vert de la nature, l'œil seul peut servir de guide à cet égard), en rouge pour les calices de grenades avec du vermillon, et en blanc avec du sous-carbonate de plomb pour les boutons de fleurs d'oranger. Cette pâte doit être chaude à environ 60 degrés; on la verse chaude dans l'auge et on la maintient à la même température, en plaçant l'auge au-dessus d'un fourneau oblong dont on modère le feu suivant le besoin. Aussitôt que les séries ont été abaissées dans l'auge, comme il a été dit plus haut, une petite partie de la pâte qu'elle contient y adhère en couche fine; on retire de suite la série de l'auge, on la retourne sans la quitter, et on en fait autant au second côté qui se trouve d'abord au-dessus. Celui-ci ayant subi l'opération du premier côté, on place la série sur une étagère préparée de manière à ce que les deux extrémités A, B, s'emboîtent sur deux tasseaux et que l'air circule librement au-dessus et au-dessous; ou on la laisse jusqu'à ce que la pâte qui entoure les moules soit à peu près sèche.

L'opération est parfaitement semblable pour toutes les séries formées avec les modèles que représentent les fig. 56, 57, 58 et 59, en ayant soin, comme on le sent fort bien, de mettre dans l'auge la pâte qui convient au genre de calice qu'on veut faire.

La pâte qui entoure les moules étant à peu près sèche, on saisit les petites tenailles, fig. 61, dont les mâchoires, M M, en cuivre et demi-circulaires, emboîtent exactement le dessus du renflement des moules: les ayant donc appliquées là, on serre légèrement les tenailles en tirant à soi; elles glissent alors sur la surface du renflement en s'en-

tr'ouvrant, et entraînent avec elles le calice, qui, à raison de son élasticité, que lui donne un peu d'humidité qu'il récèle, s'écarte sans se fendre et revient sur lui-même sans se déformer : on les laisse ensuite à l'air pour achever leur dessiccation. L'opération dont je viens de parler est très expéditive ; on peut, par exemple, retirer cent calices en quatre à cinq minutes, et il n'en faut pas plus de deux pour tremper ce même nombre.

Si l'on compare maintenant cette méthode avec celle pratiquée jusqu'à ce jour pour produire les mêmes objets, on verra d'abord qu'on peut faire plus de cinquante calices pendant qu'un bon ouvrier n'en ferait qu'un seul à la main, et bien moins parfait. Je ne crois donc pas qu'il soit superflu de donner ici un court aperçu des méthodes usitées jusqu'à ce jour pour le même genre de travail, et de faire remarquer par là la différence énorme qui existe entre elles ; n'y ayant pas une seule pratique, pas une seule substance, pas un seul instrument qui aient le moindre rapport de l'ancienne à la nouvelle méthode.

Voici les procédés suivis jusqu'à ce jour.

1° Le long d'un fétu de paille P et Q, fig. 62, que l'on tient par l'une de ses extrémités avec la main gauche, en le faisant tourner entre le pouce, l'index et le médius, on applique avec la main droite du coton autour de cette paille de manière à former peu à peu la forme que l'on remarque sur la fig. 62, en *r r r* ; il faut, comme on voit, de grandes précautions pour pouvoir leur donner une forme régulière.

2° Cela fait, on applique, en tournant toujours la paille, une pâte faite de farine et de gomme à la surface desdits moules en coton.

3° Cette opération faite, qui n'est pas sans embarras, on recommence une autre couche avec une pâte colorée en vert : le difficile est de rendre le contour bien lisse et sans stries, et surtout bien rond, après quoi on laisse sécher.

4° On reprend ensuite cette paille, et on en retire les moules qui sont alors comme le représente la fig. 63.

5° On les coupe suivant la ligne S et T, même figure, avec un canif.

6° On vide alors le coton que les calices contiennent, opération longue en ce qu'il en reste toujours adhérent aux

parois internes, ce qui nuit à l'usage auquel ils sont destinés.

On voit facilement combien le procédé connu est long, défectueux, et de beaucoup inférieur à celui que je me propose d'y substituer, que la moindre des six opérations nécessaires est plus longue que les deux miennes ensemble, qui sont la trempe d'une série et la sortie des calices au moyen des tenailles, ce qui me donne une supériorité, dans la vitesse de la fabrication, de cinquante contre un.

Fabrication des feuilles artificielles, par M. Gony-Martin à Paris.

Dans l'ancien système, on cherchait à imiter la nature en faisant sur les diverses feuilles, découpées dans les étoffes à ce destinées, des filets avec des couleurs broyées à la gomme ; ces couleurs, opaques et lourdes, arides et cassantes, ne pouvaient résister au gaufrage, qui, faisant toujours prêter l'étoffe, forçait ainsi les filets dont il s'agit à disparaître, à voler en éclats.

A cet inconvénient s'en joignait encore un autre non moins grave, c'est que ces filets, qui se trouvaient établis au hasard, ne coïncidaient jamais avec les nervures que portent les matrices ; de plus, étant minces, clairs et faits à l'eau, ces filets prenaient bientôt un aspect plus foncé, puis se mêlaient à la couleur de l'étoffe, et exerçaient ainsi sur la teinture, qui se détrempait, une sorte de décomposition capable de les détériorer eux-mêmes, double dommage qui révélait des vices notables de fabrication.

Pour donner plus de consistance à la feuille amenée à ce point de confection, on la renforçait au moyen d'un fil de fer recuit, qui, une fois adapté, était recouvert d'une bandelette de mousseline ou d'étoffe analogue, dont le grain et la nuance contrastaient plus ou moins avec le grain et la nuance de la percale.

Ce fil de fer, devant être préalablement mouillé pour être collé, était bientôt accessible à la rouille, prenait une couleur noirâtre qui pénétrait la feuille, et la souillait d'une manière très remarquable.

Quant aux feuilles le plus communément employées dans la fabrication des fleurs, et qui sont tout unies, c'était à l'aide de brosses, dont on se sert pour la peinture dite

orientale, qu'on les ombrait dans le milieu, afin de leur donner un air plus léger et un plus bel aspect.

Tels étaient les principaux moyens et procédés de l'ancienne méthode, avec lesquels, sans imiter sérieusement la nature, on ne pouvait, malgré tous les soins admissibles, obvier à une foule d'inconvénients plus ou moins sensibles et défavorables à l'industrie des fleurs.

De la teinture et de l'apprêt.

Je commence par teindre ma mousseline, ma percale, etc., en vert, par exemple, ou en toute autre couleur nuancée d'une manière quelconque; puis je l'apprête par les procédés connus dans la fabrication des fleurs, en lui donnant, sur un métier de fleuriste, la tension convenable.

Lorsque mon étoffe est sèche, qu'elle a perdu toute l'humidité qu'elle tenait de l'opération de l'apprêt, je la dispose pour lui donner des dimensions analogues à celles des planches dont je me sers pour l'impression, planches qui peuvent être soit en zinc, soit en cuivre ou autre métaux, soit des pierres lithographiques.

De l'impression.

S'il s'agit de feuilles dont les nervures soient larges, peu senties ou pour ainsi dire superficielles, j'imprime à l'instar des lithographes.

Pour cela, je dispose mes nervures sur une pierre, à l'aide d'une contre-épreuve vulgairement dite décalque, prise sur une feuille gaufrée, puis je fais mes teintes à l'encre, et, pour les adoucir, je les passe au crayon lithographique.

Si, au contraire, il s'agit d'établir des nervures bien senties, profondes ou saillantes, comme celles par exemple, que comporte le lierre, j'opère aussi avec des pierres lithographiques; mais ces pierres portent leur type en relief, ce qui les transforme en véritables clichés, et j'imprime alors à l'instar des typographes.

Enfin, quand je me propose de reproduire des feuilles dont les nervures sont fines et compactes, j'utilise pour l'impression, les procédés de la gravure sur cuivre, acier, zinc, ou tous autres métaux; quelquefois même l'emploi d'un cylindre remplit assez bien mon but.

J'établis aussi des feuilles dont les nervures sont reproduites à l'endroit et à l'envers.

Dans ce cas, je procède à l'aide de repères, s'il s'agit de leur donner des nervures saillantes, et à l'aide de maculatures, s'il ne leur faut que des nervures pâles, peu senties ou seulement figurées.

Avant de faire subir à mon étoffe l'action de la presse, j'ai soin de la cylindrer pour la rendre lisse et lui faire prendre l'encre plus convenablement, puis, au second tirage, comme l'étoffe a produit son effet, qu'elle s'est tant peu retirée, qu'elle se trouve ainsi plus juste et retombe fixe dans les nervures, j'ai soin de faire des repères à l'impression, pour me guider dans l'opération du découpage des feuilles, que j'exécute sur un plomb, à l'aide d'un emporte-pièce.

Lorsque les feuilles sont découpées, il convient de leur donner de la consistance, de les renforcer ; à cet effet j'adapte verticalement à leur envers un fil métallique recouvert de filaments et destiné à cet emploi, que je recouvre ensuite soit d'une bandelette de papier serpente de même nuance que la feuille, si celle-ci est unie, soit d'une bandelette de papier végétal verdi, par exemple, et faisant transparent si la feuille comporte des nervures.

Vient ensuite l'opération du gaufrage, qui s'accomplit au moyen d'une matrice en fer ou en acier, et d'une sorte de cuvette ou contre-estampe en plomb, zinc, rosette, etc., entre lesquelles je place la feuille sur laquelle il s'agit d'opérer.

Mais pour que, en gaufrant, l'action de la presse ne fasse pas couper ou crevasser la feuille vers sa partie épaisse et renforcée par la queue métallique dont il vient d'être question, j'ai soin de disposer préalablement dans la contre-estampe un blanchet ou morceau de drap analogue à celui que les typographes placent sous le tympan de leur presse, et qui, par assimilation, a ici pour but de faire disparaître ou dissimuler à l'œil les éléments de solidité adaptés à la feuille, et dont la couleur offre une teinte égale à la nuance du feuillage.

Cette opération étant terminée, je cotonne la queue métallique de la feuille, puis j'y adapte des petits fils de fer assez minces et non recuits, pour pouvoir conserver leur propriété élastique ; toutefois, quand il s'agit de feuilles

petites et légères, on peut avantageusement substituer la cannetille au fil de fer.

Lorsque la queue de la feuille est ainsi garnie, je recouvre cette extrémité en y roulant très régulièrement du papier serpente bien lisse et rosé ou de toute autre couleur, assortissant le mieux possible le genre ou la nature de la feuille elle-même.

Enfin, pour prêter aux foliflores le lustre, la transparence et la souplesse dont sont douées les feuilles naturelles, j'ai recours aux procédés et moyens connus, c'est-à-dire que je passe les foliflores dans un bain de cire à laquelle je donne la teinte la plus convenable, et à laquelle, parfois, on mêle un peu d'alcool ou d'essence de térébenthine, etc.

Dans la fabrication des feuilles de fantaisie qui assortissent les bouquets ou guirlandes de fleurs dont on fait généralement emploi dans les soirées, j'ai recours, de préférence, au procédé lithographique, pour obtenir une impression en or, en argent, en bleu de France, etc.

Cette impression s'exécute à l'aide d'un mordant quelconque, sur lequel on passe, avec un morceau de peluche, une patte de lièvre, etc., un de ces divers métaux ou éléments, tout préparé dans le commerce pour qu'il ait la propriété de s'attacher promptement aux feuilles qu'il doit recouvrir, d'y adhérer d'une manière égale, uniforme, et de reprendre ensuite son brillant primitif ou naturel sous l'influence du cylindre, à la pression duquel doivent être soumises les feuilles sur lesquelles l'application a été faite.

Dans l'impression de pétales de géranium, de volubilis, je procède également à l'instar des lithographes, pour faire venir à la presse les nervures qu'elles doivent porter; seulement l'étoffe que j'emploie reçoit l'impression en blanc, et de telle sorte que, une fois imprimée et découpée, je puisse, en trempant mes pétales (à l'aide des procédés connus), leur donner les nuances qui leur conviennent naturellement.

Procédé perfectionné pour la fabrication des fleurs et des feuilles panachées, en velours et autres étoffes, par Mlle Tilman.

Le procédé perfectionné consiste à imprimer sur la chaîne, et avant le tissage de l'étoffe, le dessin qui doit ensuite for-

mer la fleur ou le feuillage : ce dessin, quand il s'agira d'étoffes veloutées, devra être imprimé sur la chaîne devant former le velouté ou le poil; il sera organisé sur une échelle convenable, pour que la réduction opérée par le tissage le ramène à la dimension voulue.

On pourra, par le même procédé, obtenir des fleurs et des feuilles veloutées formant relief sur fond lisse, au lieu de les avoir sur velours plein.

Quand il s'agira d'étoffes entièrement lisses, telles que satins, gros de Naples, jaconas et autres étoffes, les dessins devront être imprimés de la grandeur réelle, attendu qu'ils n'éprouveront aucune réduction lors de la fabrication.

Il est entendu que ces dessins pourront être nuancés de plusieurs couleurs suivant le goût du dessinateur.

Ils seront imprimés par les moyens généralement usités pour l'impression des étoffes.

Le procédé nouveau s'applique à la confection des fleurs artificielles en velours et autres étoffes, dont les pétales seront ainsi imprimés sur la chaîne des tissus avant que le tissage ne soit opéré.

Les feuillages seront exécutés de la même manière.

On pourrait aussi, par le même procédé, produire des guirlandes, des bordures, des semés sur des étoffes employées pour la toilette des dames et l'ornement des appartements.

Fabrication des fleurs artificielles, par M. Patin, à Paris.

Ce perfectionnement consiste à donner à toutes les feuilles, en général, et notamment aux feuilles en chenille, tant de l'ancien genre que de notre nouveau genre breveté, un nouvel embellissement et plus de consistance et de solidité, par l'emploi,

1° Soit de côtes latérales divergentes qu'on ajoute à la côte longitudinale déjà connue, en formant ainsi une espèce de branchages ou nervures en quelque matière que ce soit, et imitant ainsi mieux la nature; ces branchages ou nervures sont également applicables aux feuilles en toute autre matière ou étoffe;

2° Soit en appliquant à la fabrication de la feuille un point de tricot, de dentelle, de feston, de picot, de filet, de chaînette ou de tout autre genre.

L'addition consiste encore à découper des feuilles en chenille.

1° Soit dans une pièce tricotée en chenille.

2° Soit dans un tissu quelconque, en chenille aussi, mais dont la chaîne ou la trame peut être en toute autre matière et empesée pendant le travail, afin de mieux fixer par là la chenille dans le tissu : à cet effet, on peut aussi coller à l'envers de la feuille une gaze ou une mousseline.

J'étends donc aussi à ces feuilles en tricot ou en tout tissu, cette forme naturelle ou gaufrage que je donne à mes feuilles en chenille à fils entrelacés et déjà brevetées.

Fabrication des fleurs, par M. Grienfeld, à Paris.

Ce procédé consiste à teindre l'étoffe de plusieurs nuances plus ou moins foncées, à la découper à l'emporte-pièce, à la nuancer de nouveau à plusieurs tons : ici commence la nouveauté du procédé.

Lorsque les feuilles sont sèches, elles sont battues dans un livre jusqu'à ce qu'elles soient très lisses ; alors elles sont trempées, une à une, dans la composition suivante :

1 partie de galipot le plus beau,
1 partie de cire blanche,
1/4 de stéarine,
1/8 de térébenthine de Venise.

Le tout fondu et bien mélangé à chaud.

Pour colorer 1/4 de litre de cette composition, on y introduit une pincée, comme une prise de tabac, de vert-de-gris, et on broie à l'essence de térébenthine; si on désire que la teinte soit jaunâtre, on peut y joindre la grosseur d'un poids de jaune de chrôme préparé pour la peinture sur cire : le tout doit être mis dans un vase qui ne quitte jamais l'eau bouillante, afin d'être toujours dans la fluidité convenable et que la nuance ne s'altère pas.

La feuille sortie du vase, sèche promptement et est mise sur le papier.

Après plusieurs heures, on y met l'envers, selon la teinte que l'on désire, avec les couleurs pour peindre sur la cire, délayées dans très peu d'essence de lavande.

Lorsque la feuille est bien sèche, elle est mise sous presse, afin de recevoir les nervures convenables.

Le gaufroir est légèrement enduit d'une eau de savon épaisse pour que la feuille ne colle pas dans la matrice.

Au sortir du gaufroir, la feuille est légèrement brassée, afin d'en retirer l'humidité ; dans cet état, elle est un peu molle, mais elle se raffermit promptement.

Le présent procédé doit s'appliquer sur les tissus de coton, soie, fil, et pourra s'exécuter en morceaux de 1 ou plusieurs mètres.

Fabrication des feuilles en gélatine pour fleurs artificielles, par M. Pinson, à Paris. (Brevet de 15 ans du 6 février 1844).

Ces feuilles, que l'on peut obtenir de toutes dimensions, ne diffèrent guère des étoffes employées le plus ordinairement pour fleurs qu'en ce que ces premières ne contiennent pas de tissu. La suppression du tissu a pour but l'économie de la dépense et une plus parfaite imitation des fleurs et de leurs feuilles, qui ne présentent, sans aucun cas, l'apparence d'un tissu.

Les feuilles de gélatine ont la propriété d'être découpées très nettement et de bien recevoir et conserver le gaufrage ; ce n'est, d'ailleurs, qu'aux apprêts de gélatine, de colle de peau ou de pâte, ou à ceux de gomme, que les tissus doivent de pouvoir être découpés et gaufrés.

Les feuilles de gélatine pour fleurs doivent être très minces pour la plupart des cas : on les fabrique en étendant de la gélatine, convenablement colorée, sur des surfaces lisses, telles que celles de verre, de métal ou de toute autre matière analogue.

La gélatine est susceptible de recevoir toutes les couleurs et toutes leurs nuances, même toutes les panachures ou colorations totales ou partielles qu'on désire leur donner après coup.

Fabrication des fleurs artificielles de tous genres, par l'emploi d'une étoffe non encore appliquée à cette fabrication, par M. Hugo, à Paris.

On a appliqué, jusqu'à présent, à la fabrication des fleurs artificielles divers tissus ; mais ces essais n'ont pu en-

core donner aux fleurs artificielles tout l'éclat et le brillant désirables.

Je suis parvenu à donner aux fleurs artificielles, naturelles et de fantaisie de tous genres que je fabrique, les qualités ci-dessus, et en outre à leur assurer une fraîcheur presque indéfinie : elles ne sont pas exposées à se chiffonner comme les autres fleurs artificielles.

J'obtiens ces résultats par l'emploi du tissu de verre, dont on n'a, jusqu'ici, fait usage que pour tentures d'appartements et fortes tapisseries pour ameublement.

Pour la confection de fleurs avec le tissu de verre, on découpe, comme dans toute autre étoffe, des feuilles et des pétales de toute nature ; on a le soin de les border d'une gomme très épaisse qui empêche totalement le tissu de s'effiler ; on nuance ensuite comme pour toute autre étoffe.

Je peux confectionner ainsi des fleurs soit avec du tissu de verre employé seul, soit combiné avec d'autres étoffes.

Procédés de fabrication (avec de la baudruche de bœuf,) de fleurs artificielles, nommées fleurs naturelles transparentes, par M. Petit, à Paris.

Ce que l'on appelle, à Paris, baudruche de bœuf, est la membrane péritoine de l'intestin cæcum du bœuf. Le cæcum est employé par les charcutiers après qu'ils en ont retiré la membrane péritoine, qu'ils vendent aux batteurs d'or. La consommation de cet objet étant presque nulle, les charcutiers mettent peu de soin à entretenir ces membranes dans un état de propreté ; cette négligence est le plus grand inconvénient que l'on puisse rencontrer dans la fabrication des fleurs avec cette matière, parce qu'elle en rend une partie impropre à ce genre de travail.

Procédé pour rendre la baudruche en état de recevoir les couleurs.

Après avoir réuni, par exemple, cent baudruches, qui coûtent de cinq à dix francs, on les lavera dans plusieurs eaux de rivière, et si elles ont été salées, on les laissera séjourner deux ou trois jours, ayant soin de les changer au moins trois fois par jour, et toujours avec de l'eau de ri-

vière bien claire, et ensuite on préparera une eau alcalinée de la manière suivante : on fera dissoudre 500 grammes de potasse perlasse dans cent litres d'eau de rivière, et on délaiera dans cette dissolution 250 grammes de chaux délitée ; on tournera fortement l'eau avec un bâton et on laissera reposer ; le repos ayant eu lieu, on se servira de cette solution pour changer trois fois par jour les baudruches ; le volume d'eau à mettre doit être égal à deux fois celui des baudruches ; elles sont ainsi changées pendant quatre jours en été et six jours en hiver ; on les pressera fortement en les changeant d'eau, afin de les bien égoutter ; le cinquième et le sixième jour, on les mettra dans une eau de potasse seulement, composée d'un kilogramme de potasse sur cent litres d'eau ; ce changement aura lieu pendant quatre jours en été et six jours en hiver ; ces bains, toujours donnés trois fois par jour, ont pour but de faire dégorger les baudruches de toutes leurs matières visqueuses et colorantes et de faire dissoudre une partie de la graisse.

Les baudruches ainsi disposées seront changées le neuvième jour en été, et le troisième jour en hiver, avec de l'eau préparée comme on vient de le dire. On fera dissoudre 170 grammes de carbonate de soude bien saturé dans cent litres d'eau de rivière, on tournera cette eau comme il est dit plus haut, ensuite on la laissera reposer ; les baudruches seront changées cinq fois dans cette eau, et dans la même journée, à des époques de même durée ; le soir, on les mettra dans une eau tenant en solution une partie d'acide chlorique * en sorte qu'elle marque seulement demi-degré à l'aréomètre. Une heure de ce bain suffit, au bout de ce temps on les fait égoutter ; cette opération n'a pour but que de les débarrasser d'une partie de l'eau qu'elles contiennent, et de les rendre par ce moyen moins gluantes et plus faciles à mettre sur des châssis ou cadres.

Ces châssis qui sont de la hauteur et de la largeur des baudruches, sont en bois blanc, ayant la forme de croisées.

Les baudruches sont tendues sur ces cadres ; elles y adhèrent facilement sur les bords, sans qu'on soit obligé d'y mettre aucune espèce de colle : on les laissera sécher ; après

* L'emploi de l'acide chlorique n'est pas d'une grande nécessité, il ne sert que pour prévenir que la baudruche ne répande quelque odeur désagréable, après quelques mois de préparation.

quoi on les exposera à une fumigation sulfureuse dans une étuve bien fermée, et de manière que chaque châssis reçoive l'action du blanchîment dans toute sa surface. La proportion de fleur de soufre à employer est indifférente, attendu que sa condition ne peut avoir lieu au-delà de la saturation de l'oxygène : cinq heures sont suffisantes pour que les effets du blanchîment soient complets. On sort les cadres, on les expose à l'air, ensuite on enlève les baudruches de dessus ces cadres, ayant soin de ne pas les déchirer.

Cette opération faite on met les baudruches en paquet de douze; on compose une eau de savon formée de quatre litres d'eau de potasse, ayant un demi-degré de l'aréomètre, à quoi on ajoute 64 grammes de savon blanc, coupé en petits morceaux, et on fait bouillir le tout pour faire bien dissoudre le savon.

Lorsque cette eau de savon sera refroidie, de manière à n'être plus que tiède, on s'en servira pour savonner des paquets de baudruche, comme on le fait ordinairement pour le linge ; on laissera séjourner les baudruches dans cette eau, en les retirant on les mettra tremper dans de l'eau claire, jusqu'à ce qu'elles ne soient plus empreintes de savon : on les remettra ensuite sur les châssis pour les exposer à une nouvelle fumigation sulfureuse, et en sortant de l'étuve elles seront prêtes à recevoir la couleur qu'on voudra leur donner.

Moyen de donner les couleurs aux baudruches.

Pour la couleur blanche, on mettra dans un vase une petite quantité d'amidon avec la même quantité de brillant d'écailles d'ablettes, et un peu de rose en liqueur ; on donnera avec cette composition une couche de chaque côté de la baudruche et on laissera sécher.

Pour la couleur rose, on suivra le même procédé que pour la couleur blanche; seulement on emploiera moins de brillant d'écailles d'ablettes, et l'on mettra un peu de rose avec un peu de crême de tartre.

Le bleu s'obtiendra au moyen de bleu en liqueur et du brillant d'ablettes.

Pour le vert, on se servira de bleu ou de safran en liqueur et du brillant de poisson.

Le rouge sera composé de carmin broyé numéro 40 et de brillant de poisson.

Le jaune s'obtiendra avec du safran en liqueur et du brillant de poisson.

Quant à toutes les autres couleurs, on les obtiendra en mélangeant convenablement les couleurs précédentes. Il suffit d'être un peu au fait des couleurs que présentent les fleurs naturelles pour les obtenir avec facilité.

Lorsque les baudruches sont ainsi préparées, on les retire de dessus les cadres ou châssis; on les découpe suivant les fleurs que l'on veut faire, en agissant par les moyens ordinaires.

Les fleurs préparées par ces procédés ne craignent nullement les variations de l'atmosphère.

Feuilles composées de substances animales propres à confectionner des fleurs artificielles de toutes couleurs, destinées à être appliquées sur robes, garnitures, et sur toute espèce d'objets en carton, gaînerie, nécessaires, etc., par M. Royer le jeune.

COMPOSITION DES FLEURS ARTIFICIELLES.

On prend d'abord la partie d'une peau de vélin que l'on juge la plus propre à l'usage qu'on se propose d'en faire, et on la trempe dans un bain de cire vierge chaude, de manière à ce que la surface de cette peau en soit enduite.

Cette première opération terminée, on prend une certaine quantité de colle de poisson, que l'on fait fondre dans l'eau; lorsque cette colle est fondue, on y ajoute environ un sixième d'une liqueur de poisson, dont nous donnerons tout-à-l'heure la composition, et on mêle le tout ensemble. Le mélange parfaitement fait, est passé au travers d'un linge fin, tel que de la mousseline. Enfin on donne une couche de cette composition sur la peau de vélin enduite de cire avec un pinceau de cheveux, et quand cette première couche est sèche, on en applique plusieurs autres en divers sens, jusqu'à ce qu'on s'aperçoive que les feuilles en sont suffisamment chargées.

Lorsque la dernière couche est sèche, on coupe les bords de la peau de vélin, et à l'aide d'un instrument tranchant

on enlève l'enduit qu'on y avait appliqué, et qui forme des feuilles transparentes imitant la nacre.

La peau de vélin qu'on a employée à cette opération peut servir plusieurs fois sans qu'il soit nécessaire de la recouvrir de cire.

Les feuilles transparentes que l'on obtient par ce procédé sont susceptibles de recevoir diverses couleurs ; elles ont en outre les propriétés de se découper et de se gaufrer de la même manière que les fleurs artificielles, et de s'appliquer sur toute espèce d'objets avec une grande facilité.

Composition de la liqueur de poisson annoncée plus haut.

Cette liqueur s'obtient des écailles du petit poisson de rivière nommé ablette : ces écailles sont mises dans un vase d'eau froide, où, en les remuant avec un pilon, on en détache le brillant ; on fait ensuite filtrer l'eau au travers d'un canevas, et la matière brillante reste au fond du vase ; enfin on mélange cette matière brillante avec de la colle de poisson fondue, et l'on a, de cette manière, la composition, que l'on applique, comme nous l'avons dit, par couches, sur la peau de vélin.

Fabrication des plumeaux, par M. Prot.

Le mode de fabrication des plumeaux consiste à coudre sur un ruban de fil, en les traversant plusieurs fois dans leur tuyau avec l'aiguille, afin de leur donner une solidité à toute épreuve, les plumes de toute espèce destinées à recouvrir celles formant le corps du plumeau, lesquelles ne diffèrent en rien, dans leur fabrication, de celles formant le corps des anciens plumeaux.

Ce ruban ainsi garni de plumes est cousu à l'extrémité la plus évasée d'un gant en peau fixé au manche par l'extrémité la plus étroite.

Ce gant peut être de différentes grandeurs, ainsi que la plume qui y est adhérente, ces longueurs variant suivant les dimensions de plumeaux les plus demandées dans le commerce.

L'idée essentielle de ce nouveau mode de fabrication consiste à pouvoir, à l'aide de la couture des plumes à la partie la plus évasée du gant, employer, pour recouvrir les autres plumes, des plumes d'une dimension beaucoup moindre, tandis que, par les procédés habituels, les plumes

appliquées au même usage devaient être de la dimension la plus longue, suivant le numéro du plumeau.

Ainsi, par exemple, avec les procédés ordinaires, pour recouvrir les plumes d'un plumeau de 38 centimètres dans sa partie supérieure, il fallait une plume de 38 centimètres, tandis que, par le procédé actuel, pour recouvrir les plumes d'un plumeau de cette dimension, il suffit d'une plume de 24 centimètres, parce que, ajoutée à la partie supérieure du gant qui, dans l'exemple donné, doit être de 14 centimètres, elle se trouve avoir la longueur de 38 centimètres et remplir dès lors l'usage d'une plume de cette dimension.

Ce moyen laisse à découvert, dans tout son entier, la plume, qui ne se trouve pas, comme dans les autres plumeaux, recouverte, dans une longueur de 10 à 15 centimètres, par un gant qui en cache toute la beauté ; quant à l'apparence extérieure, les plumeaux ainsi fabriqués ne différeront pas des anciens plumeaux, dont le fond primitif sera d'ailleurs toujours le même.

Sous le rapport économique, les plumeaux nouveaux auront l'avantage de procurer aux consommateurs, avec une baisse de prix, toutes les grandeurs moyennes, qui seront toujours d'un prix très élevé, en raison de la grande consommation de ces moyens numéros et du peu de production de ces mêmes longueurs dans la plume en nature brute, dite en sorte.

12 Avril 1842.

BREVET D'ADDITION ET DE PERFECTIONNEMENT.

Dans la description de mon brevet, j'ai eu soin de faire ressortir, comme idée essentielle de la fabrication nouvelle, le placement des plumes recouvrant le plumeau à la partie évasée et supérieure du gant employé, quelle que soit la matière de ce gant, peau, toile, fil, toile cirée, en sorte que ce placement permette à la plume de servir extérieurement dans toute sa longueur sans être recouverte, en grande partie, comme par le passé, par le gant lui-même, qui vient ajouter à sa longueur.

Dans cette première description, j'ai énoncé que les plumes étaient d'abord cousues sur un ruban de fil, qui peut être également de coton, soie, cuir ou toute autre matière.

Tout en conservant la base première de l'invention, je viens aujourd'hui demander un brevet pour un mode différent d'appliquer les plumes, toujours à la partie supérieure du gant : elles ne seront plus cousues sur une bande, comme dans le premier brevet, ce qui, bien entendu, ne m'empêchera pas de faire usage de ce premier procédé.

Au lieu de coudre les plumes sur un ruban, je les retiendrai par une espèce de tresse qui a beaucoup d'analogie avec la manière dont ces plumes sont tressées dans les contrées de l'Amérique du sud, d'où elles nous viennent.

Cette tresse se compose ainsi qu'il suit :

On prend d'abord une plume, on la recourbe, à l'extrémité du tuyau, d'une longueur d'environ 1 centimètre, sur un gros fil : lorsqu'elle est ainsi ployée, on la maintient dans cette position au moyen d'un second fil noué, dans lequel se trouve rabattue la plume dans une longueur d'environ 1 centimètre.

On compose ainsi toute la partie inférieure de la tresse dans la longueur voulue, suivant le numéro du plumeau ; ensuite, pour empêcher la plume de vaciller, on la retient par un troisième fil noué sur chaque plume, à une distance d'environ 1 centimètre des deux premiers fils, qui sont directement superposés l'un sur l'autre, de manière à se toucher dans toute leur longueur, et à ce qu'il n'existe entre eux aucune séparation.

La tresse, ainsi composée, est appliquée sur le gant, dans sa partie la plus évasée, par une double couture qui retient les deux fils du bas et le fil du haut de la tresse.

Fabrication des plumeaux et plumes, par M. Loddé, à Paris.

Ce procédé consiste à monter les plumes sur des tiges en baleine, ce qui donne la facilité de se servir des plumes courtes et moyennes, qui, sans cela, ne pouvaient pas servir, et, augmentant le déchet, obligeaient à vendre plus cher : plusieurs manières peuvent s'employer pour monter ainsi les plumes.

Nouveau genre de plumeau, par M. Loddé, à Paris.

Ces plumeaux, composés de trois compartiments à vis, se

démontent en trois pièces. A l'intérieur de la couverture s'applique un godet de cuir, un autre godet semblable s'applique de même à la seconde tête, et, par ce moyen, le plumeau, emballé le plus étroitement possible, reprend sa belle forme au sortir de l'emballage.

BREVET DE PERFECTIONNEMENT ET D'ADDITION.

Les plumeaux perfectionnés sont toujours à trois compartiments, mais n'ont plus qu'une seule vis ; ils se montent, comme il a été dit ci-dessus, en trois pièces, et le nouveau moyen simplifie de beaucoup la séparation et le remontage des pièces.

Plumeaux perfectionnés par M. Expert, à Paris.

Les personnes qui font usage de plumeaux ne sont pas sans avoir remarqué que ces plumeaux, qui se vendent fort cher, sont de très courte durée ; que les plumes se brisent promptement, et cela tout près du manche. Ce qui paraît étonnant aux consommateurs ne paraît pas de même aux fabricants ; en effet, les grandes plumes qui composent les plumeaux sont des plumes d'autruche sauvage, quoiqu'on les appelle des plumes de vautour. Ces plumes arrivent de Buenos-Ayres, attachées avec de la laine, de manière que le tuyau de la plume nous arrive presque toujours cassé ; car ces plumes restent quelquefois cinq ou six ans ainsi attachées.

Dans le principe, les fabricants de plumeaux coupaient tout simplement le bout brisé ; mais la concurrence ayant diminué les bénéfices, il faut employer tous les moyens pour y satisfaire. Les fabricants trempent donc maintenant le bout brisé dans l'eau bouillante, au lieu de le couper : cette eau bouillante le fait se redresser et lui donne de la consistance en apparence, mais, en réalité, il n'en est rien ; il reste toujours brisé, de sorte que, si les fabricants viennent à placer les plumes sur le manche du plumeau et à les serrer avec une corde, cette corde coupe tout-à-fait les plumes, et, au bout de quelques jours de service, le plumeau se dégarnit insensiblement des grandes plumes.

Ayant cherché à remédier à ce grave inconvénient, je remarquai que ce qui contribuait surtout à couper ces plu-

mes, c'était de les placer sur le bois du manche. En effet, es plumes, étant déjà à moitié brisées, sont disposées sur un morceau de bois sur lequel on les fixe au moyen d'une corde que l'on serre fortement ; il est alors évident que, les plumes ne pouvant entrer dans le bois, c'est la corde qui doit entrer dans les plumes et les briser, ce qui est d'autant plus facile qu'elles le sont déjà à moitié.

La racine du mal étant découverte, je cherchai à l'extirper, et voici quels moyens j'employai.

J'entourai l'extrémité du manche, à l'endroit du cœur du plumeau, d'une bande de caoutchouc, ou gomme élastique, de manière à ce qu'une partie de 0 m. 015 environ fût sur le manche, et 0 m. 050 environ au-delà. Cette bande étant roulée sur le manche, je l'attachai fortement dessus avec une corde ; j'en fis autant pour l'extrémité hors du manche, de manière qu'il restait à peu près 0 m. 050 de caoutchouc entre les deux points d'attache. C'est à cet endroit que j'attachai les plumes du cœur, de sorte que les plumes enfonçaient dans le caoutchouc, au lieu de se briser, quand je les serrai avec une corde. Ce moyen a réussi complètement, et, de plus, outre la plus grande durée qui doit nécessairement en résulter, il procure aussi une grande légèreté, une grande élasticité, de sorte que par le moindre coup les plumes se balancent aisément ; on évite aussi un grave inconvénient des plumeaux ordinaires. En effet, pour supporter la concurrence avec plus d'avantage, les fabricants font quelquefois tellement avancer le manche dans le cœur du plumeau, qu'en époussetant des choses fragiles, si on les touche avec le manche, on les brise ; mais on conçoit que, avec le moyen indiqué plus haut, cela ne peut arriver, quoiqu'on puisse mettre les plumes du cœur encore plus petites.

Quant aux grandes plumes autour du manche, je les attache simplement sur une bande de peau douce ; cette peau suffit pour que les plumes entrent dedans quand on les serre avec une corde, et, par suite, ne se brisent pas.

On peut aussi les placer sur des bandes ou tiges de caoutchouc disposées comme les tiges des baleines, et cette disposition sera beaucoup plus avantageuse que celle des baleines, qui ne sont pas du tout élastiques, étant trop raides.

En résumé, l'emploi du caoutchouc, soit par bandes au

cœur, soit par tiges autour du manche, ainsi qu'il a été expliqué plus haut, procurant de grands avantages, soit de durée, soit d'élasticité, constitue nécessairement une invention en tant qu'application à la fabrication des plumeaux; le présent brevet a donc pour but de me réserver le droit exclusif d'employer le caoutchouc, ainsi qu'il a été expliqué dans la fabrication des plumeaux.

Il en est de même pour les bandes de peau douce placées sous le tuyau des plumes, car jamais on n'a eu l'idée de disposer ainsi soit du caoutchouc, soit de la peau, pour empêcher la brisure des plumes, et, par suite, pour lui assurer une plus longue durée.

Fabrication des plumeaux-brosses, par M. Chagot, à Paris.

Le plumeau-brosse se distingue des anciens plumeaux par la nature de sa confection, par son mode d'emploi, par son utilité.

Les anciens plumeaux étaient montés de telle manière qu'ils nécessitaient l'usage de longues plumes.

La disposition du plumeau-brosse, au contraire, permet l'emploi de tout rebut de plumes, lequel ne pouvait avoir lieu d'après l'ancien système. Sous ce rapport, le plumeau-brosse présente nécessairement un avantage, celui de pouvoir utiliser tous les déchets de plumes, et même des plumes de petite longueur que ne comportait pas le plumeau ordinaire, à raison du mode même de sa fabrication. Aussi le plumeau-brosse peut-il être fait en plumes de vautour, d'autruche, de coq, de cygne, de marabou ou toutes autres.

Un second caractère de fabrication qui distingue le plumeau-brosse du plumeau ordinaire, c'est la poignée à main placée dans le sens horizontal au lieu du sens vertical. Cette nouvelle disposition permet de brosser et d'épousseter à la fois, et a fait donner au nouveau plumeau le nom de plumeau-brosse. En outre, cette disposition permet de donner au plumeau toutes sortes de formes, en ligne droite, demi-cintrée, ronde, ovale, etc., tandis que l'ancien plumeau ne pouvait avoir qu'une seule forme, celle conique et évasée. Les formes du plumeau-brosse ne sont pas de pur agrément, mais bien de commodité et d'utilité, à raison de leur dimension même, qui en permet un emploi beaucoup plus facile et multiplié que le volumineux et incommode plumeau usité jusqu'à ce jour.

Enfin la solidité de la monture du plumeau-brosse est beaucoup plus grande que celle des plumeaux ordinaires : en effet, dans ces derniers, la plume est attachée avec une corde roulée autour du manche, de sorte que, si la corde vient à se reculer par l'effet du service du plumeau, les plumes se détachent insensiblement, ce qui arrive tous les jours, et met promptement le plumeau hors de service ; tandis que, dans le plumeau-brosse, la plume se trouve collée à la colle-forte ou au goudron, dans les trous mêmes du corps de la brosse, d'où il résulte nécessairement plus de fixité, de solidité et, par conséquent, de durée du plumeau-brosse.

Perfectionnement aux fleurs artificielles, par M. Marques à Paris.

Je prends une étoffe, soit en batiste, soit en mousseline, soit en jaconas, soit enfin tout tissu de fil de lin ou de fil de coton ; je lui donne un apprêt d'empois, et je le fais sécher au métier.

Après cette première préparation, je découpe l'étoffe, je lui donne la forme que doit avoir le pétale de la fleur que je dois imiter, et j'y applique les nuances préparatoires qui conviennent à la couleur que doit avoir cette fleur, ensuite, au moyen du pinceau, j'en reproduis les fibres et tous les accidents avec leur moindre détail.

Ce travail étant fait avec le plus grand soin, je fais passer le tissu dans un moule enduit de tapioca pulvérisé, et j'obtiens, par ce moyen, le plus satisfaisant résultat ; le grain de l'étoffe a complétement disparu, et le pétale artificiel présente tout-à-fait l'aspect d'un pétale naturel ; épaisseur, souplesse, aspérité, tout est reproduit avec la plus exacte vérité.

Je monte ensuite la fleur en la manière ordinaire.

Quoique je fasse, de préférence, usage du tapioca, j'ai cependant reconnu qu'un résultat à peu près semblable pourrait s'obtenir avec toutes les substances qui peuvent se pulvériser, telles que les semoules, le riz, les savons, les sels, les aluns, les perles, etc; le principe est l'application d'une substance pulvérisée sur un tissu quelconque.

APPENDICE.

5 *janvier* 1844.

BREVET D'ADDITION ET DE PERFECTIONNEMENT.

On peut arriver à notre résultat de plusieurs manières, les meilleures sont celles-ci :

1° Saupoudrer la cuvette, dans laquelle on doit gaufrer soit les pétales, soit les feuilles, etc. d'une poudre légèrement grenue telles qu'elles sont d'ailleurs indiquées dans le brevet primitif, puis mettre par-dessus son pétale ou sa feuille ; recouvrir ensuite d'une même couche de la même poudre, et superposer encore un autre pétale (si on veut en gaufrer plusieurs à la fois), qu'on saupoudrera également, et continuer ainsi jusqu'à ce qu'on juge que la quantité de pétales ou feuilles soit suffisante pour être bien gaufrée ; mettre alors le gaufroir par-dessus et passer sous presse.

Il est entendu que le nom ou la qualité de la poudre grenue importe peu, attendu qu'on peut en trouver à l'infini.

Ainsi on peut donc, comme il a été dit, se servir de tapioca, fécule, sable, perles (dites semences d'Allemagne), etc., et de toutes les matières enfin, qui pulvérisées ou entières, offrent assez de consistance et de relief pour produire, au moyen de la pression, des aspérités sur l'étoffe que l'on emploie, sans s'y écraser ou y adhérer.

2° Prendre tout bonnement, si l'on trouvait ce procédé trop long, une feuille de papier sur laquelle on aurait fait coller du sable assez gros au lieu de verre, puis découper, soit aux ciseaux, soit à l'emporte-pièce, de la cuvette dans laquelle on veut gaufrer, plusieurs coupes de ce papier de verre ou de sable, en prendre une coupe de découpe de deux, et mettre deux (au plus) pétales ou feuilles ; etc., entre ces deux papiers, le côté des aspérités contre les pétales ou feuilles, bien entendu ; placer le tout dans la cuvette, mettre le gaufroir, puis passer sous presse.

Voilà les manières les plus simples.

3° Prendre une boule de métal que l'on fera couvrir d'aspérités soit par le moyen de la gravure des cylindres pour toiles peintes, ou au moyen de la gravure à l'eau forte, la faire percer d'un centre à l'autre, afin de pouvoir y mettre un manche, et qu'elle puisse rouler comme une roulette ;

puis la passer sur les pétales à l'endroit et à l'envers, en appuyant dessus.

On pourrait encore faire graver deux petits cylindres d'après les modes de gravure indiqués ci-dessus, c'est-à-dire par la molette, le poinçon ou l'eau forte, etc., entre lesquels on ferait passer un ou plusieurs pétales à la fois.

Ces cylindres seraient fixés dans le genre de ceux des presses en taille-douce, autographiques portatives, ou autrement, pourvu, toutefois, qu'ils roulassent avec une pression convenable.

On pourrait également faire une cuvette et un gaufroir gravés, en évitant que leurs aspérités rentrassent les unes dans les autres, ce qui pourrait, jusqu'à un certain point, remplacer les poudres grenues et le papier de verre, dont ils offriraient les aspérités : la gravure en serait faite soit à la molette, au poinçon, au burin, à l'eau forte ou à la manière noire ; mais ces gaufroirs et cuvettes lisseraient, néanmoins, moins bien l'étoffe que les grains unis soit de tapioca ou de sable, dans les endroits de leur contact avec l'étoffe.

Fleurs artificielles, par M^{me} Grandjean ; brevet de 15 ans, du 30 mars 1848.

Ces fleurs sont confectionnées avec des fils de verre ramollis et façonnés à la flamme d'une lampe.

CONCLUSION.

L'élégante industrie des fleurs artificielles s'est fait remarquer, dans toutes les expositions, par la variété des matières premières qu'elle met en usage.

Le papyrus, la batiste, les plumes, la cire ont continué d'être employés. On a fait, ce qui paraît bien plus étonnant, des fleurs avec des pains à cacheter, nous en avons vu d'un très bon goût et d'un grand nombre de variétés.

Les fleurs en cire ont un avantage particulier ; elles permettent de reproduire, avec une fidélité parfaite, les moindres détails des feuilles et des fleurs naturelles. Les autres matières naturelles sont réservées pour les fleurs de toilette ou d'ornement. Dans cette riche fabrication, les produits de l'art semblent atteindre aux perfections de la nature, et l'œil, plus d'une fois, séduit par l'illusion, est incertain s'il contemple une production naturelle ou un produit de l'art.

L'ART DU PLUMASSIER.

CHAPITRE Ier.

PRÉPARATIONS.

Quoique la mode ait considérablement restreint la fabrication des plumes, c'est encore une intéressante industrie, et qui probablement le deviendra davantage. Insuffisante dans l'état actuel pour occuper exclusivement les personnes qui l'exercent, cette industrie est, dans nos grandes villes, le complément de l'art du fleuriste. La description de ses procédés doit donc terminer ce volume.

Outils du plumassier.

Ils sont simples et peu nombreux ; ils consistent : 1° en un grand couteau, fig. 39, bien affilé et bien tranchant, qui sert à couper et racler la côte des plumes ; 2° en un carrelet, fig. 40, grosse et longue aiguille à tête carrée, qui sert à coudre les plumes ensemble ; 3° en une aiguille un peu plus courte, fig. 41, propre à monter les plumes ; 4° vient ensuite le *couteau à friser*, dont la lame n'a point de tranchant, et dont le manche est garni de lisières ou de peau, pour remplir exactement la main et empêcher l'instrument d'y tourner : la fig. 42 le représente ; 5° le plumassier se sert aussi de longs ciseaux, fig. 43, pour rogner et couper les plumes.

Voici les instruments ordinaires de cet art ; mais quelques plumassiers, désirant étendre leur industrie, font usage d'un métier qu'ils empruntent au *passementier*. Mais cet instrument très compliqué, d'un usage difficile, est avantageuse-

ment remplacé par un châssis à montants arrondis et porté sur un pied, à peu près comme le métier à broder au crochet (voy. fig. 44). Le métier est représenté avec des fils garnis de plumes.

Division des plumes d'autruche. Le plumage de l'autruche étant l'objet principal de l'art du plumassier, c'est de lui que nous allons d'abord nous occuper. Les autres plumes ne sont qu'un accessoire.

On se sert des grandes plumes et du duvet de l'autruche mâle et femelle. Les *plumes mâles* sont toujours préférées, parce qu'elles sont plus blanches et plus belles que celles fournies par la femelle : ces dernières ont constamment le filet des franges grisâtre, teinte désagréable, qui diminue l'éclat, et par conséquent le prix.

Il y a un choix à faire parmi les plumes mâles. Les plumes du dos et du dessous des ailes étant moins exposées au frottement, sont d'une qualité supérieure ; aussi les appelle-t-on *premières* : les plumes des ailes un peu usées sont les *secondes* ; les bouts d'ailes sont les *tierces* ; quant à celles de la queue, dites *bouts de queue*, on les divise encore en trois qualités. Viennent ensuite les petites plumes ou duvet : elles ont depuis 14 cent. jusqu'à 35 et 40 cent. de largeur ; le duvet étant noir chez les mâles, est appelé *petit-noir*.

Les plumes femelles reçoivent des divisions pareilles ; cependant on les distingue spécialement d'après leur couleur, et on les divise en *blanches, grises, bailloques*. Le duvet femelle, à raison de sa teinte, est nommé *petit-gris* ; on l'appelle aussi *pointe-plate*. Les jeunes et petites plumes, soit mâles, soit femelles, sont appelées *plumes vierges*.

Les plumes d'Alger sont préférées à toutes les autres ; celles de Tunis, d'Alexandrie, de Madagascar, ont le second rang. Le Sénégal fournit des plumes de qualité inférieure. Le commerce des plumes se faisait autrefois presque uniquement à Livourne.

Détirage des plumes. Les plumes s'achètent en bottes. Le plumassier commence par défaire ces liasses, tire les plumes, puis tire parmi les *premières* les plumes encore renfermées dans les tuyaux de consistance molle. Laissant les plus grandes à part, parce qu'elles n'ont pas besoin d'être détirées, il s'occupe des autres ; il les secoue, en étend bien les franges, les met l'une sur l'autre ; puis, lorsqu'il a superposé

ainsi, les unes aux autres, cinq à six plumes, il les prend entre les deux mains, la paume bien étendue, et les frotte avec délicatesse entre les deux paumes des mains pour les renfler progressivement.

Enfiler ou *tresser*. Après cela, le plumassier songe à réunir les plumes de qualité semblable. A cet effet, il forme un tas de vingt-cinq plumes de toutes les divisions, à l'exception des *bouts de queue*, dont les tas sont de cent. Il prend ensuite un morceau de ficelle, de longueur suffisante, et tresse les plumes sur cette ficelle, en faisant deux nœuds sur chacune séparément. Il tresse ordinairement les plumes une par une, mais il enfile les bouts de queue deux à deux. Le tas de vingt-cinq plumes, une fois attaché, se nomme *filet*; la centaine de bouts de queue porte la même dénomination, dix ou douze filets font une *poignée*.

Blanchissage des plumes.

On prépare un bain de savon, dont l'eau froide et bien mousseuse est agitée avec de longs tuyaux de plumes. On prend deux filets, et, les tenant par la ficelle, on les plonge à la fois dans l'eau : on les retire, et on les frotte entre les paumes des mains pendant cinq à six minutes. On lave ainsi six filets, puis on les plonge dans deux eaux chaudes différentes sans savon. On lave de la même manière six autres filets, et on les joint aux six premiers pour en faire une poignée.

Cette poignée tout entière, plongée dans l'eau savonneuse préparée comme je viens de le dire, on la remet dans un nouveau bain de savon : l'on réitère ce bain une troisième fois. Ces bains, successivement abandonnés, sont appelés *vieux bains*; mais ils doivent encore servir. On les réchauffe avec un peu d'eau chaude, et on s'en sert pour laver d'autres filets. On donne ordinairement à chaque poignée deux bains vieux et trois *neufs* : cette dernière dénomination distingue l'eau savonneuse qui n'a pas encore servi. Le savonnage terminé, on passe six filets par six filets dans deux eaux chaudes. Plusieurs plumassiers se dispensent de passer ainsi les six filets après la sortie du premier bain, comme je l'ai dit plus haut; ceux qui ne jugent pas à

propos de s'en dispenser, suppriment au moins l'un des bains neufs.

Passer à la craie. Vous préparez ainsi le bain d'eau crayeuse : dans la terrine propre à contenir une poignée de plumes, vous mettez une quantité suffisante d'eau chaude, dans laquelle vous délayez un pain de craie ou blanc d'Espagne parfaitement blanc et pur. Vous y faites tremper les plumes pendant un quart d'heure, les agitant, afin de bien mêler le blanc avec l'eau et l'empêcher de déposer au fond du vase. Pour cette opération, comme pour toutes les autres, tant décrites qu'à décrire, il faut ne tremper ensemble que des plumes de semblable qualité. En retirant les plumes du bain crayeux, on les passe dans trois eaux différentes, froides et sans savon.

Passer au bleu. Le bain de bleu préparé avec de l'indigo, ou mieux encore avec des boules anglaises dites d'azur, doit être froid et très foncé ; on y passe seulement les plumes en les agitant bien, pour que toutes leurs franges soient d'une teinte égale ; on les agite aussi après les avoir retirées de l'eau. Ce bain de bleu peut encore servir pour plusieurs poignées, pourvu que l'on remette du bleu dès que la nuance commence à s'affaiblir.

Soufrer. On soufre les plumes comme toutes les choses délicates exposées à la vapeur sulfureuse, c'est-à-dire que l'on fait brûler sur une tôle rougie, ou sur des charbons ardents, du soufre concassé ; et que l'on prend bien garde que la vapeur soit exactement renfermée dans le soufroir. Celui qui convient pour les plumes est, comme pour tout autre objet, un petit cabinet bien clos, garni de ficelles pour suspendre les plumes, et pourvu d'une petite soupape située au plancher, par laquelle on puisse juger des progrès du soufrage, sans s'exposer trop à respirer la vapeur malsaine du soufre en combustion. On faisait autrefois usage d'une boîte carrée, très grande, garnie de ficelles ; mais ce procédé a de nombreux inconvénients.

Séchage. On ne laisse pas trop longtemps les plumes exposées à la vapeur du soufre, de crainte qu'elles s'altèrent, et l'on s'occupe de les faire sécher. A cet effet, on les étend, filet par filet, sur des cordes, au soleil, à l'abri de la poussière. Si la saison ne permet point ce mode de séchage, on

suspend les plumes dans une étuve, dont la chaleur ne doit pas être trop élevée.

A mesure que les plumes sèchent, on prend un filet, on en réunit les tuyaux dans la main, et l'on frappe les plumes sur une table bien propre et bien unie, afin de développer toutes les franges. Il faut veiller à ce que les plumes ne soient pas trop sèches, parce qu'alors on les endommagerait en les frappant. Si la dessiccation était trop forte, il faudrait les humecter légèrement.

Blanchiment des plumes à la rosée. Quand les plumes sont tachées et que le blanchissage ordinaire a échoué pour leur nettoyage, on se décide à les blanchir à la rosée. On commence par les laver dans trois eaux de savon, puis on les fait sécher en paquets, sans les battre. Cela fait, on coupe les tuyaux en cure-dents, et on plante les plumes une à une sur le gazon ; on les espace de manière à ce que l'air circule librement entre elles, et à ce qu'elles ne se heurtent point en se balançant ; on les laisse ainsi demeurer quinze jours à la rosée. Pendant le jour, si le soleil est très grand, on peut les en garantir en étendant au-dessus d'elles une toile sur des pieux ; mais quelque soin que l'on prenne à cet égard, cette longue exposition altère les plumes ; aussi ne met-on ce blanchiment en usage que lorsqu'il n'y a pas d'autre moyen. On termine par blanchir les plumes comme à l'ordinaire.

Moyen de dégraisser les plumes. Faites bouillir deux kilogrammes de cendres gravelées dans une quantité suffisante d'eau. Laissez reposer cette lessive, filtrez : prenez environ deux décilitres et demi, et mélangez-les avec de l'eau très chaude et du savon. Lavez dans cette liqueur les plumes à dégraisser. Quand vous les y aurez plongées, frottées, vous les en retirerez, et vous préparerez un pareil bain pour recommencer l'opération ; vous agirez encore de même une troisième fois. Les plumes complètement dégraissées par cette triple immersion, vous dégorgerez le savon en les passant dans la lessive pure, jusqu'à ce qu'elle sorte bien claire. On connaît si les plumes sont assez dégraissées lorsqu'elles sont rudes au toucher.

Teinture des plumes.

Noir. Quelle que soit l'altération de l'éclat des plumes

blanches, on ne doit point les teindre en noir, parce qu'elles prennent fort mal cette couleur. On est obligé alors de les faire bouillir dans de la teinture de chapelier, et encore le noir qu'on obtient est mat, ardoisé, sans éclat. Le petit-gris réussit mieux, mais il lui faut plusieurs bains de teinture ; c'est donc le petit-noir qu'il convient de passer dans la teinture noire.

Vous commencez par tresser cinq ou six fois les plumes par filet ; vous redoublez ainsi les nœuds pour que les plumes ne se puissent ni confondre ni déranger. Supposons que vous ayez vingt livres de plumes à teindre, vous faites bouillir, dans une suffisante quantité d'eau, vingt livres de bois d'Inde pendant cinq ou six heures. Après ce temps d'ébullition, vous retirez le bois, et vous ajoutez à la décoction trois livres de couperose verte (sulfate de fer); vous ôtez ensuite une grande partie du bain, et vous retirez la chaudière de dessus le reste du feu. Vous trempez vos plumes par poignée. A chaque poignée que vous mettez dans la chaudière, vous ajoutez deux pots du liquide précédemment retiré ; vous avez soin de remuer de temps en temps avec un bâton ; vous laissez tremper les plumes un jour ou deux dans la teinture.

Rouge. On commence par passer les plumes dans de l'eau alunée ou dans une dissolution d'acide acéteux : quelques personnes conseillent de les laisser tremper dans l'un ou l'autre bain pendant une demi-journée. En ce cas il suffit de les plonger dans une décoction de bois de Brésil ; dans le premier cas, on tient la décoction très chaude, et on y fait bouillir les plumes pendant quelques heures. Pour obtenir du *cramoisi*, il faut ensuite passer les plumes rouges dans une décoction d'orseille.

Ponceau. Pour cette nuance, on doit premièrement teindre les plumes en orangé (*voyez* plus bas), puis achetez ensuite de la *laine à débouillir*, comme chez les marchands teinturiers de laine, et la faire bouillir dans l'eau. Cette eau, qui devient à peu près rose, doit être acidulée avec du citron ou un peu de crème de tartre au moment où l'on y plonge les plumes. En les plongeant dans un second bain de la même décoction, on ajoute, au lieu de citron, de l'eau-de-vie. Au troisième bain, on met de l'esprit-de-vin, au quatrième du sel de nitre. Lorsqu'il est nécessaire d'avoir

un cinquième bain, on y fait une addition semblable. Ces précautions sont indispensables pour fixer cette couleur, car elle est très difficile à prendre.

Rose. Cette jolie nuance s'obtient en faisant une infusion de safran, en l'acidulant avec du jus de citron quand elle est froide, et en y plongeant les plumes une ou plusieurs fois, suivant la teinte désirée.

Jaune. Passons maintenant à la couleur jaune et à toutes ses nuances. Vous trempez d'abord les plumes dans un bain aluné, puis dans un bain de gaude. Autre moyen : vous plongez les plumes dans une décoction de safran, mêlé d'alun, par égales parties. L'écorce d'épine-vinette avec un peu d'alun forme encore une décoction propre à teindre les plumes en jaune : on emploie encore de la *terra merita*.

Souci ou orangé. Faites bouillir du rocou dans de l'eau de cendres gravelées bien filtrée. La décoction froide, trempez-y les plumes pendant quelques instants.

Vert. Préparez une décoction de verdet ou de vert-degris par l'acide acéteux, avec un tiers de sel ammoniac, et plongez-y les plumes.

Le second procédé est plus simple, et pour le moins aussi avantageux : filtrez une décoction de *terra merita* ou de gaude, puis ajoutez-y plus ou moins de gouttes d'indigo, suivant la nuance de vert que vous souhaitez.

Bleu. Voici trois moyens de donner cette couleur aux plumes : le premier consiste à tremper simplement à plusieurs reprises les plumes verdies par le premier procédé, dans une lessive bouillante de potasse ; le second moyen, préférable au précédent, est d'exprimer le suc des baies de myrtile, de le mêler d'un peu d'alcali et d'indigo, et de tremper les plumes dans cette liqueur ; le troisième procédé, enfin, veut seulement que l'on verse, dans de l'eau chaude, quelques gouttes d'indigo et d'huile de vitriol, puisqu'on y plonge plusieurs fois les plumes. Il vaut mieux employer le *bleu en liqueur*.

Violet. Les plumes destinées au violet, dites prunes-monsieur, doivent d'abord être teintes en rouge. On les passe ensuite dans un bain aluné, puis dans une décoction très chaude de bois de Brésil, où on les fait bouillir quelques heures. En sortant de ce bain, les plumes finissent par passer dans une eau de cendres gravelées.

Lilas. Passez les plumes à teindre dans un bain d'orseille, puis dans une eau de cendres gravelées.

Gris. Plongez une fois les plumes blanches dans la teinture noire.

Les plumassiers n'ont pas de doses précises pour leurs couleurs, ils se déterminent, à cet égard : par habitude, par l'estimation de la nuance, par la quantité de plumes à préparer. Ils ne limitent pas non plus le temps que les plumes doivent rester dans le bain. En les plongeant, ils jugent, par la teinte qu'elles prennent d'abord, celle qu'elles acquerront par un séjour plus ou moins prolongé. En général, il est de règle de pécher plutôt par défaut que par excès ; car, dans le premier cas, on en est quitte pour remettre les plumes dans la teinture ; mais dans le second, il faudrait, pour affaiblir la teinte trop foncée, savonner les plumes, ce qui altère et ternit la couleur d'une manière sensible.

Lorsqu'on veut teindre les bords d'une plume et laisser le centre blanc, on applique la couleur au pinceau ou à l'éponge.

CHAPITRE II.

OPÉRATIONS.

Les plumes teintes, on doit les mettre sécher à l'ombre, surtout lorsqu'elles ont des couleurs délicates : à mesure qu'elles sèchent, on les bat doucement comme je l'ai dit plus haut ; on leur donne ensuite les préparations suivantes, ainsi qu'aux plumes blanchies.

Manière de dresser, parer, assortir les plumes. On dresse les plumes en les détachant des filets, puis en passant chacune d'elles entre les doigts de haut en bas, tenant la plume de la main gauche, et de la droite écartant les franges et redressant la côte, tout en les passant entre les doigts. Les franges bien développées, on examine si quelques-unes d'entre elles sont usées ou raccourcies, et lorsqu'elles manquent en quelque chose, on *ébarbe* les plumes,

c'est-à-dire on rogne ce qu'il y a de mauvais, ou l'excédant des bonnes franges, qui nuirait à la régularité de la plume.

Il s'agit maintenant de rendre la plume plate, souple, légère ; pour y parvenir, on songe à la *parer*. On commence par prendre une très forte tablette de carton, ou une planchette de bois mince, appuyée d'un bout sur une table solide, et relevée de l'autre presque verticalement, par la main gauche de l'ouvrier. Cet ouvrier place sur cette tablette une plume qu'il étend bien ; prenant ensuite de la main droite le couteau à parer, il enlève de dessus la plume une partie de la côte. Il la retourne, et opère de même en dessous. La partie ronde de la côte enlevée, il lui faut encore racler cette côte, en amincissant graduellement. Le plumassier maintient toujours la plume sur la tablette, et à l'aide d'un morceau de verre, taillé en quart de cercle, il racle, dessus et dessous, la côte, en l'amincissant autant que possible, sans toutefois nuire à sa solidité. Il prend bien garde de ne pas endommager les franges pendant cette manœuvre, et se sert, à cet effet, pour racler, de la partie arrondie du morceau de verre.

Les plumes convenablement parées, on les *assortit*, c'est-à-dire qu'on en prend plusieurs pour les coudre ensemble. L'aiguille à coudre les plumes, enfilée d'un long fil ordinaire, mais très doux, se passe délicatement entre les franges de la première plume, à droite et à gauche de la côte, en dessus, puis on fait un nœud en dessous pour maintenir le point et enlacer entièrement la côte. On agit de même pour les plumes suivantes ; mais au lieu de faire un nœud, on passe l'aiguille dans le fil, qui se trouve retenu entre les deux plumes : la côte est alors enlacée. Il va sans dire que l'on coud le plus près possible du tuyau, et entre les franges qui sont tout-à-fait au bas de la plume.

Moyen de friser les plumes. Vous prenez de la main droite le couteau à friser, et la plume de la gauche, vous soulevez chaque frange avec le couteau, vous la rabaissez avec le pouce droit, de manière qu'elle se trouve entre ce doigt et le couteau. En retournant légèrement celui-ci en dessous, vous faites replier les franges sur elles-mêmes en forme de boucle. Je ferai observer qu'il ne faut pas trop friser les belles plumes, surtout par le bas, afin de laisser apprécier toute la beauté de leurs franges. Il est bon, au

contraire, de friser fortement les plumes effilées, à franges maigres, écartées, parce que cela dissimule leur médiocrité. Pour faire tenir la frisure, on chauffe très légèrement le couteau.

Passer le poil. On désigne par ce terme la direction que l'on donne quelquefois aux plumes. Si l'on veut que la côte du dessus soit presque cachée, on tient la plume à l'endroit et l'on prend à droite et à gauche de la côte, cinq ou six franges avec le couteau à friser. On fait revenir ces franges sur le milieu de la plume, en les appuyant, ainsi que le couteau, sur l'ongle du pouce gauche. On agit de même sorte, avec les modifications nécessaires, si l'on veut cacher la côte du dessous, ou seulement faire revenir un côté des franges.

Plumes de différents oiseaux.

Coq. Les plumes de coq, dont on a fait beaucoup d'usage depuis ces dernières années, se préparent comme celles de l'autruche, mais se vernissent le plus souvent, surtout sur la côte. Les objets qu'on leur fait souvent imiter demandent divers procédés, dont nous ferons mention en détaillant ces imitations diverses.

Les plus belles plumes de coq sont blanches et nous viennent de l'Angleterre; celles de France ont la réputation de présenter toujours un œil roux; elles doivent être réservées pour la teinture.

Geai et *Toukan.* Les plumes de geai, de toukan, se mêlent ensemble. On les attache à des filets de plumes d'autruche. Autrefois, on les disposait en hélice ou tire-bouchon; maintenant, elles servent à faire des *crêtes*, *aigrettes*, *esprits*, etc.

Vautour. Les plumes de vautour sont encore employées par le plumassier; ce sont celles du col ou collerette dont il se sert.

Héron fin. Le *héron noir* ou *fin*, que l'on nomme *héron vrai*, fournit des plumes extrêmement chères et rares. Ces plumes, d'un noir superbe, se savonnent et ne se teignent point. A l'époque où fut publiée l'*Encyclopédie méthodique*, une plume de héron portait un panache au prix de douze cents francs; c'était l'ornement obligé des récipien-

daires de l'ordre du Saint-Esprit. Ces précieuses plumes viennent de Turquie ou d'Allemagne.

Héron faux. Le *Héron de France*, que le plumassier nomme *héron faux*, fournit les plumes qui sont d'un brun grisâtre, et que l'on teint de diverses façons.

Héron-aigrette ou *aigrette* (*ardea garzetta*). Les aigrettes que cette espèce de héron porte sur le dos lui ont fait donner le nom spécial d'*aigrette*. Les plumes longues et soyeuses forment des ornements de chapeaux de dames, embellissent les dais, etc. Cet oiseau, qui se trouve aux îles de France, de Bourbon, à Siam, à Madagascar, sur les bords de la mer Caspienne, et même au Sénégal, se voit aussi en Europe, et souvent en France. Les aigrettes qui nous viennent du Canada sont beaucoup inférieures aux autres. Il ne faut point confondre les aigrettes naturelles de cet oiseau avec celles que l'on prépare artificiellement.

Vautour marabou ou *marabou*. C'est l'oiseau qui fournit ces plumes courtes, légères, et pour ainsi dire aériennes, qui ont eu tant de vogue, et que l'on porte encore sous le nom de *marabous*. Elles proviennent de la collerette de l'oiseau, et sont d'un très beau blanc. On les teint par le bout, en rose tendre, bleu céleste, lilas clair, jaune doré. L'extrême délicatesse de ces jolies plumes ne comporte pas de couleurs foncées : on en a fait cependant de noires. Il faut prendre garde, en les teignant, de ne les plonger dans la teinture que jusqu'au point où doit finir le blanc. Les marabous se blanchissent comme les feuilles d'autruche, mais il faut les savonner à l'eau froide préférablement : quand on les sèche, il est bon de les agiter souvent. Ils ne se parent point, puisque leur figure est ronde ; toute la préparation qu'ils exigent consiste à être agités devant le feu : ils se réunissent avec d'autres plumes, comme je le dirai bientôt.

Oiseau de Paradis. La superbe queue de cet oiseau forme un panache de très haut prix, en usage depuis peu d'années. Un oiseau de paradis se vend de six à neuf cents francs. Il suffit seulement de donner à ses belles plumes une couleur analogue à celle des branches de saule.

Oie, corbeau, dindon. Après un tel plumage, oserai-je parler de la corneille et des volailles ? Il le faut bien, puis-

que le plumassier en fait usage, et fréquemment, comme nous allons bientôt le voir.

Paon, faisan, pigeon. Les plumes du pigeonneau et celles du dessous de l'aile du pigeon, celles du paon, du faisan, ne sont point inutiles aux diverses préparations que la mode indique au plumassier. Ces préparations vont nous occuper maintenant. Nous commencerons par celles des plumes d'autruche.

Plumes d'autruche rondes, dites en queue de chat. Vous parez et raclez la côte des plumes, de manière à ce qu'elle soit extrêmement mince; vous appliquez l'une sur l'autre, à l'envers, deux plumes ainsi préparées; vous en maintenez les côtes en les collant, de manière à faire une plume double; vous tordez cette plume, et, à chaque *tors*, vous passez un point de fil ou de soie de la couleur des plumes; vous serrez bien ce point, afin qu'il tienne solidement la plume et qu'il se perde dans les franges; vous coulez l'aiguille enfilée entre les deux plumes, et vous continuez de la même manière jusqu'à la fin.

On agit encore d'autre façon pour faire les plumes rondes. On tord les deux plumes en spirale alternativement l'une sur l'autre, et l'on tourne en spirale alongée, autour de cette espèce de cordon, un fil de fer ou un laiton fin: le laiton couvert ou cannetille, d'une couleur semblable à la plume, devrait être préféré. Lorsque l'on veut que la *queue de chat* soit très épaisse, on ajoute d'autres plumes; cela se pratique surtout à la base. Le fil de fer que l'on passe en papier serpenté de la couleur convenable, fait la tige de la plume. Les queues de chat offrent le moyen de faire servir les plumes mal parées ou cassées.

Plumes d'Autruche à bords de marabou. Ce joli caprice exige beaucoup de patience. Ayez une grande plume d'autruche de couleur claire, rose ou bleu céleste; fendez ensuite délicatement des marabous blancs, aplatissez-en la côte et collez-la, à l'envers, sur le bord de la côte de la plume rose, de manière que ses bords soient dépassés, et garnis du duvet soyeux des marabous. Il arrive quelquefois que l'on teint ou que l'on dore la côte des plumes d'autruche, la chose est facile, mais de mauvais goût.

Saules. Cette mode, très récente, donne au plumage de l'autruche la forme et les inflexions des branches du saule

pleureur. On commence d'abord par *fendre les plumes*, c'est-à-dire par ouvrir la côte dans toute sa longueur, puis on les monte sur un fil de fer, en les nouant avec un fil bien fort à mesure qu'on les dispose : les plus longues se placent au sommet.

Panaches de dais, de lits, de chapeaux. Souvent, pour les premiers, on attache autour d'une aigrette trois ou cinq plumes d'autruche que l'on recourbe agréablement en arrière par le haut; quelquefois aussi on place au centre une plume double ou une queue de chat, ou mieux encore, une plume ordinaire, très belle et très touffue.

Les panaches de chapeaux se composent, 1° d'une très grande plume et de deux ou trois autres progressivement plus courtes; 2° de deux bouquets égaux, c'est-à-dire de quatre, six ou huit plumes égales. Toutes ces plumes plates doivent être agréablement recourbées par le haut.

Aigrettes, crêtes, esprits. Ces dénominations diverses ont été données successivement au même objet par la mode. On change cependant un peu la forme avec le nom; ainsi les *crêtes* sont plus courtes et plus larges que ne l'étaient les *esprits*. Les premières sont un peu contournées avec le couteau à friser; les seconds avaient beaucoup de raideur. Ainsi l'on accourcit les brins des aigrettes à volonté, on les lie avec du fil bien gros; on forme avec des franges de plumes d'autruche une petite houppe bien serrée qui entoure leur base et les fait mieux ressortir.

Aigrettes dorées, argentées, aciérées. C'est l'un des plus jolis produits de l'art du plumassier : il s'obtient sans peine. Pour dorer, on place une pointe de colle au-dessous d'une large paillette d'or, ou mieux, un morceau de lame d'une forme agréable : on applique l'objet doré sur l'extrémité supérieure d'un des brins de l'aigrette, mais de manière à laisser quelques millimètres. On opère ainsi sur chaque brin. On argente de la même façon.

On place l'acier d'une manière encore plus agréable. On prend ces petites perles d'acier dont on faisait des chaînes et des glands; on y insère dans l'intérieur un peu de colle avec la pointe d'une épingle, puis on enfile cette perle au bout d'un brin d'aigrette; on épluche délicatement l'extrémité qui dépasse de 4 à 5 millimètres la perle, qui se trouve retenue à la fois par la colle et par les petites barbes du

brin. Les perles de verre, blanches et de couleur argentées ou dorées, se placent également.

Guirlandes de plumes. Avec les bouts des plumes de paon, couchées les unes sur les autres absolument de la même manière que les fleurs disposées en guirlandes, on a fait des guirlandes de plumes. Ce procédé peut s'appliquer à tout autre plumage, pourvu qu'on en marie agréablement les couleurs.

Fleurs-aigrettes. Ce genre d'ornement très usité pour deuil, se fait en plumes de corbeau, de coq, et quelquefois avec les plumes les plus fines du dindon. On passe ces plumes à la teinture noire (une fois seulement); on les vernit avec de la gomme ou du blanc d'œuf très légèrement, et dès que le vernis commence à sécher, on le frotte pour empêcher les barbes de se coller : dans le même but, on a soin de battre et d'écarter les plumes. Ce vernissage, au reste, se fait avantageusement sur les plumes d'autruche de toutes couleurs.

Les plumes préparées, on en prend deux grandes, de corneille, longues de 14 centimètres environ; on les taille en manière de feuilles, puis on passe leur tuyau en papier noir. Après cela, on a un trait un peu gros d'environ 16 centimètres de long, on le cotonne, et l'on attache à son extrémité supérieure, qui s'amincit graduellement, une petite aigrette de six fils noirs, doubles et plats. Ces filets (car nous *étaminons*) se tordent, et reçoivent une très légère couche de pâte noire, qui forme à leur extrémité, un grain alongé et renflé : on termine ces étamines par les vernisser.

On prend ensuite quatorze plumes de coq, on les fend, on les plonge dans le noir, on les vernit, en leur donnant un peu de raideur. On les ébarbe tout le long pour accourcir leurs barbes, et l'on couche celles-ci vers le haut; on termine par contourner chaque moitié de plume en avant, de manière à ce qu'étant toutes réunies, ces plumes *feuilles-aigrettes* se touchent par le haut et soient écartées par le bas. On en a vingt-huit, que l'on lie autour et au-dessous des étamines avec de la soie plate noire. Après le premier rang, car il y en a quatre au moins, on commence à passer en papier noir le haut de la tige, quoique les tours de soie se multiplieront bientôt.

Les feuilles-aigrettes placées, on taille carrément, par le bout, de fines plumes de dindon ; on leur donne environ 4 centimètres de hauteur, et on les pose au-dessous des feuilles-aigrettes en les fixant avec la soie. On termine par passer la tige en papier noir, et pour y monter les deux feuilles de corneille à moitié de sa hauteur. Les feuilles-aigrettes ont à peu près 16 centimètres de longueur.

Houppes de plumes. On prend les plus petites des plumes de coq, on les contourne en dessous pour les faire recourber en arrière, puis on les lie en faisceau au bout d'un fil de fer. A mesure que l'on s'éloigne du centre, on prend des plumes un peu plus grandes, et on les lie comme les premières, en serrant bien. Si les plumes sont de couleur, il convient de faire le bout d'une nuance plus vive que la base, afin que la circonférence de la houppe tranche agréablement avec le centre.

Panaches de chasseurs, *Panaches russes*. Ils se font de la même manière, mais avec des plumes très grandes, qui retombent de tous côtés en saule pleureur.

Plumasseaux de soldats. On emploie, pour les confectionner, l'extrémité des plumes d'oie. On lie ces plumes comme les précédents panaches, mais on ne cherche pas à faire retomber les plumes en arrière ; leur direction, au contraire, doit être presque horizontale. Ces plumes sont très rapprochées et portées sur une tige fort longue, que l'on forme de plusieurs gros fils de fer réunis. On les teint et blanchit, etc., par les procédés ordinaires, mais avec un peu de difficulté.

Plumeaux élégants. Depuis quelque temps on fait, pour nettoyer les chapeaux de dames, de petits plumeaux très jolis. Les uns sont en plumes de coq ou de pigeon, et les autres en plumes d'autruche de diverses couleurs. Les premiers se font comme les houppes de plumes, les panaches de chasseurs, etc. ; les seconds, quoique d'un prix plus élevé, sont plus simples encore, car ils consistent en cinq ou six plumes d'autruche étroites, attachées ensemble de manière à former une même ligne.

Manière de restaurer les vieilles plumes.

Quand les plumes blanches d'autruche sont usées, on

les confie ordinairement au plumassier, pour qu'il les teigne, d'abord en couleurs claires, et plus tard en couleurs foncées, si les plumes durent longtemps. Lorsqu'elles sont cassées, on a, comme je l'ai dit plus haut, la ressource d'en faire les plumes rondes ; mais ce moyen ne pouvant convenir qu'autant que la mode le permet, il faut, même quand ce serait l'usage, attacher, le long de la côte de la plume cassée, une autre côte, soit en collant, soit en passant de place en place quelques points de soie bien fine entre les franges. Ces deux procédés employés simultanément offrent un double avantage.

On frise beaucoup les plumes un peu usées, afin d'en déguiser la vétusté ; on les approche souvent du feu, pour développer autant que possible leurs maigres franges. Néanmoins, il arrive un degré de vieillesse où les plumes ne peuvent plus être frisées : on s'en aperçoit en tirant un peu les franges à la main ; alors ces franges tombent, et ce serait bien pis si l'on faisait usage du couteau. Faute de prendre d'abord cette précaution, un plumassier s'exposerait à ne rendre que la côte des plumes qu'on lui aurait données à friser. On remonte aussi les plumes suivant la mode et le goût des personnes.

Tapis de plumes.

Notre tâche, à la rigueur, pourrait se terminer ici, car nous avons indiqué tout ce qui concerne l'art du plumassier; néanmoins, comme depuis quelques années on lui a donné une nouvelle extension, je ne veux point passer ces tentatives sous silence.

A l'exposition on remarqua un tapis alongé en plumes d'autruche vertes, et de diverses couleurs. Je ne me rappelle pas précisément ses dimensions, mais je me souviens très bien qu'il était propre à mettre devant un lit, et même qu'il était plus long que les tapis de lit ordinaires. La plume verte, haute de 14 à 16 centimètres, formait le fond uni, et la bordure était composée de plumes dont les différentes nuances représentaient des fleurs. Voici la manière de faire non seulement ce tapis, mais toutes sortes d'ouvrages en ce genre.

Prenez des fils de Bretagne bien forts ; tendez-les, et

roulez-les bien sur les montants ou ensubles du métier à tresser ou à broder au crochet. Assortissez ensuite les plumes que vous devez employer à votre tapis, coupez-les de la longueur convenable, et placez-les une à une sur les fils tendus, de manière à entrer ceux-ci dans les premières franges de la base, et tout près de la côte. Il importe cependant que les plumes laissent au-dessous des fils un excédant de 4 centimètres environ. Voyez fig. 44, *rrrr*. Il est bon aussi que cet excédant soit dégarni de franges, et forme le tuyau de la plume : en se servant de plumes courtes, on n'est point obligé de rogner les plumes, de les éplucher ainsi, mais on a de moins beaux résultats.

L'ouvrière étant assise devant son métier, ayant tourné vers elle la partie convexe de la plume, elle plie l'excédant tressé en dessous des fils, le ramène par-dessus, le réunit à la côte de la plume, et le repasse en dessous. Tenant toujours bien la plume ainsi repliée, elle prend une aiguille (à coudre les plumes) enfilée de fil ou de soie de la couleur nécessaire, elle fait un nœud bien fort à l'aiguillée, puis embrasse à la fois la plume repliée et le fil, les serre bien et fait un nœud pour les fixer. Elle passe ensuite à la suivante sans couper le fil, et opère de même, ayant soin d'espacer également les plumes, et de les rapprocher plus ou moins suivant leur largeur et leur grandeur.

Elle garnit ainsi toute la longueur du fil tendu, et passe à un autre, ainsi de suite : lorsque tous les fils sont garnis, elle ôte les chevilles du métier, rapproche les montants, roule sur l'un d'eux ces fils garnis, et déroule l'autre sur lequel doit se trouver la continuation de ces fils, qu'elle tend comme les premiers. Une observation à ce sujet : il vaut mieux ne pas rouler les fils garnis, mais les laisser retomber sur le montant en dehors du métier, parce qu'on ne risque pas alors d'altérer les plumes. Il n'est point nécessaire que la suite des fils soit roulée sur l'autre montant : ils peuvent aussi retomber dessus : il est très facile de les préserver avec un papier, un linge. On peut avantageusement substituer aux fils, des ganses plates de la couleur des plumes.

La tresse achevée, on l'étale sur une table, puis on monte sur le métier ou sur un châssis à apprêter un *canevas*, ou toile claire et légère, sur laquelle est tracé le dessin que

l'on veut donner au tapis; ce canevas doit aussi être *réglé*, c'est-à-dire qu'il faut y tracer, avec la règle et le compas, les lignes qui déterminent exactement la place de la tresse, et la distance de ses bandes. Ces bandes sont coupées et rangées de manière que chaque plume soit sur deux autres qu'elle recouvre, et que la surface de la toile paraisse *imbriquée*. On coud la tresse sur le canevas en faisant un point entre chaque plume; l'ouvrage achevé, on démonte et on double avec une autre toile plus épaisse.

Assez communément on commence par tailler et dessiner la toile, afin de ne coudre les plumes que dans les espaces déterminés.

On peut exécuter des figures et divers dessins avec des plumes de différentes couleurs. Pour cela, on arrange les plumes sur une table, et l'on combine leur situation respective. On tend ensuite sur le métier à tresser plusieurs fils croisés, c'est-à-dire que sur les fils qui partent des montants passent des fils qui partent des traverses. L'on marque sur les cases que forment ces fils croisés les places qu'il convient de donner à telles ou telles plumes, et l'on tresse celles-ci en conséquence.

Palatine de marabous. On imagina des palatines faites avec l'extrémité de marabous. Il n'y a rien de si doux, de si gracieux, de si léger que cette sorte de fourrure; mais le prix en est trop élevé (800 fr.), et, de quelques pas, elle ressemble absolument à la dépouille du cigne : aussi en a-t-on fabriqué fort peu, les deux côtés sont exactement semblables. Pour opérer ce joli ouvrage, il faut tendre les filets très près, les croiser; prendre de petits marabous, les rapprocher beaucoup et en tresser deux à la fois; de manière que l'un soit au-dessus et l'autre au-dessous : par là il n'y a point d'envers. Il va sans dire que la position des fils doit être déterminée régulièrement, et qu'on doit les tendre d'après la mesure exacte de la palatine.

APPENDICE DU PLUMASSIER.

L'ornithologie est une des branches de la Zoologie pour laquelle la nature semble avoir déployé toute sa magnificence. En effet, si nous considérons tous les oiseaux qui la constituent, nous en trouvons un grand nombre d'espèces dont les plumes ont des couleurs aussi vives que durables; aussi agréablement variées qu'élégamment nuancées : elle a placé, sur la tête des uns, des huppes, des aigrettes ; sur celle des autres, des panaches de mille formes différentes; elle a répandu sur les plumes les couleurs les plus belles et les plus riches, l'éclat de l'or et de l'argent qu'elle a recouvert d'un vernis brillant qui en rend l'effet plus magique encore. L'art n'a pas manqué de s'emparer de ces magnifiques dépouilles des oiseaux pour les convertir en un des plus beaux ornements de toilette, surtout chez les Orientaux où les plumes sont très estimées. En France elles sont recherchées depuis longtemps, plus particulièrement lors des temps des tournois et des carrousels où l'on se piquait autant de magnificence que de galanterie et de bravoure.

Les plus beaux et les plus estimés de tous les panaches sont ceux qui sont faits avec des plumes d'autruche, de ce bipède singulier qui a les pieds et les parties de la génération des quadrupèdes, les ailes, la tête des oiseaux et leur faculté de pondre. Le luxe s'est aussi paré des plumes du paon, à cause de ses brillants reflets métalliques; du domaine du plumassier sont aussi les oiseaux *dits dorés*, les colibris ; la grande famille des grimpeurs ; les plumes de ces oiseaux offrent la fraîcheur et le velouté des fleurs, le poli des plus brillants métaux et les reflets variés des pierres précieuses. Il emploie aussi, en garnitures de robes, ces belles plumes jaunes et brillantes de la gorge du *toucan*, ainsi que les plumes azurées du geai, dont celui de la Fontaine ne voulut pas se contenter. Quelle variété dans les

couleurs naturelles ou artificielles de ces plumes d'hiver ! Quelle mollesse ! quelle blancheur ! quelle douceur dans le duvet du cygne, avec lequel les femmes préservent du froid leur cou et leur gorge.

Le nom de plumassier est donné indistinctement tant à celui qui fait préparer et vend les plumes de divers oiseaux, qu'à l'ouvrier qui les prépare. Nous pensons cependant que cette dénomination ne doit être accordée qu'à celui qui recueille et prépare les belles plumes des oiseaux dont les couleurs sont les plus belles et les plus brillantes, pour les livrer ensuite au fabricant de fleurs artificielles, au brodeur, aux marchands de nouveautés pour les introduire dans leurs broderies et en faire des bouquets, des guirlandes, etc. Le plumassier ne se réserve que les plumes d'autruche, de héron, de paon, de cygne, d'oie, de coq, de cigogne-marabou, d'oiseau de Paradis.

L'art du plumassier eut jadis sa maîtrise. Les premiers statuts des maîtres plumassiers de Paris et leurs lettres d'érection en corps de jurande, leur furent donnés en juillet 1599 par Henri IV ; ils furent confirmés par Louis XIII en 1612, et en 1644 par Louis XIV. En 1691 les charges de jurés de cette communauté furent érigées en titres d'offices ; mais l'année suivante elles lui furent incorporées et à cette occasion on leur donna de nouveaux statuts avec quelques légers changements relatifs aux droits de réception, de visite, etc.

Cette communauté n'avait que deux jurés, dont un était élu chaque année ; l'apprentissage était de six années et le compagnonage de quatre ; chaque maître ne pouvait avoir qu'un apprenti ; mais il pouvait en prendre un second à la fin de la quatrième année du premier. Les aspirants à la maîtrise, qui épousaient des veuves ou des filles de maîtres, étaient dispensés du chef-d'œuvre ; il en était de même des fils de maîtres.

Les maîtres plumassiers de Paris étaient fixés au nombre de vingt à vingt-cinq ; ils avaient seuls le droit de faire des ouvrages de plumes, de quelque espèce d'oiseaux que ce fût, de les enjoliver et de les enrichir d'or ou d'argent fin ou faux.

RÉFLEXIONS

SUR LE PLUMAGE DES OISEAUX.

Les plumes doivent être considérées comme le riche vêtement et le moyen dont la nature a pourvu les oiseaux pour s'élever et planer dans les régions de l'air. Tous ne sont pas parés de ce plumage magnifique dont la richesse et le velouté de couleur sont si bien nuancés et si variés, que leur éclat le dispute à celui des plus belles productions naturelles : aussi les plus belles sont-elles considérées comme un objet de toilette qui est l'emblème du maximum du luxe, et que l'on fait venir à grands frais des diverses parties du globe.

Chaque partie du corps des oiseaux offre des qualités de plumes différentes par leur soyeux, leur finesse, leur éclat et leur couleur. Celles des ailes, qui sont destinées au vol ; celles de la queue, qui, comme une sorte de rame, servent à diriger ce même vol, sont les plus longues, les plus grosses et disposées d'une manière particulière. La plupart de ces plumes tombent successivement tous les ans et sont remplacées par d'autres. C'est cet état qu'on nomme la mue et qui est quelquefois mortel pour les jeunes oiseaux ; c'est une sorte de crise qui est très légère pour ceux qui ont plus d'un an.

Les plumes provenant des mues, ainsi que celles des oiseaux malades ou morts, et de ceux qui sont tués depuis longtemps sont inférieures aux autres ; elles n'ont jamais ni le brillant, ni le riche velouté des autres.

Les plumes sont composées d'un tuyau corné dont la partie antérieure se prolonge tout le long de la tige, laquelle porte sur ses deux côtés deux rangées opposées de plumules, dites barbes, qui, vues au microscope, semblent autant de nouvelles plumes. On a réservé le nom de *duvet*, aux plumes les plus fines, les plus moëlleuses et les plus élastiques.

L'usage principal des plumes c'est de servir à ombrager

les casques des guerriers, à orner les cheveux, les bonnets et les chapeaux des dames, à former ces tresses et ces panaches élégants qui parent les autels et dont les plus riches ameublements sont ornés, à devenir les interprètes de nos pensées, à constituer ces coussins et ces matelas sur lesquels vient se reposer la volupté et y savourer les douceurs du sommeil. Les plumes des plus beaux oiseaux sont un des plus beaux ornements qui composent la parure du sauvage. Dans notre Manuel du marchand papetier nous avons traité des plumes consacrées à transmettre nos pensées au moyen de l'écriture ; dans celui-ci nous avons eu pour but de ne nous occuper que de celles qui se rattachent plus spécialement à l'art du plumassier. La plupart de ces plumes ont été traitées spécialement ; pour complément nous nous bornerons à y joindre les notes suivantes.

Plumes de pintades. Ces plumes sont de trois couleurs : blanches, grises et noires. Les fourreurs les ont recherchées longtemps pour en faire de fort jolis manchons pour les dames. Aujourd'hui, on y a substitué les riches fourrures.

Plumes et duvet de Cygne. On plume les cygnes domestiques deux fois l'an comme les oies ; ils fournissent un duvet recherché par la mollesse pour les coussins et les lits. Ces plumes, très fines et plus douces que la soie, servent à faire des houppes à poudrer ; on en fait de fort beaux manchons et des fourrures qui sont fort chaudes et très légères. Le duvet des oies quoique très bon est moins estimé. Les oies maigres en fournissent plus que celles qui sont grasses : il est même beaucoup plus estimé. Le duvet qui provient des palmipèdes est supérieur à celui des gallinacées. Il est bon d'ajouter qu'il y a deux espèces de duvet ; l'un, qu'on laisse perdre, consiste en barbes légères, molles, effilées, sans liaisons hérissées, qui revêt beaucoup de jeunes oiseaux à leur naissance et tombe à mesure qu'ils se développent ; l'autre plus adhérent, qu'on recueille avec beaucoup de soin, est cette plume courte à tuyau grêle, à barbes longues, égales, désunies, dont la nature a composé le vêtement chaud des oiseaux de haut vol et des oiseaux aquatiques. Chez ces derniers, ce duvet est recouvert d'un plumage serré et comme vernissé qui le préserve complètement de l'humidité et, au sein même de l'eau, leur conserve leur chaleur naturelle. On a réservé le nom d'*Edredon* ou *Aigle-*

don au duvet fourni par un cygne qui habite l'Islande et qu'on nomme *Eider*, **Anas mollissima**, Linnée. On retire ce duvet de ce pays et de la Norwège où il vaut, quand il est pur, jusqu'à 20 francs le kilog. C'est le plus doux, le plus léger et le plus élastique de tous les duvets.

Dessiccation des plumes et duvets.

Les meilleures plumes sont celles qui sont recueillies sur l'animal vivant. Il est facile de les reconnaître en ce que leurs tuyaux, pressés sous les doigts, donnent un suc sanguinolent ; celles qui ont été arrachées après la mort sont sèches, légères et sujettes à être attaquées par les mites. Mais les plumes et le duvet de la meilleure qualité sont recueillis avant la mue. Elles contiennent toujours une matière grasse et lymphatique qui, en s'altérant, leur donne une odeur désagréable. On doit donc les dessécher dans un four après que le pain en a été retiré.

Conservation des plumes et duvets.

Quand la dessiccation est opérée on place les plumes et duvets dans un lieu sec et aéré ; on les remue tous les jours, par ce moyen on dessèche la moëlle contenue dans les tuyaux ; les parties membraneuses se dessèchent et tombent ; les plumes préparées ainsi peuvent se conserver pendant des siècles. Sans ces précautions, elles deviennent la proie des insectes. Pour arrêter leurs ravages on doit les blanchir dans une eau de savon et les laver ensuite à plusieurs eaux.

Depuis que les sciences et les arts ont été enrichis par les lumières que la chimie a répandues sur eux, il importe que l'industrie profite de ce progrès général. En conséquence, il ne doit point suffire au plumassier de connaître les plumes qu'il emploie, mais il faut encore qu'il ait quelques notions exactes sur les oiseaux qui les produisent. Dans le courant de cet ouvrage, il a été fait mention des principales plumes qui sont du ressort de son art ; nous allons y ajouter des données sur les oiseaux qu'il met à contribution, en laissant de côté ceux qui sont trop connus pour être décrits, comme le canard, les oies, le coq, le corbeau, etc.

Nous avons puisé ces détails dans l'Ornithologie de M. Lesson, l'Histoire naturelle de Buffon, etc.

De la coloration naturelle des plumes.

Les plumes colorées des plus riches nuances et formant un des plus beaux ornements de la nature animée sont, pour le naturaliste et le chimiste, un des problèmes les plus difficiles à résoudre. Ce n'est pas seulement dans l'origine de ces couleurs si multipliées et si diversifiées, dans la cause de leur variation existante jusque dans la continuité de ces mêmes plumes, que consiste la difficulté de ce problème. Elle existe encore plus forte cette difficulté dans la différence des couleurs qui suit celle des sexes, et spécialement dans celle qui dépend de l'âge des oiseaux, des pays qu'ils habitent et des saisons même qui les font varier. Combien d'erreurs ne sont pas nées dans les distinctions des espèces de ces variations du plumage, dépendantes du sexe, de l'âge, du pays et de la saison! Qui voit, dit Fourcroy, quelle est la matière qui répand les rubis, les émeraudes, les topazes et les saphirs, ou ce qui brille à la manière des pierres précieuses et des paillettes d'or, sur la robe des oiseaux? à quelle époque la chimie sera-t-elle assez avancée pour pouvoir déterminer avec précision la matière colorante et la formation de cette matière.

De nos jours on se livre à de laborieuses investigations sur de très savantes inutilités, et la chimie semble avoir sa part aussi de l'école romantique. Revenons aux plumes : leur nature se rapproche singulièrement de celle de la corne en général. Au feu, elles se fondent, brunissent, exhalent une odeur forte, huileuse et ammoniacale, se boursoufflent et finissent par s'enflammer. Elles laissent ensuite un charbon ou une cendre brune ou noire, légère, difficile à calciner, contenant du phosphate de chaux, peu de charbon et souvent du phosphate de fer. L'eau bouillante ramollit et finit par dissoudre la matière cornée des plumes et les réduit à l'état gélatineux; les acides et les alcalis les ramollissent et les dissolvent aussi; enfin les matières colorantes adhèrent fortement à la surface des plumes et surtout de ses barbes.

De l'Autruche.

L'autruche, ce géant des oiseaux, appartient au genre *Struthio*, de Linnée ; nous allons donner une idée de sa conformation :

Bec médiocre, obtus, droit, déprimé à la pointe qui est arrondie, onguiculée, mandibules égales, flexibles ; fosses nasales longitudinales, se prolongeant jusqu'à moitié du bec, ouvertes ; pieds très robustes ; deux doigts gros et forts, dirigés en avant, l'interne muni d'un ongle large et obtus et plus court que l'externe qui est sans ongle ; ailes impropres au vol, garnies de longues plumes aiguës, molles et flottantes, avec deux éperons ; tête chauve ; volume du corps très fort, démarche majestueuse ; tête petite relativement au volume de l'animal. Ce genre ne renferme qu'une espèce célèbre qui vit dans la majeure partie de l'Afrique méridionale et qui court avec une rapidité étonnante : c'est *l'autruche de l'ancien continent, Struthio camelus*, de Linnée.

On distingue plusieurs qualités de plumes d'autruche ; celles du mâle sont les plus belles et de la plus grande blancheur ; on donne la préférence à celles du dos et du dessus des ailes ; viennent ensuite celles de la queue qu'on nomme *bouts de queue*. On les distingue aussi dans le commerce en *premières, secondes et tierces*. L'expérience a démontré que la supériorité des plumes des mâles sur celles des femelles tient à ce qu'elles sont plus larges, plus touffues, plus soyeuses et plus blanches. Les plus belles plumes blanches des femelles ont toujours le bout des filets grisâtre, ce qui diminue beaucoup leur éclat et leur fait perdre de leur prix.

Les plumes noires, que le mâle porte sur le dos, sont distinguées en *noir grand* ou *petit*, suivant leur qualité. Celles qui sont placées sous le ventre portent le nom de *petit gris*. Toutes ces plumes de basse qualité se frisent au couteau pour faire de petits ouvrages très variés.

Les plumes d'autruche, qui sont naturellement noires, n'ont pas besoin de teinture ; cependant, afin d'en augmenter le noir et de leur donner un plus beau lustre, on leur donne une eau semblable à celle dont se servent les pelletiers pour les fourrures noires et brunes. On donne une eau

de savon à celles qu'on veut conserver dans leur blanc naturel ; on peut les soufrer ensuite pour en augmenter l'éclat.

Le *duvet* n'est autre chose que les plumes qui recouvrent les autres parties du corps ; leur longueur est depuis 108 millimètres jusqu'à 406. Le duvet, qui est noir dans les mâles, se nomme, comme nous l'avons déjà dit, *grand* et *petit noir*; chez les femelles il est gris et prend le nom de *petit gris* et à pointe plate. Outre ces diverses plumes, on tire du cou et des cuisses des tuyaux mollasses qui contiennent des plumes qui n'ont pas encore acquis leur dimension ni leur longueur ; elles sont réunies à un filet commun, plus délié que le tuyau qui devait se former. Ces plumes ont aussi leur emploi.

Dans le commerce, on nomme *plumes brutes*, celles qui n'ont encore reçu aucun apprêt ; *plumes en fagot* celles qui sont encore en paquet. La *masse* ou *botte* est une quantité d'environ cent plumes ; on ne vend guère ainsi que les plumes blanches et fines.

Les plumes d'autruche nous sont expédiées d'*Alger*, de *Tunis*, d'*Alexandrie*, de *Madagascar*, du *Sénégal*, etc., les premières sont les plus estimées ; les autres sont inscrites ici d'après leur valeur. Les plumes blanches reçoivent presque toutes les couleurs de la teinture ; elles se teignent par le même procédé que la laine ; cependant, on conserve dans leur blanc celles qui sont d'une belle blancheur.

Les plumassiers faisaient jadis une grande consommation de ces plumes pour les panaches que les hommes de guerre portaient sur leur casque ; les courtisans sur leurs bonnets ; les femmes sur leurs coiffures ; ces espèces de bouquets se plaçaient à un des côtés de la tête, au-dessus de l'oreille ; ils étaient relevés par des aigrettes de héron ; c'est de là qu'est venu le nom de *panachers bouquetiers* qui figurent dans les statuts des plumassiers. Plus tard les grandes plumes d'autruche, au nombre d'une seule, ont servi à faire un *plumet* dont on couvrait le bord du chapeau. Cette plume prit la place des *bonnets de plumes* qui étaient un assemblage de diverses plumes d'autruche élevées à plusieurs rangs autour du chapeau ; c'était la parure des rois, des princes du sang, et des ducs dans les grandes cérémonies. Plus tard on en orna les toques des grands, comme on le

voit dans les portraits de François 1er, Charles Quint, Henri III, etc. Enfin c'est encore de nos jours une preuve de distinction et d'un rang élevé que d'avoir le chapeau tricorne revêtu en dedans de plumes noires d'autruche et de plumes blanches pour les personnages de plus haut rang.

Du Vautour.

Le vautour est rangé parmi les oiseaux de proie qui ne vivent que des débris d'animaux putréfiés. Jadis les augures observés avec le plus de soin étaient les vautours, les aigles, les corbeaux, les corneilles, les cygnes, les geais, les coqs, les abeilles, et, en général, les insectes et les oiseaux de proie. Hercule regardait le vautour comme un augure très favorable. Comme cet animal ne touche à aucun des fruits de la terre, qu'il ne se nourrit que de chair morte, sans tuer ni blesser aucun animal vivant, les vautours étaient consacrés à Isis; aussi, la tête de sa statue était-elle ornée des plumes de ces oiseaux. Les historiens anciens rapportent que Romulus et Rémus consultant les augures, celui-ci vit le premier six vautours, mais, un instant après, Romulus en vit douze : chacun se prétendit appelé à l'empire par l'auspice le plus favorable; les deux partis en vinrent aux mains et Rémus fut tué. La taille des vautours est souvent considérable, de même que leur force; l'odeur délétère qu'ils exhalent atteste les dépravations de leurs goûts; ils sont doués d'un odorat exquis pour deviner les voieries, les champs de bataille, etc.; ils volent fort haut, ont la vue perçante et nichent ordinairement sur les montagnes; leur plumage est mélangé de fauve, de brun et de grisâtre; le bec est gros et fort droit à sa base; les narines en travers et dessus; la tête et le cou sans plumes, mais recouverts d'un duvet très court; ils ont un collier de plumes longues au bas du cou, ongles très pointus. Ce genre qui est propre à l'ancien monde se réduit à quelques espèces; les plus remarquables sont :

Le *Vautour royal, vultur ponticerianus*. Il est en général brun, le cou et la tête d'un rouge clair; il porte un collier de plumes blanches au haut de la poitrine; tarses jaunes, bec bleuâtre à l'extrémité : il habite le *Bengale, Java et Sumatra*.

Vautour égyptien, *V. œgyptius*; duvet de la tête et du cou gris; plumage fauve, plumes du ventre très lâches; il habite tout le nord de l'Afrique.

V. Indou, *V. Indicus*. Ce vautour est très grand; il a tout le corps d'un brun fauve clair, passant sur chaque plume au brun, ce qui forme au centre une flamme brunâtre plus foncée que les bords qui sont d'un jaune clair. La touffe des plumes de l'arrière ne naît qu'au bas du cou qui est nu et violâtre; les tarses sont brunes.

Le *Vautour à calotte*, *V. galericulatus*. Un collier de plumes blanches sépare le cou de la poitrine et remonte sur le dos en formant un manteau qui est plus élevé que chez les autres espèces. Comme le précédent, il habite l'Inde.

Ce sont les plumes du collier qui ont été et sont encore employées par les plumassiers.

Des Cygnes, anas, de Linnée.

Ces oiseaux sont célèbres par la beauté de leurs formes, leur élégance et la grâce avec laquelle ils glissent sur les eaux douces des rivières, étangs, etc. Leur cou long et svelte, leur nage paisible, mais pleine de majesté, la blancheur de l'espèce la plus généralement connue leur méritèrent les hommages des anciens. Rien n'est plus célèbre dans toute l'antiquité, même encore chez les poëtes, que la voix mélodieuse des cygnes. La plupart ont regardé ce chant comme sacré et mystérieux et ne l'ont attribué à ces oiseaux que lorsqu'ils prévoyaient leur mort prochaine. Socrate, dans ses derniers entretiens avec ses amis, leur fait un tendre reproche de ce qu'ils marquent par leur douleur qu'ils ont moins bonne opinion de lui que d'un cygne, puisque ces oiseaux, se voyant près de mourir, témoignent, par une harmonie extraordinaire, la joie qu'ils ressentent d'aller rejoindre Apollon. Ce discours de Socrate, ni tous les témoignages des anciens n'ont pu convaincre les modernes de la belle voix des cygnes. Ainsi, malgré le témoignage d'*Aristote*, de *Platon*, de *Cicéron*, de *Bartholin*, etc., ce chant funèbre, déjà révoqué en doute par Pline, est une de ces erreurs du bon vieux temps; car cet oiseau, presque muet, ne fait entendre que des sons interrompus et désagréables.

Le plumage des espèces européennes des cygnes est d'un

beau blanc; aussi dit-on, en proverbe, *blanc comme un cygne*; cependant, dans la nouvelle Hollande, il en existe une espèce d'un beau noir, connue des ornithologistes sous le nom de *anas atrata*. Le cygne domestique est nommé *anas olor* et le cygne sauvage *anas cygnus*. Nous avons déjà parlé de son plumage et de son duvet.

Des Marabous.

Le marabou n'appartient point au genre Vautour, comme il a été déjà dit dans cet ouvrage, mais bien au *ciconia argala*, *cigogne argala* qui est la vraie *cigogne marabou*, d'Afrique et du Sénégal. Cette espèce est très vorace et carnivore; elle est très commune à Calcutta et à Chandernagor, dans l'intérieur de l'Afrique, près de grands villages des nègres. Le major Denham assure que les habitants et même le gouvernement la protège à cause des services qu'elle rend en détruisant les insectes, dévorant les immondices des rues, les charognes, etc. Aussi inflige-t-on une amende de dix à douze guinées à celui qui tue un argala.

Le mâle de cette cigogne a une fraise composée de plumes assez longues pour s'étendre au-dessus de la tête en forme de capuchon, lorsqu'il est en repos, le cou reployé sur sa poitrine. Les plumes des côtés du croupion sont plus ou moins longues, soyeuses, d'un blanc de neige, à barbes décomposées et lustrées. Ces plumes sont d'un haut prix dans l'Inde; elles sont employées pour la coiffure des femmes, comme ornement de quelques parures, etc.; quand elles sont sales, on les blanchit à l'eau de savon tiède.

Du Paon.

Ces magnifiques oiseaux sont originaires des Indes orientales d'où ils ont été importés en Europe du temps, dit-on, d'Alexandre-le-grand. Les anciens peuples avaient pour eux une grande vénération; dans les apothéoses des impératrices on se servait souvent du paon, au lieu de l'aigle; les Grecs et les Romains en avaient fait l'emblème ou mieux l'attribut de l'orgueil et de la puissance. C'est maintenant un oiseau d'ornement de basse-cour dont le cri est désagréable et la chair sèche et coriace. On ne connaît que les deux espèces suivantes:

Le *Paon domestique*, pavo cristatus, de Linnée. La richesse et la beauté du plumage du mâle de cet oiseau, surtout quand il fait la roue, est au-dessus même de l'éloge ; la femelle ne partage point ces brillants avantages. La tête de ce paon est surmontée d'une aigrette de vingt-quatre plumes droites ; les plumes de croupion sont à barbes lâches et d'inégale grosseur, elles sont d'autant plus courtes qu'elles sont plus supérieures ; elles sont terminées chacune par de nombreux cercles brillants et à reflets métalliques.

Le *Paon spicifère*, P. muticus. Sa huppe est composée de dix plumes étroites, étagées ; les plumes des couvertures de la queue sont non seulement moins longues mais encore moins brillantes que celles du paon ordinaire ; seulement les cercles ou yeux, comme le vulgaire les appelle, sont plus grands. Il habite le Japon.

Les plumassiers font usage des plumes de paon ; outre les belles plumes de sa queue, il fournit encore de fort jolies aigrettes que l'on fait avec la huppe qu'il a sur la tête, laquelle offre des tiges nues, verdâtres qui portent sur leurs sommités comme des fleurs azurées.

Le Héron.

Le *Héron*, ardea, de Linnée, forme une famille assez nombreuse et répandue sur les divers points du globe. Il a le bec robuste, droit, un peu courbé, finement dentelé chez la plupart, comprimé, acuminé, aigu ; mandibule supérieure sillonnée, ordinairement échancrée vers le bout ; jambes ou demi-nues ou emplumées jusqu'au tarse ; ongle intermédiaire dilaté et pectiné sur le bord interne ; deux doigts extérieurs réunis à la base par une membrane ; pouce et doigt interne réunis à la base ; deuxième et troisième remiges les plus longues.

A côté de cette description, plaçons celle bien plus courte et très intelligible du bon Lafontaine :

Monté sur ses longs pieds allait, je ne sais où,
Le Héron au long bec, emmanché d'un long cou.

Les hérons habitent les lieux humides, les bords des fleuves et des mers sur presque tous les points du globe. Leurs habitudes sont tristes et solitaires ; ils se nourrissent de poissons qu'ils guettent avec une admirable patience ; ils nichent

réunis par troupes. Quand ils volent, leur cou est replié et la tête est appuyée sur le sternum, de sorte que le bec est en ligne droite ; leurs jambes sont rejetées en arrière et droites. Leur mue n'a lieu qu'une fois l'année ; ils voyagent dans quelques contrées, suivant les saisons. Les huppes et les ornements accessoires ne poussent que très tard chez les adultes. Les espèces d'Europe sont :

Le *héron cendré*, *ardea cinerea*, Lath ;

Le *héron pourpré*, *ardea purpurea*, Linnée ;

L'*aigrette*, *ardea egretta*, Linnée, *grande aigrette* de Buffon ;

La *Garzette*, *ardea garzetta*, Linnée ;

Le *Bihoreau à manteau noir*, *ardea nycticorax*, Linnée ;

Le *grand butor*, *ardea stellaris*, Linnée ;

Le *crabier*, *ardea ralloïder*, etc.

Parmi les espèces étrangères nous nous bornerons à citer :

Le *héron agami de Cayenne*, *ardea agami*, il est d'un beau bleu sur le corps et d'un roux vif sur le cou et en dessous ; la poitrine et le devant du cou sont garnis de plumes bleues vermiculées et contournées ; une huppe épaisse, de longues plumes qui retombent jusque sur le dos, partent du sommet de la tête et recouvrent l'occiput. Les couvertures moyennes sont aussi prolongées en longues plumes qui dépassent la queue chez les individus adultes.

Le *héron péali*, *ardea pealii*, de Ch. Bonaparte. Il est huppé, plumage d'un blanc de neige, le bec couleur de chair ; les cuisses noires ; les doigts jaunes en dessous ; les tarses ayant plus de 14 centimètres de longueur. Le jeune âge n'a point de huppe, il habite la Floride et se rapproche beaucoup de l'*ardea garzetta* d'Europe.

Le *Héron flûte du soleil*, *ardea sibilatrix*, à cause du bruit doux et mélancolique qu'il pousse ; il vit solitaire et par paires dans les pampas du Paraguay et au Brésil ; sa longueur est de 55 à 60 centimètres : bec noir à la pointe, et rouge dans le reste de son étendue ; huppe noire ; joues rousses ; gorge blanche ; cou jaunâtre ; dos ardoisé ; ventre et queue blancs, pieds noirs.

Nous passerons sous silence les autres espèces de héron dites *ardea affinis*, *speciosa*, *lepida*, *nebulosa*, *javanica*, *sumatrana*, *menanolopha et picta* ; nous renvoyons, à cet

effet, au *Manuel d'Ornithologie* de M. Lesson, faisant partie de l'*Encyclopédie Roret*.

On trouve sur la tête de la plupart des hérons mâles une espèce de crête bleuâtre formée par trois plumes longues de 22 centimètres qui tombent par la mue. On en employait beaucoup autrefois pour faire des aigrettes nommées *masses de héron* dont les militaires ornaient leurs toques, avant que l'usage du chapeau ne fut introduit en France; de nos jours on ne s'en sert guère que pour les coiffures de bal, de théâtre, etc. Nous devons ajouter que le *héron noir* ou *héron fin*, fournit une plume très rare et d'un très grand prix ; elles ne sont employées, comme il a été dit dans cet ouvrage, que pour orner les chapeaux des récipiendaires de l'ordre du Saint-Esprit.

Du Faisan, *phasianus*, Linnée.

Le faisan est un oiseau superbe qui le dispute presque au paon en beauté; car il a le port aussi noble, la démarche aussi fière et le plumage presque aussi distingué que lui : cet éloge ne s'applique qu'au mâle, car le plumage de la femelle a peu d'éclat et se rapproche de celui de la caille et de la perdrix grise. Le faisan est de la grosseur d'un coq domestique ; il a trois pieds de longueur ; sa queue qui est très effilée, en fait presque la moitié ; il a le bec un peu recourbé et couleur de corne pâle ; ses yeux sont entourés d'une membrane charnue d'un rouge écarlate ; l'iris est jaune ; les jambes et les doigts des pieds sont couverts d'écailles grises ; il a un ergot court et pointu. Dans le temps des amours, deux bouquets de plumes, d'un vert doré, s'élèvent au-dessus des oreilles ; la tête et la partie antérieure du cou sont d'un vert doré, changeant en bleu et en violet ; le bas du cou, le ventre, la poitrine et les côtés sont d'un rouge bai, luisant, avec des mouchetures violettes et à reflets ; le dos et la queue sont d'un rouge brun, avec des mouchetures et des taches brunes et blanches. Les faisans sont farouches et stupides ; quand ils sont privés de leur liberté ils sont furieux ; ils fuient la présence de l'homme, donnent dans tous les pièges qu'on leur tend, et quand ils sont *rasés* ou tapis contre terre ils se laissent approcher et tuer à coups de bâtons.

Les faisans ne volent pas loin; mais ils courent avec une étonnante rapidité; quand la femelle vieillit, il lui arrive de prendre le plumage du mâle; elle est un peu plus petite que lui.

Le *Faisan ordinaire, phasianus Colchicus* est originaire du Phase, d'où il fut, dit-on, apporté par les Argonautes. On en connaît plusieurs variétés dont une est entièrement blanche. Deux espèces, provenant de la Chine, ont été naturalisées dans nos basse-cours, ce sont : Le *faisan doré ou tricolore*, *P. pictus*, et le *faisan argenté*, *P. nychtimerus*. On connaît aussi le *faisan napaul ou cornu*, *P. satyra*. Avant la première révolution, la Touraine passait pour le pays de France où il y avait le plus de faisans sauvages, c'est-à-dire qui n'avaient point été élevés dans les parcs avant d'être lâchés dans les campagnes. On en trouvait aussi dans les montagnes du Forez et du Dauphiné, ainsi que dans les forêts du Nivernois. Aujourd'hui, il y a peu de cantons en France où on les rencontre. Ces oiseaux aiment les climats doux, les bois, les taillis, les broussailles; pendant l'été et vers le midi ils se tiennent volontiers sur les collines; ils n'aiment ni les forêts à bois résineux ni les lieux marécageux; ils se nourrissent de toutes sortes de graines, de vers, d'insectes, et des œufs de fourmis. La chair de cet oiseau est exquise; c'est un mets très recherché par l'aristocratie. Son plumage est du domaine du plumassier.

Du Geai.

Les Geais habitent les bois et s'y nourrissent de fruits, de glands, etc. Celui d'Europe apprend avec assez de facilité à siffler et à parler; son plumage est paré des plus vives couleurs. On les rencontre dans toutes les parties du globe. Les deux espèces d'Europe sont :

Le *Geai commun, corvus glandarius*, Linnée. Sa tête est huppée; il a deux moustaches noires; son plumage est cendré, vineux, clair et agréable; il a une plaque azurée, rayée de noir au pli de l'aile; le bec est noir; l'iris bleu et les pieds d'un brun livide; il a 35 centimètres de long. Une observation digne de remarque c'est qu'il devient parfois tout blanc. La femelle pond de cinq à sept œufs qui sont d'un bleu verdâtre ponctué d'un brun olivâtre.

Le *Geai imitateur*, *C. infaustus*. Son front est blanc; la calotte et les huppes brunes; le plumage est d'un gris cendré, clair en dessus, la gorge et la poitrine sont blanches; le ventre et le croupion roux; les rectrices moyennes grises; les externes d'un roux vif; le bec et les pieds sont plombés; il y a du jaune sur les ailes. On le trouve dans le nord de l'Europe et en Asie. Le *Geai à collier blanc* est d'un noir bronzé, ayant deux plumes droites et longues sur le sommet de la tête et un demi-collier blanc sur le derrière du cou; on le trouve à Java. Le *Geai à joues blanches* a sa moitié supérieure d'un gris ardoise, et sa moitié inférieure d'un roux olivâtre; ses joues son blanches.

Pic houpette, *C. cristatellus*. Il porte sur le devant du front des plumes découpées formant une touffe; la tête et le cou ont une couleur marron; le dos, les ailes et les cuisses sont d'un bleu d'azur, tandis que le ventre, la poitrine et moitié terminale des rectrices sont d'un blanc pur. C'est une des plus belles espèces; elle habite le Brésil.

Les plumassiers font un usage fréquent des plumes de geai.

Des Toucans, *ramphastos*, de Linnée.

Les *Toucans*, que les habitants de la Guiane nomment *Karanonima*, sont aussi connus sous les noms de *gros-becs* ou *tout-becs*. Les cavités internes de ces becs ne sont remplies que d'air, ce qui diminue sa force et son poids. La vivacité des couleurs de leur plumage les font rechercher par la mode comme un objet de parure. Ces oiseaux sont presque omnivores; les principales espèces connues sont :

Le *Toco*, *ramphastos toco*. Il est noir; il a le croupion blanc, le bas-ventre rouge et la gorge blanche, mêlée de plumes. Il se trouve dans la Guiane, le Brésil et le Paraguay.

Le *toucan colchical*, *R. torquatus*. Il est noir, collier rouge, ventre vert; bec blanc en dessus et noir en dessous, au Mexique.

Le *toucan à gorge blanche*, *R. piscivorus*. Noir, croupion jaune, gorge blanche, bordée de rouge : bec rougeâtre, rayé de noir en travers, au Brésil.

Le *toucan à gorge jaune*, *R. tucanus*. Noir, gorge jaune bordée de noir, croupion jaune, bas-ventre rouge, au Brésil.

On connaît aussi le *toucan tocard*, *R. tocard*, qui a un collier rouge et le croupion cramoisi, le *toucan à ventre rouge*, *R. picatus*, etc.

Oiseaux de Paradis.

Depuis quelque temps on a rangé parmi les ornements du plus grand luxe les queues de ce magnifique oiseau qui se divise en plusieurs espèces; comme elles ne sont décrites que dans un très petit nombre d'ouvrages, nous avons cru devoir y consacrer ici un article spécial tiré en grande partie du *Manuel d'Ornithologie* de M. Lesson qui fait partie de la *collection encyclopédique* de M. Roret.

Le type de la famille des paradisiers est *l'oiseau de paradis*. Le bec est robuste; convexe en dessus, garni à la base de plumes veloutées; droit, comprimé latéralement, entaillé vers le bout, plumes hypocondriales très longues, flexibles, décomposées, en plumes cervicales médiocres, roides. Les paradisiers ou du moins l'émeraude, vivent en bandes dans les vastes forêts du pays du Papous. Ce sont des oiseaux de passage qui changent de district suivant les moussons. Les mâles sont toujours solitaires au milieu d'une quinzaine de femelles qui composent leur sérail, à la manière des Gallinaciers. On ne pourrait guère avoir une idée exacte des paradis d'après les peaux que les Papous vendent aux Malais et qui nous parviennent en Europe. Ces peuples chassèrent d'abord ces oiseaux pour décorer les turbans de leurs chefs; ils les nomment *Mambéfore*; ils les tuent pendant la nuit en grimpant le long des arbres sur lesquels ils se couchent, et en les tirant avec des flèches très courtes qu'ils façonnent exprès. Les campongs ou villages de *Muppia* et d'*Emberbakène* sont renommés par la quantité de ces oiseaux qu'ils préparent; tout l'art des habitants se borne à leur arracher les pieds, à les écorcher, à leur introduire un bâtonnet à travers le corps et à les dessécher à la fumée.

Le prix d'un oiseau de paradis, chez les Papous de la côte, est au moins d'une piastre (5 fr. 20 c.). C'est au lever du soleil et à son coucher que l'oiseau du paradis va chercher sa nourriture; dans le milieu du jour, il se tient caché sous le large feuillage du teck; il ne se perche communément que sur le sommet des plus grands arbres. La femelle ne possède point le brillant plumage du mâle.

Depuis longtemps on a propagé cette erreur que les oiseaux du paradis étaient sans pieds, erreur que Linnée a sanctionné, en leur donnant le nom d'*apoda*. Il est maintenant bien reconnu que les jambes ont la grosseur d'une plume à écrire. Ces oiseaux ne volent que lorsqu'il fait du vent. On dit qu'il vient du Paradis Terrestre ; voilà pourquoi on l'appelle *Bolondinata*, *oiseau de Dieu*. Voici les plus belles espèces.

Paradisier grande émeraude, *paradisea apoda*, de Linnée, *avis paradisiaca*, de Buffon, (mâle). Corps en dessus, poitrine et abdomen d'un brun marron ; front couvert de plumes serrées d'un vert velouté, à reflets vert émeraude ; sommet de la tête et dessous du cou d'un jaune citron ; haut de la gorge d'un vert doré ; devant du cou d'un brun violet ; flancs garnis de faisceaux de plumes très longues, à barbules décomposées, d'un blanc jaunâtre, tachetées vers l'extrémité d'un peu de rouge pourpré. Ces plumes s'étendent de beaucoup au-delà des rectrices. Deux longs filets cornés et duveteux, garnis de poils raides, terminés en pointe et alongés, partant de chaque côté du croupion et s'étendant en cercle dans une longueur de près de 66 centimètres ; bec corné ; pieds plombés. Longueur de l'extrémité du bec à celles des rectrices, 35 centimètres.

Ce paradis habite la *Nouvelle Guinée*, les Iles d'*Arou*, *Tidon et Waigiou*, il est plus rare que le suivant.

Paradisier petite émeraude, *paradisea papuensis*, Lath, (mâle). Le dos est d'un marron clair ; le sommet de la tête, les côtés et le dessus du cou, ainsi que le haut du dos sont d'un jaune pâle ; les plumes de la base du bec et du front sont épaisses, veloutées, noires, changeant en vert ; petites lectrices alaires d'un jaune brillant ; haut de la gorge d'un vert émeraude ; parties inférieures d'un rouge brun foncé ; flancs garnis de faisceaux de longues plumes jaunes et blanches ; deux longs filets cornés et pointus s'échappent de chaque côté du croupion ; bec plombé ; pieds bleuâtres ; longueur du bec à celui de la queue, 35 centimètres ; il habite les mêmes localités.

Paradisier rouge. *P. rubra*. Les parties supérieures, ainsi que la poitrine et les côtés de la gorge sont jaunes ; la base du bec est entourée de petites plumes d'un noir velouté ; celles qui couvrent le sinciput sont un peu plus longues

et peuvent se relever en petite huppe qui se sépare vers le milieu en deux parties ; elles sont serrées, veloutées d'un vert doré ; rectrices et parties inférieures d'un brun marron très foncé ; flancs garnis de faisceaux de plumes très nombreuses et longues, décomposées d'un rouge vif ; deux filets cornés, d'un noir brillant, aplatis et lisses, concaves en dessus, convexes en dessous, prenant naissance du croupion, et terminés en pointe, contournés en cercle et longs de 55 à 60 centimètres ; becs et pieds bruns ; longueur de l'extrémité à celles des rectrices, 24 centimètres. Cet oiseau habite l'île de Waigiou.

Paradisier superbe. P. superba, Lath, (mâle). Couleur noir de velours, irisé de vert et de violet ; le front est garni de deux petites huppes d'un noir soyeux ; épaules couvertes de longues plumes qui, se relevant sur le dos et s'inclinant en arrière, parent l'oiseau d'une espèce de manteau qui recouvre en partie les ailes. La nuque et le bas de la poitrine sont à reflets d'un vert doré brillant ; la gorge est noire à reflets de cuivre de rosette ; les plumes du bas, plus longues que les autres, s'étendent des deux côtés sur le devant du cou et de la poitrine et forment un plastron écailleux et brillant de reflets métalliques ; abdomen noir, ainsi que le bec et les pieds. Longueur, 24 centimètres. C'est l'espèce la plus rare ; elle habite la Nouvelle Guinée.

Paradisier magnifique, *P. magnifica*, Lath. Le corps est en dessus d'un brun brillant ; la base du bec et le front sont couverts de plumes courtes et épaisses, d'un brun rougeâtre ; le sommet de la tête et l'occiput sont d'un vert émeraude ; un double faisceau de longues plumes coupées carrément sont implantées en camail sur le cou et le haut du dos ; le premier est composé de plumes étroites, relevées, roussâtres et tachetées de noir vers l'extrémité ; le second les ayant plus longues couchées sur le dos et d'un jaune de paille plus foncé vers le bout. Les grandes tectrices alaires sont d'une couleur carmélite brillante ; remiges jaunes, brunes intérieurement ; gorge et poitrine nuancées de vert et de bleu ; côtés de la poitrine d'un vert brun ; abdomen d'un bleu verdâtre ; bec jaune bordé de noir ; pieds d'un brun jaunâtre ; deux filets contournés en cercles et finissant en pointe, prennent naissance de chaque côté du croupion et s'étendent de près de 55 centimètres au-delà

de la queue. La longueur de l'extrémité du bec à celle des rectrices est de 18 cent. Indigène de la Nouvelle Guinée.

Nous possédons aussi le *paradisier sifilet*, *P. sexsetacea*, le *paradisier manucode*, *P. regia* de Buffon ; le *paradisier à douze filets*, *P. alba* qui est magnifique et le plus rare de tous. Son bec est grêle, droit et d'un noir marron violet métallique ; un large collier de plumes écailleuses, irisées, chatoyantes se trouve au bas du cou et s'étend jusqu'aux épaules, les remiges courtes, marron ; les plumes du dos et du croupion nombreuses, très longues, très fines, à longues barbes soyeuses ; les plus inférieures sont terminées par douze brins, longs, durs, recourbés et noirâtres à l'extrémité.

Il y a aussi un *paradisier orangé*, *oriolus aureus*, qui semble appartenir plutôt au genre scricule.

Nous avons cru devoir donner cette description de la famille des oiseaux du paradis afin de mettre le plumassier plus au niveau des connaissances de son art. D'ailleurs, aucun technologiste, dans ses travaux, n'en a fait encore mention.

Préparation des peaux des oiseaux.

Cette préparation ne saurait être indifférente au plumassier qui emploie quelquefois les peaux entières, comme celle de *l'oiseau du paradis*, etc. Il est donc important pour lui de connaître les moyens de les préparer et de les conserver, surtout s'il se trouve en exploration dans les pays lointains.

Avant d'écorcher un oiseau, on doit d'abord vider son estomac, afin de ne pas gâter son plumage. Pour cela on le suspend par les pattes, on presse l'œsophage et l'on en fait sortir doucement les aliments par le bec. Après cela on lui saupoudre du plâtre dans le bec et dans les narines et l'on tamponne avec du coton. On dépouille ensuite l'oiseau au moyen d'une incision dont la place a été variable ; on a recommandé de la faire sous l'aile en longeant le côté. Cette méthode a de grands inconvénients, car les plumes de l'aile se dérangent et sont très difficiles à replacer. Sans entrer dans aucun détail sur les autres méthodes qui ne sont d'ailleurs plus d'usage, nous allons décrire celle qui est usitée maintenant.

On place l'oiseau sur le dos, la tête tournée vers la main gauche des préparateurs et la queue vers la main droite ; avec l'index et le pouce de la main gauche on écarte

les plumes de chaque côté de manière à apercevoir une ligne partant de l'œsophage et longeant la crête de l'os de l'estomac jusque vers la pointe (appendice xiphoïde) qui finit vers les premiers muscles de l'abdomen ; alors, avec un scalpel, on commence une incision vers la fourchette de cet os et on la prolonge, en suivant la ligne, jusque vers le ventre. La légère pression des deux doigts de la main gauche fait écarter les lèvres de l'incision ; l'on saisit un des bords de la peau avec une pince et avec le manche du scalpel on la détache de dessus les muscles et on les saupoudre avec du plâtre au fur et à mesure afin d'absorber l'humidité et de l'empêcher de s'attacher à la chair. Lorsqu'on l'a détachée le plus loin possible de l'aile, on retourne l'oiseau la tête à droite et la queue à gauche et l'on opère de même sur son autre côté ; lorsqu'on est parvenu à découvrir le commencement de l'aile on le coupe avec des ciseaux pour le détacher du corps, en ménageant bien la peau afin de ne pas la trouer ; on sépare les chairs et les tendons qui tiennent encore au corps ; on découvre la peau et l'on en fait autant à l'autre aile ; l'on détache ensuite la peau autour de la base du cou, et l'on coupe celui-ci le plus près possible du corps. On renverse alors la peau du tronc pour la faire descendre vers la queue ; on découvre le dos, les cuisses, et, lorsqu'une partie de l'abdomen est découverte ainsi que l'articulation du fémur et du tibia, on coupe cette articulation. Quand les ailes, le cou et les pattes sont détachés, la peau ne tient qu'au dos et aux parties inférieures du corps, on la renverse et on la fait descendre doucement ; parvenu au croupion, on écorche jusques près de son extrémité, mais pas assez cependant pour découvrir l'insertion des pennes de la queue, alors le corps se trouve complétement dégagé. On nettoye soigneusement la peau, et, avec la pointe des ciseaux ou du scalpel, on enlève jusqu'aux plus petites parties musculaires ou tendineuses et l'on applique ensuite sur l'os et sur la peau une bonne couche de préservatif. Nous renvoyons au *Manuel du Naturaliste préparateur* pour la suite des opérations à faire pour la conservation et l'empaillement des oiseaux ; il ne doit être ici question que de la conservation de la peau. Ainsi, dès que la peau est bien nettoyée, on l'étend sur une petite table, le plumage en dessous et les plumes bien couchées les unes

sur les autres; pour mieux l'étendre, on la fixe avec des épingles ou du fil qu'on pique de chaque côté ; et l'on couvre la peau avec un enduit fait avec une poignée de farine, une pincée de sel commun et autant de bon vin blanc, on la met à sécher ainsi à l'ombre ; la colle alors tombe en écailles ; si elle contient encore de l'humidité on y passe une nouvelle couche de cette colle et on lui fait subir une nouvelle dessiccation, alors on l'attache avec du fil ou un ruban sur du papier, et on la renferme dans une boîte ayant une couche d'absinthe ou de bois de rose; ou si l'on veut l'enduire en dedans d'une couche d'une substance odorante.

Si les peaux proviennent des grands oiseaux, on remplace le vin par du vinaigre dans lequel on fait dissoudre du sel ou de l'alun; on leur donne plusieurs couches de cette composition suivant leur épaisseur.

Etoffes fabriquées avec des plumes tissées, par Messieurs Alexandre et Zaccharie, plumassiers.

Les plumes d'autruche, de paon, de cygne, ou toute autre espèce de plumes employées dans cette fabrication, après avoir été blanchies, sont teintes par les procédés ordinaires employés par les plumassiers. Après la teinture, on les coupe entièrement et de telle sorte que la tige soit entièrement dépouillée de son duvet; celui-ci est noué brin à brin de manière à former un fil que l'on dévide sur une bobine et avec lequel on tisse l'étoffe, en suivant la méthode ordinaire du tissage.

L'étoffe obtenue avec la plume d'autruche ou de paon, et à l'aide d'un tissage semblable à celui qui se pratique dans la fabrication des étoffes de soie, est la plus belle et la plus riche qu'il soit possible de voir ; elle est changeante, lors même qu'elle n'est point frappée par les rayons solaires, et rend l'effet d'un massif d'or vu dans un sens, et, regardée dans l'autre sens, elle présente une masse d'un vert émeraude de la plus belle nuance. Les tissus obtenus de cette manière peuvent être employés pour toutes les toilettes et même pour les plus riches ameublements. Dans la fabrication de ces étoffes, dont la soie forme la chaîne, le duvet de plume, qui compose la trame, étant extrêmement faible, a besoin d'être tissé avec le plus grand soin, ce qui rend ce genre de fabrication extrêmement difficile, nous ajouterons et très coûteuse.

De la Pennaline.

Tissu fait avec des tuyaux de plume enfilés, propre à la fabrication des chapeaux, bracelets, colliers, etc., par MM. Nester et Fromm.

Les plumes destinées à ces fabrications doivent être préparées de la manière suivante. On enlève la pellicule qui recouvre les plumes au moyen d'une lame de couteau nommée *racloir*, dans laquelle sont pratiquées des échancrures disposées de manière à contenir le tuyau de plume dans leur cavité. Quand ces plumes sont ainsi nettoyées, on les polit, quatre par quatre, au moyen de morceaux de lisière avec lesquels on les frotte jusqu'à ce qu'elles soient tout-à-fait luisantes. On les coupe ensuite de la largeur d'un doigt au-dessus du tuyau, et on les trempe dans l'eau plus ou moins de temps, pour les amollir et les rendre propres à être portées sous *sécateur*, dont nous allons donner la description.

Fig. 45. Élévation latérale de cette machine employée à la taille des tuyaux de plume.

Fig. 46. Vue par dessus.

Fig. 47. Vue, en élévation du côté gauche, des fig. 45 et 46.

Deux chevalets portant deux tringles fixées dans ces chevalets par leur extrémité sont deux coupes verticales faites, l'une suivant la ligne ponctuée A B, et l'autre suivant la ligne C D, fig. 46.

e, chariot sur les bords duquel se trouvent fixés quatre anneaux f, g, h, i qui coulent librement sur les tringles horizontales c, d; il porte deux autres tringles k, l également horizontales et parallèles, maintenues à leurs extrémités par deux supports m, n; les deux tringles k, l se voient en coupe dans la fig. 50 qui est une coupe verticale faite suivant la ligne A, B. Fig. 46, sur la tringle k, l, se meut une pièce formée de trois plaques o, p, q parallèles, assemblées fixément par deux traverses r, s; les plaques o, p, q, qui sont percées chacune de deux trous, peuvent glisser sur les tringles k, l; le mouvement est opéré par une vis horizontale t, qui traverse deux écrous u, v, fixés sur le support n. L'extrémité de la vis antérieure t porte une roue dentée x, fig. 45, 46 et 50 qui tourne entre les plaques p, q et qui engrène dans le pignon y dont l'axe creusé à sa partie antérieure sert

de porte-plume au point z. La plume a étant fixée dans le porte-plume z est mise en mouvement par la rotation de la vis t et passe par une ouverture b, fig. 47, pratiquée dans toute l'épaisseur du support n; le support est muni, extérieurement, d'un couteau c qui, par le mouvement dont nous allons donner l'explication, coupe la plume en spirale. Le mouvement de rotation est imprimé à la vis t par celui d'un pignon concentrique d qui, lui-même, reçoit l'action d'une grande roue dentée e dont l'axe est armé d'une manivelle; cette roue tourne entre deux montants f, g, fixés sur la table qui porte l'ensemble de la machine.

La machine dont nous venons de donner la description est celle qui donne les fils les plus déliés; la difficulté de pratiquer sur une tige métallique un pas de vis moindre que six pas par ligne, nous a suggéré le moyen de ralentir la vitesse du porte-plume par l'engrenage dont nous venons de parler; c'est au moyen de cet appareil perfectionné que nous sommes parvenus à débiter les plumes en rubans d'une régularité parfaite et d'une extrême ténuité, à tel point qu'une plume ordinaire nous a donné un ruban de six mètres de longueur.

Du Fileur.

Dès que la plume est ainsi taillée, elle est disposée en spirale à l'aide du fileur, que l'on voit en élévation sur la longueur et en plan, fig. 51 et 52. On voit, par l'inspection de ces deux figures que cette machine a, comme celle représentée fig. 45 et 46, une grande roue a dont l'axe porte aussi une manivelle et qui engrène également avec un pignon b; les objets sont, comme dans les fig. 45 et 46, montés sur une table; tout le reste de l'appareil, fig. 45 et 46, se trouve remplacé dans les fig. 51 et 52 par une banquette fixe c, d, e, f, g, h, i, k, l, à l'extrémité de gauche à laquelle sont fixés, à la partie antérieure, plusieurs fils métalliques m, destinés à recevoir les plumes taillées, dont l'extrémité vient se fixer, à l'axe n du pignon b, au centre duquel se trouve fixée une broche o, en fil de laiton. L'une des extrémités de cette broche est aplatie et s'engage dans l'axe du pignon, qui est fendu pour la recevoir; on serre le tout au moyen d'une virole p, qui subit un mouvement de va et vient sur cet axe; l'autre extrémité de la broche s'en-

gage d'abord dans la pièce q, fig. 51 et 52, que l'on voit en particulier et sur une échelle plus grande, fig. 53, et qu'on nomme *spirogène*, et dans quatre anneaux qui sont fixés sur la pièce r désignée sous le nom de *fileur*; à l'extrémité de ce fileur se trouve lié un fil de fer s enroulé.

Voici maintenant en quoi consiste le procédé de filage. L'on prend l'extrémité du ruban de l'une des plumes filées en m que l'on fixe à l'extrémité d'une pièce t, fig. 52, terminée par un crochet et qui traverse la virole p. Cela fait, on avance le fileur contre l'extrémité n de l'axe du pignon b, on imprime un mouvement de rotation à ce pignon, et, en même temps, on engage le ruban dans les volutes du spirogène q, puis on le passe sous les ressorts u et on l'arrête sous le crochet v. Le tout étant ainsi disposé, l'on abaisse la partie x, y, z, fig. 53, dudit spirogène, sur un crochet a fig. 52. Alors on met la roue en mouvement, la broche prend un mouvement de rotation rapide autour de son axe, et l'ouvrier faisant glisser le fileur avec sa main gauche le long de la broche, le résultat de ce double mouvement est que le ruban se tend et se dispose en spirale le long de la broche. On continue ce mouvement jusqu'à l'épuisement de toute la longueur du ruban qui se développe successivement sur toute la broche o. Arrivé au terme du ruban, l'on arrête la marche de la roue, et, au moyen d'un petit fil de fer qu'on tord sur la broche, à l'aide d'une pince, l'on arrête l'extrémité du fil.

Dans cette opération, la broche est sujette à un mouvement d'oscillation gênant ; pour y remédier, on a fixé sur la banquette c, d, e, f, g, h, i, k, l un fil de laiton en ressort b, et l'on fait passer l'extrémité de la broche dans un anneau formé au bout du ressort.

Fig. 54. Vue du racloir sur sa longueur.

Les ganses qui servent de garnitures aux gibecières se font à l'aide de la même roue, munie de son pignon, dans lequel on fixe un ressort de montre, sur lequel on fixe à la main, et sans aucun autre instrument, le ruban de plume. On fait sécher, polir, et, en détachant ces ganses des ressorts, elles se contournent en spirale ; on y passe un fil de fer, et on leur donne ensuite la forme qu'on désire. En laissant sécher ces rubans sur la broche, ils conservent exactement la forme spirale sans laquelle on les emploie pour les objets

de fantaisie, tels que les paniers, gibecières, écrans de cheminée, bracelets, colliers, etc., etc.

Tissage.

On se sert des métiers ordinaires de tisserands ; cette opération ne diffère du mode de tissage ordinaire qu'en ce que la chaîne se fixe, fil par fil, à des crochets métalliques fixés sur une règle et disposés sur deux rangs en se croisant. La navette employée diffère de la navette ordinaire en ce qu'elle ne porte point de bobine ; celle-ci est remplacée par trois broches transversales, sur lesquelles sont enfilées des plumes taillées sur chacune. Le fond de la navette est percé longitudinalement, pour livrer un passage libre au fil dans le mouvement d'aller et de venir. Sur les deux côtés de la pièce se trouve placé un fil d'archal pour maintenir la lisière, et c'est autour de ces fils que le mouvement de la navette s'opère.

MM. Nester et Fromm ont également donné un procédé de teinture pour les plumes que nous croyons utile de faire connaître.

Teinture des plumes.

Pour rendre les plumes propres à recevoir les matières colorantes, il faut d'abord les débarrasser de leur matière grasse. Les moyens indiqués par Scholz, de Vienne, consistent à les traiter par la vapeur d'eau ; il en est de même de ceux de Mackensie qui ne sont point couronnés de succès ; le moyen qui nous a réussi, outre un grand nombre d'autres, c'est l'urine. Ainsi quand on fait bouillir pendant cinq quarts d'heure des tuyaux de plume avec de l'urine coupée avec un tiers d'eau, et qu'on les tient constamment en submersion et en ébullition, elles se trouvent, au bout de ce temps, parfaitement dégraissées, transparentes et propres à être teintes, ce qui est très important, car, au moyen de la potasse, de la soude et de la chaux, nous n'avons pu aussi bien réussir ; le dégraissage ne s'est point opéré d'une manière uniforme et les parties qui n'étaient pas bien dégraissées présentaient, après la teinture, des taches grisâtres, si la couleur était noire, et des taches très claires, si elle était rouge, etc., etc. Les plumes dégraissées au moyen de l'urine sont teintes comme les étoffes.

VOCABULAIRE

DES TERMES TECHNIQUES.

A.

Amandes. Surnom des pétales.

Areignes. Folioles ou petites feuilles qui forment les divisions du calice ; par exemple, celui de la rose.

Asseoir dans la couleur. Plonger un pétale dans l'eau colorée.

Assortir. Réunir, en les cousant ensemble, les plumes de semblable qualité.

Assortiment (grand). La réunion de tous les gaufroirs du feuillage d'une plante.

Avivage. Opération qui anime les couleurs.

B.

Baguette. Fil de fer fin, revêtu d'une spirale de papier, pour servir de pétioles aux petites feuilles, de pédicelles aux fleurs délicates.

Bailloques. Troisième sorte de plumes d'autruche femelle.

Ballaye. Petite aigrette touffue qui sert à imiter le centre de fleurs composées ; c'est encore le pistil des botanistes.

Bain neuf. Nouvelle eau de savon dans laquelle on trempe les plumes.

Barbues. Surnom des areignes dans quelques ateliers.

Bouillottes. Pétales repliés qui se placent au centre et parmi les étamines de la rose.

Boul.... Gaufrage à la boule.

Boule. Mandrin terminé par une boule : il y en a de différentes grosseurs.

Boule d'Épingle. Le plus petit des mandrins à boule.

Bouler. Gaufrer à la boule sur une pelotte.

Boulette. Moule en coton cardé, qui, selon sa grosseur et sa forme, fait la base des boutons de fleurs, des ovaires et des fruits.

Bouts de queue. Dernière qualité des plumes d'autruche mâle.

Brucelles, ou *pince à fleuriste*, dont les branches sont élastiques et soudées par le haut.

C.

Cannetille, laiton couvert. Fil d'or ou d'argent.

Canepin. Épiderme de la peau du chevreau, ou d'agneau chamoisé, qui fournit une peau très fine et très blanche pour les boutons délicats.

Carcasse. Fil de fer non cuit pour les tiges.

Châssis. Métier à apprêter ou gommer les étoffes.

Cœur de fleur. Le centre de la fleur, soit qu'on le forme d'étamines, de petits pétales, ou des deux à la fois.

Cotonner. Garnir également un fil de fer de coton cardé, tourner en spirale. On cotonne une ou plusieurs fois, selon la grosseur de la tige.

Coupe. Le nombre de pétales ou de feuilles que découpe un coup de l'emporte-pièce.

Couteau à friser les plumes. Sans tranchant, portant un manche garni de lisière.

Crête. Sorte d'aigrette en plumes.

Culasse. Partie inférieure, ou base des boutons, après laquelle pose la tige.

Cuvette. C'est le fond ou le dessous du gaufroir.

D.

Déblanchir. Passer au pinceau, sur les boutons de rose blanche, un mélange d'eau-de-vie et de jaune liquide.

Découpage. C'est le résultat obtenu en frappant sur l'étoffe avec un emporte-pièce.

Découpoir. Instrument dont le tranchant représente la figure de l'objet à découper.

Démonter le châssis. Ôter l'étoffe de dessus le châssis, en délaçant les cordons, ou en la décrochant d'après les clous.

Démonter la fleur. Défaire la spirale de papier de la tige principale jusqu'à l'insertion de la première feuille ou du premier bouton; délier la soie qui les retient, et les séparer ainsi de la branche; agir ainsi jusqu'à ce qu'on ait séparé toutes les parties, c'est démonter une fleur.

Détirer les plumes. C'est en étendre et gonfler les franges, en les frottant entre les paumes des mains.

Dresser. C'est passer les plumes entre les doigts pour en écarter les franges et redresser la côte.

E.

Ebarber. Rogner avec des ciseaux les pétales imparfaitement coupés. C'est encore retrancher les parties usées des plumes.

Emporte-pièce. (Voyez *découpoir*).

Encadrement. La réunion des traverses et des montants qui forment le châssis.

Enfiler les feuilles. Passer un laiton ou fil de fer à leur base pour servir de pétiole.

Enfiler les calices. (Voyez *Etoiles*).

Enfiler les plumes. En réunir vingt-cinq sur un morceau de ficelle, en faisant deux nœuds à chaque plume.

Epiner. Faire des épines, lorsqu'on passe en gaze ou en taffetas.

Etaminer. Faire des étamines.

Etoiles. Calices, corolles, ou feuilles, formés d'une seule pièce arrondie, dentelée sur les bords plus ou moins profondément, et percée au milieu avec un poinçon. C'est par ce trou que l'étoile s'enfile sur la tige.

F.

Fer (Voyez *découpoir*, *emporte-pièce*).

Fermer la feuille. C'est réunir à sa base les deux bouts du laiton qui l'a enfilée.

Filet d'étamines. L'espèce de tige qui soutient la graine ou l'anthère.

Filet de plumes. La réunion de vingt-cinq plumes nouées ensemble.

Fil de fer poli. C'est le fil de fer cru.

Fil cuit. Fil de fer passé au feu.

Fil cru. (Voyez *carcasse*).

Fleurettes. Les petites fleurs qui composent une grappe, un thyrse, etc.

Folioles. (Voyez *areignes, pousses*).

Friser les plumes. Les contourner en boucles.

G.

Gaufrage à la presse. Celui qu'on obtient en soumettant le gaufroir à l'action du balancier.

Gaufrage à la boule, à la pelotte. (Voyez *boulage, bouler*).

Gaufrage à la pince. C'est chiffonner avec la brucelle.

Gaufrant. Partie supérieure, ou couvercle de gaufroir.

Gaufrier. Autre nom du gaufroir; il est peu usité.

Gaufroir. Espèce de boîte, dont une partie porte la gravure d'une feuille en creux et l'autre en relief.

Gaufroir à poignée. Que l'on presse à la main.

Gaufroir à presse. Qui se met sous le balancier.

Godet. C'est le nom que donne le fleuriste aux nectaires.

Grainer. Faire des anthères.

Griffes. Appendices des folioles.

J.

Jeu. Assortiment complet des mandrins à boule.

Joues. Les côtés des pétales.

L.

Laiton couvert, revêtu de soie. (Voyez *cannetille*).

Laiton gris, grisâtre et fin.

Lamé tourné. Fil d'or ou d'argent tors.

M.

Mandrins. Outils à manche de bois et à tige de fer dont l'extrémité prend toute espèce de forme. Ils servent à gaufrer et contourner les pétales. (Voyez *gaufrage à la boule*).

Marabous. Plumes.

Monter le châssis. Réunir ces montants aux traverses, et tendre dessus l'étoffe à apprêter.

Monter les fleurs. Réunir leurs parties d'après nature, en fixant le bout des tiges après la branche principale.

Monter en cannetille. C'est réunir par un bout de cannetille les tiges passées en papier.

Moule de coton. (Voyez *boulette*).

P.

Papier de ris, ou *ris peper's.* Papier chinois, nouvellement importé, et qui peut servir à faire la corolle.

Papiers feuillages. On nomme ainsi tous les papiers propres aux feuilles.

Papier pétale. Papier préparé et teint convenablement pour pétales.

Papier à tige. (Voyez *Papier serpente*).

Papier gazé. Papier doublé de gaze.

Parer. C'est lever dessus et dessous une partie de la côte des plumes, avec un fort couteau.

Passer en feuillage. Garnir un fil de fer d'une bandelette-feuille tournée en spirale.

Passer en gaze. La même opération faite avec une bandelette de gaze non dentelée.

Passer en papier. Encore la même opération ; le papier formant la spirale qui couvre le fil de fer.

Passer en étamines. Se dit des étamines placées en spirale.

Passer en colle, en pâte, en cire. C'est recouvrir la tige d'une de ces matières.

Passer à la craie. C'est tremper les plumes dans de l'eau blanchie par la craie.

Passer le poil. Donner une direction convenable aux plumes avec le couteau à friser.

Pâte à coller. Colle à laquelle on ajoute de la gomme arabique.

Pétales de grand cœur. Pétale de moyenne grandeur.

Pétales petit cœur. Petits pétales.

Petit noir. Petites plumes ou duvet des autruches mâles.

Petit gris. Duvet de l'autruche femelle.

Plomb. Instrument qui porte les bobines. On donne aussi ce nom au plateau de plomb sur lequel on découpe à l'emporte-pièce.

Plumes vierges. On nomme ainsi les jeunes plumes.

Poignée. C'est la réunion de dix ou douze *filets* de plumes.

Pied. C'est la tige principale de la fleur.

Pointe plate (à). (Voyez *Petit gris*).

Pointe de colle. Une parcelle de colle.

Pointe de pétale. Les fleuristes appellent ainsi la partie du pétale que les botanistes nomment *onglet*.

Pointe d'areigne. Extrémité supérieure de la foliole.

Pointe de feuille. Extrémité supérieure.

Porte tringles. (Voyez *Porte-fleurs*).

Porte-fleurs. Arcades portant des ficelles tendues pour suspendre les fleurs et parties de fleurs.

Porte-bouquets. Sorte de planchette, régulièrement percée, pour exposer les bottes de fleurs que l'on introduit par la tige dans chaque trou.

Pousses. Feuilles naissantes, folioles ou bractées, placées tantôt à la base des tiges, tantôt à celle du calice, tantôt encore à l'aisselle des feuilles.

Premières. Les plus belles plumes d'autruche mâle.

R.

Rinçage des pétales. C'est l'action de les secouer dans de l'eau pure ou acidulée.

Rocher. En quelques ateliers, c'est le nom du *plomb* garni de sa bobine ou non garni. C'est aussi la dénomination qu'on donne, pour l'ordinaire, à une longue bobine de soie qui couvre presque toute la tige du plomb.

Roser. Donner une légère teinte rouge à l'aide d'un pinceau ou d'une petite éponge imbibée de couleur rose.

S.

Secondes. Plumes des ailes, un peu usées, d'autruche mâle.

Sept. Fil de fer. (Voyez *Trait*).

Serpente (papier). Papier de soie.

Soufrer. Exposer à la vapeur du soufre brûlé, pour blanchir.

Suspensoir. Plateau garni de tiges de fer et de laiton placées circulairement, propre à suspendre les parties des fleurs.

T.

Taqueter, taquetage. Faire de légères taches sur les pétales à teindre, pour en accroître et fondre la couleur.

Tendre au brin. C'est accrocher le fil, d'un clou à l'autre, après les montants du châssis, pour l'apprêter.

Tendre en écheveau. C'est écarter à la fois l'écheveau entier sur les montants.

Tête de pétale. L'extrémité supérieure.

Tête d'areigne. La partie inférieure creusée à la boule.

Tierces. Les plumes d'autruche mâle de troisième et dernière qualité.

Tremper, trempage. Manière de teindre et de manier les pétales.

Trait. Fil de fer cuit. (Voyez *Fil de fer*).

Tresser les plumes. (Voyez *Enfiler*).

Tour (Pétales de). Les pétales les plus grands, que l'on destine à faire la circonférence de la fleur.

Tourner la couleur. La faire passer d'une teinte à une teinte différente.

V.

Vert second, ou beau vert, seconde nuance de vert pour les feuillages.

Vert noir. C'est la troisième nuance, ou le vert foncé.

Verdi. Liqueur verte pour colorer les boutons et les bords de beaucoup de pétales.

Vieux bain. On nomme ainsi l'eau savonneuse dans laquelle une poignée de plumes a été lavée.

Vider un calice. C'est extraire le coton qui forme la base d'un calice pâteux.

Visser. C'est passer inégalement en papier, et mettre les spires les unes sur les autres.

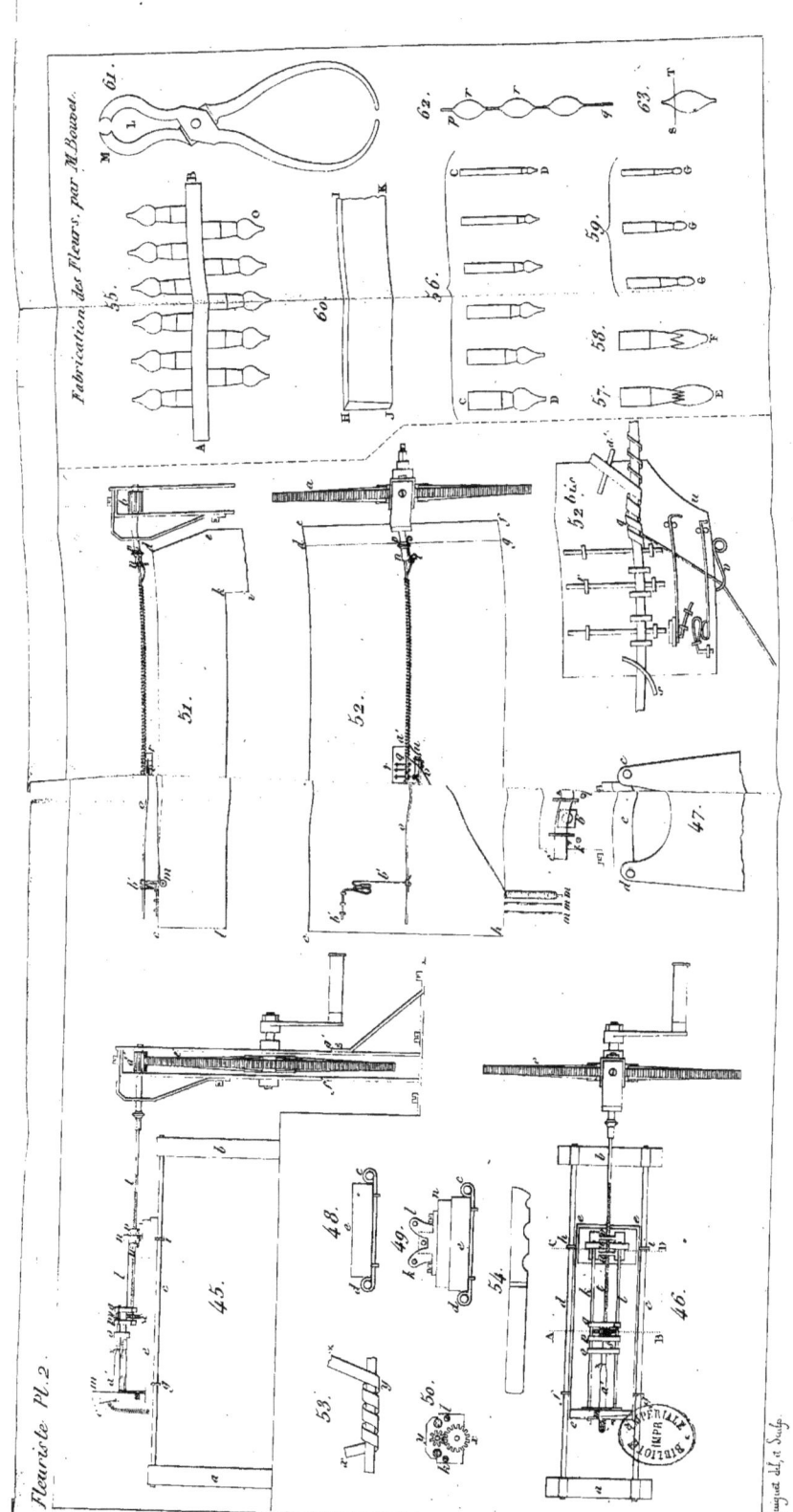

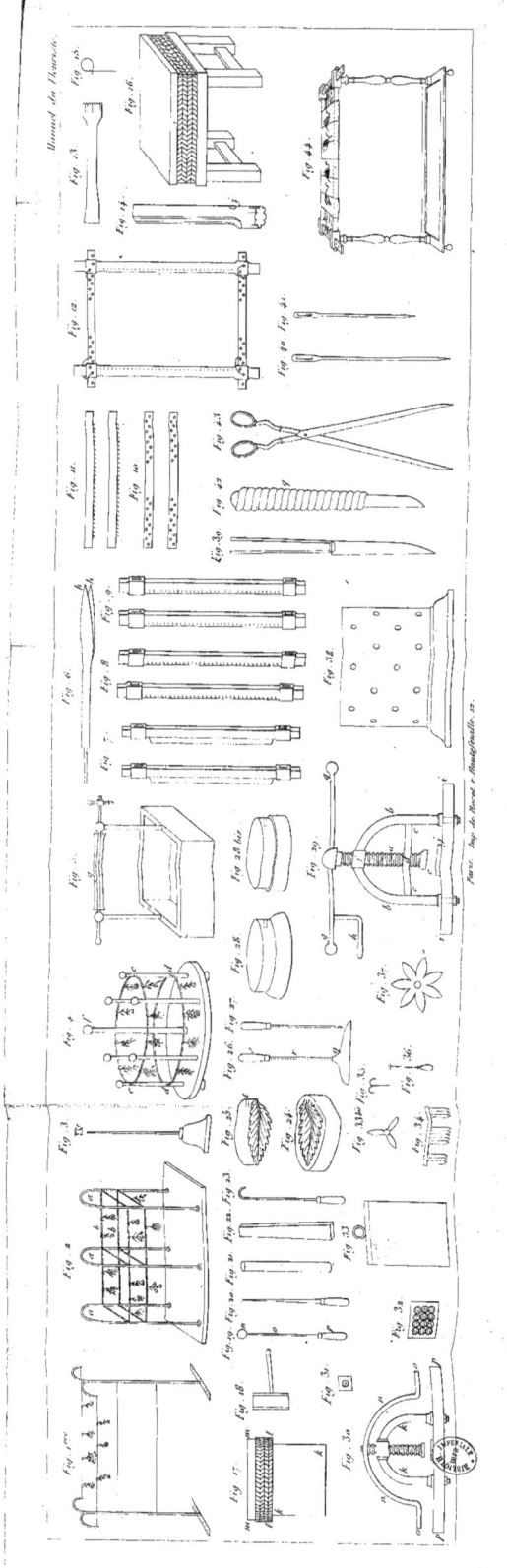

TABLE DES MATIÈRES.

Introduction. Page 1

PREMIÈRE PARTIE. — DE L'ATELIER.

Chapitre premier. — *Des outils du fleuriste*. . . 7
 De la Table. *ibid.*
 Des Porte-tringles ou Porte-Fleurs. . . . 8
 Des plombs ou Porte-bobines. *ibid.*
 Des Suspensoirs. 9
 De la Sébile à sable. 10
 De la boîte à bobine. 11
 De la Pince ou Brucelle. 12
 Des Châssis à apprêter. *ibid.*
 Des Emporte-pièces. 15
 Du Billot et du Plateau de plomb. . . . 16
 Des Marteaux. 17
 Des Mandrins à gaufrer. 18
 Des Pelotes. 19
 Des Gaufroirs. 20
 De la Presse. 24
 Des petits instruments divers. 26
 Des instruments à couleurs. *ibid.*
 Des Godets. 27
 Des Molettes 28
 Des Pinceaux. *ibid.*
 Des Éponges et Brosses. 29
Chap. II. — *Des Matériaux*. 30
 Des Étoffes. *ibid.*
 Des Papiers. 32
 Des Fils. 33
 Du coton cardé, Filasse. 35
 Du Canepin. 36
 Des Matériaux divers. *ibid.*
 Des Parties de Fleurs naturelles. . . . 37
 Des Fils de fer. 38
 Des Laitons. *ibid.*

Des Gommes et matières à coller. 39
Chap. III. — *Des Couleurs*. *ibid.*
 Couleurs rouges. 40
 Bois de Brésil. *ibid.*
 Carmin. *ibid.*
 Carthame, ou rose en tasse 41
 Carmin de garance. 42
 Laque de garance. *ibid.*
 Couleurs bleues *ibid.*
 Couleurs jaunes. 43
 Terra merita. *ibid.*
 Rocou. *ibid.*
 Graine d'Avignon. *ibid.*
 Sarrette. 44
 Safran. *ibid.*
 Couleurs vertes. *ibid.*
 Indigo, et jaunes divers. *ibid.*
 Couleurs violettes. *ibid.*
 Violet de teinture. *ibid.*
 Lilas. 45
 Couleurs brunes. *ibid.*
 Peintures des fleurs *ibid.*
Chap. IV. — *De l'ordre à maintenir dans l'atelier*. 47

DEUXIÈME PARTIE. — DES OPÉRATIONS.

Chapitre premier. — *Des Apprêts*. 59
 De l'apprêt des Étoffes de fil et de coton. . . 60
 De l'apprêt des Étoffes de soie. 64
 De l'apprêt des Papiers. 65
 Papier gazé. *ibid.*
 Papier ciré. 66
 Papier vernissé de M. Bochon. . . . 67
 De l'apprêt des Fils. *ibid.*
 Préparation des Fils de fer. 69
 Préparation des Pâtes à coller. *ibid.*
Chap. II. — *De la manière de faire les Tiges*. . 71
 Cotonner. *ibid.*
 Passer en papier. 73
 Passer en taffetas. 74
 Épiner. 75
 Passer en gaze. *ibid.*
 Passer en ruban 76

Baguettes *ibid.*
Tiges de laiton couvert, ou cannetille. . . . *ibid.*
Tiges de gaze. 77
Tiges pendantes. *ibid.*
Passer en soie. 78
Tiges en spirale. *ibid.*
Imitation de diverses tiges. *ibid.*
 Tiges bourgeonnées. 79
 — à vrilles et mains. 80
 — velues et cotonneuses. *ibid.*
 — luisantes. 82
 — aplaties. *ibid.*
 — à côtes ou striées. *ibid.*
 — ailées ou en feuille. *ibid.*
 — annelées. 83
 — colorées. *ibid.*
 — grasses ou épaisses 84
 — coupées, brisées. *ibid.*
 — noueuses. 85
 — articulées. *ibid.*
 — Passer en colle ou en pâte. 86
Chap. III. — *De la manière de faire les feuilles*. . *ibid.*
Découpage des feuilles. *ibid.*
Gaufrage des feuilles. 88
De la manière de peindre les feuilles. . . . 89
 Nuances partielles claires. *ibid.*
 Nuances partielles foncées. 90
Imitation de divers feuillages. 91
 Feuilles velues. *ibid.*
 — ponctuées. *ibid.*
 — glanduleuses. 92
 — épaisses ou grosses. 93
 — gladiées. *ibid.*
 — serrées ou dentées en scie. *ibid.*
 — à bords roulés. *ibid.*
 — brillantes. 94
 — brisées. *ibid.*
Première manière d'enfiler les feuilles. . . . 95
Deuxième manière d'enfiler le feuillage. . . . 97
Troisième manière d'attacher les feuilles. . . 98
Quatrième manière. *ibid.*

Cinquième manière. 101
Sixième manière. *ibid.*
Septième manière. 102
Folioles ou pousses. 103
Manière d'attacher trois par trois les petites feuilles sessiles. *ibid.*
Passer en feuillage. 104
Deuxième moyen de passer en feuillage. . . 105

CHAP. IV. — *De la manière de faire les étamines et les pistils.* 106
Étamines à filets non apparents. 107
— Moulées. *ibid.*
— collées. 109
— en faisceau. 110
— liées. 111
— en rangée. *ibid.*
— diverses. 112
— en spirale. 113
Anthères. *ibid.*
Étamines mélangées de pétales, ou bouillotte. 115
Imitation du pistil. 117
Stigmates. *ibid.*
Ovaires. 118
Nectaires. 119

CHAP. V. — *Manière d'imiter la corolle des fleurs.* *ibid.*
Noms des pétales. 120
Examen de la corolle. *ibid*
Découpage des pétales. 121
Pétales en étoiles. 122
— en bandelettes. *ibid.*
— deux à deux. 123
Gaufrage des pétales. *ibid.*
— à la pince. *ibid.*
— à la boule ou boulage. 124
Mouillage, trempage, rinçage des pétales. . 125
Taquetage. 128
Manière d'attacher les pétales 129

CHAP. VI. — *De la manière de faire les Calices et les Boutons, les Épis, Graines, petites Baies; etc.* 133
Calice à areignes. *ibid.*
— en tubes ou cylindriques. 135

TABLE DES MATIÈRES. 277

—. étranglés.	136
— imbriqués.	137
côtelés ou à côtes.	ibid.
Manière d'imiter les boutons.	138
Boutons fleuris.	139
Petits boutons pâteux.	140
Boutons à côtes.	141
Manière d'imiter les épis.	ibid.
Maïs.	ibid.
Imitation des spathes.	142
— des graines.	ibid.
— des petites baies.	ibid.
CHAP. VII. — *Manière de monter les fleurs.*	143
Direction des travaux.	ibid.
Fleurs en grappe.	144
— en panicule.	ibid.
— en boule.	145
— en botte.	ibid.
— en guirlande.	ibid.
Manière de monter différents feuillages.	146

TROISIÈME PARTIE. — EXEMPLES.

CHAPITRE PREMIER. — *Manière de faire la Rose. — Le Myrte du Canada. — L'Héliotrope du Pérou. — Les Gesses odorantes ou Pois de senteur. — La Renoncule. — Le Lilas. — Le Camélia. — Le Chèvre-feuille. — Le Jasmin de France. — La Pivoine. — La Scabieuse. — Le Réséda.* 149

La rose.	ibid.
Le Myrte du Canada.	150
L'héliotrope.	151
Les gesses odorantes ou pois de senteur	152
La renoncule.	153
Le lilas.	ibid.
Le camélia.	154
Le chèvre-feuille.	155
Le jasmin de France.	156
La Pivoine.	157
La Scabieuse.	158
Le réséda.	159

CHAP. II. — *Des Fleurs de fantaisie.* — *Fleurs de deuil.* — *Fleurs de vases et d'église.* — *Fleurs en paille.* 160
 Fleurs de fantaisie. *ibid.*
 Fruits du platane, ou platane en fleur bleue. . 161
 Fleurs d'hiver. 162
 — de deuil. *ibid.*
 — de vases. 163
 — d'église. *ibid.*
 — en paille. *ibid.*
CHAP. III. — *Des fleurs en or et en argent.* . . 164
 Plantes à feuilles striées d'or et à fruits dorés. *ibid.*
 Moyens de dorer facilement. 166
 Encre d'or et d'argent. 167
 Fleurs à étamines et à pistils dorés. . . . *ibid.*
 — d'après nature, avec feuillage doré ou argenté. *ibid.*
 — tout en or ou en argent. *ibid.*
 Avoine en or ou en argent. 168
 Noisetier en or ou en argent. 169
CHAP. IV. — *Du Magasin.* — *Manière d'étaler, de remonter, d'emballer les fleurs.* — *Instruction sur ce qu'il convient de fabriquer d'après les modes et les saisons.* 171
 Manière d'emballer les fleurs. 173
 Modes et saisons. 175

QUATRIÈME PARTIE. — ACCESSOIRES.

CHAPITRE PREMIER. — *Des Fleurs en chenille.* —
 Fleurs en plumes. 179
 Muguet en chenille. *ibid.*
 Aubépine rose. 180
 Bouton d'or. 181
 Fleur d'oranger, myrte du Canada. . . . 182
 Pivoine Ponceau. *ibid.*
 Fabrication des fleurs en chenilles, par M. Jobert à Paris. 184
 Fleurs en plumes. 185
CHAP. II. *Des fleurs en baleine.* — *Fleurs en cire.* 186
 Rabot de M. Pelletier. 187
 Des fleurs en cire. 188
 Fleurs en coquillages bivalves. 189

De l'éperon. *ibid.*

Chap. III. — *De la manière d'imiter les fruits.* — *La Rosée.* — *Les parfums des fleurs.* — *Bonbonnières en fleurs artificielles.* 190

 Le solanum ou pommes d'amour. 191
 L'épine-vinette. *ibid.*
 Les glands de chêne. *ibid.*
 Les groseilles, cassis, cerises, raisins. . . *ibid.*
 Les fraises. 192
 Les framboises. *ibid.*
 Les pêches. *ibid.*
 Les noisettes. 193
 Gouttes de rosée. *ibid.*
 Manière de parfumer les fleurs. *ibid.*
 Bonbonnières en fleurs artificielles. . . . *ibid.*

APPENDICE DU FLEURISTE.

Fabrication des fleurs en cheveux et en soie par F. Croisat. 195
Moyen de faire une rose. *ibid.*
Bouton de rose. 196
Confection des feuilles. *ibid.*
Confection de l'épi. *ibid.*
Marguerites doubles ou simples. *ibid.*
Narcisse. *ibid.*
Pensée. *ibid.*
Du bouton. 197
Du papillon. *ibid.*
Emploi du papyrus pour la fabrication des fleurs artificielles, par M. Denevers. *ibid.*
Appareils servant à faire des calices de roses, de grenades, d'œillets et boutons de fleurs d'oranger artificiels, par des moyens nouveaux, expéditifs, par M. Bouvet à Paris. 198
Manière d'appliquer ces différentes machines à la confection des calices dont il est question. . . 199
Fabrication des fleurs artificielles, par M. Gouy-Martin à Paris. 201
De la teinture et de l'apprêt. 202
De l'impression. *ibid.*

Procédé perfectionné pour la fabrication des fleurs et des feuilles panachées, en velours et autres étoffes, par Mlle Tilman. 204
Fabrication des fleurs artificielles, par M. Patin à Paris. 205
Fabrication des fleurs, par M. Grienfeld à Paris. . 206
Fabrication des feuilles en gélatine pour fleurs artificielles, par M. Pinson à Paris. (Brevet de 15 ans du 6 février 1844). 207
Fabrication des fleurs artificielles de tous genres, par l'emploi d'une étoffe non encore appliquée à cette fabrication, par Hugo, à Paris. *ibid.*
Procédés de fabrication (avec de la baudruche de bœuf,) de fleurs artificielles, nommées fleurs naturelles transparentes, par M. Petit, à Paris. . . . 208
Procédé pour rendre la baudruche en état de recevoir les couleurs. *ibid.*
Moyen de donner les couleurs aux baudruches. . . 210
Feuilles composées de substances animales propres à confectionner des fleurs artificielles de toutes couleurs, destinées à être appliquées sur robes, garnitures, et sur toute espèce d'objets en carton, gaînerie, nécessaires, etc., par M. Royer le jeune. 211
Composition des fleurs artificielles. *ibid.*
Fabrication des plumeaux, par M. Prot. . . . 212
12 Avril 1842, — Brevet d'addition et de perfectionnement. 213
Fabrication des plumeaux et plumes, par M. Loddé à Paris. 214
Nouveau genre de plumeau, par M. Loddé à Paris. *ibid.*
Brevet de perfectionnement et d'addition. . . . 215
Plumeaux perfectionnés par M. Expert à Paris. . . *ibid.*
Fabrication des plumeaux-brosses par M. Chagot à Paris. 217
Perfectionnement aux fleurs artificielles, par M. Marques, à Paris. 218
Fleurs artificielles, par Mme Grandjean. 220
Conclusion. *ibid.*

L'ART DU PLUMASSIER.

CHAPITRE PREMIER. *Préparations.* 221
Outils du plumassier. *ibid.*

TABLE DES MATIÈRES. 281

Division des plumes d'autruche.	222
Détirage des plumes.	ibid.
Enfiler ou tresser.	223
Blanchissage des plumes.	ibid.
Passer à la craie.	224
Passer au bleu.	ibid.
Soufrer.	ibid.
Séchage.	ibid.
Blanchîment des plumes à la rosée.	225
Moyen de dégraisser les plumes.	ibid.
Teinture des plumes.	ibid.
Noir.	ibid.
Rouge.	226
Ponceau.	ibid.
Rose.	227
Jaune.	ibid.
Souci ou orangé.	ibid.
Vert.	ibid.
Bleu.	ibid.
Violet.	ibid.
Lilas.	228
Gris.	ibid.
CHAP. II. — *Opérations*.	ibid.
Manière de dresser, parer, assortir les plumes.	ibid.
Moyen de friser les plumes.	229
Passer le poil.	230
Plumes de différents oiseaux.	ibid.
Coq.	ibid.
Geai et Toukan.	ibid.
Vautour.	ibid.
Héron fin.	ibid.
Héron faux.	231
Héron-aigrette, ou aigrette.	ibid.
Vautour-marabou, ou marabou.	ibid.
Oiseau de paradis.	ibid.
Oie, corbeau, dindon.	ibid.
Paon, faisan, pigeon.	232
Plumes d'autruche rondes, dites en queue de chat.	ibid.
Plumes d'autruche à bords de marabou.	ibid.
Saules.	ibid.

Panaches de dais, de lit, de chapeaux. . . . 233
Aigrettes, crêtes, esprits. *ibid.*
Aigrettes dorées, argentées, aciérées. . . *ibid.*
Guirlandes de plumes. 234
Fleurs-aigrettes. *ibid.*
Houppes de plumes. 235
Panaches de chasseurs, panaches russes. . . *ibid.*
Plumasseaux de soldats. *ibid.*
Plumasseaux élégants. *ibid.*
Manière de restaurer les vieilles plumes. . . *ibid.*
Tapis de plumes. 236
Palatine de marabous. 238
Appendice du plumassier. 239
Réflexions sur le plumage des oiseaux. . . 241
Plumes de pintades. 242
Plumes et duvet de cygne. *ibid.*
Dessiccation des plumes et duvets. . . . 243
Conservation des plumes et duvets. . . . *ibid.*
De la coloration naturelle des plumes. . . 244
De l'autruche. 245
Du vautour. 247
Le vautour royal. *ibid.*
Vautour Égyptien. 248
Vautour Indou. *ibid.*
Le Vautour à calotte. *ibid.*
Des cygnes. *ibid.*
Des marabous. 249
Du paon. *ibid.*
Le paon domestique. 250
Le paon spicifère. *ibid.*
Le héron. *ibid.*
Le héron cendré, *Lath.* 251
Le héron pourpré, *Linnée.* *ibid.*
L'aigrette, *Linnée.* *ibid.*
Le garzette, *Linnée.* *ibid.*
Le bihoreau à manteau noir, *Linnée.* . . . *ibid.*
Le grand butor, *Linnée.* *ibid.*
Le crabier, *Linnée.* *ibid.*
Le héron agami de Cayenne. *ibid.*
Le héron peali. *ibid.*
Le héron flûte du soleil. *ibid.*

Du faisan, *Linnée*.	252
Le faisan ordinaire.	253
Du geai.	ibid.
Le geai imitateur.	254
Pic houpette.	ibid.
Des toucans.	ibid.
Le toco.	ibid.
Le toucan colchicat.	ibid.
Le toucan à gorge blanche.	ibid.
Le toucan à gorge jaune.	ibid.
Oiseaux du paradis.	255
Paradisier grande émeraude.	256
Paradisier petite émeraude.	ibid.
Paradisier rouge.	ibid.
Paradisier superbe.	257
Paradisier magnifique.	ibid.
Préparation des peaux des oiseaux.	258
Étoffes fabriquées avec des plumes tissées, par MM. Alexandre et Zaccharie.	260
De la pennaline.	261
Du fileur.	262
Tissage.	264
Teinture des plumes.	ibid.
VOCABULAIRE des termes techniques............	265
TABLE DES MATIÈRES........................	273

FIN DE LA TABLE DES MATIÈRES.

Toul, imp. de A. BASTIEN.

www.ingramcontent.com/pod-product-compliance
Lightning Source LLC
Chambersburg PA
CBHW071628220526
45469CB00002B/522